명품의
탄생

명품의 탄생
한국의 컬렉션, 한국의 컬렉터

지은이 이광표
펴낸이 윤양미
펴낸곳 도서출판 산처럼

등 록 2002년 1월 10일 제1-2979
주 소 서울시 종로구 내수동 72번지 경희궁의 아침 3단지 오피스텔 412호
전 화 725-7414
팩 스 725-7404
E-mail sanbooks@paran.com

제1판 제1쇄 2009년 7월 15일
제1판 제2쇄 2011년 1월 10일

ⓒ 이광표, 2009

값 18,000원

ISBN 978-89-90062-36-9 03600

명품의 탄생

이광표 지음

한국의 컬렉션, 한국의 컬렉터

산처럼

왜 컬렉션인가

조선시대 안견安堅의 「몽유도원도夢遊桃源圖」, 겸재謙齋 정선鄭敾(1676~1759)의 「인왕제색도仁王霽色圖」, 추사秋史 김정희金正喜(1786~1856)의 「세한도歲寒圖」.

한국미술사를 대표하는 이 명작들에는 흥미로운 공통점이 숨어 있다. 작품이 탄생하고 또 지금까지 우리에게 전해오기까지 위대한 컬렉터와의 운명적인 만남이 있었다는 점. 그 위대한 컬렉터가 있었기에 이 작품들이 존재할 수 있었다는 말이다.

15세기 안견의 「몽유도원도」(일본 덴리대학天理大學 도서관 소장)는 안평대군安平大君 이용李瑢(1418~53)이 없었다면 탄생할 수 없었다. 안평대군은 당대의 컬렉터였으며 안견의 비평가이자 후원자였다. 안견은 안평대군의 컬렉션을 감상하면서 자신의 안목을 키웠다. 그리고 끝내는 안평대군의 꿈 이야기를 듣고 1447년 「몽유도원도」라는 불세출의 명작을 탄생시켰다.

「인왕제색도」(국보 제216호, 삼성미술관 리움 소장)는 겸재 정선이 친구

이자 시인이며 자신의 작품의 컬렉터였던 사천槎川 이병연李秉淵(1671∼
1751)을 위해 그린 그림이다. 인왕산 근처에 살았던 정선은 1751년 여름
비가 내리다 그친 어느 날, 병석에 누워 있는 친구 이병연이 빨리 회복되
기를 기원하며 인왕산을 화폭에 옮겼다.

이병연은 금강산 등 팔도의 명승지를 돌면서 시를 짓고 정선에게 그
시에 어울리는 그림을 그려달라고 청하곤 했다. 선비 문인들의 아회雅會
(글 짓는 모임)에 정선을 초청해 선버들에게 소개하고 아회의 멋진 풍경을
그리도록 했다. 이병연은 또 정선의 작품을 직접 구입하기도 했으며 그
작품을 주변의 선비나 미술 애호가들에게 보여주곤 거래를 성사시키기도
했다.

정선의 그림이 많은 고객을 확보하면서 최고의 인기를 구가한 것도 이
병연의 도움이 있었기 때문이다. 그 마음에 감사하면서 친구의 회복을 기
원하는 마음을 화폭에 담았으니 이병연이 없었으면 불후의 명작「인왕제
색도」는 탄생하기 어려웠을 것이다.

추사 김정희의「세한도」(국보 제180호, 개인 소장)는 어떠한가.「세한도」
와 컬렉터와의 인연은 더욱 드라마틱하다.

여러 수장가의 손을 거친「세한도」는 일제강점기에 한국에 와 있던 일
본인 추사 연구자의 손에 넘어가게 됐다. 일제의 패망 직전인 1943년, 그
일본인은「세한도」를 들고 일본으로 돌아갔다. 이듬해 소식을 전해들은
서예가 겸 컬렉터 소전素荃 손재형孫在馨(1903∼81)은 당장 거금을 들고
일본 도쿄東京로 건너갔다. 손재형은 생면부지의 일본인을 찾아가 몇 달
동안이나 머리를 조아린 끝에 결국 일본인의 마음을 감동시키고「세한
도」를 받아올 수 있었다. 얼마 뒤 일본인의 집은 연합군의 폭격으로 파괴

됐다. 컬렉터 손재형이 없었더라면 우리는 영영 이 작품을 볼 수 없었을 것이다.

이것이 바로 컬렉터의 진정한 힘이다.

수년 전부터 경매가 활성화되면서 문화재 컬렉션, 미술품 컬렉션에 대한 사람들의 관심이 부쩍 높아졌다. 그 와중에 문화재와 미술품을 투자와 투기의 대상으로만 보려 한다는 우려도 나온다. 지나친 기우라고 할 사람도 있겠지만 컬렉션의 진정한 의미와 가치를 제대로 이해해야 한다는 의미에서 보면 중요한 지적이 아닐 수 없다. 컬렉션의 의미를 되새겨보아야 할 때가 된 것이다.

이 책을 쓴 이유가 여기에 있다. 컬렉션의 진정한 의미와 아름다움을 소개해야 할 필요가 있다고 생각했다. 모든 게 다 그러하듯 컬렉션도 제대로 이해하려면 그 역사를 알아야 한다. 컬렉션 하면 20세기 이후에 시작된 것으로 생각하는 사람들이 많지만 실은 그렇지 않다. 우리에게도 조선시대까지 거슬러 올라가는 컬렉션의 역사가 있다. 그 역사 속에서 명멸해갔던 수많은 컬렉터들의 삶과 예술철학을 만나보고자 한다.

우리 컬렉션의 역사를 만나고 그 역사 속 컬렉터들의 열정적인 삶을 만나고 나면 컬렉션의 의미와 가치가 새삼 새롭게 다가올 것이다. 컬렉션이 돈을 벌기 위해 미술품, 문화재를 수집하는 차원이 아니라 역사와 예술에 다시 한번 생명을 불어넣는 위대한 문화 행위라는 사실, 진정한 컬렉션이 이루어지려면 미술품, 문화재에 대한 애정과 관심이 있어야 한다는 사실이다.

이 책은 조선시대부터 지금까지 컬렉션의 개략적인 역사와 대표적인

컬렉터들의 삶을 소개하는 데 초점을 맞추려고 했다. 지금도 곳곳에서 다양한 컬렉션이 진행 중이다. 예전과 달리 컬렉터들도 많이 늘어났고 독특한 컬렉션도 적지 않다. 컬렉션과 컬렉터는 많지만 이 책에서 모두 소개할 수는 없다. 그래서 마무리되지 않은 컬렉션(수집이 계속되고 있거나 앞으로 매도 가능성이 있는 경우)이 아니라 완성된 컬렉션을 중심으로, 동시에 미술사와 문화사에 크게 기여한 컬렉터들을 중심으로 소개하고자 했다. 물론 모든 컬렉션은 그 자체로 미술과 문화에 기여하는 것이지만 여기에서는 좀더 적극적으로 기여한 컬렉션을 소개하려는 것이다.

보통 사람들이 접할 기회가 없는 컬렉션은 소개 대상에서 제외했다. 컬렉션이 많은 사람들에게 공개됨으로써 안복眼福을 제공하고 이것이 문화 발전에 적지 않은 도움을 준다는 점에서 컬렉션의 궁극적인 미덕은 전시라고 생각하기 때문이다. 그럼에도 원고를 쓰는 동안 시종 걱정이 사라지질 않았다. 필자의 과문함과 공부의 부족으로 좋은 컬렉터와 컬렉션을 모두 소개하지 못하는 우를 범했을 것 같다는 생각이었다.

또한 이 책을 쓰면서 역량의 부족을 많이 느꼈다. 서툰 한문 실력은 말할 것도 없고 각 컬렉션들을 하나하나 제대로 보지도 못한 채 이런 책을 쓴다는 것이 못내 아쉽고 부끄러웠다. 그래서 몇몇 연구자들의 기존 연구가 없었다면 나의 작업은 애초부터 불가능했을 것이다. 최근 들어 조선시대의 서화 수장收藏, 조선 후기 서화의 유통, 근대기의 컬렉션과 경매 등에 대한 연구 성과가 하나둘씩 나오고 있다. 이 책은 이들의 연구에 빚을 졌다. 특히 강명관, 박효은, 황정연 선생의 연구 결과를 많이 인용했다.

무언가를 수집한다는 것, 특히 미술품이나 문화재 등을 수집한다는 것은 그 자체로 낭만적이고 매력적이다. 하지만 돈을 벌기 위한 수단으로

생각하는 순간, 컬렉션의 의미와 가치는 사라지고 만다. 컬렉션은 그 자체로 진정한 미술 행위여야 한다. "미술 창작은 컬렉션을 통해 완성된다"는 말처럼 미술의 진정한 후원자가 되어야 한다.

2009년 6월

지은이 이광표

명품의
탄생 ········· 차례

한국의 컬렉션, 한국의 컬렉터

제1부

컬렉션이란 무엇인가

컬렉션, 그 낭만적인 수집욕

"이제 40억 원입니다. 40억 없습니까. 예, 40억 나왔습니다. 그럼 호가를 5천 단위로 가겠습니다. 40억 5천만 원. 40억 5천. 없으십니까, 아 계시군요. 40억 5천 나왔습니다. 이제 41억으로 넘어갑니다, 41억 원. 41억 없으십니까."

미술품 경매가 최고의 인기를 구가하던 2007년 5월 22일 저녁, 서울 종로구 평창동의 서울옥션 경매장. 미술 마니아와 컬렉터들, 그들의 대리인들이 경매장을 가득 채웠다.

이날의 관심사는 단연 박수근(1914~65)의 유화 작품 「빨래터」였다. 수년 전부터 박수근의 유화가 국내 미술품 경매 최고가 신기록을 갈아치워 왔기에 이번에도 신기록 경신을 이어갈 수 있을지 이것이 초미의 관심사였다. 게다가 불과 두 달 전 박수근의 「시장의 사람들」이 25억 원 신기록을 세우지 않았던가. 그러니 「빨래터」의 낙찰가에 관심이 가지 않을 수 없는 상황이었다.

실제 경매에 참가하지는 않지만 박수근 작품의 경매 진행 과정을 지켜

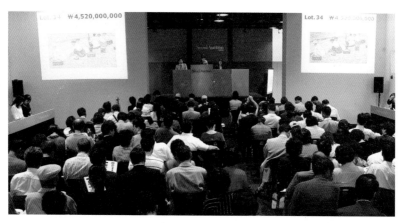

경매 현장 2007년 5월 22일 오후 서울 종로구 평창동 서울옥션의 경매 현장. 박수근의 유화 「빨래터」가 45억 2천만 원에 낙찰되어 국내 미술품 경매 최고가 신기록을 작성하는 순간이었다.

보기 위해 경매장을 찾은 사람들도 적지 않았다. 연방 플래시가 터지는 등 언론의 취재 경쟁도 뜨거웠다.

호가는 33억 원부터 시작됐다. 출발부터 「시장의 사람들」의 25억 원을 깬 것이다. 긴장 속에 시작된 호가는 단숨에 40억 원을 넘어섰다.

시간이 흐를수록 경매장은 점점 더 긴장 속으로 빨려들어갔다. 40억 원을 넘어섰지만 응찰 경쟁은 그치지 않았다. 43억 원, 44억 원을 넘어 45억 원까지 내달았다. 숨이 턱에 차는 듯했다.

서울옥션 박혜경 경매사의 경쾌하면서도 박진감 넘치는 목소리가 터져나왔다.

"자, 이제 45억 2천만 원입니다. 아, 저기 계십니다. 그럼 45억 4천만 원. 없으신가요. 없습니까. 45억 4천, 45억 4천. 없습니까. 없습니까. 네, 없습니다. 45억 2천만 원으로 낙찰됐습니다."

땅 땅 땅, 그녀는 망치를 세 번 두드렸다. "와", 숨 막히던 청중들 사이

박수근의 「빨래터」 국내 미술품 경매 최고 낙찰가 신기록인 45억 2천만 원을 보유한 작품이다. 1950년대, 37×72센티미터, 개인 소장.

에서 탄성이 터져나왔다.

2007년 5월 22일 오후 5시 25분. 37×72센티미터 크기의 박수근 유화 「빨래터」가 45억 2천만 원에 낙찰되는 순간이었다. 박수근 작품이 또다시 국내 미술품 경매에서 최고 낙찰가 신기록을 세운 것이다.

2007년 3월에 박수근의 「시장의 사람들」이 25억 원에, 또 다른 작품인 「농악」이 20억 원에 낙찰됐으니 불과 두 달 만의 신기록 경신이다. 사람들의 관심이 쏠리지 않을 수 없었다. 2007년 미술품 경매는 인기 절정이었고 그로 인해 미술품이 최고의 투자 대상으로 떠올랐다.

당시 경매시장을 주도한 작품은 박수근의 1950~60년대 유화였다. 박수근 작품의 경매 낙찰가 기록을 보면 가히 경이로울 정도였다.

2001년 9월 「앉아 있는 여인」이 4억 6천만 원(서울옥션 경매), 2002년 3월 「초가」가 4억 7,500만 원(서울옥션 경매), 같은 해 5월 「아이 업은 소녀」가 5억 500만 원(서울옥션 경매), 2005년 1월 「노상」이 5억 2천만 원(서

울옥션 경매), 2005년 11월 「나무와 사람들」이 7억 1천만 원(K옥션 경매), 2005년 12월 「시장의 여인」이 9억 원(서울옥션 경매), 2006년 12월 또 다른 「노상」이 10억 4천만 원(K옥션 경매) 낙찰. 그리고는 급기야 2007년 3월 20억 원, 25억 원을 지나 45억 2천만 원까지 치솟은 것이다.

45억 2천만 원으로 작품이 팔리고 나자 세간의 관심사는 이 작품을 과연 누가 샀느냐 하는 점이었다. 미술에 관심 있는 사람들이 모이면 "그(녀)가 누굴까" 하는 얘기를 주고받지만 그(녀)에 관한 정보는 쉽사리 알려지지 않았다. 누가 샀는지 공개하지 않는 것이 경매시장의 관행이기 때문이었다.

하지만 시간이 흐르면 그(녀)에 관한 정보가 조금씩 조금씩 흘러나오는 법. 1년 정도 시간이 흐르고 난 뒤 「빨래터」를 구입한 사람은 나이키 러닝화 제조업체인 삼호산업 박연구 회장이라는 것이 알려지게 됐다.

「빨래터」는 2008년 한 해 동안 진위 논란에 휩싸이면서 본의 아니게 또 한 차례 화제의 중심에 놓여야 했다. 2008년 벽두, 한 미술잡지가 가짜 의혹을 제기함으로써 논란이 시작됐다. 열띤 공방과 함께 수차례에 걸쳐 근대미술 전문가들의 감정과 성분 분석 및 연대 측정 전문가들의 감정이 이루어졌다. 이들은 「빨래터」가 박수근의 진품이라고 결론을 내림으로써 1년에 걸친 진위 논란은 일단락됐다.

미술품 거래를 바라보는 사람들은 대부분 이런 궁금증을 갖는다. 사람들은 왜 적지 않은 돈을 들여 문화재와 미술품을 구입하는 것일까. 대체 거기에 어떤 매력이 숨어 있길래 문화재와 미술품, 고가의 그림을 수집하는 것일까.

사람에게 감동을 주는 문화재나 미술 작품을 소유하고 싶은 것은 인간

의 기본적인 욕망이다. 박물관이나 미술관, 갤러리에 가서 작품을 감상할 수도 있지만 문화재나 미술품을 사랑하게 되면 직접 소유하고 싶은 마음이 생기지 않을 수 없다. 비싸고 유명한 작품을 구입할 만한 재력이 있으면 더 좋겠지만 그렇게 넉넉한 돈이 없다고 해도 원하는 작품을 갖고 싶은 욕망을 자제하기란 쉽지 않은 일. 늘 자신의 곁에 두면서 보고 싶고 소유하고 싶은 것은 자연스러운 일이다. 작품을 소유하기 위해서는 작품을 구입해야 하는 것이 기본이다. 문화재와 미술품은 이렇게 감상의 대상이면서 동시에 유통의 대상이 된다.

작품을 수집하는 것은 기본적으로 개인적인 취향의 발로다. 그러다 보니 컬렉션이란 행위에는 다양한 이유가 있다. 순수하게 작품 감상을 위해 컬렉션을 하는 사람도 있고, 수집 자체를 즐기는 사람도 있을 수 있고, 투자 목적으로 즉 돈을 벌기 위해 작품을 모으는 사람도 있다. 이밖에도 무언가 또 다른 이유를 가지고, 혹은 그 어떤 목적을 위해 컬렉션을 하기도 한다.

하지만 이같은 다양한 동기 가운데에서 세인들의 관심사는 단연 돈이다. 경매에서 박수근의 작품이 얼마에 팔렸고, 가장 비싼 경매 낙찰가는 얼마인지, 그리고 거액을 주고 작품을 사들인 사람은 과연 누구인지 등등 모두 돈과 연결된 관심 사항이다.

실제로, 투자의 목적으로 문화재와 미술품을 구입하고 수집하는 사람도 적지 않다. 싸게 사서 비싸게 팔아 차액을 남기는 것이다. 물론, 문화재와 미술품을 그저 좋아서 샀는데 세월이 흐른 뒤 그 작품이 사람들의 인기를 끌고 값이 올라 의도하지 않게 고가의 컬렉션을 소유하게도 된다. 무명 작가의 그림인데 맘에 들어 샀다가 먼 훗날 그 그림이 유명 작가의

작품이 되어서 돈을 버는 사람도 있다. 1950, 60년대 박수근의 작품을 선물로 받았거나 저렴하게 구입했다가 최근 다시 내다 팔아 돈을 버는 사람들이 그런 경우다. 의도하든 의도하지 않았든 문화재와 미술품 컬렉션은 돈과 연결되지 않을 수 없다.

특히 2006, 2007년 미술품 경매가 한창 인기일 때, 주식투자하듯 경매시장에 엄청난 돈이 몰렸다. 이에 힘입어 박수근의 작품이 잇달아 최고가 신기록을 경신했고 이에 사람들은 더더욱 경매에 몰렸던 것이다.

그 덕분에 2006, 2007년을 전후해 우리나라 경매시장과 각종 아트페어 등 미술시장의 규모도 급성장했다. 박수근, 김환기, 이중섭 등 유명 작고 작가나 중견 원로 작가들의 작품은 수억 원대 이상으로 거래되는 일이 비일비재했다. 작품 가격은 잇달아 올랐고 작품을 구입했다가 몇 달 뒤에 다시 시장에 내놓으면 그 차익이 수천만 원에서 수억 원에 이를 정도였다. 미술품 경매회사도 늘었고 아트페어에도 많은 사람들이 몰렸으며 아트페어나 갤러리 전시에서 인기 작가의 작품이 '솔드 아웃sold out'(매진)되는 것도 흔해졌다.

그러나 우려도 많았다. 최근 수년 동안의 국내 미술시장을 보면 양과 질에서 발전해가면서도 동시에 거품이 많이 끼었기 때문이다. 지나치게 단기간에 미술품 투자가 늘고 시장이 팽창하면서 언젠가 한번은 거품이 빠질 것이라는 목소리가 나오기 시작했다. 장기적인 안목이나 미술에 대한 애정 없이 그저 돈을 벌기 위한 묻지마 투자가 많았다. 이에 편승해 잘 팔리는 작가, 돈이 되는 작가에게만 쏠림으로써 우리 미술계를 심각한 불균형에 빠뜨릴 수 있으며 그래서 우리 미술이 건강하지 못한 상태로 빠져들 수 있다는 지적이었다.

우려한 대로 결국 2008년 들어서면서 거품이 빠지기 시작했다. 미술품 투자 열기가 가라앉았고 작품 가격이 떨어졌다. 2년 정도 숨가쁘게 치솟았던 미술시장이 숨을 고르고 조정 국면에 접어든 것이었다. 그런데 안타깝게도 이 시점에서 세계적인 경기 불황이 찾아왔다. 이로 인해 우리 미술시장의 불황이 장기화되지 않을까 하는 걱정도 나온다.

미술시장의 부침과 굴곡은 불가피할 수 있다. 그러나 궁극적으로 좋은 컬렉터가 되려면, 그리고 좋은 컬렉션을 만들려면 투자의 목적이 과해선 곤란하다. 투자의 목적이 지나치게 강하면 잠깐 단기적으로 돈을 벌 수는 있지만 오랫동안 지속적으로 의미 있는 컬렉션을 만들기는 쉽지 않다. 이는 문화재나 미술품에 대한 진정한 애정이 있어야 좋은 컬렉션을 이룰 수 있다는 말이다. 사람들이 "미술품을 살 줄만 알았지 감상하고 즐기지 못하는 사람은 소장가所藏家가 아니라 사장가死藏家"라고 말하는 것도 이런 이유에서다.

소장품의 가격이 올라갔다고 해도 여전히 팔지 않고 갖고 있는 사람도 적지 않다. 이는 아무리 많은 돈을 준다고 해도 그 문화재나 미술품을 내가 직접 소유하면서 감상하고픈 낭만적인 독점욕, 그 작품을 내가 소장하고 있다는 호사가적인 명예욕, 그런 것이다.

컬렉션의 문화적 의미

돈을 벌기 위한 투자의 목적이든, 낭만적인 소유욕을 충족시키기 위한 것이든 컬렉션은 기본적으로 개인적인 행위다. 그러나 곰곰이 생각해보면 이는 개인의 차원을 넘어선다. 일제강점기 때 엄청난 재산을 들여 해외로 유출되는 우리 문화재를 적극적으로 구입했던 간송澗松 전형필全鎣弼(1906~62)은 민족 문화를 보존하기 위해 문화재를 수집했다. 그가 수집한 수만 점의 빛나는 문화재가 없었다면 지금 우리는 전통 문화의 정수 가운데 상당수를 보기 어려웠을 것이다. 전형필의 컬렉션은 단순한 개인의 컬렉션이 아니라 전통 문화와 전통 미술의 계승이었다.

컬렉션에는 수집 행위가 이루어지는 그 시대의 사회적·문화적 의미가 반영된다. 컬렉션의 동기는 지극히 개인적이지만 각각의 컬렉터의 수집에는 자신도 모르게 그 시대의 문화적 정서와 유행 등이 반영되어 독특한 취향이 풍겨나는 것이다. 그러한 개인적인 수집 취향이 여러 사람들에게 확산되면 그것은 한 시대의 수집 문화의 특징으로 자리 잡을 수 있게 되고 그것은 나아가 미술과 문화의 한 특성이 된다. 개인 개인의 사적인

활동이 특정 시대와 특정 공간에서 집단화되어 나타난다면 거기에는 사람들의 어떤 공통된 심리가 반영되는 법이다. 이런 점에서 컬렉션에는 그 시대의 사회적·문화적 의미와 특징이 담기지 않을 수 없다. 특히 요즘처럼 문화재, 미술품 수집이 인기를 끌고 열기를 더해가는 시대라면 컬렉션에 더더욱 다양하고 함축적인 사회적·문화적 의미가 담기게 된다.

더욱 흥미로운 것은 컬렉션이 시대적 특징과 의미를 반영하는 정도에 그치지 않고 오히려 예술가들의 창작을 선도하고 후원함으로써 한 시대의 미술과 문화의 분위기를 고양시키고 발전을 이끌어나간다는 점이다. 이처럼 진정한 애정을 바탕으로 이루어지는 문화재, 미술품 컬렉션은 미술 감상과 창작, 그리고 전통과 문화의 전승 보존에 있어 매우 중요한 역할을 하게 된다.

컬렉션의 사회적·문화적 역할은 우선 컬렉션(작품)과 관객의 만남을 통해 이루어진다. 문화재나 미술품을 한데 모아놓음으로써 공식적이든 비공식적이든 사람들에게 감상의 기회를 제공할 수 있다. 물론 대중에게 공개하지 않는 개인 컬렉션도 적지 않다. 이는 컬렉션을 놓고 컬렉터 자신만 아끼며 즐겨 본다거나 특정 동호인 그룹 사람들만 모여 감상하는 경우다. 이들 가운데 공공 박물관이나 미술관에서 특별 전시를 할 때 자신의 소장품을 출품하는 경우도 있다. 하지만 관객의 입장에서 보면, 더욱 바람직한 것은 소장품을 한 곳에 모아놓고 전시하는 일, 사람들에게 연구하고 조사할 수 있는 기회를 제공하는 일이다. 소장자들이 소장품을 모은 뒤 박물관을 꾸미는 것도 이런 연유에서다.

컬렉션은 박물관, 미술관을 통해 사람들과 만난다. 이는 단순한 공개가 아니라 이를 통해 반영구적인 생명을 얻는 것이라고 해도 좋다. 이처

럼 문화재와 미술품은 관객과 만날 때 그 진정한 가치를 발한다. 그렇지 않은 경우, 문화재나 미술품 자체는 귀하고 소중한 것이라고 해도 사회적인 가치를 부여받기는 어렵다. 고립되어 있는 예술은 사회적·문화적 의미를 확보하기 어렵다는 말이다.

컬렉션의 측면에서 보면 박물관이나 미술관은 인류 컬렉션의 역사가 이룩한 가장 아름다운 결과물 중의 하나다. 박물관은 컬렉션에 의해 시작되고 컬렉션에 의해 완성된다. 물론 요즘의 박물관, 미술관은 단순히 작품 소장에 그치지 않고 흥미롭고 의미 있는 전시, 과학적이고 체계적인 보존, 그리고 연구와 교육의 기능도 함께 강조되고 있다. 그럼에도 불구하고 좋은 박물관, 미술관의 출발은 훌륭한 소장품이 있어야 한다.

진정한 컬렉션은 문화재, 미술품과 사람을 만나게 해주는 직접적인 가교 역할을 한다. 컬렉션은 이같은 만남을 통해 예술의 존재 가치를 되살려준다. 예술에 영원한 생명력을 불어넣어주는 것이다. 이 과정은 예술과 예술가에 대한 후원으로 이어진다. 조선 후기의 시인이자 컬렉터 사천 이병연과 화가 겸재 정선의 경우처럼 말이다.

이것은 패트론patron으로서의 컬렉션을 의미한다. 여기서 패트론에는 두 가지 측면이 있다. 하나는 당대 예술가에 대한 후원이고, 다른 하나는 후대의 문화예술에 대한 후원이다. 살아 있는 작가의 작품을 구입할 경우에는 금전적 지원과 정신적·예술적 후원이 된다. 죽은 작가의 작품, 또는 오래된 문화재를 수집하는 것은 전통 문화를 계승해나간다는 점에서 그 또한 문화에 대한 소중한 문화적 후원이다. 전통 문화의 계승과 새로운 창조의 밑거름이 되는 것이다.

이는 동서고금을 막론하고 마찬가지다. 유럽에서의 르네상스 역시 고

대 그리스와 로마의 예술품과 문헌들에 대한 열정적인 컬렉션이 없었더라면 불가능했다. 또한 메디치가와 부르봉가, 합스부르크가 등의 컬렉션과 이를 통한 예술 후원이 없었다면 유럽의 근세 미술은 개화하기 어려웠을 것이다. 특히 이탈리아 메디치가는 학문과 예술, 건축 등에 대한 열정과 후원으로 서유럽의 예술과 학문을 부흥시켰다. 이들 왕가의 컬렉션들은 지금까지도 많은 사람들에게 역사의 의미와 예술의 감동을 전해준다.

우리도 예외는 아니다. 조선 왕실도 지속적으로 컬렉션을 하면서 서화 등에 대한 관심과 후원을 표명해왔다. 15세기의 안평대군 이용, 17세기의 낭선군朗善君 이우李俁(1637~93)는 열정적인 컬렉션으로 당대의 문화를 후원하고 이끌어왔다. 18세기 전후 조선의 문화르네상스도 그 저변에 당시의 수집 열기가 있었기에 가능한 것이었다. 수집은 열정이 있어야 가능하다. 그것이 18세기의 문화 부흥에 기여하면서 18세기를 위대한 세기로 만든 것이다.

건강하고 바람직한 컬렉션은 그 자체로 한 시대의 문화와 예술을 이끌어가는 소중한 행위다. 그래서 누군가는 "예술품은 두 번 태어난다"고 말하기도 한다. 한 번은 예술가의 손에서 태어나고 또 한 번은 그것을 느끼고 향유하는 사람들 즉 감상자나 컬렉터에 의해서 다시 태어난다는 말이다. 컬렉션은 이렇게 예술을 즐겁게 향유할 수 있는 기회를 제공해준다. 동시에 작품과 관객을 만나게 해줌으로써 영원한 생명력을 부여해준다. 또한 예술가의 후원자로서의 역할도 한다. 이것이 컬렉션의 사회·문화적 의미다. 위대한 컬렉션은 그 자체로 아름다운 예술적 창작 행위다.

제2부

컬렉션의 시작

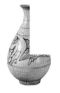

한국의 컬렉션, 첫 발을 딛다

한국에서는 언제부터 문화재, 미술품 등의 컬렉션이 시작됐을까. 옛사람들도 미술품이나 골동품 등을 수집했던 것일까.

흔히들 컬렉션은 근대기 이후 최근의 일로 생각한다. 하지만 우리에게도 오랜 컬렉션의 역사가 있다. 예나 지금이나 무언가를 수집한다는 것은 인간의 기본적인 문화적 욕구이기 때문에 이같은 행위에는 동서고금이 따로 없는 것이다.

현재 남아 있는 기록에 따르면, 통일신라 때부터 수집 활동의 단초를 찾아볼 수 있다. "통일신라 사람들이 중국에서 비싼 값을 내고 수십 점의 그림을 사갔다"는 내용이 중국의 기록에 남아 있는 점으로 미루어 이 시기에 이미 예술품을 수집했음을 알 수 있다.

고려시대에 이르면 궁궐 안에 전적典籍, 미술품 등을 수장하는 형식으로 왕실 컬렉션이 이루어졌다. 11세기 고려의 문종이 중국 송나라에 사신으로 간 문신 김양감金良鑑에게 중국 그림을 사오도록 했다는 이야기도 이런 왕실 컬렉션의 일환이었을 것이다.

규장각 창덕궁에서 가장 경치가 아름다운 곳 가운데 하나인 부용지芙蓉池의 주합루宙合樓. 조선시대 때 이 주합루 건물의 1층이 왕의 글씨 등을 보관하는 규장각이었다.

　이러한 전통은 조선시대에도 계속 이어졌다. 우리 역사에서 미술품이나 문화재 컬렉션이 좀더 본격화되고 광범위해진 것은 조선시대부터라고 보아야 할 것이다. 조선시대에는 기본적으로 왕실에서 임금의 초상화인 어진御眞과 임금의 글씨인 어필御筆을 비롯해 서책, 서화를 수집해 궁중에 보관했다. 유교 국가이자 문화 국가인 조선, 시서화詩書畵 삼절三絶을 추구했던 조선에서 서화, 전적을 모으고 수장하는 일은 왕권의 품격과 권위를 보여주는 상징적인 행위이기도 했다.

　조선시대 왕실 컬렉션에서 가장 중요한 것은 어진과 어필이었다. 유교 국가 조선에서 왕과 왕비의 초상인 어진은 가장 상징적이고 의례적인 것이었기에 이를 잘 보관하는 것은 어쩌면 너무나 당연한 일이었다. 왕실에

서는 일반적인 서화도 많이 모았다. 사가私家에서 진상을 받기도 했고 무역을 통해 중국의 서화가 궁중으로 흘러들기도 했다. 또한 왕이 직업화가인 화원畵員들에게 그림을 그리도록 해 수집하는 경우도 있었다. 어진·어필과 일반적인 서화를 구분해 별도의 공간에 나누어 보관했다. 고려 왕실에서 전래된 작품들도 도화서 등에 따로 보관했다.[1]

그러나 궁중에서 보관해오던 각종 서화, 전적류는 안타깝게도 임진왜란과 병자호란의 전란에 궁중이 불에 타고 훼손되면서 함께 잿더미로 사라지고 마는 참화를 겪어야만 했다.

17세기 숙종대에 들어서면 서화에 대한 관심이 커지면서 수집과 보관에 대한 재건의 기틀을 마련했다. 이같은 전통은 18세기 영조와 정조로 이어지면서 서화 컬렉션이 전기를 맞았다. 영조는 왕세자 시절부터 서화 작품을 수집해놓았고 정조는 규장각奎章閣을 지어 왕실 컬렉션을 한데 모아 보관했다.

17세기는 우리 컬렉션의 역사에서 중요한 의미를 갖는다. 임진왜란과 병자호란으로 피폐해진 문화를 복구하기 위한 차원에서 왕실과 종친들의 컬렉션이 이루어졌고 사대부들의 컬렉션도 활성화되기 시작했다. 당시의 컬렉션은 주로 서화와 금석문 등이었다. 17세기의 이같은 분위기는 18세기 수집 열기의 토대가 됐다.

안평대군, 「몽유도원도」를 낳다

조선 전기의 대표적인 인물은 세종의 셋째 아들인 안평대군. 그는 자신이 꿈에서 본 도원桃源을 안견에게 얘기해 그 유명한 「몽유도원도」를 그리게 한 장본인이다. 시와 그림과 글씨에 조예가 깊었던 안평대군은 옛것을 즐겨 수집했던 사람이었다. 그는 중국 송대와 원대의 회화 수십 점과 화가 안견의 작품을 다수 수집했다.

안평대군에 대해 김안로金安老(1481~1537)는 이렇게 썼다.

비해당匪懈堂(안평대군의 호)은 옛 그림을 좋아했고 또한 그 법에도 통달했다. 누군가 그림을 수장하고 있다는 얘기를 들으면 값을 치고 그림을 구했는데 해가 오래되어 수백 축에 이르렀다. 당·송대의 고물인 경우 비록 망가진 비단이나 쪼가리 첩牒이라고 해도 결국 구하여 감상했다.[2]

신숙주申叔舟의 『보한재집保閑齋集』 가운데 「화기畵記」에는 안평대군의 소장품 목록이 기록되어 있다. 이 기록에 따르면, 안평대군의 소장품은

안견의 「몽유도원도」 안견이 자신의 후원자였던 안평대군의 꿈 이야기를 듣고 이를 화폭으로 옮긴 작품이다. 1447년, 38.6×106.2센티미터, 일본 덴리대학 소장.

산수화 84점을 비롯해 초충도, 인물화, 글씨 등 모두 222점이다. 중국 동진의 고개지顧愷之, 당의 오도자吳道子, 곽희郭熙, 원의 조맹부趙孟頫, 마원馬遠 등의 작품도 있고 특히 안견의 작품이 36점이나 포함되어 있다.

확실하지는 않지만 고려 말 중국을 드나든 사람들이 가져온 명화, 노국공주가 공민왕에게 시집올 때 가져온 작품 등이 조선 왕실로 넘어오면서 이를 소장할 수 있었던 것 같다.

안평대군은 이처럼 많은 서화를 수집하고 수장했다. 그는 중국과 우리

명현들의 글씨를 모은 『비해당집고첩匪懈堂集古帖』과 자신의 소장품을 모은 『역대제왕명현집歷代帝王名賢集』도 간행했다. 안평대군은 『비해당집고첩』을 간행하면서 "세상 사람들이 옛사람의 서법을 알지 못하는 것을 걱정해 모범으로 삼기 위해 간행한다"고 밝혔다.

안평대군의 이같은 수집을 놓고 본격적인 고동서화古董書畵 감상 취미라고 하기보다는 도덕과 학문의 여가를 즐기는 것이라는 의견도 있다. 하지만 무려 222점을 소장하고 있었고 스스로 예술인으로 생활했으며 안견과 예술적으로 교유한 점 등으로 보아 그가 의식적으로 수집했을 가능성이 높다. 어찌 됐든 결과적으로 우리 컬렉션의 역사에 있어 매우 중요한

「몽유도원도」에 적은 안평대군의 감상평 안평대군은 「몽유도원도」를 보고 그림 앞쪽에 제목과 감상 소감을 적었다.

역할을 했다는 점은 부인할 수 없는 사실이다.

안평대군은 또한 단순한 컬렉터가 아니라 안견의 후원자이기도 했다. 안견의 작품을 36점이나 소장하고 있었다는 것은 그 자체만으로도 안견의 팬이자 후원자였음을 여실히 보여주는 것이다. 안견의 작품을 구입하는 것은 물론이고 안견 작품의 진정한 감상자이자 비평가로서 안견에게 많은 조언을 한 것으로 알려져 있다. 이러한 점은 컬렉터의 진정한 면모를 보여주는 것이라고 할 수 있다.

안견은 안평대군의 컬렉션을 수시로 감상하고 안평대군으로부터 적절한 비평을 받으면서 자신의 그림 능력을 키워갔고 이로 인해 「몽유도원도」와 같은 걸작을 남길 수 있었다. 안평대군은 안견의 든든한 후원자였고 「몽유도원도」 탄생의 토대였다고 할 수 있다.

안평대군이 작품을 수집하고 매매했다는 것은 당시에 어느 정도의 미술 거래가 이루어졌음을 의미한다. 비록 지금처럼 광범위하고 본격적이

지는 않았다고 해도 분명 시장이 있었던 것이다.

그러나 안평대군은 비극적인 최후를 맞았다. 그는 수양대군이 조카인 단종을 죽이고 정권을 잡는 과정에서 처형되고 말았다. 그런 상황에서 그의 컬렉션이 온전하기는 어려웠을 것이다. 그의 소장품은 여기저기 흩어지는 운명에 처할 수밖에 없었다.

낭선군, 컬렉션의 새로운 전기

　17세기의 대표적 컬렉터로는 낭선군 이우가 꼽힌다. 그는 선조의 열두 번째 아들 인흥군의 장남이다. 낭선군은 문화, 학문, 예술 등 다양한 분야에 심취하여 이를 두루 감상하면서 각 분야에 영향을 미친 인물로 평가받는다. 그는 『선원록璿源錄』, 『열성어필列聖御筆』 등을 편찬했으며 시와 서예에 능했던 예술인이자 서화를 수장했던 컬렉터이기도 했다. 그야말로 광범위한 문화예술인이라고 할 수 있을 듯하다.

　낭선군은 만고장萬古藏과 상고재尚古齋라는 서재를 지어 수집한 서화를 정성스레 보관했다. 만고장은 '무수히 많은 옛것들을 보관하는 곳'이라는 뜻이고, 상고재는 '삼가 옛것을 숭상하는 곳'이라는 뜻이니 낭선군이 옛것을 얼마나 탐닉하여 좋아하고 정성들여 수집해 보관했는지 서재의 이름만으로도 쉽게 알 수 있다. 낭선군은 또 사은사謝恩使로 세 차례에 걸쳐 중국 북경(당시의 연경)에 다녀오는 등 중국 문화를 직접 둘러보면서 자신의 문화적·예술적 안목을 키우기도 했다.

　낭선군은 어필과 조상의 글씨, 각종 서화와 고비탑본古碑搨本 등을 수

공민왕의 「천산대렵도」(부분) 낭선군 이우가 소장했던 「천산대렵도」는 그 후 여러 조각으로 나뉘어 여기저기 흩어졌고 그 가운데 일부만 전해온다. 14세기, 24.5×21.8센티미터, 국립중앙박물관 소장.

장했던 것으로 알려져 있다. 이 가운데 특히 금석문의 탁본 컬렉션이 두드러졌다. 금석문에 대한 관심이 커서 각종 비문의 탁본을 모아『대동금석서大東金石書』라는 책을 편찬하기도 했으며, 이에 그치지 않고 그는 역대 명필들의 글씨를 중심으로『동국명필東國名筆』(1664)과 같은 서첩을

만들기도 했다. 이 책은 신라의 김생金生(711~791)과 최치원崔致遠(857~?), 조선의 강희안姜希顏(1417~64), 안평대군, 양사언楊士彦(1517~84), 석봉石峯 한호韓濩(1543~1605) 등 20여 명의 글씨를 모은 것이다.

그림 컬렉션도 뛰어났던 것으로 전해온다. 낭선군은 고려 공민왕의 「천산대렵도天山大獵圖」를 비롯해 15세기의 안견, 16세기의 이상좌李上佐, 이정李楨(1512~71), 이경윤李慶胤(1545~1611), 어몽룡魚夢龍(1564~?) 등 조선 전기의 대표 화가들의 작품을 망라했다. 낭선군은 이들 작품 60여 점을 묶어 『해동화첩海東畵帖』으로 편집했다. 낭선군은 또 중국 연행燕行 과정에서 중국의 서화를 구하기도 했다.

공민왕의 「천산대렵도」는 원래 긴 두루마리 그림이었다. 그러나 낭선군이 죽고 나서 그림 애호가들이 이 작품을 다투어 여러 조각으로 베어갔다. 이로 인해 작품은 온전한 모습을 잃었고 여러 곳으로 흩어지게 됐으니 안타까운 일이 아닐 수 없다.[3] 이들 조각 가운데 세 조각이 현재 국립중앙박물관에 소장되어 있으며 「음산대렵도陰山大獵圖」라고 부르기도 한다.

그의 컬렉션은 다른 사람들에게 적지 않은 영향을 끼쳤다. 미수眉叟 허목許穆(1595~1682), 우암尤庵 송시열宋時烈(1607~89) 등 당대 최고의 문인 학자들과 교유하면서 자신의 문화적 · 지적인 역량을 발전시키고 동시에 그들에게 열람의 기회를 제공하기도 했다. 허목은 낭선군이 중국에서 구해온 옛 서화를 통해 중국의 옛 전각을 감상할 수 있었다.

지속적이고 수준 높은 컬렉션은 자연스럽게 감평鑑評 활동으로 이어지게 마련인데 낭선군도 예외는 아니었다. 그는 자신이 수집한 탁본 등을 정리하면서 이에 대한 간단한 감평을 기록하곤 했다.

제3부

컬렉션과 조선 후기 문화르네상스

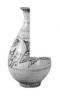

18~19세기 조선의 수집 열기

18세기 단원檀園 김홍도金弘道(1745~1806년경)의 그림 가운데 「포의풍류도布衣風流圖」라는 작품이 있다. 붓, 벼루, 서책, 생황, 호로병 등이 있는 방에 앉아 비파를 연주하는 선비의 모습을 그린 것이다.

김홍도는 여기에 '綺窓土壁 終身布衣 嘯咏其中기창토벽 종신포의 소영기중'이라고 제시를 적어놓았다. '종이로 만든 창과 흙벽으로 된 집에서 평생토록 벼슬하지 않고 시나 읊조리며 지내리라'는 내용이다.

제시와 그림의 내용으로 볼 때, 예술가로서의 김홍도의 낭만과 소탈한 면이 잘 드러난 작품이다. 자화상이라는 명백한 물증이 있는 것은 아니지만 김홍도의 미술세계로 미루어 고동서화와 음악을 즐겼던 김홍도의 내면을 어렵지 않게 엿볼 수 있게 해준다.

물론 이 작품을 놓고 자화상인지 아닌지 논란이 있다. 김홍도의 50대 전반 모습을 그린 자화상이라는 의견[1], 김홍도 자화상의 성격이 짙은 작품이라는 의견이 있는가 하면[2], 자화상이 아니라 조선 후기 어느 호사가를 그린 초상이라는 견해도 있다.[3]

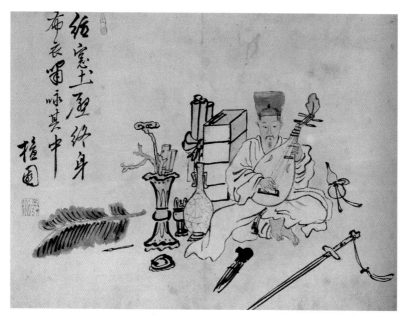

김홍도의 「포의풍류도」 김홍도의 자화상인지를 놓고 의견이 엇갈리고 있지만 그림에 등장하는 배경 소
품에서 18세기 고동서화 수집 열기의 단면을 엿볼 수 있다. 18세기, 28×37센티미터, 개인 소장.

이 가운데 김홍도의 자화상이 아니라 어느 호사가의 초상이라는 견해
가 흥미롭다. "그림 속에 나오는 물건들은 종이로 만든 창과 흙벽의 집에
사는 사람이 소유하기 힘든 희귀한 재보이기 때문에 화제畵題 속의 빈한
한 생활과 모순이 된다. 따라서 「포의풍류도」는 김홍도의 초상이 아니라
고동서화의 수집과 감상에 탐닉해 있는 호사가를 그린 인물화일 것이다"
라는 것이다.

자화상인지 아닌지를 놓고 논란이 있지만 조선 후기의 고동서화 애호
풍조를 보여준다는 점에서 흥미로운 작품이 아닐 수 없다. 조선 후기 18
세기 전후의 고동서화 컬렉션이 활발하게 이루어졌음을 상징적으로 보여

이하곤의 「도원문진桃園問津」 문인이자 서화가, 서화비평가였던 이하곤의 대표작으로, 중국 동진시대 시인 도연명의 『도화원기桃花源記』에 나오는 내용을 그림으로 표현했다. 18세기, 25.8×28.5센티미터, 간송미술관 소장.

주는 그림이라고 할 수 있다.

「포의풍류도」에 단적으로 드러나 있듯 조선 후기 18세기는 완상玩賞과 수집벽의 시대, 감상과 수집 열풍의 시대였다. 이 그림은 또한 문화예술

을 즐겼던 당시의 분위기를 반영하고 있다. 18~19세기 수집에 미친 사람들은 대부분 경화세족京華世族과 교양있는 중인들이었다. 경화세족은 한양에 사는 양반 가문 선비들을 말한다. 그들의 수집 대상은 다양했다. 서책, 그림, 청동기, 글씨 탁본, 수석, 괴석 등등은 물론이고 그외에 희한한 것들도 많았다.

서책에 미친 사람들

수집 대상이 다양했지만 당시 사람들이 가장 선호했던 컬렉션의 대상은 역시 책과 골동품, 당대 서화였다. 양반이든 중인이든 대개 책을 읽고 글을 쓰는 사람들이었으니 서책을 좋아하고 그것을 수집하고자 하는 마음은 어쩌면 당연했을지도 모른다.

18~19세기 서책 수집에 있어 대표적인 인물 가운데 한 명은 조선 후기의 문인화가이자 평론가였던 담헌澹軒 이하곤李夏坤(1677~1724)이다. 이하곤은 남종문인화풍南宗文人畵風의 그림을 그렸고 그림 비평에도 일가견이 있어 공재恭齋 윤두서尹斗緖(1668~1715)의 「자화상」, 정선의 그림 등에 대해 화평畵評을 남기기도 했다.

이하곤은 1711년 충북 진천으로 낙향하여 수많은 책을 수장했는데 그 책을 보관했던 곳을 만권루萬卷樓라고 불렀다. 만 권의 책이 있는 곳이라는 뜻이니 그가 얼마나 책을 좋아하고 수집했는지 쉽게 알 수 있다.

유독 서적을 혹애하여 누가 책을 파는 것을 보면 옷을 벗어서라도 그것

을 구입해야 했다. 장서가 거의 1만 권에 이르렀는데 위로 경사자집經史子集으로부터 아래로 패관소설, 의복, 석로石爐에 이르기까지 갖춰두지 않은 것이 없었다. 그리하여 몸소 비점을 찍는다거나 평어를 붙인다거나 하며 섭렵 관통하여 비록 병석에 있을 적에도 일찍이 하루라고 책이 손을 떠난 적이 없었다.[4]

여기 경사자집에서 경經은 경전, 사史는 역사서, 자子는 제자백가諸子百家의 저술들, 집集은 역대 시문집을 일컫는다. 이하곤은 책뿐만 아니라 그림도 수집했다. 그가 그림을 보관한 장소는 완위각宛委閣이었다. 그는 자신의 컬렉션을 모은 작품집 『삼대보회첩三代寶繪帖』을 만들기도 했다. 그는 자신이 원하는 그림을 주문해 받기도 했다.[5]

실학자인 서유구徐有榘(1764~1845) 역시 빼놓을 수 없는 장서가였다. 서유구는 그의 저서 『임원경제지林園經濟志』에서 금석, 골동, 서화를 어떻게 감상 감별하는지, 책은 어떻게 구입하고 감별하고 수장해야 하는지 등에 관해 소개해놓았다. 체계적인 컬렉터였음을 보여주는 대목이다.[6]

선비 관료였던 심상규沈象奎(1766~1838)도 대단한 장서가였다. 심상규는 정조의 총애를 받았던 문신으로, 문장이 간결하면서도 깊이 있고 필법에 뛰어난 것으로 유명했다. 심상규도 자신의 책들을 경사자집으로 나누어 수장했다. 그는 광화문 앞쪽 자신의 저택에 4만 권의 책을 보관했다고 한다. 심상규가 서화골동을 보관한 건물은 가성각嘉聲閣이었다.[7]

심상규는 서화골동뿐만 아니라 이 건물 자체에도 각별한 관심을 기울였다. 가성각이란 현판은 중국의 옹방강翁方綱(1733~1818)이 80세 때 써준 것이라고 한다. 옹방강은 당대 중국 최고의 학자로, 추사 김정희의 스

승이다. 그런 인물에게서 현판 글씨를 받았다는 것은 이 건물에 대한 심상규의 관심이 어느 정도였는지 알 수 있게 해주는 대목이다. 그는 이에 그치지 않고 가성각의 내부를 호화롭게 꾸몄다. 상아로 만든 책상, 벽을 전부 가린 전면 거울, 기타 화려한 장식과 조각으로 가득 채웠다고 전해진다.[8]

18~19세기의 서책 수집 열기를 연구한 사람들은 "18세기 지식인층의 서적에 대한 관심과 욕망은 상상을 초월할 정도"라고 입을 모은다. 이들의 장서 취미는 단순히 책을 모으는 것에 머무는 것이 아니었다. 이들은 고동서화 수집과 함께 장서를 그들 특유의 생활 문화로 만들었다.[9] 즉 당시의 수집 열기는 곧 문화의 여유로운 향유였다.

그렇다면 18세기에 들어서면서 이렇게 서책과 고동서화의 수집이 늘어난 것은 어떤 배경에서일까. 물론 젊은 지식인들의 수집욕, 학구열, 문화욕구 등이 직접적인 이유일 것이다. 그러나 이것도 책이나 서화가 없으면 불가능한 일이다. 18세기에는 경제적·사회적 변화, 문화예술을 바라보는 인식의 변화에 힘입어 중국으로부터의 고동서화 수입이 급증했다. 이것도 수집 열기에 커다란 영향을 미쳤다.

당시 중국에 간 사신 행차 일행들에게는 책을 구하는 것이 중요한 일이었을 정도로 중국책 수집이 당대 지식인들 사이에서 하나의 유행이었던 것이다. 경화세족들은 북경의 서점가인 유리창琉璃廠을 뒤지면서 원하는 책과 다양한 책들을 수집해왔다. 유리창은 책뿐만 아니라 다양한 고동서화가 몰려 있는 곳이기도 하다. 경화세족뿐만 아니라 역관譯官과 서쾌書僧(책 판매 중간상)도 책을 들여왔다.

중국을 통한 서책의 수집 열기는 이미 17세기부터 그 단초가 보였다.

허균許筠은 1614, 15년 두 차례의 연행燕行에서 모두 4천 권의 책을 구입해왔다고 하니 놀라지 않을 수 없다. 이같은 서적 수입은 18세기에 들어서 더욱 늘어났다.

박제가朴齊家는 『북학의北學議』「고동서화」편에 고동서화 수집의 의미를 매력적으로 소개해놓았다. 박제가가 중국 북경의 유리창과 그 주변에서 옛 제기와 솥, 고옥, 서화 등이 즐비한 것을 보고 놀라움을 금치 못한 모습을 표현한 내용이다.

> (조선에서는) 풍부하기는 하지만 민생에 아무런 도움이 되지 않으니 모두 태워버린다 한들 무슨 손해가 있겠는가 한다. 그 말도 정말 그럴듯하지만 실제로는 그렇지 않다. 청산과 백운은 모두 꼭 먹는 것일까마는 사람들이 그것을 사랑한다. 만약 민생과 무관하다고 해서 좋아할 줄을 알지 못한다면 그 사람이 과연 어떠하겠는가.[10]

지금 당장 돈이 되지 않는다고 고동서화를 배척할 것이 아니라 관심을 갖고 사랑해야 한다는 말이다. 진정으로 예술을 즐기고 감상할 수 있는 분위기를 강조한 것이다.

하여튼 중국 서적이 대량으로 유입될 수 있으려면 사회 전체의 경제적·문화적 토양이 축적되어 있어야 한다. 당시는 실학사상과 맞물려 중국에 있는 실용 서적, 이용후생利用厚生의 서적들을 읽고 싶어하는 분위기가 확산됐고 그 수요에 맞추기 위해 한양의 시장에 책이 공급된 것이다. 수요와 공급이 서로 맞물리면서 상승효과를 일으킨 것이라고 볼 수 있다. 당시 서점은 광교 주변과 청계천 일대에 많이 있었던 것으로 전해

온다. 이 일대는 그림 미술품이 많이 유통됐던 곳이기도 하다.

수집 열기의 부작용

18~19세기 경화세족들의 고동서화 수집 열기는 매우 뜨거웠다. 그러나 무엇이든지 지나치면 문제가 있는 법. 당시에도 지나친 사치, 지나친 과소비라는 지적과 개탄이 있었다. 중국의 북경을 드나드는 역관들이 실생활에 필요하지도 않은 사치품들을 과도하게 사들인다는 지적이 있었다.[11]

이에 대해 문신인 남공철南公轍(1760~1849)은 이렇게 말했다.

> 사람들은 외물外物에 대해 모두 벽癖이 있다. 벽이란 것은 병이다. 그러나 군자가 종신토록 사모하는 것은 그것이 지극한 즐거움을 가지고 있기 때문이다. 지금 고옥古玉, 고동古銅, 정이鼎彝, 필산筆山, 연석硯石은 세상에서 모두 완호玩好하는 것이다. 그러나 청상淸賞하는 사람이 그것을 만난다면 한번 어루만지면 그만이다. 주기珠璣, 전화錢貨 등 이익이 있는 곳이라면 사람들은 천리를 발이 부르트도록 찾아간다. 그것을 구할 때면 산을 헤매고 바다에 뛰어들고 무덤을 파서 관을 쪼개며 스스로 몸을 가볍게 여기고 죽음과 삶을 넘나든다. 그러나 충족되고 난 다음에는 화가 있다. 취하고도 끊임이 없는 것은 오로지 서책書冊일 뿐이로다.[12]

과도한 수집 열기로 인한 부작용도 암시하고 있다. 이익이 있는 곳이

라면 물불 가리지 않고 뛰어든다는 말. 무덤을 파고 관을 캐내는 일도 서슴지 않았다. 이는 분명 도굴이다. 특히나 조선시대 유교의 법도에서는 있을 수 없는 반인륜적 행위였다.

바로 이어지는 "스스로 몸을 가볍게 여기고 죽음과 삶을 넘나든다"는 말이 흥미롭다. 바닷속에서 무언가를 건져올리려 한다면 그 역시 목숨을 내걸지 않으면 불가능한 일이다. 삶과 죽음을 넘나드는 것이다. 무덤을 도굴하는 것도 역시 마찬가지다. 도굴하다 발각되거나, 사후에라도 들통이 나면 당시의 법도에서는 죽음을 면치 못하는 파렴치한 패륜 행위이기 때문이다. 그런데 남공철의 글에 이런 내용이 담겨 있는 것으로 보아 아마도 우리가 생각했던 것 이상으로 당시에 이같은 불법 행위가 횡행했던 것 같다. 그건 건전한 수집벽을 넘어 예와 풍속을 무너뜨리는 반인륜적 행위다. 분명 시장에서 거래가 활발해지고 비싼 가격에 팔려나가 돈이 되기 때문에 이런 일이 횡행했을 것이다.

수집 사치가 낭만적이고 멋스럽긴 하지만 예나 지금이나 과한 것은 경계해야 옳다. 당시의 기록을 보면 지금 우리가 생각했던 것보다 그 부작용이 만만치 않았던 것 같다.

이런 이야기도 전한다. 중인 출신의 조수삼趙秀三(1762~1849)이 쓴 『추재기이秋齋紀異』에는 「고동노자古董老子」라는 대목이 나온다. 골동품을 좋아하는 한 노인에 대한 기록이다. 이 책은 조수삼이 관북 일대를 여행하며 보고 들은 기이한 인물들에 대한 이야기를 모아놓은 것이다. 조수삼은 중인들의 문예 동호모임이었던 송석원시사松石園詩社의 중심 인물이었다.

서울 사는 손 노인은 본디 부자였는데 골동품을 좋아하기는 해도 감식

안은 없었다. 사람들이 진품이 아닌 것을 속여서 비싼 값을 받아내는 일이 허다했다. 그래서 마침내 거덜이 났다.

그러나 손 노인은 자신이 속았다는 사실을 깨닫지 못했다. 빈방에 홀로 쓸쓸히 앉아서 단계석端溪石(중국 광둥성 돤시端溪 지방에 나오는 벼룻돌) 벼루에 오래된 먹을 갈아 묵향墨香을 감상하고 한나라 때 자기에 좋은 차를 달여 다향을 음미하며 몹시 만족스러워했다.

"춥고 배고픈 것이야 무슨 걱정이랴."

이웃의 한 사람이 그를 동정해서 밥을 가져오자 "나는 남의 도움을 받을 필요가 없고" 하며 손을 저어 돌려보냈다.

갖옷(짐승의 털가죽을 안에 대 만든 옷) 벗어 옛 자기와 바꾸고
향 사르고 차 마시며 추위와 굶주림 달래네
초가집에 밤새 눈이 석 자나 쌓였는데
이웃에서 보낸 아침밥을 손 저어 물리치네[13]

별다른 감식안도 없으면서 골동품을 좋아해 재산을 다 날리고, 속아서 가짜를 사들여도 그저 맘에 드는 골동품이 머리맡에 있으면 끼니를 걸러도 대수롭지 않다는 노인의 이야기다. 지금 생각해봐도 믿기 어려울 정도니, 뒤집어보면 18세기 말~19세기 초 조선의 고동서화 열풍을 단적으로 보여주는 사례가 아닐까.

「포의풍류도」의 유전流轉

「포의풍류도」는 원래 위창韋滄 오세창吳世昌(1864~1953)이 갖고 있었다.

33인의 민족지도자로 3·1운동에 참여했던 오세창은 일제의 탄압과 감시를 받으면서 생활 형편이 점점 더 어려워졌다. 당시 오세창의 집에 드나들던 사람 가운데 한 명이 의사이면서 컬렉터였던 수정水晶 박병래朴秉來(1903~74)였다. 이들은 서로 친해졌고 넉넉한 마음의 오세창은 품성 좋은 박병래에게 단원 김홍도의 「신선도」를 주기로 했다. 이는 돈을 받고 팔기로 한 것이다. 어려운 형편이었기에 어쩔 수 없었다. 오세창이 박병래에게 주기로 한 것은 박병래가 진심으로 옛것을 좋아하는데다 작품을 구입해서 되팔아 돈을 버는 일은 하지 않을 것으로 생각했기 때문이었다.

그림을 넘겨받은 박병래는 돈을 얼마나 지불해야 할지 고민했다. 시세를 모르는 바가 아니었지만 시세대로 치기에는 죄송한 마음이 들었던 모양이다. 그렇다고 지나치게 많이 돈을 내는 것도 부담을 주는 것 같다고 생각했다. 그는 결국 1천 원과 쌀 한 가마니를 오세창에게 전했다. 그러자 오세창은 그것이 고맙고도 미안했던지 「포의풍류도」 등 몇 점의 그림을 더 보내주었다.

「포의풍류도」를 갖게 된 박병래는 참으로 담백했던 사람이었다. 그래서인지 자신과 닮은 백자를 즐겨 수집했고 자신의 컬렉션 가운데 상당수를 흔쾌히 국립중앙박물관에 기증했다. 이 그림은 박병래와 참으로 많이 닮았다는 생각이 든다. 고동서화를 즐기고 아끼는 그 마음, 그러면서도 사치스럽지는 않고 어딘가 모르게 소탈해 보이는 분위기가 잘 어울린다.

1974년 국립중앙박물관에 유물을 기증한 직후 박병래는 세상을 떠났고

이 그림은 그의 부인이 관리하게 됐다. 그러다가 컬렉터인 이우복 전 대우그룹 회장에게 이 작품을 돈도 받지 않고 그냥 준 것이다.

이우복 전 대우그룹 회장은 그 과정을 이렇게 회고했다.

그날도 댁에서 차를 마시며 담소를 나누고 있었다. 그런데 최 여사가 뜻밖의 말을 했다. "그동안 이 회장을 만나보니 참 점잖은 분이세요. 그리고 남다르게 그림을 애호하는 마음이 정중하고 진실하여 보기가 좋아요. 젊은 사람의 자세가 매우 훌륭합니다. 미술을 좋아하는 모습이 내 남편과 비슷합니다. 안방에 걸어놓은 단원의 그림을 이 회장에게 주고 싶어요." 이어서 말했다. "어차피 내가 죽고 나면 누군가가 팔기 십상이니 지금 이 회장이 가져가는 게 좋겠어요. 대신 돈은 받을 수 없습니다. 남편과 함께 살 때부터 안방에 걸어놓고 아끼던 작품이니만큼 정말로 미술을 사랑하는 사람에게 주고 싶습니다." 최 여사는 내가 사양할 틈도 없이 "내가 죽은 다음에는 이 회장에게 주고 싶어도 줄 수가 없으니 다른 말 말고 그냥 가져가세요"라고 했다. 그리하여 「포의풍류도」는 수정 선생 집에서 우리집 안방으로 거처를 옮기게 됐다. 그 일이 있고 2~3년이 지나지 않아 최 여사는 세상을 떠났다.[14]

이우복 전 대우그룹 회장은 수정 박병래의 타계 후 그의 유품을 정리하면서 최 여사로부터 20여 점의 도자기를 양도받았고 그 후 다시 또 한 점의 회화를 건네받은 것이다.

미술시장이 만들어지다

자신의 컬렉션이 도난당할까봐 밤을 새워 이를 지키는 사람, 맘에 드는 좋은 그림을 보면 값비싼 돈을 치르거나 입고 있던 옷을 팔아서라도 끝내 구입하고야 마는 사람, 먼 길을 마다하지 않고 중국에까지 가서 그림을 사오는 사람, 좋은 그림이 있다는 소식을 들으면 한달음에 달려가 밤을 새워 작품을 감상하는 사람……

18~19세기에는 사치스러울 정도로 고동서화 수집 열기가 대단했다. 수집열은 선비뿐만 아니라 중인들에게까지 확산되어갔다. 고동서화 수집과 완상 취미가 유행했던 시대였다. 이같은 분위기에 힘입어 문화재, 미술품 컬렉션은 18세기 들어서면서 중요한 변화를 겪게 된다.

가장 대표적인 것은 그림의 제작과 유통, 감상과 소유에 있어 근대적 요소가 나타났다는 점이다. 이는 그림의 감상과 소유가 이전 시대에 비해 훨씬 수월해졌고 이로 인해 그림의 향유와 소비계층이 넓어졌으며 주문 제작처럼 미술에 수요공급의 원리가 적용되기 시작했다는 것을 의미한다. 이같은 근대적인 변화는 이 시기의 미술 창작과 미술시장을 좀더

김홍도의 「지장기마도知章騎馬圖」 그림 속에서 말을 타고 꾸벅꾸벅 졸고 있는 사람은 중국 당나라 시인 이백의 술친구 하지장이다. 글씨와 필선이 날아갈 듯한 것으로 보아 김홍도가 술을 마시고 취중에 그린 것으로 생각된다. 1804년, 25.8×35.9센티미터, 국립중앙박물관 소장.

역동적으로 만드는 계기가 되기도 했다.

19세기 화가 우봉又峰 조희룡趙熙龍(1789~1866)의 『호산외기壺山外記』 가운데 「김홍도전金弘道傳」을 보면, 18세기에 김홍도가 3천 전을 받고 그림을 주문받아 그려주었는데, 받은 돈 2천 전으로 매화 화분을 사고 800전으로 술을 사서 친구들과 매화 술자리를 열었다는 얘기가 있다.

원래 집이 가난하여 간혹 끼니를 잇지 못했다. 하루는 어떤 사람이 매화 한 그루를 팔려고 하는데 매우 특이했다. 돈이 없어 못 사고 있는데 마

침 돈 3천 전을 보내준 사람이 있었으니 그림을 요청하는 예물이었다. 이에 2천 전을 떼어 매화를 사고 800전으로는 술 몇 되를 사서 동인들을 모아 매화음梅花飮을 마련하고 200전으로 쌀과 땔나무 비용을 삼았으니 하루의 계책도 못 됐다. 그의 소탈하고 광달함이 이와 같았다.[15]

이 글을 보니 단원 김홍도라는 인물이 참으로 호방하고 술을 좋아했던 것 같다. 그런데 여기서 눈여겨봐야 할 것은 18세기 조선 미술계의 한 단면이다. 당시 3천 전은 300냥이었고 쌀 한 섬(두 가마)에 다섯 냥이었다고 한다. 이 일화에서 주문 창작과 작품의 거래, 작품의 매매를 통한 작가의 생계 유지 등을 엿볼 수 있다. 당시 미술품의 거래와 수집이 활발했고 그로 인해 미술시장이 어느 정도 형성되어 있었음을 보여주는 중요한 기록이다. 앞에서 수집 열기의 부작용을 언급했지만 수집이 활발해진다는 것은 유통이 이루어졌음을 의미한다. 18세기 수집 열기, 특히 고동서화의 수집 열기는 미술의 유통과 밀접하게 연결되어 있다.

18세기 미술계의 두드러진 변화 가운데 가장 눈에 띄는 것은 이처럼 주문에 의한 창작(생산)이다. 당시 주문자이자 후원자들은 권세, 경제력, 문화 감식 능력을 지닌 양반들이었다. 화가들로서는 주문이 들어오고 자신들의 작품을 즐기고 감상하려는 사람이 늘어나는 데에야 신이 나서 그림을 열심히 그리지 않을 수 없었을 것이다. 상품으로서의 미술의 유통이 활발해지고, 나아가 화가와 후원자의 관계가 형성되는 것이다. 이는 화가와 후원자의 네트워크로 이어져 미술의 발달을 가져왔다.

고동서화의 수집 열기는 주문 생산으로 이어져 작가들의 창작 욕구를 북돋아주었고, 감식안과 비평 능력을 지닌 컬렉터들이 등장하면서 미술

의 수준을 끌어올렸다. 컬렉터들은 후원자(패트론) 겸 비평가 역할을 했다. 이런 분위기에 힘입어 단원 김홍도와 겸재 정선 같은 걸출한 화가가 탄생할 수 있었고 결국 18세기 문화르네상스의 원동력이 된 것이다.

미술품의 시장 유통은 19세기 들어 더욱 활발해졌다. 다음은 소치 허련이 쓴 『소치실록小癡實錄』에 나오는 한 대목이다.

내가 한양 도성에 들어간 후 며칠 지나 우연히 안현安峴을 지나치게 됐다. 거기에서 나는 문뜩 한 화첩이 향전香廛 간에 놓여 있는 것을 발견하게 됐다. 그 화첩에는 '소치묵연小癡墨緣'이라고 표제가 되어 있지 않는가. 그 화첩을 집어들고 들여다보니 막연히 내 가슴이 꽉 메어지고 눈물이 쏟아졌으나 스스로 그것을 깨닫지 못할 지경이었다.

나는 향전의 주인에게 물어보았다.

"이 화책은 값이 얼마입니까?"

향전의 주인이 대답했다.

"오백 엽葉입니다."

내가 다시 물어보았다.

"이 화책이 대체 어떤 그림이길래 값이 그렇게 많이 나갑니까?"

주인이 대답했다.

"이것은 소치의 명화이니, 값이 오히려 험합니다."

나는 다시 물어보았다.

"소치가 어떤 사람입니까?"

주인이 대답했다.

"그림을 잘 그리는 유명한 사람입니다."

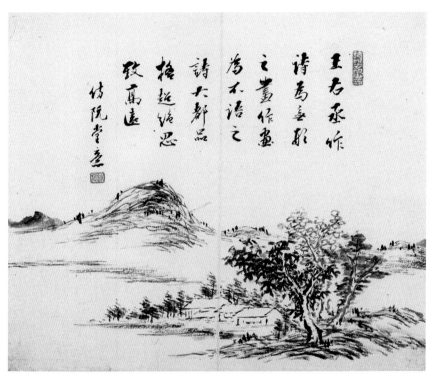

허련의 「방완당산수도倣阮堂山水圖」 허련이 자신의 스승인 김정희의 문인정신을 모방해 그린 산수화. 군더 더기 없는 마른 붓질에서 김정희 문인화의 분위기가 잘 느껴진다. 19세기, 31×37센티미터, 개인 소장.

내가 다시 물었다.

"서울에 살고 있습니까, 시골에 살고 있습니까?"

주인이 대답했다.

"남녘 지방에 살고 있다고 합니다."

내가 다시 물었다.

"이 화가는 지금도 살아 있습니까?"

주인이 대답했다.

"살았는지 죽었는지 잘 모릅니다."

나는 지나간 날에 대한 감개가 솟구치고 지금의 기막히는 현상에 가슴이 메여 나도 모르는 사이에 탄식소리가 새어나왔다. 나는 그 향전의 주인을 보고 말했다.

"이 그림은 돌아가신 헌종조憲宗朝께서 예상睿賞하시던 물건입니다. 도대체 이것이 어떻게 해서 여기에 나왔습니까?"

그러고는 다시 주인을 보고 부탁을 했다.

"내가 사람을 시켜 1천 민緡의 동전을 보내어 이 화책을 사도록 하겠소."

그 뒤 사관舍館으로 돌아와 사관 주인을 보고 이 사실을 말한 즉 주인은 참으로 기이하게 여겼다. 곧 사람을 시켜 돈을 보내어 그것을 사게 했다.

그러나 얼마 후에 전인廛人은 이미 이상한 생각을 갖고 그 화첩을 감추어버리고 말았으니 그것은 내가 조금 전에 헌종조께서 예상하시었다는 말에 의혹을 품었기 때문이다.[16]

소치 허련이 서울에 올라와 안국동을 지나다 자신의 작품이 거래되고 있는 모습을 발견한 것이다. 이처럼 미술품의 수집과 유통은 19세기 들어 더욱 활발해졌다. 18세기가 경화세족 중심으로 컬렉션이 이루어졌다면 19세기에는 이에 국한되지 않고 다양한 중인계층이 컬렉션에 적극 나섰다.

중인 출신의 화가 고람古藍 전기田琦(1825~54)는 한양의 수송동에 이초당二艸堂이라는 약포를 운영하면서 이곳을 화랑처럼 이용했다. 전기는 여기서 당대의 인기 화가 북산北山 김수철金秀哲의 그림을 거래했다.[17]

노안당과 노안당 현판 흥선대원군 이하응이 묵란을 그려 사람들에게 팔았다고 전해오는 운현궁의 노안당. 노안당老安堂은 노인을 편안하게 받드는 곳이란 뜻으로 현판은 흥선대원군의 스승인 추사 김정희의 글씨다.

 고종의 아버지인 흥선대원군 이하응李昰應(1820~98)은 자신의 그림을 직접 팔았던 대표적인 인물이다. 그는 섭정(1863~73)에서 물러난 뒤 1874년 양주 직곡산방直谷山房을 거쳐 1876년 그의 사저인 운현궁雲峴宮에 은거하면서 많은 묵란墨蘭(난초그림)을 그렸고 그 와중에 운현궁의 노안당老安堂을 전시장으로 꾸몄다. 그는 매화루賣畵樓란 현판을 건물에 매달아놓고 그림을 직접 그려서 팔았다고 한다. 당시 흥선대원군의 묵란은

대단히 인기가 높았고 당시에도 가짜가 많이 나돌았다고 한다.

19세기 말에 이르면 그림은 유흥가에서도 유통됐을 것으로 추정된다. 유흥가에서는 기생들의 모습을 그림으로 그려 달라고 화가들에게 주문한 뒤 이를 그려 받아 유흥가에 걸어놓았던 것 같다. 이를 보여주는 사례의 하나가 「팔도미인도」다. 이 미인도는 일제강점기 최고의 인물화가인 석지石芝 채용신蔡龍臣(1850~1941)이 19세기 말에서 20세기 초 실존 여성 8명의 모습을 그린 여덟 폭짜리 병풍이다. 이 그림은 각 지역 미인 얼굴의 특징을 생생하게 보여준다는 점에서 특히 관심이 가는 작품이다.

흥선대원군의 「석란石蘭」 경쾌하게 뻗어나간 잎, 살아 있는 듯한 꽃, 화면의 명암 대비 등 석파 이하응의 원숙한 필치가 돋보이는 묵란의 명품이다. '세상에 석파의 묵란이 있으나 많은 것이 가짜다'라는 내용의 김옥균 제시가 적혀 있어 흥미롭다. 1882년, 119×61센티미터, 개인 소장.

여덟 폭 각각에는 서울, 평양, 경남 진주, 전남 장성, 강원 강릉, 충북 청주 등 8개 지역 미인(기생 포함) 8명의 모습이 사실적으로 그려져 있다. 평양(평양 기생 계월향桂月香), 장성(장성 관기 지선芝仙), 진주(진주 미인 관기 산홍山紅), 강릉(강릉 미인 일선一善), 서울 미인(한성 관기 낭랑浪娘) 등 구체적인 실명이 등장한다. 아마도 당시 기방을 찾는 손님에게 보여줄 목적으로 이 병풍을 그렸을 것이라는 것이 전문가들의 대체적인 견해다. 이는 곧 미인도가 주문 생산에 의해 그려진 뒤 유

전傳 채용신의 「팔도미인도」 서울·평양·진주·장성·강릉·청주 등 8개 지역 미인(기생)의 실제 모습을 그린 작품이다. 당시 유흥가의 주문에 의해 제작되어 유통된 그림으로 보인다. 19세기 말~20세기 초, 각 131×60센티미터, 개인 소장.

흥가에서 유통됐을 가능성이 높다는 사실을 말해준다.

결국 다양한 계층이 다양한 장르의 그림을 수용하고 거래하고 있었던 것이 19세기 한양 그림시장의 면면이었다. 19세기의 미술품 거래의 정도와 시장의 범위는 지금 우리가 생각하는 것보다 훨씬 더 활발하고 폭이 넓었다. 품격 있는 문인화는 문인화대로, 오래된 골동품은 골동품대로, 중국에서 들어온 중국 그림은 그것대로, 속화는 속화대로 나름대로의 수요층을 형성해가며 폭넓게 유통됐던 것이다. 이같은 유통은 자연스럽게 컬렉션으로 이어졌다.

화랑가로 자리 잡은 청계천변 광교

미술 거래가 활발해지면서 고동서화를 판매하는 점포까지 생겨났다. 가게들은 17세기 후반 지금의 청계천 광교와 수표교 부근에 등장하기 시작해 18세기 후반 무렵 번성했다. 광교 일대에서의 미술품 및 골동품 거래는 19세기 말까지 지속됐다. 국내 화가들의 작품 또는 전해오는 작품이나 골동품의 거래가 많았다. 중국 청나라 북경의 고동서화 거리인 유리창에서 구입해 들여온 중국의 고동서화도 광교 일대에서 활발히 거래됐다.

서울의 광교와 수표교 주변 등의 청계천 일대가 18, 19세기 미술 유통의 중심지였다는 기록은 많이 남아 있다. 18세기 후반 중암重菴 강이천姜

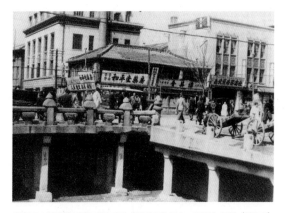

광통교 청계천 광통교(광교)의 1950년대 모습. 교각에 쓰인 '살모사'라는 글씨가 이채롭다. 18세기부터 20세기 초까지 광통교 일대는 서울의 대표적인 미술 유통공간이었다.

彝天(1769~1801)은 자신의 글 「한경사漢京詞」에서 광교 주변 서화포의 모습을 묘사했다. 강이천은 표암豹菴 강세황姜世晃(1713~91)의 손자다. 그의 「한경사」는 18세기 서울의 일상 풍경과 문화를 노래한 7언 절구의 시다. 모두 106수로 구성되어 있고 당시의 문화, 일상, 유흥 등 각종 풍속을 담고 있는 매우 귀중한 사료다.

그가 묘사한 광통교 서화포의 모습은 이렇다.

> 한낮 광통교 기둥에 울긋불긋 걸렸으니 여러 폭 비단으로 길게 병풍을 칠 만하네. 근래 가장 많은 것은 도화서 고수들의 작품이니, 많이들 좋아하는 속화는 살아 있는 듯 묘하도다.[18]

도화서 화원들까지 풍속화를 즐겨 그렸고 이것을 사람들이 좋아했음을 보여주는 구절이다.

1848년 광통교의 미술 거래 모습을 한산거사漢山居士는 그의 「한양가」에 다음과 같이 노래했다.

> 광통교 아래 가게 색색의 그림 걸렸구나. 보기 좋은 병풍에 백자도百子

圖, 요지연搖池宴과 곽분
양郭汾陽, 행락도行樂圖며
강남 금릉 경직도耕織圖며
한가한 소상팔경瀟湘八景
산수도 기이하다.[19]

강이천과 한산거사의 글
을 보면 19세기 광교 근처
의 그림 가게에서는 화려
한 채색 장식과 풍속화, 요

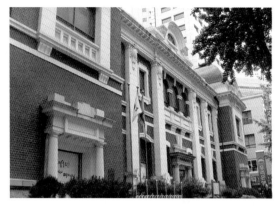

광통관 1909년 7월 건축된 우리나라 최초의 은행 건물로, 1910년에
는 대규모의 서화 전시회가 열렸다. 지금은 우리은행 종로지점으로 사
용 중이다. 현재 서울시기념물.

지연도搖池宴圖(고대 중국 서왕모西王母의 거처인 쿤룬산崑崙山 요지瑤池에서
열리는 연회 장면을 그린 것), 경직도耕織圖(베틀로 베를 짜는 모습을 그린 것),
소상팔경도瀟湘八景圖, 십장생도十長生圖 등 다양한 그림이 선보이고 거래
됐음을 말해준다. 이곳에서 거래된 작품을 보니 민화 계통이 많았다.

그림을 사랑했던 순조의 일화에서도 광교의 분위기를 엿볼 수 있다.
1803년 순조는 자비대령화원差備待令畵員에게 그림 시험을 내면서 그 화
제畵題로 '광통교 매화賣畵'를 정한 일이 있다. 여기서 자비대령화원은 궁
중 화원 가운데 규장각에 소속된 특별 화원을 말한다. 순조의 총애를 받
는 국왕의 직속 화원이라고 할 수 있다. 순조가 내건 화제는 광통교에서
의 매화 즉 그림 매매를 소재로 그림을 그리라는 것이다. 광통교에서 그
림 매매가 성행하고 있지 않다면 나올 수 없는 시험 문제다.

또한 19세기 인문지리지인 『동국여지비고東國輿地備攷』에 보면 "남쪽
청계 천변에 각양의 서화를 파는 서화포書畵舖가 있다"고 기록되어 있다.

18~19세기 실학자인 다산茶山 정약용丁若鏞(1762~1836)의 글에도 광통교 그림 이야기가 나오는 것을 보면 청계천 광통교 일대가 19세기에 그림 파는 동네로 완전하게 자리 잡은 것 같다.

청계천 서화포에서 주로 매매된 그림은 속화, 민화풍의 장식화 병풍 등이 주류였다. 당시 사대부 양반층이나 일부 부유한 중인층이 미술 거래의 중심이 됐지만 광교 일대에서 민화 등이 유통된 것을 보면 미술품 거래와 수집이 비교적 광범위하게 확산되어 있었던 것 같다. 물론 궁중의 고품격 그림을 그리는 도화서 화원들의 작품도 버젓이 팔리고 있었고 단원 김홍도와 혜원蕙園 신윤복申潤福(1758~?)에서 시작된 풍속화도 여전히 인기였던 것 같다.

광교 일대에서의 미술 유통은 일제강점기까지 이어졌다. 1909년 이곳에는 광통관이라는 건물이 들어섰다. 광통관은 우리나라 최초의 은행 건축물이었다. 1910년 3월 13일 광통관에서는 왕족 및 고위 관료들이 소장하고 있는 옛 서화를 한데 모아 「한일서화전람회」가 열리기도 했다. 미술 유통이 활발했던 광교 일대의 전통을 계승한 것이다. 이 건물은 현재 우리은행 종로지점으로 사용하고 있다.

미술 거래의 부작용, 도난과 가짜

미술품이 거래되고 그것을 통해 돈을 벌게 되는 과정에서 도난과 가짜가 빠질 수 없다. 도난과 가짜를 통해 일확천금을 노리는 것은 예나 지금이나 사람 사는 세상에서 피할 수 없는 일. 그래서 도난과 가짜의 역사는

길고도 길다.

17세기 말 문인학자 권상하權尙夏(1641~1721)는 화가 허주虛舟 이징李澄(1581~1645 이후)의 화축을 감상한 뒤 발문跋文을 적었는데 그 내용이 흥미롭다. 권상하의 막내 할아버지 집안에서 전해지던 이 그림을 10년 전에 도둑맞았는데 김씨 성을 가진 이가 시전에서 팔고 있는 것을 우연히 발견해 되찾아왔다, 그래서 참으로 즐겁고 흐뭇했다는 내용이다.[20]

「자화상」으로 유명한 공재 윤두서는 생전에 그의 위작이 성행했다고 한다. 이는 뒤집어 말하면 그의 작품이 그만큼 인기가 높았다는 것이기도 하다. 가짜 그림 문제의 심각성에 대해서는 컬렉터 이하곤이 이렇게 지적했다.

> 자양紫陽 주부자의 필법이 비록 아만阿瞞(曹操)을 본받았으나 결구가 정밀하고 기상이 엄중하여 거의 청출어람의 미가 있다. 이 첩은 용필이 청미한 듯하여 자양의 본색이 아니다. 또한 종이 색도 오래되지 않았고 매우 박열하여 송나라의 종이가 아니다. 가짜임을 의심할 여지가 없다. 우리나라 사람들이 자양을 경모하기 때문에 한 글자라도 얻으면 보배롭게 여기기를 벽옥을 받드는 것처럼 하니 중국인들이 모본을 많이 만들어 번번이 비싼 값으로 파는 것이다. 내가 전후로 본 것이 매우 많은데 대부분 이와 같았으니 참으로 가소롭다.[21]

또한 앞에서 살펴본 것처럼, 조수삼의 『추재기이』에도 가짜 이야기가 나온다. 가짜를 구입했다가 가산을 탕진했다고 하는 고동노자古董老子. 당시 가짜로 인한 피해는 우리의 생각보다 훨씬 더 심각했던 것 같다.[22]

전문 컬렉터의 출현

미술작품의 유통, 미술시장의 형성은 컬렉션으로 이어진다. 18세기에는 이미 수집자계층, 즉 컬렉터층이 존재했음을 단적으로 보여주는 용어가 사용됐다. 수집뿐만 아니라 후원자의 개념도 형성되어 있었다.

화가는 화지자畵之者, 수집가는 축지자畜之者, 감상하는 사람은 상지자賞之者라고 불렀다.[23]

컬렉션의 대상이었던 고동서화 가운데 고동은 주로 중국의 청동기 출토품, 와당, 벼루, 필세筆洗, 인장 등이었다. 청동기의 경우 가장 고급품에 속하는 고동으로 대부분 중국에서 구입해온 것들이다. 앞에서 보았던 단원 김홍도의 「포의풍류도」에 등장하는 고동이 바로 중국의 고대 청동기다.

18세기는 미술을 둘러싼 여러 여건의 변화로 인해 본격적인 컬렉터들이 등장한 시기였다. 18세기 컬렉션을 주도한 세력은 서울 경기 지역의 경화세족이었다.

이들 경화세족은 컬렉션을 할 만한 여건을 갖추고 있었다. 이들은 우선 청나라를 통해 조선의 한양으로 들어오는 다양한 서구 문물을 어렵지 않

게 접할 수 있었다. 이들은 또 서로 어울리면서 비슷한 예술적 취향을 나누었고 이를 통해 서로를 자극하면서 컬렉션의 문화를 고양시켰다. 이전 시대에 비해 좀더 근대적인 사회적·경제적·문화적 분위기 속에서 완상과 수집이라는 낭만적 취향을 즐겨가면서 컬렉션을 이끌어갔던 것이다.

18세기부터 19세기 초까지의 대표적인 서화 컬렉터로는 사천 이병연, 상고당尙古堂 김광수金光遂(1699~1770), 석농石農 김광국金光國(1727~97), 능호관凌壺館 이인상李麟祥(1710~60), 남공철, 이하곤 등을 들 수 있다.

이 가운데 가장 돋보이는 18세기 최고의 서화 컬렉터는 중인 출신의 거부였던 김광국이란 인물이었다. 그의 컬렉션은 고려 공민왕 때의 그림을 비롯해 당대 조선의 서화뿐만 아니라 중국과 일본 그림, 서양의 판화에 이르기까지 국경을 넘나드는 컬렉션을 자랑했다. 그의 컬렉션의 상당수는 현재 국립중앙박물관과 간송미술관에 소장되어 있다. 김광국은 자신이 직접 그림을 그리기도 했다. 그는 자신이 수집한 작품들을 한데 모아 『석농화원石農畵苑』, 『화원별집畵苑別集』 같은 화첩을 만들기도 했다. 숱한 예인들과 어울리면서 그들에게 창작의 열기를 고취시키기도 했다.

이병연은 정선의 후원자로서 컬렉터의 전형을 보여주었다. 컬렉터 이병연은 정선 작품의 컬렉터이기도 했고 동시에 정선의 후원자가 되어 당대의 미술 문화를 풍요롭게 해준 인물이었다.

상고당 김광수도 18세기의 대표적 컬렉터다. 김광수는 옛것을 숭상한다는 의미에서 상고당尙古堂이라고 호를 붙일 정도로 고동서화를 좋아했다. 그는 서책, 고동서화, 금석탑본, 문방구류 등 다양한 소장품을 갖고 있었고 이 컬렉션을 상고당 건물에 보관했다. 40대 때에는 내도재來道齋라는 곳에서 문인, 예술가들과 어울려 고동서화 등을 완상하며 낭만적인

시간을 보내기도 했다.

'만권루'의 주인공인 문인화가 담헌 이하곤은 서책은 물론이고 많은 서화를 수집했던 컬렉터였다. 또한 수준 높은 감식안을 지닌 비평가이기도 했다. 이하곤은 단순히 서화 수장에 머물지 않고 높은 감식안을 발휘해 비평을 남기기도 했다.

이하곤에 대해 신정하申靖夏(1681~1716)는 이렇게 기록했다.

> 나는 본디 서화에 대해 가난한 사람이지만 재대載大(이하곤의 자字)의 소장을 어찌 부유하지 않다고 하겠는가. 재대가 남산으로 짐을 싸서 돌아갈 때 우마에 가득 실은 서화가 꼬리를 물고 이어져 도둑들이 기화奇貨로 여기고 훔치려 하는지라. 심지어 몇 날 며칠 잠을 자지 못하고 이를 지키니 집안사람들이 화를 내며 "이 따위가 무슨 물건인가. 무익한데 이처럼 두렵게 만드니 아궁이에 던져 태워버리고 싶다"고 했다. 그러자 재대가 입이 닳도록 말려 겨우 면할 수 있었다. 이 이야기는 서울에 파다하게 전해진 것이다.[24]

정조대의 남공철 역시 대단한 고동서화 컬렉터였다. 그는 집안의 넉넉한 경제적 여유와 선대로부터 물려내려오는 컬렉션과 가풍에 힘입어 자연스럽게 고서화 수집에 빠져들게 됐다. 남공철의 소장품은 그의 『금릉집金陵集』 23, 24권의 「서화발미書畵跋尾」에 나온다. 그림, 글씨, 서첩, 비첩碑帖 등에 대한 제발 116편으로 구성되어 있다. 남공철은 서화재書畵齋, 고동각古董閣처럼 예술품 소장처를 따로 두고 있을 정도로 예술품이 많았다. 그에게 고동서화 수집은 정신적인 여유를 누리는 즐거움이었다.

성해응成海應(1760~1839)도 18세기 말~19세기 초의 컬렉터 가운데 한 명이다. 그는 수집에 그치지 않고 서화 감평에도 일가견이 있어 자신이 소장했던 많은 작품들에 대한 발문을 써서 자신의 문집 속에 남기기도 했다. 그는 특히 당대 화가들의 작품을 많이 소장했으며 소장 경위나 작가의 활동 등도 함께 기록으로 남겼다고 한다.[25]

앞에서 말했던 장서가 심상규도 책뿐만 아니라 수많은 고동서화를 함께 수집했던 인물이었다. 그 역시 다른 컬렉터들과 마찬가지로 수집벽이 대단해 이 분야에서 둘째가라면 서러워할 정도로 욕심이 많았다고 한다.

이렇게 18세기의 수집 취미는 19세기에 들어서도 사그라들지 않았다. 19세기에는 예술 창작뿐만 아니라 고동서화의 컬렉션에 있어서 중인 출신 여항문인閭巷文人들의 활동이 활발했다. 18세기에도 경화세족과 함께 김광국과 같은 중인들도 컬렉션에 관심을 기울였지만 중인들의 움직임은 19세기 들어 더욱 두드러졌다. 여항문인은 역관, 의원 등의 기술직 중인 등 중서층 중심의 문인들을 일컫는다. 중인 출신의 시인인 유최진柳最鎭(1793~1869), 중인 출신의 역관이자 서화가이며 추사 김정희로 하여금 「세한도」를 그리게 한 우선藕船 이상적李尙迪(1804~65), 중인 출신의 의원이자 화가인 고람 전기, 중인 출신의 서리이자 시인인 나기羅岐(1828~74), 중인 출신의 역관이자 서화가인 역매亦梅 오경석吳慶錫(1831~79) 등이 19세기의 대표적인 중인 컬렉터였다.

스스로 컬렉션을 즐겨했던 사대부 문인화가 신위申緯(1769~1845)는 중인들의 컬렉션 열기를 이렇게 지적했다. "이서吏胥들이 사는 곳 재상집 같아 도서와 완물이 방안에 가득하니 어찌 취미로 풍속을 옮길 수 있으리. 모두가 유행 탓에 풍속을 버렸다"고 했으니 당시 중인들의 수집열 호

王人作畫當以草隷奇字之法爲之
樹如屈鐵山似畫沙絕去甜俗蹊
徑不然縱儼然及格已落畫師魔
界不可救藥矣

董玄宰論畫

이상적의 글 19세기 대표적인 중인 컬렉터로 꼽히는 역관 이상적의 글로 「근역서휘」에 들어 있다. 25.3×14.5센티미터, 서울대 박물관 소장.

사취미가 참으로 대단했던 것 같다.[26]

중인 여항문인의 동호회인 벽오사碧梧社의 맹주였던 유최진은 아버지 때부터 많은 고서화를 모았다. 조희룡이 "평시에도 늘 고서화와 골동품을 좌우에 벌여놓고 잠시도 떨어져 있질 않았다"고 했을 정도다.[27] 그는 아버지의 컬렉션을 물려받으며 중인 예인들과의 교유를 통해 예술적인 안목을 키워갔다. 그는 동인 모임 등을 통해 중인 화가 우봉 조희룡, 고람 전기 등과 교유하면서 이들의 창작 욕구를 자극하고 동시에 이들과 동시대 화가들의 작품을 수집해 소장했다.

의원이자 화가, 비평가였던 전기는 타고난 천재성을 바탕으로 미술품 거래를 활발하게 성사시키며 스스로 작품을 모았다. 그는 깊이 있는 문인화를 그린 화가였지만 컬렉터로서, 비평가로서 당시 미술품의 중개에 적극 나섬으로써 미술 시장의 근대화, 컬렉션의 근대화에 크게 기여했다. 하지만 그가 워낙 일찍 요절하다보니 구체적으로 어떤 작품을 모았는지에 대해서는 관련 자료가 거의 남아 있지 않은 상황이다.

추사 김정희의 제자였던 이상적도 빼놓을 수 없다. 통역 일을 하는 역관이었던 이상적은 직업의 특성상 중국의 북경에 열두 차례나 드나들었다. 그는 이 시기의 역관 가운데 열세 번이나 드나든 오경석과 함께 중국을 가장 많이 다녀온 사람이었다. 그러면서 유리창과 같은 중국의 고동서

화 시장을 경험하게 됐고 중국 문인들과 교유하면서 그들의 작품을 감상할 수 있었다. 그것은 수집의 밑거름이 됐다. 그래서 이상적은 특히 중국의 고동서화를 많이 모은 것으로 알려져 있다. 이상적은 중국에서 고서화 수집에 그치지 않고 북경의 유리창에서 자신의 시문집 『은송당집恩誦堂集』을 발간하기도 했다.

이상적은 중국에 갈 때마다 그렇게 구입한 책 가운데 일부를 자신의 스승인 추사 김정희에게 전했다. 또한 김정희의 안부를 묻는 중국 지식인들의 편지를 전해주기도 했다. 1840년부터 9년 동안 제주도에서 유배생활을 하고 있던 김정희는 멀리 중국에서 책을 구해다준 제자에게 감격하여 고마운 마음으로 「세한도」를 그려주었으니, 스승과 제자의 존경과 사랑이 위대한 그림을 탄생시킨 셈이다.

역관인 오경석은 재력과 타고난 감식안, 서화에 대한 열정과 노력 등으로 위대한 컬렉션을 만들 수 있었다. 역관으로 중국을 오가면서 중국의 현실을 들여다보고 거기서 전통과 근대에 대해 깊이 고뇌했다. 그는 한편으로는 전통의 고동서화를 수집하고 한편으로는 개화의 사상을 전파하기 위해 동분서주했던 근대적인 문예인의 모습을 보여주었다.

이들 중인들은 기본적으로 재력가 집안 출신이었다. 그렇기에 이 재력을 바탕으로 작품을 열심히 구입할 수 있었다. 물론 돈만 있다고 되는 것은 아니다. 서화, 전통 문화예술에 대한 애정과 식견이 있었기에 가능했다. 수집의 유행 속에서도 중서층 지식인 즉 여항문인들은 자신의 식견과 전문적 안목으로 맹목적이라기보다는 나름대로의 엄격한 기준 아래 열정적으로 작품들을 수집했다. 충동적인 아마추어적 수집이 아니라 프로페셔널한 예술적인 성향의 수집이었다.

이들이 예술적인 안목과 관심을 유지하고 발전시켜나가는 데 있어서는 동호인 활동이 중요한 역할을 했다. 19세기 이들은 육교시사六橋詩社, 벽오사 등의 문예동호회를 함께 하며 친목과 우의를 다지고 자신들의 예술 취미를 공유했다. 이들에게 동호인 모임은 전통적인 시서화를 논하고 당대 작품에 대한 품평도 하는 자리였다. 이런 분위기는 고스란히 컬렉션으로 이어졌다. 그들은 자신이 수집한 작품들을 서로 돌려보면서 그들의 감식안을 높였다. 19세기 조선의 미술 문화는 그렇게 발전해나갔다.

김광수, 컬렉터로서의 자의식

상고당 김광수는 자신의 호에 걸맞게 옛것에 고질병이 있는 사람이었다. 그 시절 옛것에 고질병이 있다면 아주 독특한 사람일 텐데, 그래서인지 그는 죽기도 전에 자신의 묘비명을 미리 써놓았다.

좋은 가문에 태어나 번잡하고 호사스러움을 싫어하여
법과 구속을 벗어나 물정에 어둡고 편벽됨에 빠졌다.
괴기한 것을 좋아하는 고칠 수 없는 벽癖을 가져
옛 물건과 서화, 붓과 벼루, 그리고 먹에 몰입했다.
돈오頓悟의 법을 전수받지 않았어도 꿰뚫어 알아서
진위를 가려내는 데 털끝만큼도 어긋남이 없었다.
가난으로 끼니가 끊긴 채 벽만 덩그러니 서 있어도
금석문과 서책으로 아침저녁을 대신했으며
기이한 물건을 얻으면 가진 돈을 당장 주어버리니
벗들은 손가락질하고 식구들은 화를 냈다.

(……)

몸이 늙어 죽음과는 종이 한 장 차이이지만

뼈는 썩을지라도 마음은 사라지지 않으리

시시콜콜한 생몰연대는 토끼의 뿔 같은 것

이름과 자를 대지 않아도 나인 줄을 알리라.[28]

김광수가 스스로 지은 이 자명自銘은 그의 서첩인『상고서첩尚古書帖』
에 들어 있다. 읽으면 읽을수록 흥미로운 글이다. 천천히 음미해보면 김
광수라는 인물의 됨됨이가 머릿속으로 그려질 수 있으리라. 컬렉터로서
의 자의식, 예술을 즐기는 낭만적 예인으로서의 자의식이 잘 드러난다.

이조판서의 아들로 태어난 김광수는 어려서부터 벼슬보다는 고동서화
수집과 품평에 매료됐다. 마음에 드는 물건이 눈에 띄면 입고 있던 옷을
벗어주고 곳간의 재물을 퍼다주는 사람, 바로 그런 사람이 김광수였다.
그렇게 해서 김광수는 서책, 고동서화, 금석탑본 등 다양한 컬렉션을 만
들었다.

김광수는 겸재 정선, 관아재觀我齋 조영석趙榮祏(1686~1761), 현재玄齋
심사정沈師正(1707~69) 등 당대의 일급 화가들과 교유하면서 그들에게
작품을 주문하기도 했다. 컬렉터로서 그의 이같은 활동은 모두 18세기
미술 창작에 크나큰 영향을 끼쳤다.

김광수는 정선이 하양현감으로 있을 때 영남사군의 모습을『구학첩丘
壑帖』으로 그리게 했다. 1728년에는 그 유명한「사직반송도社稷盤松圖」(고
려대 박물관 소장)를 그려 받았다. 김광수는 또 관아재 조영석에게「현기
도賢己圖」(간송미술관 소장), 심사정에게「와룡암소집도臥龍庵小集圖」(1744,

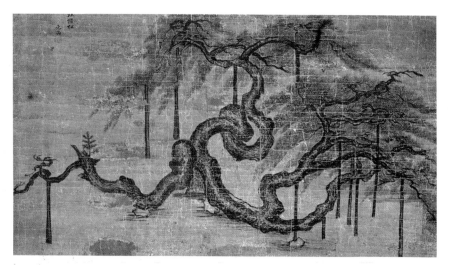

정선의 「사직반송도」 사직단에 있던 실제 소나무를 그린 것으로 오랜 풍상을 헤쳐온 노송의 모습이 화면을 압도한다. 18세기, 70×140센티미터, 고려대 박물관 소장.

간송미술관 소장)를 그리게 하는 등 적극적인 주문으로 활발한 창작을 불러일으켰다.

김광수는 서예가 원교圓嶠 이광사李匡師(1705~77)와도 교유가 깊었다. 김광수는 서대문 사거리 근처에 내도재來道齋라는 집을 짓고 교유의 공간으로 활용했다. 내도재란 도보道甫가 오는 집, 도보를 오게 하는 집이라는 뜻이다. 여기서 도보는 다름아닌 이광사의 자字였다. 이들의 교유는 이 정도로 긴밀했다.

컬렉터와 교유한다는 것은 일반적인 교유와는 다르다. 그의 컬렉션을 보지 않을 수 없는 일이다. 이광사의 서예는 김광수와의 교유에 힘입은 바 크다. 오랜 유배생활 속에서 한을 글씨로 녹이듯 원교 이광사는 음악성과 기氣가 넘치는 특유의 원교체圓嶠體를 완성한 한국 서예의 대가로

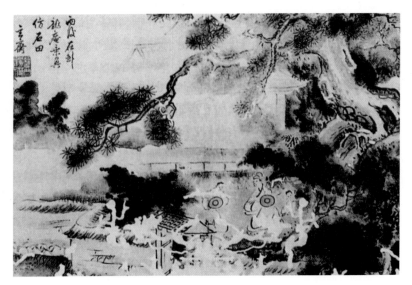

심사정의 「**와룡암소집도**」 18세기의 대표적 컬렉터였던 김광국의 집에서 김광수와 함께 비온 뒤의 풍경을 감상하면서 그린 작품이다. 1744년, 29×48센티미터, 간송미술관 소장.

꼽힌다. 이광사는 김광수가 수장한 많은 문헌과 중국의 고비古碑 탁본을 보면서 글씨를 발전시키면서 조선 서예를 이끌어갔다고 한다.[29] 이처럼 김광수와 이광사의 교유는 각별했다. 그래서였을까. 김광수는 자신의 묘비명에 새길 글씨를 이광사에게 부탁하기도 했다.

김광수는 또한 석농 김광국과 교유하면서 어린 김광국을 18세기 최고의 컬렉터로 키웠다. 선구적인 컬렉터가 또 한 명의 걸출한 컬렉터를 탄생시킨 것이다. 이들의 교유는 심사정의 그림 「와룡암소집도」에 잘 스며 있다. 어느 날 김광수가 김광국의 별장인 와룡암 거처를 찾아갔다. 그런데 갑자기 비가 내리고 현재 심사정이 비를 흠뻑 맞은 채 비틀거리며 와룡암의 문을 들어서는 것이 아닌가. 잠시 후 비가 그쳤고, 비 개인 와룡암의 풍경은 눈부시게 아름다웠다. 그 아름다움을 이들이 그냥 지나칠 리

없었다. 김광수가 분위기를 돋우자 심사정은 단숨에 일필휘지로 이 풍경을 그려냈다.

김광수는 모든 것을 다 바쳐 컬렉션을 하다보니 말년이 궁핍했다고 한다. 그래서 결국에는 자신의 컬렉션을 헐값에 내다 팔았다고 한다. 이는 마치 우리가 흔히 보아온 근대적 예술인의 자화상을 보는 듯하기도 하다. 안타까운 얘기이지만 뒤집어보면 예술과 문화에 대한 열정, 컬렉션에 대한 집착이 어느 정도였는지를 말해주는 역설적인 이야기이기도 하다.

김광수의 친구 이덕수李德壽(1673~1744)는 『상고당김씨전上古堂金氏傳』에서 김광수를 이렇게 논했다.

세상 모두가 나를 버렸듯 나도 세상에 구하는 것이 없다. 그러나 내가 문화를 선양하여 태평시대를 수놓음으로써 300년 조선 풍속을 바꾸어놓은 일은 먼 훗날 알아주는 자가 나타날 수도 있겠지.[30]

"세상 모두가 나를 버렸듯 나도 세상에 구하는 것이 없다"는 문구에 눈길이 머물게 되고, 남달랐던 그의 자의식을 새삼 되새겨보게 된다. 세상과의 세속적인 인연에 연연해하지 않는 듯한 자의식, 문화와 예술의 향유를 통해 때로는 탐닉을 통해 자신의 존재 의미를 구현하고자 했던 그런 자의식 말이다. 김광수는 컬렉터로서의 자의식을 본격적으로 보여준 최초의 인물이라고 해도 좋을 듯하다.

이병연, 정선 진경산수화의 후원자

사천 이병연은 조선 영조 때 최고의 시인으로 꼽혔다. 그는 시인이면서 그림을 좋아했고 그림을 수집했던 컬렉터였다. 이병연은 또 진경산수화가 겸재 정선과 절친한 60년 지기知己였다. 이병연이 시를 쓰면 정선은 거기에 그림을 그렸다.

이들의 우정은 대단했다. 1740년, 정선은 65세의 나이에 양천현령으로 부임하게 됐다. 양천현은 지금의 서울 강서구와 양천구 일대에 해당된다. 현아懸衙는 강서구 가양동 아파트단지 한가운데에 있었다. 서로 헤어지게 된 이들이었지만 시와 그림을 주고받는 일은 그만두지 못했다.

그때 이병연은 정선에게 이런 시를 써서 보냈다.

내 시와 자네 그림 서로 바꿔볼 적에
둘 사이 경중을 어찌 값으로 따지겠나
시는 간장肝腸에서 나오고 그림은 손으로 휘두르는 것
모르겠네, 누가 쉽고 또 누가 어려운지[31]

정선의 「시화상간도」 시인 이병연은 정선의 친구이자 정선 작품의 컬렉터 겸 후원자였다. 이 작품에는
정선과 이병연의 우정이 애틋하게 표현되어 있다. 1740~41년경, 29×26.4센티미터, 간송미술관 소장.

이병연이 시를 써서 보내면 정선은 그 시에 어울리게 그림을 그렸다. 정선의 『경교명승첩京郊名勝帖』은 그렇게 탄생했다. 여기에는 한강 일대의 풍경을 사실적이면서도 아름답게 포착한 정선의 그림 33점이 담겨 있다. 화폭 하나하나에는 모두 '千金勿傳천금물전'이라는 도장이 찍혀 있다. '천금을 준다고 해도 남에게 넘기지 말라'는 뜻이다. 굳센 우정을 귀히 여겨 영원히 간직하자는 의미였을 것이다. 그때 이병연이 시를 써서 보낸 시전지詩箋紙(시를 쓰는 좁고 긴 종이)는 가장 아름다운 것으로 평가받는다. 그렇게 아름다운 종이를 구해 자신의 시를 써서 보냈으니 정선에 대한 이병연의 마음이 참으로 그윽했던 것 같다.

이들의 우정을 말하면서 빼놓을 수 없는 작품이 있으니, 이 『경교명승첩』에 실린 「시화상간도詩畵相看圖」다. 경치 좋은 물가, 커다란 고송 아래에서 정담을 나누고 있는 정선과 이병연을 그린 작품이다. 정선은 이 그림에 제시를 적어넣었다. '我詩君畵換相看 輕重何言論家間아시군화환상간 경중하언론가문.' 바로 위에서 소개한 이병연의 시 가운데 두 줄이다. 참으로 깊고도 그윽한 우정이 아닐 수 없다.

이처럼 이병연은 정선을 좋아했고 그의 그림을 좋아했다. 남유용南有容(1698~1773)은 이병연에 관해 이런 글을 남겼다.

사천 이공은 그림을 몹시 좋아해 하양현감(지금의 구미) 정군 선敾과 노닐었는데 정군은 그림을 잘 그려 이공이 고화를 얻으면 반드시 정군에게 물어보고 정군이 좋다고 한 연후에 소장했다. 때문에 이공은 그림을 잘 모르지만 그림을 가장 많이 소장하고 있다. 내가 본 것은 장자障子 50여 축과 첩 몇 권인데 화가의 능사가 모두 여기에 있었다.[32]

정선의 「금강내산」 내금강의 모습을 그린 진경산수화로, 『해악전신첩』에 들어 있다. 18세기, 49.5×32.5센티미터, 간송미술관 소장.

윗글에서 드러나듯 이병연은 정선의 도움으로 그림을 수집했고 이하곤이나 신정하로부터 소장품의 보관이나 장황裝潢(표구) 문제를 조언받기도 했다.[33] 그는 또 정선의 작품을 많이 소장하고 있었다.

이병연은 정선의 그림인 『해악전신첩海岳傳神帖』(1712), 『금강도첩』을 비롯해 중국 송대와 원·명대 화가들의 작품을 모은 『송원명적宋元名蹟』 등을 소장했다. 정선의 그림에 평을 해주기도 했던 이병연은 정선의 검증을 거쳐 작품을 소장함으로써 수준 높은 컬렉션을 유지할 수 있었다.

이처럼 이병연은 정선의 절친한 친구이자 그의 작품의 컬렉터였다.

이병연의 컬렉터로서의 진정한 면모는 후원자의 역할을 다 했다는 데에 있다.

그는 정선을 각종 시회詩會나 아회雅會에 소개해 이를 화폭에 옮길 수 있는 기회를 제공했다. 당시에는 시회, 아회의 모습을 그림으로 표현하는 것이 일종의 유행이었다. 모임에 나간다는 것은 곧 모임의 구성원과 교유하는 것이다. 이병연은 자신이 긴밀하게 교유했던 김창흡金昌翕(1653~1722) 등 숙종대 노론 문예계를 이끌었던 안동 김씨 가문 6창六昌(김창흡, 김창집金昌集, 김창협金昌協, 김창업金昌業, 김창즙金昌緝, 김창립金昌立)과 이하곤, 신정하, 김광수 등 한양의 상층 문인사대부들에게 정선을 소개했다.

이병연은 그들과의 모임에서 『해악전신첩』 등 자신이 소장하고 있는 정선의 작품들을 사람들에게 보여주기도 했다. 당대 영향력 있는 지식인 양반그룹, 구매력이 있는 그림 애호그룹에게 정선을 알림으로써 정선의 존재를 각인시켜주는 자리가 됐을 것이다. 그건 일종의 홍보 마케팅이다. 안동 김씨 가문의 김창집(1653~1722)과 김창업(1658~1721)이 1712년 연행燕行 때 정선의 화첩을 들고 간 것도 이런 배경에서 비롯된 것이다.[34]

정선은 기본적으로 본인의 능력에 의해 높은 평가를 받았지만 이처럼 이병연의 튼실한 후원에 힘입어 더욱더 최고 화가로서의 지위를 굳혀나갈 수 있었다. 이 『해악전신첩』은 일제강점기 때 불쏘시개로 사라져버릴 운명에 처했다가 극적으로 이를 모면하고 현재 간송미술관에 소장되어 있다.

이병연은 명승을 여행하고 시를 지은 뒤 정선에게 보여주면서 실경을 그리도록 했다. 또한 『경교명승첩』의 경우처럼 이병연이 쓴 시에 따라 정

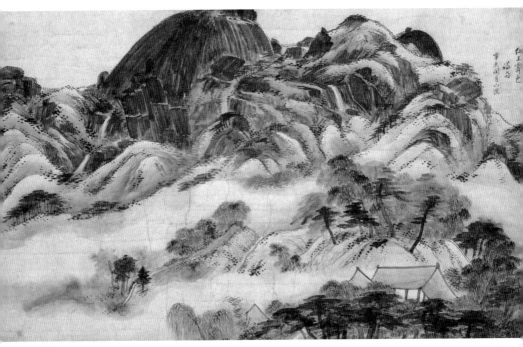

정선의 「인왕제색도」 1751년 여름 비가 그친 뒤 인왕산의 모습을 그린 작품. 비에 젖은 나무와 바위, 그 사이사이의 안개구름 등 묵직한 분위기에서 이병연의 쾌유를 바라는 정선의 마음을 읽을 수 있다. 국보 제216호, 1751년, 79.2×138.2센티미터, 삼성미술관 리움 소장.

선이 그림을 그렸다. 정선의 부탁에 의해 이병연이 제시를 지어주기도 했다. 『경교명승첩』에는 이병연의 편지가 들어 있기도 하다.

컬렉터 이병연의 매력은 바로 여기에 있다. 정선의 작품 구매에 그치지 않고 정선과 정선의 작품을 널리 알림으로써 정선 회화의 사회적 · 문화적 의미와 가치를 부각시킨 것이다. 시를 지어 교유하면서 정선의 예술적 영감과 상상력을 자극했다.

이병연은 정선의 그림을 원하는 사람에게 중개했다. 대표적으로 고동서화 수장가인 이하곤과 정선을 연결시켜주었다. 이 덕분에 1733년경 정

선의 그림은 이미 상당한 가격에 거래되기도 했다. 이병연은 정선의 그림을 팔아 이득을 남겼고 그 수익의 일부로 자신이 좋아하는 중국 서적을 구입하기도 했다.[35] 18세기 전반, 정선의 산수화가 많은 고객을 확보하면서 당대 최고의 인기를 구가한 것도 실은 이병연의 도움이 컸다.

250여 년 전, 조선의 컬렉터 이병연은 단순한 작품 수집에 그치지 않고 화가의 진정한 후원자가 되어 당대의 미술 부흥에 지대한 공헌을 한 것이다. 요즘으로 치면 이른바 블루칩 작가의 패트론이라고 할까.

정선은 1751년 병중病中의 이병연이 완쾌되기를 기원하면서 「인왕제색도」를 그렸다. 비 개고 있는 인왕산, 그 인왕제색의 풍경이 묵직하면서도 장엄하다. 빗물을 머금은 소나무들, 그 사이로 서서히 번져가는 물안개, 화면을 압도하는 짙은 화강암 봉우리가 범상치 않은 인왕산의 풍경은 60년 지기에 대한 우정이자 자신의 열렬한 후원자에 대한 감사의 표현이었다. 정선이 작품을 그리고 얼마 지나지 않아 이병연은 세상을 떠났다. 아, 「인왕제색도」를 탄생시킨 것은 어찌 보면 정선이 아니라 진정한 컬렉터 이병연이었다. 불후의 명작은 이렇게 탄생했으니, 저 짙고 묵직한 먹의 무게가 절절한 그리움으로 다가온다.

김광국, 국경을 넘나든 조선 최고의 컬렉터

조선시대를 통틀어 최고의 미술품 컬렉터를 꼽으라면 단연 석농 김광국이다. 이 시기 컬렉션에 빠진 사람들은 주로 양반들이었지만 가장 대표적인 컬렉터로는 중인 출신 김광국이었다.

내의內醫를 지낸 의사 집안 출신의 김광국은 돈이 많은 의관이었다. 1747년 식년시式年試 의과에 합격해 내의동지중추부사內醫同知中樞府使를 지냈다. 그는 어려서부터 고동서화를 좋아해 작품을 즐겨 수집했다고 전해진다. 김광국이 수장가가 될 수 있었던 것도 넉넉한 경제적 여건과 미술에 대한 관심과 안목이 어우러졌기 때문이다.

그러나 무엇보다 김광국이 대컬렉터가 될 수 있었던 것은 상고당 김광수와의 만남이 있었기에 가능했다. 김광국은 18세 때부터 당대 유명 수집가였던 김광수를 만났다. 김광수는 김광국보다 28년이나 나이가 위였다. 김광수의 집에 드나들며 김광수의 소장품을 보고 각종 서화를 감상하고 안목을 키워나갔다. 좋은 작품을 보는 일은 좋은 컬렉터가 되기 위한 기본적인 조건이다. 어려서부터 김광수의 컬렉션을 볼 수 있었으니 김광

국은 가장 중요한 조건을 갖추고 있었던 것이다. 어디 이뿐인가. 김광국은 김광수의 집에서 정선, 조영석, 심사정, 이인상, 강세황 등 김광수와 교유하는 당대 최고의 문인화가들을 자연스럽게 만날 수 있었다. 엄청난 행운이 아닐 수 없다. 이에 김광국은 점점 더 우리 서화에 빠져들었고 동시에 작품들을 수집하게 된 것이다.

이렇게 10대 때부터 서화를 수집한 김광국은 자신의 수집품을 포졸당 抱拙堂이라는 곳에 보관했다. 간송미술관에 있는 강세황의 그림 「묵란도 墨蘭圖」에 김광국이 쓴 발문이 있다. 여기 '抱拙堂主人포졸당주인'이라는 낙관이 있어 그가 포졸당이라는 건물을 갖고 있었음을 알 수 있다.

김광국은 시대, 장르, 국적을 가리지 않고 작품을 골고루 수집했다. 특히 문인 취향의 주제와 화풍, 사대부 출신 화가들의 문인화를 좋아했다.[36]

김광국은 1776년 조선의 외교사절인 부연사행赴燕使行에 동행하는 등 두 차례 중국에 들어가 그곳에서 다양한 그림들을 보고 그 작품들을 구입해왔다. 김광국은 또 컬렉션의 스승이었던 김광수의 소장품 일부를 수집하기도 했다. 그러나 김광국이 김광수에게 돈을 주고 구입한 것인지, 아니면 그냥 넘겨받은 것인지는 정확하게 확인되지 않는다.

김광국은 프로페셔널한 수집가였다. 이를 보여주는 단적인 예가 자신의 소장품을 묶어 화첩으로 정리했다는 사실. 그런 화첩 가운데 가장 대표적인 것이 『석농화원』이다. 화첩까지 만든 것으로 보아 고서화에 대한 그의 관심과 열정이 어느 정도였는지, 수집한 고서화가 얼마나 많았는지, 그리고 자신의 컬렉션을 얼마나 체계적으로 정리했는지 짐작이 간다. 그러나 후대를 거치면서 하나둘 떨어져나가고 흩어지면서 전모를 파악할 수 없게 됐다.

『석농화원』은 1780년 전후 제작된 것으로 추정된다.『석농화원』에 수록됐던 작품은 현재 73점까지 확인되어 있다.[37] 물론 이후 지속적인 연구 조사에 의해 그 작품 수가 더 늘어날 수도 있다. 여기 수록됐던 작품들은 조선 전기인 15세기 안견의 작품부터 강희안, 신사임당을 거쳐 강세황, 정선, 강이천, 이인문李寅文(1745~1821), 김홍도, 조영석, 최북崔北(1712~ 86), 신위, 신한평申漢枰(1726~?), 심사정 등 김광국 자신과 동시대를 살았던 18세기 대표 화가들의 작품에 이르기까지 조선시대를 망라하고 있다. 이같이 작품의 구성만 보아도 김광국의 그림 컬렉션의 수준을 알 수 있다.

「석농화원」 김광국이 자신의 컬렉션 일부를 한데 모아 편집한 『석농화원』의 표지. 18세기, 개인 소장.

이 가운데에는 산수화가 약 절반 정도를 차지하지만 화조화, 사군자화, 초충도, 영모화翎毛畵, 인물화 등 다양한 장르의 작품이 포함되어 있다. 김광국이 산수화를 가장 좋아했음에도 한 장르에 국한하지 않고 골고루 작품을 수집했던 것이다.

『석농화원』에는 그가 수집한 그림과 함께 그림에 대한 김광국의 짧은 평문이 함께 들어 있다. 평문은 김광국이 지었지만 화첩에 옮겨 적을 때는 다른 서예가들이 써넣었다.[38] 이 평문을 통해 김광국의 안목도 확인할 수 있다. 예를 들어 창강滄江 조속趙涑(1595~1668)의 「묵매도墨梅圖」(17세기 초)에 대해 김광국은 이렇게 평했다.

피테르 센크의 「술타니에 풍경」 18세기, 에칭, 21×25.7센티미터, 개인 소장.

우리나라 사람들의 그림은 모두 중국인들의 법식에 얽매여 있는데 매화 치는 법만은 새로운 경지를 열었다. 공졸工拙을 논할 수는 없고 품은 뜻을 표현한 것이 약간 강하다. 1784년 봄 취운산방에서 창강 조속의 「묵매도」에 제하다.[39]

당시 화단의 일반적인 분위기를 잘 알고 중국 화풍의 특징 등과 비교해볼 수 있을 때에나 가능한 평문이다. 이 화첩에 들어갔던 그림들, 그 그림들을 그린 당대의 화가들, 김광국의 평문을 글씨로 옮겨준 서예가 등의

김부귀의 「낙타도」 이 그림을 수집한 컬렉터 김광국은 그림 옆에 평문을 썼다. 18세기, 14.4×22.7센티미터, 개인 소장.

면모를 보면 김광국은 당대의 문인, 선비, 화가들과 두루 교유했던 것 같다. 이러한 교유와 정보 교환이 있었기에 좋은 작품을 주문하고 또 좋은 작품을 구입할 수 있었다.

『석농화원』을 통해 발견할 수 있는 흥미로운 점은 그가 중국 작가들의 작품 이외의 다른 외국 작품까지 수집했다는 사실이다. 17세기 네덜란드 작가 피테르 센크(1660~1718년경)의 에칭 동판화 「술타니에 풍경」, 작자를 알 수 없는 일본의 우키요에浮世畵 「미인도」, 조선 출신 중국인 화가 김부귀金富貴의 「낙타도駱駝圖」 등이다. 이들 작품은 2003년 11월 학고재 화랑 재개관 기념전 「유희삼매―선비의 예술과 선비취미」에서 처음으로 일반에 공개됐다.

이들 외국 작품 가운데 가장 흥미로운 것은 유럽의 동판화 「술타니에 풍경」이다. 이 작품을 제작한 사람은 17세기 말~18세기 초 네덜란드의 암스테르담에서 주로 활동했던 동판화가이자 지도 제작자였던 피테르 센크다. 이 작품은 18세기 중후반 중국을 거쳐 조선에 들어왔을 것이다.[40]

「미인도」 우키요에, 18세기, 30.1×44.7센티미터, 개인 소장.

유럽의 그림 한 점이 중국을 거쳐 동아시아 끝의 조선 땅으로 들어왔다는 점에서 신선하고 흥미롭다.

작자 미상의 「미인도」는 기모노를 입고 머리를 일본식으로 틀어올린 두 여인을 그린 작품이다. 한 사람은 샤미센을 타고 있고 또 한 사람은 책을 읽고 있다. 화면 왼쪽 아래 구석에는 나무 상자와 담뱃대, 종이 등이 그려져 있다. 이들의 기모노 색채를 보면 우키요에 특유의 화려한 색상이 잘 드러나 있다. 이 그림은 순수한 판화라기보다는 회화에 판화를 가미한 것으로 보인다.

이 미인도를 보고 김광국은 평을 썼다. 김광국의 평문이지만 글씨는 강세황의 아들 강이천의 것이다.

『화원별집』 김광국이 자신의 컬렉션 일부를 한데 모아 편집한 것으로 추정되는 『화원별집』의 표지로 글씨는 문인 서예가 유한지가 썼다. 18세기, 국립중앙박물관 소장.

> 일본인들의 기술이 정교하다는 것은 천하에 모두 알려졌는데 서화에 이르러서는 만의 하나도 미치지 못하니 재주가 정말로 통하지 않아서 그런 것인가, 아니면 좋은 작품이 있는데 아직 보지 못한 것인가.[41]

이들 외국 작품에서 알 수 있듯이 김광국의 컬렉션은 대범하고 개방적이었다. 한국과 중국의 작품에 국한되지 않고 유럽과 일본의 작품까지 수집했다는 것은 놀라운 일이다. 18세기 김광국 컬렉션의 글로벌 감각이 신선하게 다가온다.

『화원별집』(국립중앙박물관 소장)은 김광국이 1800년 전후에 제작한 것으로 추정되는 화첩이다. 김광국이 만들었는지에 대해 의문을 표하는 이도 있지만, 이 『화원별집』은 『석농화원』의 후속 별집일 가능성이 높다는 견해가 있다.[42]

이 화첩의 표지 제목은 당시의 문인 서예가였던 유한지兪漢芝(1760~?)가 썼다. 여기에는 안견, 강희안, 신사임당, 김명국, 윤두서, 정선, 심사정, 조영석, 이광사 등의 작품과 선조의 묵죽, 공민왕의 그림 등 총 79점이 수록되어 있다. 중국 명나라 동기창董其昌(1555~1636)의 산수화 등

명·청대 화가 6인의 작품도 함께 들어갔다. 또한 수록 작품에 대한 윤두서의 비평, 홍득구洪得龜의 화론도 실려 있다. 고려 공민왕부터 대표 화가들의 작품을 시대와 화목을 두루 망라했고 중국 회화까지 포함한 광범위하고 체계적인 컬렉션이다.

그러나 단원 김홍도와 혜원 신윤복의 작품은 없다. 이는 『석농화원』이 나누어질 때 단원이나 혜원처럼 유명한 인기 작가의 작품은 다른 사람에게 넘어갔기 때문일 것으로 생각된다.[43]

김광국의 「방두기룡강남춘의도」 남종문인화풍을 좋아했던 김광국의 취향이 잘 드러난 단정한 분위기의 산수화다. 18세기, 28.8×19.4센티미터, 국립중앙박물관 소장.

『석농화원』, 『화원별집』과 같은 화첩에서처럼 김광국은 자신의 컬렉션 작품에 직접 제발을 남기는 등 보존 관리에 남다른 애정을 보였던 컬렉터였으며, 또 직접 산수화를 그린 화가였다. 『화원별집』에는 김광국이 직접 그린 작품도 들어 있어 이채롭다. 단정한 남종화풍 산수화인 「방두기룡강남춘의도倣杜冀龍江南春意圖」로, 중국 명나라 때의 화가였던 두기룡杜冀龍의 「강남춘의도」를 모방한 것이다. 여기서 강남은 문화예술이 번성했던 중국 양쯔강揚子江 남쪽을 말하며 「강남춘의도」라고 하면 그 강남 지역의 낭만적인 봄 분위기를 그린 작품을 가리킨다. 김광국의 작품은 그리 대단

한 명품으로 보기는 어렵지만 나름
대로 절제와 깊이가 있는 반듯한
산수화라는 생각이 든다.

　김광국은 대컬렉터답게 교유가
활발했다. 그가 수집한 작품에 곁들
여놓은 발문을 보면 김광국의 교유
의 양상을 어느 정도 엿볼 수 있다.
현재 심사정, 능호관 이인상, 김응
환金應煥(1742~89), 담졸澹拙 강희
언姜希彦(1710~ 64), 표암 강세황,
단원 김홍도, 추사 김정희의 아버
지인 김노경金魯敬(1766~1840) 등
사대부 문인화가들과 교유했다.
물론 그들과의 교유에서는 서화를
감상하는 것이 아주 중요했다.

강희언의 「석공도」 18세기, 22.8×15.4센티미터, 국립중앙
박물관 소장.

　이들의 서화 감상은 다시 미술 창작으로 이어졌다. 강희언은 김광국이
소장했던 윤두서의 「석공도石工圖」를 보고 이를 모방해 「석공도」를 그렸
다. 『화원별집』의 목록에는 강희언의 이 「석공도」를 「담졸 학공재 석공공
석도澹拙學恭齋石工攻石圖」라고 이름을 붙여놓았다.[44] 김광국은 앞서 말한
것처럼 동시대의 또 다른 유명 서화 수장가인 김광수와는 이미 10대부
터 교유했다. 김광수와 김광국의 교유는 심사정의 1744년 작 「와룡암소
집도」의 발문에 잘 나와 있다.[45] 이는 김광국의 별장 와룡암으로 김광수
가 찾아왔을 때 거기 합류했던 심사정이 그린 그림으로, 이들의 깊고 활

오명현의 「노인의송도」 18세기, 27×20센티미터, 선문대 박물관 소장.

발한 교유를 잘 말해주는 작품이다.

김광국은 의관 출신이면서도 예단藝壇의 사람들과 잘 어울렸고 이것이 그의 컬렉션의 중요한 배경의 하나가 됐다. 그는 화가들과의 교유를 통해 자신의 안목도 키워갔고 그 덕분에 그림까지 그릴 수 있었다. 이같은 관심과 열성이 없었더라면 위대한 컬렉션은 애초부터 가능하지 않았다. 안목과 열정, 그리고 그것을 뒷받침해주는 인적 관계 등이 없으면 양질의 컬렉션은 이루어질 수 없는 것이다. 그것은 예나 지금이나 마찬가지다.

사대부 못지않은 그의 안목은 그가 수집한 작품에 붙여놓은 발문에 잘 드러난다. 그의 발문을 보면 작가의 작품평을 비롯해 자신이 생각하는 작품관, 중국 관련 이야기 등 다양한 편이다. 김광국은 풍속화를 개척한 관아재 조영석을 가장 극찬했다고 한다. 김광국은 조영석을 속화를 개척한 인물이라고 평가했다.

그가 오명현吳命顯의 풍속화 「노인의송도老人依松圖」에 써넣은 발문을 보자. 이 발문은 김광국이 짓고 큰아들 김종건金宗建이 쓴 것이다.

관아재가 속화를 처음 그린 후부터 세상에 붓을 적시고 먹을 고르는 자는 모두 그를 흉내낸 것이다. (오명현의 그림은) 관아재에 비하면 그 아雅·속俗의 구별이 하늘과 땅 차이에 그치지 않는다.[46]

최북의 「운산촌사도」 18세기, 28.7×21센티미터, 간송미술관 소장.

김광국은 여기서 관아재의 역량을 상당히 높이 평가했다. 이를 통해 이는 김광국이 품격 있는 남종문인화만 좋아했던 것은 아니었음을 알 수 있다. 구태의연한 생각이나 관습적인 화풍에서 벗어나 새로운 화풍을 일구어나가려는 진지한 자세를 화가의 중요 덕목으로 본 것이다.

김광국은 자신의 소장품인 최북의 「운산촌사도雲山村舍圖」에 대해서는 이런 발문을 남겼다.

최북이 그림을 그린 지 거의 70년이 되어 화법이 자못 먹먹하고 풍부하다. 그러나 끝내 북종화의 습기習氣를 벗어나지 못했으니 애석하구나.[47]

70년 넘게 그림을 그린 최북에 대해 화가로서의 열정은 높이 평가했으

나 중인 출신의 직업화가 최북이 정통 문인산수화인 남종화풍에 아직은 천착하지 못했다고 지적한 것이다. 자신이 비록 중인 출신이지만 남종화풍 사대부 문인화에 집착이 강했음을 암시하는 것일 수 있다. 그러나 어찌 보면 진지한 예술보다 낭만적인 방랑 기질로 그림을 그렸던 최북에 대해 김광국이 한마디 지적한 것이 아닐까 싶기도 하다.

김광국은 그의 화첩(목록 발문 등)에서 잘 드러나듯이 체계적으로 작품을 수집하고 정리한 사람이었다. 중인이었음에도 사대부 못지않은 미술적인 안목을 지니고 있었다. 그 안목과 감식안을 바탕으로 김광국은 자신의 수집품 거의 모두에 발문과 평문을 남겼다. 이것은 후대의 사람들에게 매우 유용한 정보가 된다. 체계적으로 정리하고 발문과 평문을 남겼다는 점은 아마추어적인 접근이 아니라 프로페셔널한 컬렉션이었음을 단적으로 보여준다.

김광국의 컬렉션은 현재까지도 다수가 전래되고 있다는 점에서 더욱 중요한 의미를 갖는다. 이는 조선시대의 다른 컬렉터들과는 변별되는 두드러진 차이점이라고 할 수 있다.[48]

김광국의 컬렉션은 자신에 그치지 않고 아들 김종건과 김종경金宗敬 (1755~1818), 그리고 손자 김시인金蓍仁(1792~1865)에게도 영향을 주어 3대가 고서화를 모으고 발문을 부지런히 썼다. 이들은 모두 의관직을 이어갔고 동시에 컬렉션에 대한 관심을 지속했다. 김광국과 그의 후손들은 조선시대를 대표하는 컬렉터였고 그로 인해 컬렉션 가문을 만들었던 셈이다.[49]

오경석, 근대로 나아간 컬렉터

19세기 중인들은 기존의 성리학적·인문학적 교양을 바탕으로 실용 중심의 문화에 심취함으로써 당시 새로운 문화를 이끌어나갔다. 이들은 기존 사대부와 달리 나름대로 새롭고 독특한 자신만의 전문 분야를 갖고 있었다. 그동안의 문인사대부들과 다른 차원에서 문화와 예술을 즐겼던 그룹이라고 할 수 있다.

중서인계층의 가장 대표적인 수장가로는 19세기 역관으로 활약했던 역매 오경석을 꼽을 수 있다. 중인 역관 집안 출신인 오경석은 그 역시 역관이 되어 중국 청나라를 오가며 개화의 선구적인 역할을 한 인물이다. 그는 열세 차례나 중국을 드나들면서 청나라가 서구 제국주의에 의해 서서히 몰락해가는 모습을 지켜보았다. 그 냉혹하고 도도한 역사의 흐름을 보면서 오경석은 자주적 개화를 생각하게 됐고 『해국도지海國圖志』, 『영환지략瀛環志略』 등의 서구 문명서적을 들여와 조선에 널리 알렸다. 그리고 연암 박지원의 손자인 박규수朴珪壽(1807~77), 친구인 유홍기劉鴻基(1831~84)와 함께 개화사상을 전파하고 동시에 김옥균金玉均, 박영효朴

泳孝 등을 지도함으로써 개화파의 선구가 됐다.

박제가와 이상적을 스승으로 삼았던 오경석은 이처럼 실용주의적 개화 선각자였으며 서화에 능한 예술인이었다. 오경석은 어려서부터 이상적에게 글씨와 시문을 배우면서 서화에 대한 안목을 키웠다. 또한 전기田琦와 교유하면서 비평 감각도 배웠다. 특히 그림에 더 능해 묵매와 산수화로 이름을 날려 당시 중국에서는 유숙劉淑, 전기와 함께 해동삼대가海東三大家로 불릴 정도였다. 다음은 중국 청나라의 시인 이사분李士棻의 시 가운데 한 대목이다.

> 역매가 또 매화 잘 그리기로 이름났으니
> 사람과 매화가 어찌 그리도 똑같이 맑은가
> 글씨는 진·행서가 왕일소王逸少(왕희지)같이 묘한 지경에 들었고
> 집에는 금석을 많이 모아 조명성趙明誠보다 지나쳤구나
> 글씨와 그림은 조선에서 가장 뛰어났고
> 문장은 북경까지 멋지게 울리고 있구나[50]

오경석의 매화 그림에 대한 명성이 중국에까지 자자했음을 알 수 있다. 여기엔 오경석이 대단한 컬렉터였다는 시구도 있다. 시 속의 조명성은 중국 송나라 때의 유명한 수집가로 30권짜리 금석에 관한 책을 썼을 정도였는데, 중국 시인 이사분은 오경석이 그에 못지않다고 극찬을 했다.

오경석은 재력이 튼튼하기로 유명했다. 역관인 아버지 오응현에게서 2천 석 분의 재산과 한양 장교동의 천죽재天竹齋와 이화동의 낙산재 등 집

오경석의 「몽화루夢華樓」 29×103센티미터.

두 채를 물려받았다. 여기에 오경석은 중국을 열세 차례나 드나들며 무역을 해서 큰돈을 쥐었다.

그는 중국에 갈 때마다 그곳 지인들의 도움을 얻어 북경의 유리창에서 책과 고서화, 각종 골동품과 금석문 탁본 등을 부지런히 구입해 서울로 갖고 들어왔다. 특히 중국의 원·명 이래의 서화를 많이 모았다고 한다. 그렇게 모은 것을 천죽재라는 곳에 보관했다.

오경석의 스승인 역관 이상적은 그의 문집 『은송당집』에 이렇게 썼다.

> 역매가 본디 옛것을 좋아했는데 이 물건을 얻은 뒤로는 역대의 금석金
> 石 문자에 뜻을 두어 널리 수집해 모은 것이 날마다 많아져서 스스로 일가
> 를 이루게 됐다. 종종 예서隷書를 써서 석묵石墨 기운이 대단히 많았으니,
> 아, 거룩하여라! 옛것을 연구한 힘을 어찌 속일 수 있으리오.[51]

스승의 말처럼 오경석은 중국을 드나들면서 중국의 고서화와 금석문을 많이 모았다. 중국 사람들에게 돈 대신 인삼을 주고 서화를 구입했다는 이야기도 전한다. 아울러 우리의 옛 비문이나 성곽의 돌인 성석城石을 탁본해 모았다. 매화 그림을 잘 그렸던 오경석은 그에 걸맞게 매화 그림

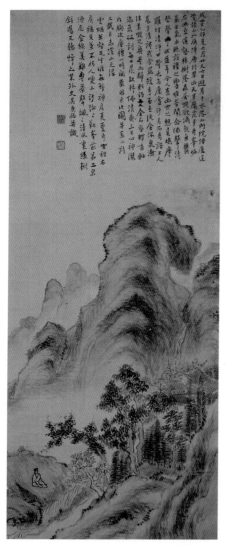

오경석의 「수락산도水落山圖」 수락산 내원암에서의 감동을 남종문인화풍으로 표현했다. 1855년, 77×32센티미터, 개인 소장.

명품도 소장했던 것으로 알려져 있다. 오경석은 말년에 남긴 문집 『천죽재차록天竹齋箚錄』에서 자신의 컬렉션의 과정을 이렇게 회고했다. 이 문집은 그러나 현재 전하지 않고 그 내용의 일부가 아들 오세창이 쓴 『근역서화징槿域書畵徵』에 인용되어 있다.

내가 어렸을 적부터 서화를 좋아했다. 돌아보건대, 이 좁은 나라에 태어나서 별로 볼 만한 것이 없어서 매양 중국 감상가의 저술을 열람할 적마다 나도 모르는 사이에 정신이 그쪽으로 달려갔다. 계축년(1853), 갑인년(1854)에 처음 중국에 유람 가서 그곳 동남東南의 박아博雅한 선비들을 만나본 다음 견문이 더욱 넓어지게 되어 차츰차츰 원元·명明 이래의 서화 100여 점과 삼대(하·은·주)와 진한秦漢의 금석문과 진당晉唐의 비판碑板을 사들인 것이 또한 수백여 종이 넘었다. 비록 당송唐宋의 진적을 얻지 못한 것이 유

감이나 이만하면 우리나라에서는 자랑할 만
하게 됐다. 내가 이것을 얻은 것은 모두 수십
년 동안의 오랜 세월과 천만 리 밖을 다니며
크게 심신을 허비한 결과이니 쉽게 얻을 수
없는 것을 얻었다 할 만하다. 나와 더불어 이
런 벽벽癖이 있는 사람은 전군田君 위공瑋公(전
기田琦)인데 그는 불행하게도 일찍 죽어서 내
가 수집하여 보관한 것을 보지 못했으니, 어
떻게 하면 위공을 지하에서 되살아나게 하여
서로 진지하게 토론하면서 재미있게 감상할
수 있겠는가. 이것을 쓸 적에 흐르는 눈물을
더더욱 금할 수가 없었다.[52]

오경석의 원고 오경석의 『삼한금석록三韓
金石錄』의 일부, 1858년, 개인 소장.

오경석의 컬렉션은 당대의 서화가나 지성인들의 안목과 교양을 높이
는 데 도움이 됐다. 또한 서구의 문명서적들도 함께 들여옴으로써 이 땅
에 개화사상이 형성되는 데 크게 기여했다. 오경석의 예술에 대한 열정
과 서화에 대한 안목이 그의 아들 오세창에게 고스란히 이어졌다는 점
도 오경석 컬렉션의 또 다른 의의로 꼽을 수 있다. 오세창이 근대기 최
고의 서화비평가이자 컬렉터로 활동할 수 있었던 것, 『근역서화징』, 『근
역화휘槿域畫彙』, 『근역서휘槿域書彙』와 같은 전통 미술 관련 저술과 화집
을 남길 수 있었던 것도 모두 아버지 오경석이 존재했기에 가능한 일이
었다.

오세창은 서화 인물사전인 『근역서화징』에서 아버지 오경석에 대해

회고했는데 오세창은 아버지 오경석 편의 맨 뒤에 별도로 추모의 글을 추가해넣었다. 아버지에 대한 아들의 그리움이 잘 묻어나는 글이다.

선군의 행서와 해서는 안노공顔魯公(안진경顔眞卿)을 배웠고 예서는 예기비禮器碑를 배워서 집에 계시면 항상 밤늦도록 서첩을 임모臨摹하셨다. 불초不肖가 곁에서 모시고 있을 적에 매양 필법을 가르쳐주셨는데 그때 내가 너무 어리고 어리석어서 잘 알아듣지 못했으니, 우리 집안의 계통을 떨어뜨린다는 송구스러움이 그칠 날이 없었다. 불초 세창은 기록한다.

고람 전기, 창작에서 거래까지

오경석의 친구였던 고람 전기도 19세기를 대표하는 컬렉터다. 그는 재주가 많아 약포藥鋪를 경영했던 의원이었고 문인화에 빼어난 서화가였으며 그림을 수집하는 컬렉터인 동시에 그림을 파는 중개인(화상畵商)이기도 했다. 그의 수집에 대해서는 구체적인 자료가 남아 있지 않다. 그래서 그의 컬렉션을 자세히 들여다볼 수는 없다. 하지만 전기는 19세기 그 누구보다도 컬렉션의 토대 형성에 크게 기여한 인물이다. 그건 그가 미술 거래에 적극 나섬으로써 다른 이들로 하여금 컬렉션을 할 수 있는 토대를 제공해주었기 때문이다.

전기田琦는 「계산포무도溪山苞茂圖」, 「매화초옥도梅花草屋圖」와 같은 문인화로 특히 유명하다. 조희룡은 그의 『호산외기』에 "전기가 산수연운山水煙雲을 그리면 쓸쓸하고 담박한 풍이 문득 원대元代 화가의 묘경妙境에 들어간 듯했다"라고 적었다. 산과 물, 그리고 풀이 무성한 풍경을 그린 「계산포무도」의 경우, 스산하면서 약간은 허무한 분위기를 담담하게 그려낸 작품이다. 사람마다 느낌이 다르겠지만, 19세기 말 격변기의 지식

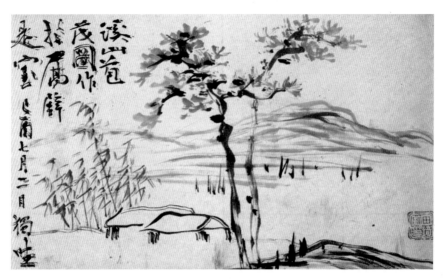

전기의 「계산포무도」 성근 붓질과 과감한 생략 등 스승이었던 추사 김정희의 분위기가 짙게 배어 있는 문인화다. 1849년, 24.5×41.5센티미터, 국립중앙박물관 소장.

인 또는 문예인의 지적인 내면 풍경을 묘사한 것 같다는 생각이 든다. 스승이었던 추사 김정희의 「세한도」의 분위기가 담겨 있는 듯도 한데, 간결하면서도 깊은 뜻을 담아낸 그의 사의적寫意的 남종문인화는 세간에서 인기가 꽤 높았다.

전기는 또한 빼어난 그림 솜씨 못지않게 수준 높은 감식안을 지녔다. 특히 자신의 감식안으로 작품의 매매와 중개에 상당한 영향력을 발휘했다. 그래서 작품을 봐주고 감정해주는 것은 물론 거래 가격의 수준도 정해주는 등 영향력이 컸다.[53]

전기는 구매 의뢰를 하는 사람들에게 작가와 그림을 소개해주었다. 북산 김수철의 작품 매매를 중개한 일도 있고, 거래를 하면서 작품값을 흥정한 일도 적지 않았던 것으로 알려져 있다. 이와 관련해 다음과 같은 글

이 전한다.

부탁하신 북산北山(김수철)의 「절지도折枝圖」는 마땅히 힘써서 빨리 되도록 하겠지만 이 사람의 화필이 워낙 민첩하여 아마도 늦어질 염려는 없을 것입니다. ……북산의 병풍 그림은 어제서야 찾아왔습니다. 내가 거친 붓으로 제제題했는데 당신의 높은 안목에 부응하지 못할까 심히 염려되고 송구스럽습니다.[54]

조금 전에 그림 파는 사람을 만나 당신의 의사를 전했더니 그 사람이 "여덟 폭을 쪼개서 팔고 싶지는 않다. 또 도로 가져온 세 폭은 그중에서도 더 못한 것이니 되돌려 보내는 것이 좋을 듯하다"고 대답하더군요. 그래서 돈을 다시 돌려 보내드리니 그쪽에 말씀을 전해주시고 다섯 폭은 찾아보내주시기 바랍니다.[55]

이 글은 전기 한 사람에 관한 내용일 뿐만 아니라 19세기 서화의 유통과 제작 과정을 이해하는 데에도 많은 정보를 주고 있다. 전기는 미술 비평가이자 중개인이었던 것이다. 전문적인 감식력으로 부유층 양반들의 서화 구매를 알선하면서 자신도 작품을 모았다. 전기는 당시 중인들의 동인 모임을 통해 긴밀하게 교유하면서 다양하고 많은 작품을 감상하고 이를 통해 자신의 감식안을 높였다. 동시에 그 안목을 바탕으로 작품의 가격을 흥정하고 그림 제작의 주문을 넣고 작품이 거래될 수 있도록 적극 관여했다. 19세기 중반 미술의 유통에 있어 전기가 중요한 역할을 맡았던 것이다.

전기의 「매화초옥도」 화면을 가득 채운 매화와 함께 조선 선비의 문기와 낭만이 묻어난다. 두 주인공의 붉은색과 연한 녹색의 옷 색깔이 인상적이다. 19세기, 29.4×33.2센티미터, 국립중앙박물관 소장.

전기는 특히 오경석과 교유가 깊었다. 전기가 오경석을 위하여 그 유명한 「매화초옥도」를 그릴 정도였다. 쏟아지는 눈발처럼 화면을 가득 채운 매화와 함께 조선 선비의 문기文氣와 낭만이 뚝뚝 묻어나는 멋드러지고 아름다운 그림이다. 회색빛으로 하늘은 푹 가라앉았고 산에는 아직도 눈이 녹지 않아 찬 기운이 여전한 이른 봄, 매화꽃 사이로 초가의 아담한 서재에서 선비 한 명이 피리를 불고 있다. 그리고 그를 만나러 친구 한 명이 집 앞의 다리를 건너고 있다. 화면은 전체적으로 회백색 색조인데 두

주인공의 옷은 붉은색과 연한 녹색이다. 이 두 색이야말로 이 그림의 매력 포인트다. 회백색 화면에 신선한 긴장감과 은근한 생동감을 부여한다. 과감하고 감각적인 붓 터치다. 전기는 이에 그치지 않고 추위를 뚫고 새순이 돋고 있는 나무에도 연하게 녹색으로 점을 툭툭 찍었다. 꿈틀거리는 정신 같은 것이 느껴진다. 붉은색과 녹색을 사용하고 점을 찍는 대담함을 보이면서도 그것은 많거나 지나치지 않고 절제되어 있다. 문인화에 젊고 싱싱한 변화를 주면서도 품격을 잃지 않았다.

초옥 안에서 피리를 부는 사람은 역매 오경석이고 그를 찾아오고 있는 사람은 화가인 전기 자신이다. 전기는 화면 오른쪽 아랫부분에 "亦梅仁兄 草屋笛中 古藍寫역매인형초옥적중 고람사"라고 적었다. '역매 오경석 초가에서 피리를 불고 있네, 고람 그리다'라는 뜻. 전기는 오경석을 위해 이토록 멋진 작품을 남겼던 것이다.

컬렉션과 조선 후기 문화르네상스

　조선 후기 컬렉션의 두드러진 특징은 당대 문화의 발전에 기여했다는 점이다. 컬렉터들은 화가에게 창작을 주문했고 그로 인해 화가들은 수많은 작품을 생산해낼 수 있었다. 작품의 창작이 늘어난다는 것은 창작 활동의 활성화를 가져온다. 작품이 오고감으로써 유통이 활발해지고 이로 인해 미술시장이 형성되기 시작한 것이다. 이같은 현상은 조선 후기 컬렉션의 문화적 의미를 함축하고 있다. 바로 그림과 미술에 대한 접근과 인식이 많이 변했음을 의미한다. 즉 미술이 지체 높은 양반 선비들만 향유하는 것이 아니라 좀더 많은 사람들이 즐길 수 있게 됐다는 사실이다.

　이는 한국미술사에 있어 매우 의미심장한 변화라고 할 수 있다. 미술의 창작과 유통에 있어 근대적 측면이 나타난 것이다. 미술과 문화가 좀더 일상과 가까워졌고 그 덕분에 미술이 한층 역동적이 된 것이기도 하다.

　이병연, 김광수, 김광국, 조희룡, 전기, 오경석 등 18~19세기 컬렉터들은 단순한 작품 수집에 머물지 않았다. 이들은 작가들에게 그림을 주문함으로써 창작에 기여했다. 김광수, 이병연, 김광국이 그랬고 19세기 중

인층의 여항문인들은 특히 그림 주문을 적극적으로 요청하는 일이 많았다. 멀리 유배지에 있던 조희룡에게 매화 병풍을 그려달라고 했던 나기羅岐, 유배지에 와 있으면서 자신이 지은 시에 그림을 그려달라고 전기에게 부탁했던 조희룡, "나는 지금 배가 고픈 것처럼 그림에 굶주려 있다我今乞畵如乞食"며 그림을 갈구했던 이상적 등의 경우처럼, 그림은 이제 생활의 일부가 된 것이다.[56] 이들 컬렉터의 그림 주문은 정선, 조영석, 심사정 등 동시대 화가들의 창작 열기를 자극해 미술 발전의 한 축이 됐다.

18~19세기 컬렉터들은 주문창작에 그치지 않고 당대의 화가들과 함께 어울리면서 문화적 감성을 주고받고 작가들의 상상력과 창작 욕구를 끝없이 자극했다. 이들은 화가들과 함께 시회詩會를 만들어 모임을 갖고 그 장면을 그림으로 그리도록 했다. 이런 모습을 보여주는 대표적인 흔적이 당시에 유행했던 아회도雅會圖다.

이 시회는 19세기 들어 중인들에 의해 더욱 활성화됐다. 그 모임 가운데 대표적인 것이 1786년 결성된 옥계시사玉溪詩社다. 참가자들은 "동인들의 모임 모습을 그림으로 그리게 하고 이야깃거리로 삼는다"는 규약을 만들기도 했다. 단원 김홍도의 「옥계야회도玉溪夜會圖」(또는 「송석원시사야연도松石園詩社夜宴圖」), 이인문의 「송석원시회도松石園詩會圖」 등이 이들의 모임을 그린 것이다.

옥계는 인왕산 자락의 계곡으로, 특히 중인계층이 많이 모여살았던 곳이다. 옥계시사는 중심인물이었던 천수경千壽慶의 집 송석원松石園에서 주로 모임을 열었기 때문에 송석원시사라고 부르기도 한다. 이러한 시회 역시 미술에 있어서 중요한 변화다. 그룹 활동을 통해 조선시대의 화단이 좀더 사회화 · 근대화된 셈이다.

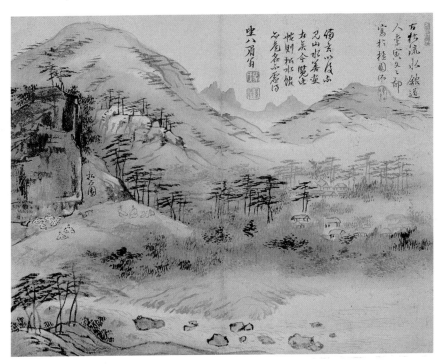

이인문의 「송석원시회도」 인왕산 자락에 위치한 천수경의 집 송석원에서 열린 시회詩會의 낮 모습을 담았다. 시회의 밤 풍경은 김홍도가 그렸다. 18~19세기에는 시모임을 통해 그림 품평과 컬렉션에 대해 서로 의견을 나누는 일이 많았다. 1791년, 25.6×31.8센티미터, 개인 소장.

또한 이들은 비평가로서의 역할도 했다. 높은 감식안으로 작품을 비평함으로써 화단의 방향을 선도한 것이다. 김광국의 경우, 자신이 소장한 작품에 비평적인 제시題詩를 써넣음으로써 동시대의 화가들을 격려하고 동시에 개관적인 비평을 제공했다.

이들의 컬렉션은 당대 화가들의 창작에도 영향을 주었다. 컬렉터들의 소장품을 본 화가들은 그 작품의 영향을 받지 않을 수 없었을 것이다. 정선의 『경교명승첩』은 이병연과 이하곤의 소장품을 열람하고 그 영향을

김홍도의 「송석원시사야연도」 인왕산 자락 천수경의 집 송석원에서 있었던 시회를 운치 있게 묘사했다. 같은 날 열린 시 모임의 낮 모습은 이인문이 그렸고 김홍도는 밤 풍경을 낭만적으로 그렸다. 1791년, 30.5×40센티미터, 개인 소장.

받은 것이라는 견해, 이인상의 「2인물도二人物圖」가 김광수의 컬렉션을 본 뒤에 그려진 것이라는 의견이 나오는 것도 이런 맥락이다.[57] 컬렉션은 이렇게 당대의 미술 창작에도 직접적인 영향을 주었다.

　너무나 당연한 얘기이겠지만 수많은 작품을 모아 후대에 물려주었다는 점 자체도 빼놓을 수 없는 큰 의미가 있다. 특히 김광국의 경우, 그가 수집한 많은 작품이 후대에 전해짐으로써 미술 문화 보존 및 연구에 지대한 공헌을 한 것이다.

이인상의 「2인물도」 18세기, 30.5×40센티미터, 일본 개인 소장.

결국 18세기 이병연, 이하곤, 김광수, 김광국 등의 컬렉터들은 수집가이자 화가의 후원자였으며, 감상자이면서 냉정한 비평가였다. 수집열 열풍의 시대인 18~19세기에 컬렉션은 단순히 귀한 무언가를 모으는 것이 아니었다. 창작을 활성화하고 화단에 생명력을 불어넣는 등 미술 문화 발전에 기여하는 바가 컸던 것이다. 이들은 미술뿐만 아니라 세상과 문화의 미래를 새로운 시각에서 바라보았던 당시의 신지식인이었다. 이는 미술이 독자적으로 자리 잡고 발전해나가는 과정이기도 했다. 따라서 컬렉션과 컬렉터는 조선시대의 미술을 근대적 분위기로 나아가는 데 결정적인 역할을 한 셈이다.

18세기의 문화적 특징 가운데 하나는 문화와 예술을 즐기는 분위기였

다는 점이다. 고동서화를 수집하는 열기나 그림을 주문하고 감상하며 나아가 품평하는 분위기가 확산된 것이 모두 이와 맞닿아 있다.

19세기에는 서화의 유통 속도도 빨라졌다. 추사 김정희의 제자였던 역관 이상적이 스승인 김정희를 위해 중국 청나라에서 새 책들을 구해 제주도까지 실어 날랐다는 사실이 이를 단적으로 보여준다.[58]

18~19세기 미술 문화를 들여다보면 이런 생각을 지울 수가 없다. 미술을, 예술을, 문화를 삶 속에서 참으로 멋지게 즐기던 시대였구나, 하는 생각이다. 18세기 문화가 생동감 있고 역동적이었던 것도, 그리고 자신감이 넘쳤던 것도 모두 이러한 배경이 있었기 때문인 것이다.

18~19세기 컬렉션에 열정적이었던 사람들을 보면 하나같이 다 매력적이다. 벼슬에 연연해하지 않고 수집에 미쳤다. 그건 일종의 낭만적 사치이기도 했다. 그러나 문화는 약간의 사치가 있어야 더 가속이 붙어 발전을 하게 된다. 그 발전이라는 것은 창의력과 상상력이다. 이들은 여기에 인문학적 지식으로 깊이와 교양을 갖추고 있었다. 그리고 그들 스스로 한두 가지의 창작 활동을 병행했다. 이것이 바로 어찌 보면 조선시대 시서화 일체의 힘이라고 할 수 있다. 전통적인 개념의 양반 선비들뿐만 아니라 18세기 이후 19세기에 새롭게 부상한 중인 출신의 여항 문예인들도 그 바탕에는 시서화 일체의 힘이 깔려 있었다. 거기에 실용의 정신과 국제적 감각을 가미했다. 지금의 우리가 되새겨봐야 할 점이다.

제4부

컬렉션과 민족문화의 수호

일제의 문화재 약탈과 경매

국권을 상실하고 일제의 식민통치를 받으면서 우리의 문화재, 미술품 컬렉션 문화는 커다란 변화와 함께 일대 위기에 처하게 된다. 일제강점기 컬렉션의 변화와 위기는 식민지라는 불행했던 역사와 밀접하게 맞물려 있다.

일제강점기 당시 고미술품 가운데 가장 인기 있는 컬렉션 대상은 청자, 백자 등의 도자기였다. 그러나 이같은 청자 열기에는 안타까운 사연이 담겨 있다. 바로 일본인들의 도굴이었다. 일제는 우리 문화재들을 도굴하고 약탈해 수집하면서 시장에 유통시켰다. 당시 문화재, 미술품의 수집 및 거래가 문화재의 약탈과 연결된 것이었지만 어찌 됐든 미술품 수집과 거래는 19세기보다 훨씬 더 활성화됐다. 좀더 실체가 분명한 시장이 형성되면서 18~19세기에 비해 본격적인 미술품 거래가 이루어졌다는 말이다.

고려청자가 일본인에 의해 도굴되기 시작한 때는 대략 1880년대로 알려져 있다. 당시 조선을 드나들던 일본인들이 고려청자의 아름다움과 가

치를 알고 이를 도굴하기 시작한 것이다. 특히 1894년 청일전쟁의 승리로 한반도에 대한 영향력을 강화한 일본은 이같은 상황을 등에 업고 공공연하게 고분을 파헤쳤다.

1900년대 들어서면서 상황은 더욱 나빠졌다. 1905년 초대 통감으로 부임해온 이토 히로부미伊藤博文는 고려청자 수집광이었다. 고려청자에 매료된 그는 고관 귀족들에게 청자 선물하는 것을 매우 즐겼다. 이같은 사실이 알려지면서 청자 도굴을 부추기는 결과를 초래하고 말았다.

이토 히로부미가 사람을 시켜 개성 일대의 고분을 도굴해 일본으로 빼돌린 청자는 1천여 점에 이르는 것으로 알려져 있다. 그는 자신이 훔쳐간 것 가운데 최상급의 청자는 일본 왕실에 기증했다. 이 기증 청자 가운데 97점이 1966년 한일협정 때 반환되어 우리에게 돌아왔다. 현재 보물 제452호인 청자 거북모양 주전자도 이때 돌려받은 것이다.

이왕가李王家박물관 건립을 위해 1908년 열심히 전시품을 구입한 것도 도자기 도굴을 부추기는 또 다른 요인이 됐다. 이왕가박물관이 청자 등의 고미술품을 대량으로 구입한다는 소식이 알려지자 여기에 물건을 공급하고 돈을 벌기 위해 무덤을 파헤쳐 청자를 도굴하는 일이 더욱 빈번해진 것이다. 특히 이왕가박물관은 물건 채우기에 급급해 도굴품이라는 사실을 알면서도 시중가보다 비싼 가격으로 청자를 사들여 결국 도굴을 조장하고 말았다. 일본인들의 청자 도굴은 주로 개성을 중심으로 이루어졌다. 청자 도굴의 배후에는 이토 히로부미가 있었다. 고려시대 고분 2천여 기가 도굴당한 것으로 알려진다.

1910년대에는 도자기 수집 열기와 도굴 행태가 더욱 고조됐다. 이어 1920~30년대에는 고려청자 도굴이 더욱 극성을 부렸다. 청자뿐만 아니

라 각종 문화재에 대한 도굴과 약탈이 전국 곳곳에서 벌어졌다. 1921년 경주의 금관총에서 금관이 발견되자 일확천금을 노리는 도굴꾼들이 경주와 개성은 물론이고 평양, 김해, 고령, 부여, 공주 등과 같은 역사적 고도古都의 고분을 무참히 파괴하고 유물을 도굴해갔다. 이와 함께 철화 분청사기의 본고장이었던 충남의 계룡산 가마터에서도 분청사기 도굴이 횡행했다.

이런 도굴의 범람 때문에 1910년대 이후 고려청자는 시장에 가장 많이 나왔고 또한 가장 인기 있는 고미술품으로 자리 잡았다. 청자 등 고미술의 인기가 높아지고 거래가 늘어나자 일본인 골동상들은 미술품 경매회사를 만들어 조직적으로 한국의 청자와 각종 고미술품을 수집해갔다. 특히 부유한 일본인들의 돈이 한국의 고미술로 몰리면서 1930~40년대는 경매시장을 중심으로 고미술 거래가의 호황기를 맞았다.

1930년대 경매 열기와 경성미술구락부

1930년대 경성에서의 미술품 경매 열기는 대단했다. 그 열기를 주도한 것은 경성미술구락부였다. 여기서 구락부俱樂部는 클럽을 말한다.

이 경성미술구락부는 1922년에 만들어졌다. 1921년 사사키 조지佐佐木兆治 등 일본인 고미술상들이 경매회사를 설립하기로 하고 이런저런 논의와 준비를 거쳐 1922년 6월에 세웠다. 경성미술구락부의 경매 업무는 1922년 9월부터 시작됐다. 1941년까지 20년 동안 260회의 경매가 이루어졌다. 우리나라에서의 첫 경매는 1906년에 있었지만 본격적인 경매는 경성미술구락부가 생기면서부터였다.[1]

경성미술구락부가 출범할 당시는 개성을 중심으로 불법적인 고려청자의 도굴이 횡행하던 시절이었다. 도굴이 많다보니 시장에는 청자가 많이 흘러들었고 그것들을 원활하게 유통시키기 위해 이같은 경매회사가 생긴 것

경성미술구락부 일제강점기 때 지금의 서울 퇴계로에 있었던 경성미술구락부. 1층은 경매장이었고 2층은 식당으로 사용했다.

이다. 참으로 안타까운 일이 아닐 수 없었다.

경성미술구락부는 당시 경성부 남촌 소화통, 현재의 서울 중구 퇴계로 프린스호텔 자리에 있었다. 2층짜리 벽돌 건물로 1층이 경매장, 2층이 일식당이었다. 이 구락부에서 거래되는 골동품은 중국과 일본 것도 있지만 대부분 우리의 도자기와 서화였다. 1930년대에 들어서면 고려청자가 가장 인기있는 대상으로 자리 잡기도 했다.

당시 경매에는 세화인世話人의 역할이 컸다. 세화인은 출품자와 구매자를 연결해주는 중개인으로, 구매자의 대리인이기도 했다. 경성미술구락부의 회원인 세화인은 경매 전날 도록을 들고 자신의 주요 고객을 찾아가 어떤 것을 구입할 것인지 등의 얘기를 듣고 다음날 경매에 대리인으로 참가한다. 간송 전형필의 경우 세화인(대리인)은 일본인 골동상인 온고당溫古堂의 주인 신포 기조新保喜三였다.

이들 세화인은 물건을 내놓은 사람과 물건을 구입한 사람으로부터 각각 낙찰가의 2퍼센트를 중개수수료로 받는다. 그러나 물건을 내놓은 사

람과 약속했던 예정 가격보다 낮은 가격에 팔면 그 차액을 배상해주어야
했다.

1920년대와 1930년대 초반은 일본인들이 경매를 좌우했다. 그러나 우
리 문화재를 구하기 위해 열심히 수집해오던 전형필이 1930년대 중반 이
경매에 뛰어들면서 판도가 바뀌게 됐다.

당시 경매는 거의 매월 한 차례씩 열렸으니 그 경매 열기가 어느 정도
였는지 쉽게 짐작할 수 있다.

> 경성미술구락부의 경매는 장안 골동가를 술렁거리게 만들었고 전국 각
> 처 즉 평양, 부산 등지에서 상인이 몰려와 일대 아우성이었다. 우리네 골
> 동 수집가에게도 미술구락부의 경매는 큰 관심거리가 아닐 수 없었다. 그
> 때의 골동 수집열은 인구에 비례해보면 과열 상태여서 매월 열리다시피 하
> 는 경매에도 도록이 한 권씩 나오는 판이었다. ……경성미술구락부의 어
> 느 책자를 볼 것 같으면 근 20여 년 동안 매년 비슷한 횟수의 경매를 열었
> 는데 청자가 주로 거래된 초창기에 비해 백자가 거래되는 말기에는 거래
> 총액이 몇 십 배 몇 백 배로 뛴다. 이것은 거래되는 골동의 절대수가 확 줄
> 고 상대적으로 골동열은 더욱 왕성했기 때문인데 이처럼 거래 단위를 몇
> 배로 뛰게 한 것이 말하자면 전형필 씨였던 것이다. 거래액이 그때 돈으로
> 백만 단위였으니 오늘날의 화폐로 환산한다 해도 천문학적인 단위였다.[2]

이처럼 1920~30년대 경매 열기는 우리가 상상할 수 없을 정도로 대단
했다. 경매의 인기로 1920년대 20전, 30전을 하던 연적 하나가 1930년대
후반에는 10원부터 수백 원까지 급등하기도 했다.[3]

이왕가박물관과 총독부박물관 컬렉션

일제강점기의 컬렉션으로는 이왕가박물관 컬렉션과 조선총독부 박물관 컬렉션을 빼놓을 수 없다. 이왕가박물관과 조선총독부 박물관은 일제의 주도로 또는 일제에 의해 만들어진 것이긴 하지만 우리나라 최초의 근대적 박물관이었다.

이왕가박물관은 1909년 11월 1일 대한제국의 제실帝室박물관이란 이름으로 설립됐다. 그러나 그 역사는 1908년으로 거슬러 올라간다. 1908년 순종이 덕수궁에서 창덕궁으로 거처를 옮기면서 창덕궁의 바로 옆인 창경궁에 설치한 것이었다. 이후 고려자기, 금속공예품, 조선시대 회화 등 고미술품을 집중 수집해 이듬해인 1909년 11월 1일 창경궁의 동물원, 식물원과 함께 일반인 관람을 허용하면서 공식 개관한 것이다.

박물관이 개관한 1909년은 을사늑약으로 외교권을 잃고 사실상 일제의 식민지가 되어버린 상황이었다. 일제가 창경궁에 동물원과 식물원을 만들어 그 품격을 훼손하던 시절이었다. 또한 창경궁의 이름마저 일개 놀이동산의 의미인 창경원으로 바꾸어 그 이미지를 비하하려던 때이기도

제실박물관　우리나라 최초의 박물관이었던 제실박물관의 1909년 개관 당시 모습으로, 창경궁의 양화당 건물이다.

했다. 이같은 상황에서 동물원, 식물원과 함께 만들어진 것이 제실박물관이었다. 그렇기에 우리나라 최초의 근대 박물관이라고 해도 거기에는 20세기 초의 슬픈 역사가 담겨 있는 셈이다.

　1910년 우리나라가 국권을 상실하게 되자 대한제국 황실은 일제의 왕실 소속으로 격하됐고 제실박물관도 변화를 겪지 않을 수 없었다. 제실박물관은 이왕직李王職에서 관리했다. 이왕직은 조선의 왕가와 관련된 업무를 맡고 있는 조직이었다. 따라서 제실박물관은 자연스럽게 이왕가박물관이 됐다. 조선의 황실을 일개 이씨 왕족의 가문 정도라는 의미로 격하시켰다. 일본은 이를 노린 것이다.

　제실박물관이 문을 열 때는 창경궁의 양화당, 명정전과 그 행각, 경춘전과 통명전 등 창경궁의 주요 전각을 전시실로 사용했다. 이어 1911년 3월에는 창경궁의 자경전 자리에 이왕가박물관의 전용 건물을 세웠다. 이

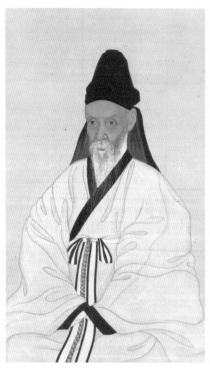

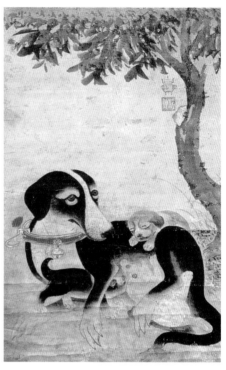

「이재 초상」 조선 선비의 엄정하고 깨끗한 내면을 잘 표현한 한국 초상화의 걸작이다. 조선 후기, 97×56.5센티미터, 국립중앙박물관 소장.

이암의 「모견도」 귀엽고 앙증맞은 강아지와 이를 바라보는 어미 개의 시선이 돋보인다. 16세기, 73×42.2센티미터, 국립중앙박물관 소장.

왕가박물관은 이후 1938년 덕수궁으로 옮겨갔고 이때 덕수궁의 근대일본미술 진열관과 창경궁 이왕가박물관을 합쳐 이왕가미술관으로 개편했으며 광복 이후 1946년 덕수궁미술관으로 이름을 바꾸었고 1969년에는 국립중앙박물관에 통합했다.

대한제국 황실은 1908년경 제실박물관(이왕가박물관) 건립을 준비하면서 유물을 수집했다. 그러나 사실상 유물 수집의 업무는 통감부의 일본인

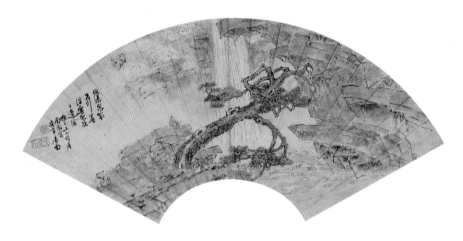

이인상의 「송하관폭도」 화면 한복판을 꽉 채운 거대한 노송의 모습에서 선비정신이 그대로 전해오는 듯하다. 18세기 중반, 27×63.5센티미터, 국립중앙박물관 소장.

들이 담당했다. 이 시기는 개성에서 도굴된 도자기와 금속공예품들이 왕성하게 매매되고 있을 때였다. 이들은 빠른 시간 안에 박물관의 컬렉션을 확보하기 위해 도굴된 유물들이라는 것을 알면서도 적극적으로 사들였다. 그러다 보니 도자기 도굴을 부추기는 결과를 가져왔다.

박물관은 서울에서 거래되는 것을 중심으로 구매했지만 지방으로 사람을 보내 유물을 사오기도 했다. 물건이 좋기만 하면 비싼 값에도 샀다. 그 무렵 고려청자는 대개 5~20원 정도였다고 한다. 그러나 창덕궁박물관 즉 이왕가박물관은 청자진사 포도아이무늬 표주박모양 주전자를 무려 950원에 사들이기도 했다.[4]

이 박물관은 명품 위주로 왕성하게 고미술품을 수집했고 그 결과 1912년경 이왕가박물관은 총 1만 1,130점의 유물을 소장하게 됐다.[5] 특히 회화의 경우, 조선시대를 대표하는 명작들이 많이 있었다. 15세기 안견의

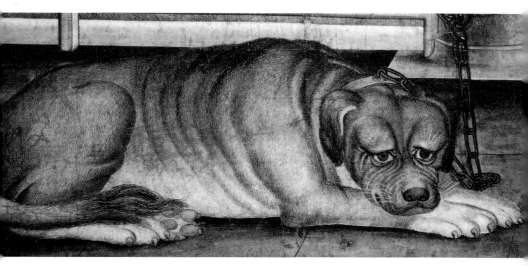

「맹견도」 서양의 맹견을 서양화법으로 그린 독특한 작품이다. 누가 어디서 그렸는지는 알려지지 않았다. 조선 후기, 44.2×98.5센티미터, 국립중앙박물관 소장.

작품으로 전하는 「적벽도赤壁圖」, 허주 이징의 산수화, 작자 미상의 「이재李縡 초상」, 이경윤의 「탁족도濯足圖」, 탄은灘隱 이정李霆(1554~1626)의 「묵죽도墨竹圖」, 능호관 이인상의 「송하관폭도松下觀瀑圖」, 고람 전기의 「계산포무도」, 이암李巖(1499~?)의 「모견도母犬圖」, 변상벽卞相璧(17~18세기)의 「묘작도猫雀圖」, 한시각韓時覺(1621~?)의 「북새선은도北塞宣恩圖」, 단원 김홍도의 「풍속화첩」, 겸재 정선의 「장안사長安寺」와 「정양사正陽寺」, 김광국이 편집했던 『화원별집』, 이인문의 「강산무진도江山無盡圖」, 김홍도의 「파상군선도波上群仙途」, 김식金埴(1579~1662)의 「고목우도枯木牛圖」, 고려 공민왕의 「천산대렵도」와 「말馬」, 작자 미상의 「투견도鬪犬圖」 등 모두 한국 미술사에 길이 남을 걸작이 아닐 수 없다. 이들 작품은 지금의 국립중앙박물관에 이어져 보관 전시되고 있다.

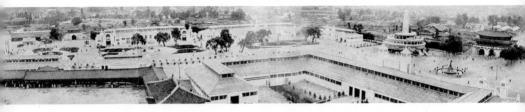

조선물산공진회 1915년 조선물산공진회가 열렸던 경복궁의 모습. 조선총독부가 이 행사를 위해 경복궁 경내를 얼마나 훼손했는지 잘 알 수 있다. ⓒ 이순우

이 가운데 「투견도」에 얽힌 사연이 흥미롭다. 서양의 맹견을 정확한 원근법과 명암법 등 사실적인 서양화법으로 그린 이 「투견도」는 우리 전통 회화에서는 매우 이색적인 그림이다.

이 그림은 우연히 북촌의 한 민가에서 발견됐다. 한국 최초의 서양화가 춘곡春谷 고희동高羲東(1886~1965)의 친구 김운방이라는 사람이 자신의 방 벽지를 새로 바르기 위해 옛 벽지를 뜯어내다가 이 그림을 발견했다. 그는 조심스럽게 이 그림을 떼어내 고희동에게 건네주었다. 고희동은 이를 당대 최고의 한국화가인 안중식安中植과 조석진趙錫晉에게 보여주고 감정을 부탁했다. 두 사람은 이 그림을 보곤 단원 김홍도가 만주산 호박개를 그린 작품으로 결론짓고 단원의 도장을 만들어 찍어버렸다. 그래서 이 작품은 김홍도의 것이 됐다. 오랜 세월이 흐른 뒤 1990년대에야 이 도장이 가짜라는 것이 밝혀졌다. 지금 이 작품은 작자 미상이다.[6]

조선총독부 박물관은 1915년 12월에 문을 열었다. 두 달 전인 1915년 10월 조선물산공진회가 경복궁에서 열렸는데 그때 전시 공간으로 쓰기 위해 지었던 서양식 2층짜리 미술관 건물을 비롯해 근정전 등 여러 전각을 박물관 공간으로 사용했다.

총독부 박물관은 순수하게 우리 문화유산을 전시하기 위한 공간이 아

금동반가사유상 한국은 물론 인류의 불교 미술사에 있어 최고 걸작 가운데 하나로 꼽히는 불상이다. 국
보 제78호, 삼국시대 6세기, 높이 83.2센티미터, 국립중앙박물관 소장.

청동은입사 물가풍경무늬 정병 가
늘게 홈을 파서 원하는 무늬를 표현
한 뒤 거기에 은실을 두드려 박는
은입사銀入絲 기법으로 물가풍경무
늬를 넣었다. 푸른 녹이 세월의 흔적
을 더해 고풍스러운 아름다움을 연
출한다. 국보 제92호, 고려, 높이
37.5센티미터, 국립중앙박물관 소장.

니었다. 조선총독부는 동경제국대학에서 파견된 인류학자, 건
축학자, 미술사학자 등을 중심으로 조선에서 고적 조사를 진
행했고 총독부 박물관을 그 거점으로 이용했다. 이곳에서
발굴과 각종 자료조사를 진행하고 그것을 연구하고 보존 전
시했으며 그것은 결국 일제의 조선 침략을 위한 수단이었다.[7]

개관 당시 유물은 정확하지 않지만 대략 3,300
여 점이었을 것으로 추정된다.[8] 그러나 지속적
인 고적 조사사업과 발굴에 따라 유물은 꾸준히
증가했다. 1924년 기록에 따르면 약 9,600여 점
이나 됐다고 하며 1932년에 1만 2,908점, 1935년에
1만 3,752점이었다고 한다.

총독부 박물관의 소장품 증가에는 기증이 한몫을 했
다. 조선 3대 통감 및 초대 총독을 지낸 데라우치 마사다
케寺內正毅는 한국에서 많은 문화재를 약탈하고 수
집했다. 그는 총독의 임기를 마치고 일본으로 돌아
가면서 1916년 총독부 박물관에 유물을 기증했다.
국보 중의 국보인 금동반가사유상(현재 국보 제78
호)을 비롯해 각종 청자, 청동은입사 물가풍경무늬
정병青銅銀入絲蒲柳水禽文靜甁(현재 국보 제92호), 강
희안의 「고사관수도高士觀水圖」 등 800여 점이었다.

일본으로 건너간 데라우치는 데라우치문고를 만들었다. 데라우치문고
는 데라우치가 수집한 1만 8천여 점의 한국, 중국, 일본의 고서화와 전적
류를 말한다. 여기에는 1910년부터 1915년까지 한반도 곳곳에서 수집해

조속의 「매화새그림」, 「국화새그림」 우리에게 반환된 데라우치 컬렉션 유물 가운데 하나다. 조선 중기 ~후기 화가 13인의 그림 28점이 수록된 『홍운당첩洪雲堂帖』에 실려 있다. 17세기, 33.5×22.4센티미터, 경남대 박물관 소장.

일본으로 가져간 각종 고서화, 문집 등 1,500여 점도 포함되어 있다.

데라우치는 원래 고향인 야마구치山口현에 박물관을 짓고 이들 유물을 보관하려고 했다. 그러나 데라우치가 사망하자 1946년 그의 아들은 유물을 야마구치대학에 기증했다.

1996년 경남대는 오랜 협상 끝에 야마구치대학으로부터 98종 135점의 유물을 기증받기도 했다. 우리에게 돌아온 유물은 신라 김생부터 조선시대 성삼문·정철·양사언·흥선대원군 등의 시문, 조속·윤두서·정선·김홍도 등의 그림, 순조의 왕세자가 시강원侍講院(왕세자의 교육기관)에 입학하는 모습을 그린 「정축입학도첩丁丑入學圖帖」 등이다.

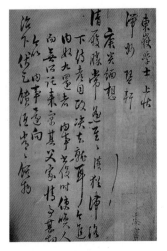

한석봉의 글씨 데라우치 컬렉션으로 1996년 반환됐다. 경남대 박물관 소장.

데라우치가 유물 800여 점을 기증했던 1916년 그해 조선총독부 박물관은 일본인 탐험가 오타니 고즈이大谷光瑞(1876~1948)가 서역에서 수집한 중앙아시아 유물 가운데 1,400여 점(중앙아시아 회화 79점 포함)을 기증받았다. 오타니 컬렉션을 갖고 있던 구하라 호사노스케久原房之助가 박물관에 기증한 것이다.

조선총독부 박물관의 컬렉션은 모두 약 4만 836점이었다. 조선총독부 박물관은 광복 이후 1945년 12월 국립박물관으로 이름이 바뀌어 지금의 국립중앙박물관으로 이어져오고 있다.

일제 침략의 산물이긴 했지만 이왕가박물관과 조선총독부 박물관은 광복 이후 모두 국립박물관(국립중앙박물관)이 됐다. 1963년 국립박물관 보관 소장품 목록에 따르면 이왕가박물관 컬렉션은 1만 1,114점, 조선총독부 박물관 컬렉션은 4만 836점이었다. 이것이 지금의 국립중앙박물관 컬렉션의 토대가 된 것이다.[9]

오타니의 중앙아시아 컬렉션

오타니 컬렉션은 일본 교토京都의 명찰 니시혼간지西本願寺의 주지 오타니 고즈이가 1902년 9월부터 1910년까지 세 차례에 걸쳐 중앙아시아를 탐험하면서 약탈해온 중앙아시아 유물을 말한다. 이 가운데 1,400여 점을 국립중앙박물관이 소장하고 있다.

19세기 말 20세기 초는 중앙아시아 탐험의 시기였다. 서구 열강들은 그때까지 탐험의 대상으로서는 미지의 지대로 남아 있었던 중앙아시아로 눈을 돌리기 시작했고, 그 탐험은 경쟁적으로 이어졌다. 학술적·문화적 탐험의 측면도 있었지만 정치적·군사적 목적도 가미되어 있었다. 그 과정에서 우연히 고문서 등이 발견됐고 이런 과정이 반복되면서 개인적으로 국가적으로 이곳에 대한 고고학적·지리학적 탐험의 욕망이 꿈틀댔다.

스웨덴의 스벤 헤딘, 영국의 오렐 스타인, 프랑스의 폴 펠리오, 독일의 폰 르콕, 러시아의 세르게이 올덴부르크 등이 타클라마칸 사막과 중앙아시아 티베트 지역을 탐험했다. 그 중앙아시아 탐험대 가운데 한 명이 오

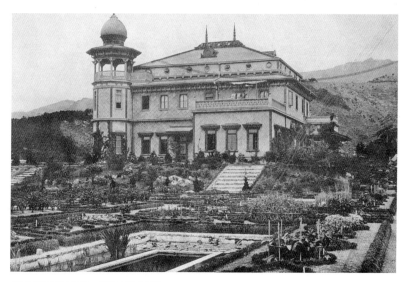

오타니의 저택 니락소　일본 고베에 있다.

타니 고즈이었다. 오타니는 당시 교토의 정토진종淨土眞宗 혼간지本願寺 파의 본산인 니시혼간지의 22대 지주였다. 그는 불교 전래의 경로였던 서역을 직접 답사하겠다는 계획을 갖고 이곳을 탐사했다. 서구 열강의 탐사가 국가나 박물관 등의 조직적인 후원에 의해 진행된 것과 달리 오타니는 전적으로 개인 차원에서 이루어진 것이었다.

그는 자신의 풍부한 재력을 바탕으로 세 차례에 걸쳐 신장新疆 위구르와 티베트, 네팔, 인도 등을 탐험했다. 오타니가 이끄는 탐험대는 유물을 수집해오면서 그것을 어디서 발견 또는 발굴했는지 등에 대해 기본적인 기록을 남기지 않았다. 유물 발굴이나 수집에 있어 출토지나 수집 장소를 기록하는 것은 가장 기본적인 것인데도 이들은 이를 지키지 않은 것이다.

1914년 니시혼간지가 재정적인 어려움을 겪게 되자 그로 인해 오타니

는 주지직을 그만두었다. 그 와중에 고베神戸의 그
의 집인 니락소楽荘에 있던 중앙아시아 수집 유
물도 그의 손을 떠나 경성과 중국 뤼순旅順 등지
로 빠져나갔다.

당시 이들 유물은 사업가이자 정치인이었
던 구하라 후사노스케가 구입했다. 구하라는
1916년 고향 친구였던 데라우치 마사타케 조
선 총독을 통해 조선총독부에 이 유물의 일부
를 기증했다. 물론 구하라는 조선광산 채굴권을
얻기 위해 총독에게 뇌물로 준 것이었다. 오타니
컬렉션은 모두 5천여 점이었는데, 일부가 한
국과 중국으로 빠져나간 것이다. 그러나 상
당수는 현재의 도쿄국립박물관에 소장되어

천부상 6~7세기, 높이 43센티미
터, 투르판 출토, 국립중앙박물관
소장.

있다. 오타니의 수집 유물은 한국, 중국, 일본에 분산되어 있는 셈이다.

그런데 안타깝게도 그 과정에서 어떤 유물이 어떻게 어디로 흘러갔는
지 정확하게 파악되지 않는 것들이 있다. 유물은 원래 위치에 있어야 하
지만 이동될 경우에는 그 경로가 정확하게 기록되어야 한다. 언제 어디에
보관되다가 언제 어떻게 누구의 손에 의해 어디로 이동됐는지 말이다. 비
록 약탈이긴 하지만 이러한 기록이 있어야 그나마 그 유물의 내력을 정확
히 파악할 수 있는 것이다. 하지만 오타니 컬렉션은 유물 발견부터 이동
까지 기록에 있어 허점이 많았다.

조선총독부에 기증된 오카니 컬렉션은 1945년 일제가 패망한 뒤 미처
일본으로 가져가지 못했기 때문에 우리에게 넘어온 것이다. 그러나 6·

25전쟁 때 폭격으로 인해 젊은 여성 미라 하나가 훼손되기도 했다. 우여곡절 끝에 오타니 컬렉션의 일부인 벽화는 1951년 초 부산으로 옮겨지기도 했다. 이어 부산대 박물관, 국립경주박물관을 거쳐 1974년 새로 지은 국립중앙박물관(지금의 국립민속박물관 건물)으로 옮겨졌다.

현재 서울 용산의 국립중앙박물관에 남아 있는 중앙아시아 유물은 대부분이 오타니의 컬렉션이다. 오타니 컬렉션은 아스타나 고분에서 출토된 「복희여와도伏羲女媧圖」 등 약 1,500점에 이른다. 이들은 국립중앙박물관의 3층 아시아관 중앙아시아실에 진열되어 있다.

비록 일본인이 약탈한 뒤 우리에게 넘어온 문화재이긴 하지만 오타니 컬렉션은 국립중앙박물관이 소장하고 있는 외국 유물 가운데 백미로 꼽힌다. 그중에서도 가장 두드러진 것은 쿠차 키질 석굴사원의 본생도本生圖 벽화 조각(7세기경)과 투르판 베제클릭 석굴사원의 서원화誓願畵 벽화

조각(10~12세기)과 천불도千佛圖 벽화 조각(6~7세기) 등 중앙아시아 석굴의 벽화 조각 20여 점 등이다. 이는 중앙아시아 벽화 연구에 귀한 자료들이다.

서원화는 석가모니가 전생에 과거불 아래서 부처가 되고자 하는 서원

천불도 6~7세기, 24.5×33.5센티미터, 투르판 베제클릭 석굴사원의 벽화, 국립중앙박물관 소장.

을 하고 수행하여 장래에 부처가 된
다는 약속을 받는 내용을 그린 불화
이고, 본생도는 석가의 전생을 표현
한 불화다.

이것들은 오타니 탐험대가 낙타
등에 실어 운반할 수 있도록 그에 맞
는 크기로 벽화를 잘라낸 것들이다.
오타니 탐험대는 당시 벽화 조각들을
가져온 뒤 사각 목제틀을 만들고 벽
화 조각을 그 안의 틀 내부에 원래 위
치대로 배치한 다음 그 여백 부위를
석고 등으로 고착시켜놓았다.

이밖에 투르판 아스타나 고분에서
출토된 7세기 「복희여와도」와 진묘
수鎭墓獸 머리, 7~8세기 목제 기마
여인상 등도 주목할 만한 것들이다.

「복희여와도」에서 복희와 여와는
중국 천지창조의 설화에 등장하는
인물들이다. 복희는 남신으로 왼손
에는 측량을 위한 곡척曲尺을 들고
있고 오른손에는 묵통을 들고 있다.
여신인 여와는 손에 가위와 콤파스
를 들고 있다. 이들 복희와 여와는

기마여인상 7~8세기, 높이 38.5센티미터, 투르판 출
토, 국립중앙박물관 소장.

「복희여와도」 투르판 아스타나 출토, 7세기, 189×
79센티미터, 국립중앙박물관 소장.

서로 어깨를 껴안고 하나의 치마를 입고 있다. 하반신은 서로 뱀처럼 꼬고 있는 모습이다. 이러한 「복희여와도」는 만물의 생성과 창조, 풍요로운 세상을 기원하는 내세관을 표현한 것이다.

중앙아시아인 투르판에서 중국의 신화와 관련된 유물이 출토된 것은 당시 그곳이 중국 당나라의 지배권 아래에 있었기 때문이다. 중국 문화의 영향은 투르판에서 출토된 기마여인상과 같은 여인 조각에서도 그대로 나타난다. 얼굴의 이마에 분홍색 화전花鈿을 장식한 것이나 통통한 얼굴형이 대표적이다. 당시 당나라에서는 통통한 얼굴이 미인형이었고 여인들 사이에서는 말을 타는 것이 유행이었다.

오구라의 한국 문화재 컬렉션

1964년 5월 27일, 대구 육군 제503부대장실. 그날 부대장실 내부 마루 밑에선 전기 보수공사가 한창이었다. 그때 마루 밑에서 작업중이던 한 전기공이 외쳤다.

"무언가 이상한 것이 있어."

문화재 유물이었다. 인부들은 즉각 경찰에 신고했고 문교부 문화재관리국으로 보고가 들어갔다. 문화재관리국 직원들은 곧 조사를 시작했다. 여기서 발견된 유물은 삼국시대 · 통일신라 · 고려 · 조선시대의 와당, 신라의 토기와 고려 · 조선시대의 도자기, 고려시대의 청동기, 낙랑의 와당, 중국과 일본의 도자기 등 모두 142점이었다.

알고 보니 이곳은 일제강점기 때 일본인 사업가이자 컬렉터였던 오구라 다케노스케小倉武之介(1870~1964)가 살던 저택이었다. 그렇다면, 오구라가 1945년 일제의 패망과 함께 일본으로 도망가면서 귀한 문화재들을 여기에 숨겨놓고 간 것이 아닐까. 그렇다. 여기에 감춰놓고 서둘러 출국했을 가능성이 농후했다. 훗날 다시 돌아와 찾아가거나 아니면 누군가를

「미인도」 18세기 말~19세기에 유행했던 조선 미인도의 전형이다. 19세기, 114.2×56.5센티미터, 일본 도쿄국립박물관 소장.

시켜 이 유물을 매매하거나 빼돌릴 생각이었을 것이다.

이들 유물은 발견된 지 한 달 뒤인 1964년 6월 국립경주박물관이 인수해 보존해오고 있다.[10]

오구라 다케노스케. 그는 일제강점기 때 한국에서 우리의 문화재를 약탈하고 수집한 사람이다. 동경제국대학을 졸업한 오구라는 일본에서 우편과 관련된 일을 하다가 한국으로 건너왔다. 경부철도를 다닌 뒤 대구에서 대구전기회사를 설립했다. 이 회사는 얼마 지나지 않아 대흥전기, 남선합동전기로 발전을 거듭해 1910년대 당시 조선에서 제일가는 전기회사가 됐다.

오구라는 자신의 부를 토대로 1921년경부터 조선의 유물을 수집하기 시작했다. 이후 30여 년에 걸쳐 다양한 경로를 통해 유물을 수집했다. 그는 유물을 수집하면서 "일본의 고대사 가운데에는 의외

로 조선의 발굴품과 고미술품을 근거로 하여 비로소 명확해질 수 있는 부분이 많다는 사실에 놀랐다"고 말하기도 했다. 조선 문화재의 중요성을 알고 유물을 수집했다는 말이다.

오구라는 일제강점기 내내 전국 곳곳에서 유물을 수집했다. 그는 특히 도굴품을 많이 모았다. 당시 경주, 대구, 고령 등 경상도 지역의 신라와 가야 고분이 무수히 도굴됐는데 그 도굴품 가운데 상당수가 오구

청동 견갑肩甲 청동기시대 무사들의 어깨에 착용했던 갑옷의 일종이다. 청동기시대, 높이 23.8센티미터, 전傳 경주 출토, 일본 도쿄국립박물관 소장.

라의 손에 들어갔다. 1940년대 초반, 오구라가 도굴한 트럭 두어 대 분량의 유물이 경북 고령군 고령경찰서에 공공연히 보관 중인 것을 목격한 사람이 있다는 얘기도 전한다. 범죄이고 약탈이었다. 초대 국립박물관장을 지낸 김재원 박사가 "오구라라는 자는 우리나라 문화재 최대의 약탈자임에 틀림없다"고 말했던 것도 이러한 까닭에서다.

그는 조선의 한반도뿐만 아니라 중국의 만주 허베이河北 산시성山西省 지역까지 다니면서 유물을 모은 것으로 알려져 있다. 오구라는 수집한 유물을 대구와 일본 도쿄에 있는 그의 자택에 나누어 보관했다. 그러나 1945년 일제의 패망과 함께 일본으로 돌아가게 됐을 때 오구라는 한국에 있던 유물은 그대로 두고 몸만 건너갔다. 그래서 도쿄에 보관되던 유물들이 현재 오구라 컬렉션의 바탕이 됐다.

일본으로 건너간 그는 경제적 기반이 조선에 있었기 때문에 노년에는 가난한 생활을 보내지 않을 수 없었다고 한다. 그러나 그는 일본으로 돌아간 뒤에도 한국의 유물을 수집했다. 이들 수집 유물을 보존하기 위해

❶ 금관 경남 지방에서 출토된 것으로 보이는 가야 금관이다. 6세기, 높이 13.2센티미터, 일본 도쿄국립박물관 소장. ❷ 금동관 경주 일대에서 출토된 것으로 보인다. 6세기, 높이 23.9센티미터, 일본 도쿄국립박물관 소장. ❸ 금동 원통형 사리기 경북 경주의 남산에서 출토된 것으로 전해온다. 8세기, 높이 12.5센티미터, 일본 도쿄국립박물관 소장.

오구라는 자신의 고향인 지바千葉현 나라시노習志野시에 있는 집에 수장고를 만들었다. 이어 1958년 오구라 컬렉션 보존회를 설립했다. 오구라는 1964년 세상을 떠났고 이후 재단은 그의 아들이 맡아 운영하다 컬렉션을 모두 도쿄국립박물관에 기증했다.

현재 도쿄국립박물관에 소장 중인 오구라 컬렉션의 유물은 모두 1,110건이다. 그 가운데 대부분이 우리의 문화유산으로, 일제강점기 때 약탈하고 수집한 것들이다. 오구라 컬렉션 가운데에는 일본의 중요문화재로 지정된 8점, 중요미술품으로 인정된 31점이 포함되어 있다. 일본에서 지정문화재는 소유자의 의사와 관계없이 정부가 결정하는 것이고, 인정은 소유자의 신청에 의해 정부가 결정하는 것이다.

오구라 컬렉션은 신석기·청동기시대로부터 삼국시대, 통일신라시대,

고려시대, 조선시대의 문화재들을 망라한다. 이 가운데 가장 두드러지는 것은 대가야 유물로 보이는 금관 1점과 금동관 2점, 경남 창녕에서 출토된 고깔 모양의 금동 관모와 깃 모양의 장식물 등 고고유물이다.

탑에 봉안됐던 사리장엄구와 의식용 불교 법구도 주목할 만하다. 표면에 99기의 소탑小塔이 장식되어 있는 금동 원통형 사리기와 은제 보탑형 사리기, 계란형 사리기 등이 대표적인 불교 문화재다. 특히 연꽃과 소탑을 장식한 원통형 사리기는 통일신라인들의 깊은 불심佛心을 잘 보여주는 불교 문화유산이다. 이 사리기들은 모두 경주 남산에서 출토된 것으로 알려져 있다.

이들 불교 문화재는 2008년 대한불교 조계종 불교중앙박물관이 마련한 특별전에 출품됐다. 또한 오구라 컬렉션 유물 가운데 통일신라 불상 일부는 2009년 국립중앙박물관이 개최한 특별전 「통일신라 조각—영원한 생명의 울림」에 출품되기도 했다. 이들

청동반가사유상 삼국시대 7세기,
높이 16.3센티미터, 전傳 공주 출토.
일본 도쿄국립박물관 소장.

불교 유물은 당시 세간의 화제였다. 60여 년의 타향살이 끝에 찾아온 잠시 동안의 귀향이었으니 그도 그럴 것이었지만, 다시 돌아가야 한다는 사실에 많은 사람들은 쓸쓸해하지 않을 수 없었다.

오구라 컬렉션에는 이밖에도 이인문의 『잡화첩雜畵帖』, 조희룡의 『묵란석첩墨蘭石帖』, 김홍도 · 강세황 · 정선의 진경산수화, 변상벽의 고양이 그림, 남계우의 모란과 나비 등의 회화, 그리고 도자기 등도 포함되어 있다.

컬렉션, 민족문화를 지키다

개성, 경주, 부여, 공주, 평양에서 자행된 일제의 무차별적인 도굴과 약탈, 경제력을 동원한 일본인들의 문화재 매입……. 일제강점기 한국 전통 문화의 보존과 계승은 위기에 처하지 않을 수 없었다. 일본인이 지배한 고미술시장이었지만 그 와중에도 고군분투한 한국인 컬렉터들이 있었다. 물론 이들 가운데 일부는 컬렉션을 돈 벌기 위한 수단으로 이용한 사람도 있었지만 전체적으로 일제강점기 때의 고미술 컬렉션은 우리 문화재 수호라는 의미가 있었다.

3·1운동 33인의 한 사람이자 서화비평가였던 위창 오세창과 해외로 반출되는 우리 문화재를 지키기 위해 엄청난 재산을 기꺼이 바친 간송 전형필, 일본에 가서 추사 김정희의 「세한도」를 찾아온 소전 손재형, 밀반출되는 조국의 문화재를 안타까워하며 평생 백자를 수집한 뒤 말년에 이를 국가에 기증한 수정 박병래 등.

오세창은 당시 최고의 안목을 지닌 문예인이자 컬렉터였다. 아버지인 오경석으로부터 컬렉션과 감식안을 물려받은 오세창은 조선시대 이전의

서화 명품까지도 망라한 컬렉션을 보유하고 있었다. 오세창은 이들 작품을 한데 묶어『근역화휘』,『근역서휘』등을 편찬하기도 했다. 오세창은 그 자신도 컬렉터였지만 그의 안목과 생각을 전수해 많은 컬렉터들을 탄생시키기도 했다. 간송 전형필, 우경友鏡 오봉빈吳鳳彬(1893~1945?), 다산多山 박영철朴榮喆(1869~1939) 등 일제강점기 한국을 대표하는 컬렉터들이 모두 오세창의 문하생이었다.

간송 전형필은 일제강점기 최고·최대의 컬렉터였을 뿐만 아니라 한국 역사상 최고의 컬렉터라고 하기에 충분한 인물이다. 오세창으로부터 문화재의 가치와 감식안을 배워 그의 나이 20대 말인 1930년대부터 문화재를 수집하기 시작했다. 그의 컬렉션은 겸재 정선, 단원 김홍도, 혜원 신윤복의 그림을 비롯해『훈민정음 해례본』, 고려청자, 조선백자 등 한국 최고의 명품을 총망라한다. 전형필은 일본으로 유출되는 우리 문화재를 지켜내기 위해 엄청난 재산을 털어 문화재를 수집했으니 말 그대로 민족문화의 파수꾼이 아닐 수 없다. 당시의 수많은 유명한 컬렉션들이 대부분 여기저기 흩어져버리고 말았지만 간송 컬렉션은 지금도 간송미술관으로 면면히 이어져온다는 점도 각별하다.

컬렉터 손재형의 이야기도 감동적이다. 태평양전쟁이 절정이던 1944년, 손재형은 추사 김정희의「세한도」가 일본으로 건너갔다는 소식을 듣곤 돈을 마련해 곧바로 일본 도쿄로 날아갔다. 포탄이 쏟아지는 일본 도쿄에 들어가 생면부지의 사람에게 100일 가까이 머리를 조아린 끝에 그 일본인의 마음을 돌려「세한도」를 찾아온 그의 일화는 듣는 이의 마음을 울리지 않을 수 없다.

이밖에 일제강점기 대표적인 한국인 컬렉터로는 김찬영金瓚永(1893~

혼천시계 17세기의 천문학자 송이영이 만든 천문시계. 사진은 실제 작동이 가능하도록 복원한 것이다. 국보 제230호, 1669년, 118.5×99×52센티미터, 고려대박물관 소장.

1960), 박창훈朴昌薰, 유복렬劉復烈, 창랑滄浪 장택상張澤相(1893~1969), 인촌仁村 김성수金性洙(1891~1955), 고경당古經堂 이병직李秉直(1896~1973) 등을 들 수 있다.

장택상은 광복 직후 수도경찰청장을 지내며 반공투쟁에 앞장섰던 우익 정치인이다. 경북 칠곡의 거부 집안 출신인 그는 영국 유학을 마치고 20대 때부터 문화재를 수집했다. 고미술에 대한 타고난 감각을 지녔던 것으로 알려진 그는 특히 백자를 좋아했다. 1937년 『조광朝光』지에 나온 인터뷰를 보면 당시까지 약 1천여 점의 고미술품을 모았다. 1930년대 서울 수표교 근처 그의 집에는 날마다 당대 최고의 컬렉터들이 모여 골동품을 화제로 밤을 새웠다고 전해진다.

동아일보를 창간한 인촌 김성수 역시 당대 유명한 컬렉터였다. 1930년대 경성미술구락부 경매에서 1만 원짜리는 김성수와 장택상이 사고 5천 원짜리는 김찬영과 이병직이 샀다는 말이 나올 정도로 김성수는 고급 문화재를 즐겨 수집한 컬렉터였다.[11] 당시에는 좋은 기와집이 1천 원 정도 할 때였다.

김성수에게는 혼천시계渾天時計의 수집에 얽힌 일화가 있다. 그는 1930년대 초 서울 인사동의 골동품 가게에서 아무도 거들떠보지 않던 혼천시

계를 발견했다. 빛바랜 나무상자에 이런저런 부품이 담겨 있는 꼴이었으니 청자나 백자, 조선시대 그림을 수집하려던 시절에 사람들의 눈길을 끌지 못한 것은 어쩌면 당연한 일이었다. 그러나 이 유물이 범상치 않다고 생각한 김성수는 집 한 채 값을 주고 이것을 샀다.

김성수는 훗날 이를 고려대 박물관에 기증했다. 이것이 바로 한국의 과학문화재 가운데 세계에 가장 널리 알려진 국보 제230호 혼천시계다. 이것은 1669년 천문학자 송이영宋以穎이 만든 첨단 천문시계로, 이를 두고 영국의 과학사학자 조셉 니덤이 "세계 유명 박물관에 꼭 전시해야 할 인류의 과학문화재"라고 극찬한 바 있다.

『한국회화대관』을 집필한 유복렬도 일제강점기 때의 유명한 컬렉터였다. 광업 계통에서 일했던 그는 "내 천성이 그림을 좋아하니 이게 병이다"라고 말할 정도로 그림을 좋아했다.

유복렬의 아버지는 화가 안중식과 아래윗집에 살았고 민영익閔泳翊과도 교유가 돈독했다. 또한 오세창의 문하에 드나들고 화가 이한복李漢福(1897~1940), 김은호金殷鎬, 이상범李象範, 변관식卞寬植과도 교류가 많아 자연스럽게 고서화에 관심을 갖게 됐다.

이런 분위기 속에서 그림에 빠져든 그는 일제강점기부터 1만 점 이상을 직접 찾아다니며 감상했고 3천 점 이상을 소장했다. 유복렬은 "일생을 통해 궁수광탐窮搜廣探(깊고 넓게 찾고 조사함)하여 1만여 점을 열람했느니 인간에 산재한 수적手蹟은 거의 다 감상한 셈"이라고 회고하기도 했다. 수집한 그림을 전시하기 위해 박물관을 만들려고 했으나 광복 이후 불의의 피해와 6·25전쟁을 거치면서 컬렉션을 모두 매매하지 않을 수 없었다.

박물관 건립의 꿈이 무산된 유복렬은 대신 우리 전통 회화를 소개하는

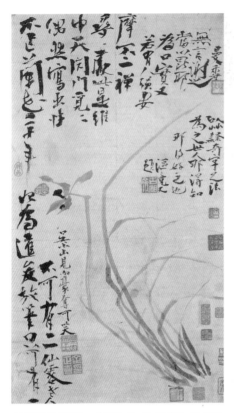

김정희의 「불이선란」 '난초와 선禪은 하나'라는 뜻. 김정희의 묵란의 정신적 의미를 극명하게 보여주는 작품이다. 19세기, 54.9×30.6센티미터, 개인 소장.

책을 내기로 마음먹었다. 그는 광복 이후 오랜 작업 끝에 1969년 『한국회화대관』을 완성했다. 화가 747명의 작품 769점을 수록했으니 당시로서는 놀라울 정도로 방대한 책이 아닐 수 없었다.

이희섭李禧燮도 당시의 유명 컬렉터이자 대단한 미술상인이었다. 그는 문명상회라는 이름의 미술상을 운영했는데, 이는 개성과 일본의 도쿄, 오사카에 지점을 둘 정도로 규모가 컸다. 그는 또 서울과 도쿄, 오사카에서 「조선공예미술전람회」를 열 정도로 소장품이 많았다.

일제감정기 때 또 다른 컬렉터로 이한복을 들 수 있다. 그는 서화, 도자기 등 다양한 고미술품을 수집했고 특히 「불이선란不二禪蘭」과 같은

추사 김정희의 작품을 많이 갖고 있었던 것으로 유명했다. 「불이선란」은 6·25전쟁 때 이한복의 유족에게서 컬렉터 손재형에게 넘어갔다.

사군자 그림을 잘 그렸던 고경당 이병직도 서화, 도자기 명품을 많이 수집한 컬렉터였다. 그러나 1930년대 후반부터 1940년대 초에 자신의 소장품을 대거 경성미술구락부의 경매에 내놓아 처분했다. 이때의 작품 가

김정희의 「대팽두부과강채 고
회부처아여손」 '최고의 반찬
은 두부와 오이, 생강, 나물이
며 최고의 모임은 부부와 아
들딸, 그리고 손자를 만나는
것'이라는 뜻. 김정희의 71세
작으로, 말년 김정희의 내면
을 엿볼 수 있다. 간송미술관
소장.

김홍도의 「군선도」 불교나 도교 등에 관련된 인물을 그린 도석인물화다. 외뿔소를 타고 『도덕경』을 들고 있는 노자를 비롯해 복숭아를 든 동방삭 등 신선과 동자들을 세 무리로 나누어 표현했다. 생동감 넘치는 표정과 움직임이 돋보이는 일품이다. 국보 제139호, 132.8×575.9센티미터, 삼성미술관 리움 소장.

운데 상당수를 간송 전형필이 매입했다. 당시 전형필이 구입한 이병직 컬렉션 가운데에는 추사 김정희의 글씨 「大烹豆腐瓜薑菜 高會夫妻兒女孫대팽두부과강채 고회부처아여손」이 있다. 추사 김정희가 말년인 71세에 쓴 것으로, '최고의 반찬은 두부와 오이, 생강, 나물이며 최고의 모임은 부부와 아들딸, 그리고 손자를 만나는 것'이라는 뜻이다. 오랜 생을 살아온 추사 김정희의 내면을 진솔하고 담백하게 보여주는 명문구다. 현재 국보 제65호로 지정된 청자 기린장식 향로 역시 전형필이 이병직에게서 구입한 것이었으니, 이병직 컬렉션의 수준이 어느 정도였는지 짐작하고도 남는다.

　단원 김홍도의 명작들을 다수 소장했던 서화가 김용진金容鎭(1878~
1968)도 빼놓을 수 없는 컬렉터다. 김용진은 19세기 말에 영의정을 지낸
김병국金炳國의 양손자로 1905년 관직을 떠난 뒤에는 오직 서화 수집에
만 전념했다. 그가 소장했던 김홍도 작품 가운데 하나가 『병진년화첩』과
「군선도群仙圖」 병풍이다. 『병진년화첩』은 1796년 52세의 김홍도가 그린
산수화, 영모화로 그의 원숙한 필치가 돋보이는 명품첩이다. 「군선도」 병
풍은 신선과 선동 19명의 모습을 호방하고 시원스럽게 그려낸 일품逸品
이다.

　「군선도」는 1930년대 서화에 능했던 임상종林尙鍾, 고리대금업자인 최
상규의 손을 거쳐 민영휘閔泳徽의 아들인 민규식閔奎植에게 넘어갔다. 6·

김홍도의 「소림명월도疏林明月圖」 가을 달밤의 서늘한 분위기를 서정적으로 표현해 김홍도 산수화 중에서 명품으로 꼽힌다. 김홍도의 『병진년화첩』에 들어 있다. 1796년, 26.7×31.6센티미터, 삼성미술관 리움 소장.

25전쟁이 일어나자 민규식은 납북됐고 부인이 병풍에서 그림만 떼어낸 뒤 이를 들고 부산으로 피란했다. 이때 작품의 연결 부위 일부가 훼손되고 말았다. 이 작품은 일본으로 건너갔다가 다시 서울에 나타나 대수장가 손재형의 손에 들어갔다. 손재형은 일본에 가서 추사 김정희의 「세한도」를 찾아온 인물이다. 그러나 정치에 뛰어들면서 돈에 쪼들리게 된 손재형은 결국 「군선도」를 내놓았고 이를 호암 이병철이 구입해 현재 삼성미술관 리움에서 소장하고 있다.[12]

뒤에서 소개하겠지만 의사인 수정 박병래와 박창훈, 그리고 연암 박지원을 흠모했고 자신의 소장품을 서울대 박물관에 기증한 박영철, 전시와 수집에 있어 모두 성취를 일궈낸 오봉빈 등도 빼놓을 수 없는 일제강점기 때의 컬렉터들이었다. 이들의 컬렉션이 없었으면 우리는 지금 전통 문화재의 명품 상당수를 볼 수 없었을 것이다.

오세창, 근대 컬렉션의 큰 산

1916년 11월 26일 민족시인 만해萬海 한용운韓龍雲(1879~1944)은 경성 돈의동에 있는 위창 오세창의 집을 찾았다. 오세창의 그 유명한 컬렉션을 감상하기 위해서였다. 훗날 1919년 민족대표 33인으로 3·1운동을 이끌었던 두 사람이지만 이들의 만남은 그때가 처음이었다.

한용운은 오세창이 소장하고 있는 다양하고 뛰어난 고서화 작품들을 보면서 찬탄을 금치 못했다. 그래서 연달아 두 번을 더 찾아가 오세창의 컬렉션을 감상했다. 그것으로도 감동을 억누르지 못했던지 얼마 뒤인 12월 6일부터 5회에 걸쳐 『매일신보』에 「고서화의 3일」이라는 글을 연재했다. 그 가운데 일부를 요즘 말로 풀어쓰면 이러하다.

아침부터 내린 찬비가 살짝 갠 11월 26일 하오 3시 반, 박한영, 김기우 양씨와 함께 조선 고서화의 주인되는 위창 오 선생을 돈의동으로 방문하다. 나는 그가 조선 고서화를 수집한다는 말을 들은 지 이미 오래였던 터라, 일찍부터 구경하고 싶었으나 여러 일로 좀처럼 기회를 얻지 못하다가

오세창 초상화(부채그림) 정종녀, 「위창선생옥조玉照」, 1941년, 23×52.5센티미터.

기우의 소개로 마침내 뜻을 이루게 됐다. ……위창 댁의 중문을 들어서니 마당에는 국화 화분 몇이 놓여 있다. 응접실에 들어가 앉으니 기우가 나를 위창에게 소개해 인사를 나누었고 위창은 나를 미소로 맞이했다. 그의 말씨에는 자못 낙화유수洛花流水의 취향이 있었다. 그리고 위창은 그의 오랜 친구인 기우를 시켜 별실에서 서화 두루마리를 가져오도록 했다. 기다리는 동안 위창은 벽에 걸린 서화를 보라 하니, 이는 상애相愛의 정에서 나오는 인생의 색이더라.[13]

인생의 색이라고 하니, 참으로 한용운다운 화법이다. 오세창이 한용운에게 보여준 것은 고구려 성곽의 돌조각 등 석물과 석비를 탁본한 것이었다. 이 가운데에는 지리산 단곡사의 신라 신행선사, 양주 회암사의 조선 무학대사 등 고승들의 비문을 탁본한 것도 들어 있었다. 이에 대해 한용운은 "불가에 관한 명적名蹟인데 불문佛門의 1인이 된 내가 스스로 몽상

「근역화휘」, 「근역서휘」

도 하지 않다가 타인의 소장품을 보고 미미하나마 자극을 받으니 참괴慙
愧가 심하다"고 밝혀놓았다. 만해 한용운이 참괴에 빠졌다고 한다. 그의
불심佛心을 흔들어놓을 정도였다면 이것만으로도 오세창의 컬렉션이 어
느 수준이었는지 쉬이 가늠이 될 것이다.

　한용운은 이어 그 유명한『근역화휘』를 만나게 된다.

　어느 겨를에 기우는 일곱 축의 화첩을 가져다 놓고 열람을 독촉한다.
벽에서 눈을 돌리니 '槿域畵彙근역화휘'라고 표제가 적혔는데 위창이 직접
화첩을 꾸미고 쓴 것이라 한다. 제1축은 31인의 그림 41점이 실려 있는
데 첫 장은 고려 공민왕의 양羊 그림이다. 이 양은 혹 고려 중원에서 각축
하던 사슴의 후신이 아니던가. 이어 신사임당의「초충도」가 들어 있다.
제2축은 30인의 41점, 제3축은 31인의 41점, 제4축은 20인의 29점이 들
었다.[14]

『근역화휘』에 대한 그의 감동적인 감상기는 다음날인 1916년 12월 7일자로 이어진다.

> 나는 눈으로는 그림을 보고 손으로는 화가의 이름을 짚어나가기에 바빴다. 이렇게 그리워하던 영예스러운 우리 고인의 수택手澤을 만지니 감개가 무량했다. 계속해서 29인의 그림 32점을 모은 제5축, 24인의 34점이 들어 있는 제6축, 26인의 33점이 든 제7축을 모두 보았다. 도합 191인의 역대 화가가 그린 250점의 그림을 5시간 반이나 걸려 배람했다. 다시 서첩까지 보려 했으나 시간이 너무 오래되고 하여 다음날로 미루고 발길을 돌렸다.[15]

다섯 시간이 넘게 우리 옛 그림 명작들을 감상한 한용운. 그는 그 감동을 그대로 안고 다음날 또다시 오세창을 찾아가 『근역서휘』를 감상했다.

> 다음날 서첩을 보기 시작한 것이 하오 1시 반이었다. 표구는 화첩과 똑같고, 표제는 '槿域書彙근역서휘'로 모두 23축이었다.
> 제1축에는 조선 최고最古의 명필 김생의 금니서金泥書와 최치원의 은니서銀泥書가 있는데 이것이 진적眞籍인지 아닌지 약간 의심의 여지가 있다지만, 불경을 금으로 썼음은 신라가 불교를 숭상했다는 사실을 잘 보여주는 것이다. 우리 선인들의 손에서 장엄莊嚴된 신라시대에는 모든 일이 다 금은의 글씨와 같이 찬란한 광명을 발했느니라. 그밖에 정몽주의 글씨는 어제 공민왕의 그림을 보던 감회가 그치지 않았던 터라 더욱 감명을 받았다.[16]

다음날에는 혼자서 찾아가다가 도중에 김노석을 만나 돈의동 위창 댁에 이르니 조선 제일의 호고가好古家인 최남선崔南善과 최성우崔誠愚가 앉아 있었다. 서로 인사를 나누고 곧 '근역서휘(속)'을 보았다.……

이 속첩은 모두 12축으로 408인의 글씨를 보충한 것이다. 본첩과 합치면 실로 1,100인의 글씨를 모았고 화첩의 그림까지 치면 모두 1,291인의 흔적이다. 더구나 그것들이 신라의 김생으로부터 현대까지 1,200여 년에 걸쳤으니 이렇듯 잔편단간殘編短簡의 고서화를 수집하는 데 성공한 위창에게 그동안의 고로苦勞를 위로하기보다 그 행복을 축하하겠도다.……

나는 위창이 모은 고서화들을 볼 때에 대웅변大雄辯의 고동鼓動 연설을 들은 것보다도, 대문호의 애정소설哀情小說을 읽은 것보다도 더 큰 자극을 받았노라. 위창 선생은 조선의 유일무이한 고서화가로다. 고로 그는 조선의 대사업가라 하노라. 나는 주제넘은 망단妄斷인지 모르지만, 사태沙汰는 났지만 북악의 남에, 공원이 됐지만 남산의 북에 장차 조선인의 기념비를 세울 날이 있다면 위창도 일석一席을 점할 만하도다.[17]

힘이 넘치면서도 유연하고 또한 읽는 이의 가슴을 치는 한용운의 명문이다. 이같은 글은 한용운의 진실한 감동이 없었으면 불가능하다. 오세창의 컬렉션에 대한 한용운의 흥분이 어느 정도였는지 절로 전해온다.

이보다 1년 전인 1915년 초에는 『매일신보』 기자가 오세창의 집을 찾아 그의 서화 컬렉션과 연구 과정 등을 관찰한 뒤 그해 1월 13일자에 「별견서화총瞥見書畵叢」이라는 제목으로 기사를 쓰기도 했다.

근래에 조선에는 고상한 취미가 몰각沒却하여 전래의 진적서화珍籍書畵

를 헐값으로 방매하며 이를 털끝만큼도 아까워하지 않으니 참으로 딱한 일이로다. 이런 상황에서 오세창 씨 같은 고미술 애호가가 있음은 가히 축하할 일이로다.

씨는 십수 년 이래로 조선 고래의 유명한 서화가 유출되어 사라질 것을 개탄하여 자신의 재력을 아까워하지 않고 동구서매東購西買하여 현재까지 수집한 것이 1,275점에 달하는데, 그중 1,125점은 글씨요, 150점은 그림이다. 세종, 선조, 숙종, 영조, 정조시대의 작품이 많고 신라, 고려 때 작품도 다소 보존하고 있으니 이른바 명현석유名賢碩儒와 고래화가古來畵家의 필적을 망라했다 해도 과언이 아니로다.

씨는 앞으로 100여 점만 더 구득求得하면 조선의 명서화名書畵는 한 치도 누락됨이 없으리라 하여 고심 수집 중이며, 씨의 소장 서화 중에는 이왕직박물관에서도 볼 수 없는 것이 많은 듯하다. 씨가 이들을 수집하는 데들인 고신苦辛과 뇌력腦力은 세인들로서는 보기 어려운 일이었을 테고 씨와 같은 열정이 없으면 성공할 수 없는 일이다.

씨는 다만 서화를 수집했을 뿐만 아니라 그 필자, 별호, 연대, 이력 등을 상세히 조사하여 참고케 했는데, 그 목록만 보아도 세상에서 가히 구득치 못할 가치가 있다고 하겠더라. 기자는 씨에게 그것을 사진판寫眞版으로 출판하여 조선의 고미술 동호인들에게 할애할 것을 권유했고 씨도 그럴 계획이 있어 그 기회를 엿보는 중이라 하며 우선 그 목록을 정리 출판하여 서화 동호자들에게 참고자료로 제공하겠다 하더라.[18]

위에 인용한 글만으로도 위창 오세창이 어떤 인물이었는지 알 수 있을 것이다.

오세창의 '문자향 서권기' 31.2×42.3센티미터.

위창 오세창은 20세기 전반을 대표하는 언론인이자 서화가, 전각가이며, 서화이론비평가이자 컬렉터였다. 그는 전통문화에 대한 이해와 연구와 창작, 그리고 고서화 수집에 혼신을 다 했는데 이는 모두 민족정신의 발로였다. 그가 민족 대표 33인으로 3·1운동을 이끌었다는 것은 이러한 그의 정신세계를 잘 보여주는 대목이기도 하다.

오세창은 19세기 역관으로 활약하면서 개화사상을 전파했던 역매 오경석의 아들이다. 오경석 역시 당대의 유명한 컬렉터였고 오세창은 그 열정과 감식안을 고스란히 물려받았다.

그는 아버지의 수장품을 감상하면서 고서화 등에 대한 애정과 안목을 키웠고 동시에 자신이 직접 고서화를 수집하고 연구하면서 자신의 서체를 확립하고 한국의 서화사書畵史를 집필하는 데까지 나아갔던 것이다.

그는 수대에 걸쳐 내려온 역관 집안의 전통을 이어받아 약관 20세에 시험에 합격해 사역원 역관이 됐다. 3년 후인 1886년에는 조정의 인쇄 출판기관이었던 박문국의 주사가 되어 한국 최초의 근대적 신문인『한성순보漢城旬報』의 기자 일도 함께 했다. 1896년에는 일본 문부성 초청으로 도쿄의 외국어학교에서 조선어 교사로 1년 동안 일하기도 했다.

그러나 1902년에는 개화당 사건에 연루되어 일본에 망명해야 했고 1906년에는 귀국하여 민족 개화사상을 전파하기 위해『만세보萬歲報』를

오세창의 일본 망명시절 사진 앞줄 맨 오른쪽이 오세창이다.

창간했다. 당시 『만세보』의 주필이었던 소설가 이인직은 1906년 이 신문에 최초의 신소설인 「혈血의 누淚」를 연재하기도 했다. 이렇게 언론인으로, 민족적 개화사상가로 부지런히 활동하던 오세창은 1910년대 들어 우리 민족 문화의 보존 계승에 더 각별한 관심을 갖게 됐다. 아버지 오경석의 소장품을 물려받은 오세창은 직접 서화를 하고 동시에 서화를 수집하면서 다양한 미술 활동을 펼쳐나갔다.

그가 이렇게 전통 문화와 고서화에 열정적이었던 것은 투쟁의 독립 운동도 필요하지만 전통 문화의 절대 위기 속에서 이를 지켜내는 것도 절박하다는 책임감의 발로였다. 그 방법의 하나가 자칫 훼손 또는 유실되고 약탈당하기 쉬운 우리 전통의 미술 문화재를 지키고 연구하는 것이었다.

오세창은 1910년 종로의 기독교청년회관YMCA에 서화포書畵鋪를 열 계획이었다. 서화포는 지금으로 치면 화랑 즉 갤러리다. 이 화랑이 개설되

정학교의 「근묵」. 『근역서휘』의 표제로 쓴 것이다. 1911년, 29×
44.4센티미터, 서울대 박물관 소장.

지는 않았지만 화랑을 열어 골
동서화를 사고 팔 생각을 했다
는 점은 오세창이 근대적인 미
술의 유통에도 관심이 있었음
을 의미한다.

그가 간송 전형필이 우리 문
화재를 수집하고 북단장北壇莊
(지금의 간송미술관)을 세우도
록 도와준 일, 오봉빈이 1929
년 경성의 광화문 당주동에서 조선미술관을 설립하는 데 힘써준 일이 모
두 이런 배경에서 나온 것이다.

우리 전통 고서화 문화재에 대한 그의 애정과 안목이 없었다면 지금의
간송미술관과 같은 컬렉션도 있기 어려웠을 테니 결국 오세창이 우리 문
화재를 지켜낸 것이라고 해도 과언이 아니다. 간송 컬렉션은 오세창의 눈
과 손, 간송 전형필의 재력으로 만들어졌다는 말이 이렇게 해서 나온 것
이다.

만해 한용운의 기사에도 나오는 것처럼 오세창 컬렉션은 『근역서휘』,
『근역화휘』에 압축되어 있다. 근역槿域은 무궁화 동산이라는 뜻으로 우리
나라를 일컫는다. 『근역서휘』, 『근역화휘』는 곧 우리나라의 글씨 모음집,
그림 모음집이라는 뜻이다.

『근역서휘』는 맨 앞에 정학교丁學敎(1832~1914)의 표제 글씨인 「근묵槿
墨」을 수록해놓았다. 이 점에서도 오세창의 컬렉션이 우리 문화재를 제대
로 지켜내야 한다는 민족정신의 발로임을 잘 보여준다.

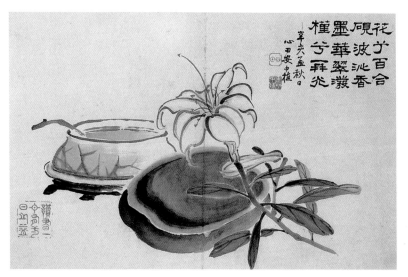

안중식의 「기명절지도」 안중식이 『근역서휘』의 발간을 축하하기 위해 그린 것이다. 1911년, 29.1×45.4 센티미터, 서울대 박물관 소장.

오세창은 여기에 이렇게 발문을 썼다.

매화에 반한 사람은 매화를 일삼아 보고, 옛것을 벗 삼는 사람은 옛것을 찾게 마련이다. 나는 옛것을 벗 삼는 사람이다. ……손닿는 대로 수집해보니 다소의 고첩古帖은 외진 곳에 쓸쓸히 있었는데, 책상 위에 모아놓으니 머금은 소리는 옥 같고, 향기는 난초 같다. 거슬러 생각해보니 천추千秋의 상념을 견딜 수가 없다. 일별하고, 하나의 서첩으로 묶고, 장정을 하니 진기珍奇한 것은 바로 이것이라 하겠다.

『근역서휘』는 신라 때부터 당시까지 1,107명의 명필을 총 37책으로 집대성해놓았다. 표제글씨인 「근묵」과 축하그림인 안중식의 「기명절지도」

오세창이 쓴 『근묵』의 표지 1943년, 성균관대 박물관 소장.

「折枝圖」가 1911년 작인 점 등으로 미루어 1911년경 1차로 완성됐고 이후 증보가 계속된 것으로 보인다. 처음 오세창이 편집했을 때에는 23책까지만 만들어졌고 이후 일제강점기 때의 대표적 컬렉터인 박영철이 소장하게 된 이후로 재속再續, 삼속三續, 사속四續, 오속五續을 거듭하면서 37책까지 증보된 것으로 보인다.[19]

『근역화휘』는 191명의 명화 251점을 모은 책이지만 현재 그 일부가 천·지·인 3책으로 보관되어 있다. 정확하게 언제 편집했는지 알 수는 없다. 천·지·인 3책에는 각각 25점, 21점, 21점이 실려 있다. 결국 3책에 모두 67명의 작품 67점이 수록되어 있는 셈이다.

안견의 작품으로 전해오는 「산수도」, 신사임당의 「노연도鷺蓮圖」, 조속의 「수조도水鳥圖」, 윤두서의 「송하위기도松下圍碁圖」, 정선의 「산수도」, 강세황의 「산수도」, 신윤복의 「두 여인」, 김홍도의 「유압도游鴨圖」, 김정희의 「묵란도」, 조희룡의 「묵매도」, 장승업張承業의 「방황학산초추강도倣黃鶴山樵秋江圖」, 조석진의 「이어도鯉魚圖」, 안중식의 「계산추의도谿山秋意圖」, 김규진金圭鎭의 「게蟹」, 이도영李道榮의 「게」 등.

『근역서휘』와 『근역화휘』는 1936년에 경남 진주 출신의 골동서화 대수장가인 박영철에게 넘어갔다. 이후 『근역서휘』와 『근역화휘』를 경성제국대학에 기증하라는 박영철의 유언에 따라 그가 세상을 떠난 이듬해인

고구려 고성각자 탁본 고구려가 만주 지안集安에서 평양으로 도읍을 옮기며 성을 쌓을 때 남긴 기록이다. 1855년 오경석이 이 돌을 구입했고, 오세창이 탁본했다. 이화여대 박물관 소장.

1940년 유족들은 경성제국대학에 이들 작품을 기증했다. 그것이 서울대로 이어져 현재는 서울대 박물관이 소장하고 있다.

그런데 『근역화휘』라는 제목의 화첩이 서울대 박물관 이외의 곳에 또하나 있다. 바로 간송미술관이다. 오세창과 전형필이 함께 편집한 것으로알려져 있다. 하지만 간송미술관은 그 전모를 공개하지 않고 있다. 그래서 간송미술관 소장 『근역화휘』에 구체적으로 어떤 작품들이 실려 있는지, 서울대 박물관 소장 『근역화휘』와는 어떤 차이가 있고, 어떤 관계인지 알 수가 없다. 서울대 박물관 소장 『근역화휘』의 속편일 가능성이 높아 보인다.

오세창의 또 다른 컬렉션으로는 『근묵』을 빼놓을 수 없다. 이것은 『근역서휘』에 포함되지 않은 서예작품을 추가로 엮은 것으로, 고려 정몽주

부터 조선 말 이도영에 이르기까지 1,136명의 학자, 서화가들의 글씨를 담고 있다. 모두 34책으로 되어 있으며, 현재 성균관대 박물관이 소장하고 있다.

오세창은 고구려 평양성 석각과 고구려 와전 등도 수집해 고구려사 연구에 중요한 자료를 확보하기도 했다. 「고구려고성각자高句麗故城刻字」 외 금석 및 와당 실물은 1965년 10월에 이화여대 박물관이 오세창의 유족으로부터 인수해 보관하고 있다.

오세창의 컬렉션은 1960년대 들어서면서 더 정리됐다. 고서 잡지류는 통문관의 이겸로李謙魯 대표(1909~2006)가 많이 수집했고 서화류는 골동상들이 대부분 처분해갔다. 이 가운데 『근묵첩』이 골동상을 거쳐 성균관대 박물관으로 갔고 일부 도서는 국립중앙도서관으로도 들어가 위창문고로 이어져오고 있기도 하다.

오세창은 방대한 양의 문화재를 수집하는 것에 만족하지 않고 한국의 서화가 연구 및 관련 자료 정리에도 위대한 업적을 남겼다. 1928년 한국 미술사의 인명사전이자 자료집인 『근역서화징』을 출판한 것이다. 우리나라 역대 서화가 117명의 행적과 작품 평전 등을 수록한 편년체의 서회가 인명사전이다. 이 책은 한국미술사에 있어 전무후무한 역저로 꼽힌다. 오세창은 이 역저를 출간하면서 "우리나라 서화가들의 이름과 자취를 찾아보는 보록譜錄으로 삼기 위해서"라고 말한 바 있다. 당시 출간도 되기 전에 이미 소문이 퍼져 국내외에서 수백 권의 예약이 들어왔다고 하니, 오세창과 이 책의 위상이 어느 정도였는지 잘 보여준다 하겠다.

고서화를 정리하려는 오세창의 이같은 열정은 나이가 들어도 사그라들지 않았다. 74세가 되던 1937년에 우리나라 문인, 화가 등 856명의 인

장의 흔적(인영印影) 3,912과를 한데 모아 『근역인수槿域印藪』 6권을 편집했다. 이 책은 현재 국회도서관이 소장하고 있다.

이같은 그의 작업은 훗날의 연구자들에게 매우 중요하면서도 기본적인 데이터를 제공한다. 그 누구도 흉내 낼 수 없는 위대한 업적이다.

이처럼 민족 문화에 대한 그의 열정과 안목 덕분에 사람들은 광복 이후에도 오세창을 3·1운동 민족대표 33인 가운데 가장 상징적인 존재로 떠올린다. 광복 직후 건국준비위원회 고문으로 활동했고 1946년에는 8·15기념식 준비위원장을 맡아 우리 민족 대표의 자격으로 일본에 빼앗겼던 대한제국 황제 옥새를 환수받았다. 오세창의 삶은 시종 우리 전통의 역사·문화와 함께 한 것이었다.

오세창은 그는 아버지 오경석의 수집품들의 가치를 재발견하고 거기에 자신의 안목으로 수집한 소중한 고서화들을 보탬으로써 2대에 걸친 컬렉션으로 발전시켰다. 중국 중심에서 벗어나면서 우리 것의 컬렉션을 강조했다는 점에서도 각별한 의미가 있다. 오세창은 한국 고서화의 수집과 연구에 있어 중요한 전기를 마련한 근대적 컬렉터이자 예인이었다.

2004년에는 오세창의 아들 오일육 씨가 선친인 오세창의 서화·전각 400여 점을 예술의 전당 서예박물관에 기증해 화제가 되기도 했다.

전형필, 한국미술사를 완성하다

1935년 경성 필동, 일본인 골동상 마에다 사이이치로前田才一郎의 집. 고려청자 한 점을 놓고 일본인 마에다와 한국인 전형필 사이에 조용하지만 긴박한 얘기가 오가고 있었다.

"2만 원을 내셔야 합니다. 이게 얼마나 좋은 물건인데요. 그 아래로는 어렵습니다."

청자 하나 값이 2만 원이다. 당시 괜찮은 집 한 채가 1천 원이었다고 하니, 좋은 집 스무 채 값이다. 지금으로 치면 100억~200억 원은 족히 될 만한 가격이다.

그건 최고의 고려청자로 꼽히는 청자상감 구름학무늬 매병(현재 국보 제68호)이었다. 전형필은 눈을 감고 잠시 고민에 빠졌다.

이 청자는 원래 개성에서 도굴당한 것이었다. 도굴꾼은 이 청자를 대구의 한 치과의사에게 4천 원에 팔아넘겼다. 그 후 다시 여러 사람의 손을 거쳐 경성의 일본인 골동상 마에다에게 1만 원에 넘어갔다.

이 명품 청자에 대해 전해들은 전형필은 사진을 구해보았다. 정말로

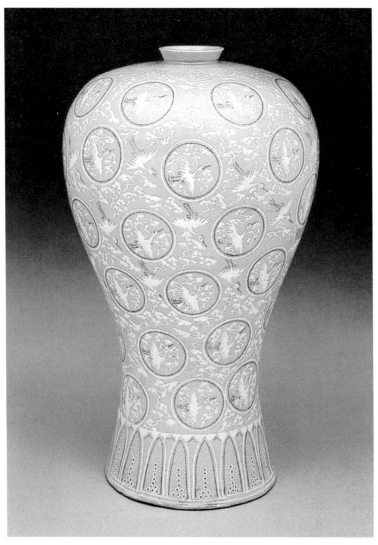

청자상감 구름학무늬 매병 매병 모양의 청자 가운데 가장 당당하면서 아름다운 작품으로 꼽힌다.
국보 제68호, 12세기, 높이 41센티미터, 간송미술관 소장.

간송 전형필

최상급의 명품이었고 반드시 구입해 우리 민족의 품으로 되찾아오겠다고 결심했다.

그 후 마에다를 만나 이렇게 흥정을 하고 있는 것이었다. 마에다는 "조선인이 이 물건에 탐을 내다니. 어디 너희들이 구입할 수 있는지 보자"라면서 2만 원이라는 거금을 불렀다. 아무리 청자를 좋아하고 돈이 있다고 해도 2만 원씩이나 되는 거금을 들여 청자를 사들인다는 건 상상도 할 수 없는 일이었다.

전형필의 고민은 오래가지 않았다.

"좋습니다. 2만 원을 드릴 테니 이제 청자를 내어주시지요."

놀란 쪽은 오히려 마에다였다.

전형필이 2만 원에 이 청자를 구입했다는 소식이 퍼져나갔다. 전부터 이 청자에 탐을 내고 있었던 한 일본인은 아차 싶었다. 그는 전형필에서 4만 원에 사겠다고 했다. 2만 원에 산 것을 곧바로 4만 원에 팔아 앉은 자리에서 2만 원의 차액을 건질 수 있는 기회였다. 집 스무 채를 서서 얻을 수 있는 호기였다.

전형필은 그 제안을 일언지하에 거절했다. 그에게 중요한 것은 돈이 아니라 유출되는 우리 문화재의 보호였기 때문이다.

일제에 의한 문화재 약탈이 극성을 부리던 일제강점기, 간송 전형필은 막대한 사재를 털어 우리 문화재를 수집함으로써 민족 정신을 앞장서 지켜낸 인물이었다.

전형필은 당대 최고의 부잣집에서 태어났다. 서울에서 북쪽을 바라보면 눈에 보이는 땅이 모두 전형필 집안의 것이라는 말이 있을 정도로 대단한 부자였다. 청소년 시절부터 음악, 미술, 스포츠에 관심과 재능을 보인 그는 일본 와세다早稻田대학에 유학하던 시절, 우리 민족의 역사와 문화의 중요성을 깨닫고 문화재와 고서적 등에 깊은 관심을 갖게 됐다. 서점을 다니면서 신간과 고서적을 구입하는 취미도 있었다.

방학을 맞아 일본에서 귀국할 때마다 휘문고보 미술 교사였던 춘곡 고희동을 찾았고 고희동을 따라 오세창의 집에도 드나들었다. 일본의 동경예술대학을 졸업한 고희동은 국내 최초의 서양화가였다. 그리고 오세창은 당대 최고의 감식안을 지닌 문화예술가이자 3·1운동 때 민족 대표 33인 중의 한 명이었다. 전형필은 특히 우리 것에 파묻혀 이를 연구하는 오세창의 모습을 보고 깊은 감동을 받았다. 그 후 오세창과의 지속적인 만남을 통해 우리 문화재를 보존하는 길에 뛰어

신윤복의「미인도」 작고 예쁜 코에 앵두 같은 입술, 쌍거풀이 없는 작은 눈, 단정한 트레머리 등 깨끗하고 단아한 조선 여인의 아름다움을 보여준다. 18세기 말~19세기 초, 114.2×45.7센티미터, 간송미술관 소장.

들기로 마음먹었다. 오세창과의 만남이 전형필의 일생에 결정적인 영향을 끼친 것이었다.

25세 때인 1930년 대학을 졸업하고 귀국한 전형필은 오세창과 고희동의 도움을 받아 본격적으로 문화재 수집을 시작했다.

고려 상감청자의 대표작인 국보 제68호 청자상감 구름학무늬 매병, 혜원 신윤복의 풍속화와 「미인도」, 단원 김홍도의 그림, 추사 김정희의 글씨(추사체), 겸재 정선의 산수화, 『훈민정음 해례본』…… 이 모든 것들이 전형필이 수집한 우리의 소중한 문화유산들이다. 이같은 문화재를 수집하는 데 엄청난 돈을 지불했다는 것 자체가 놀라운 일이다. 그러나 전형필이 세상을 진정으로 놀라게 한 것은 우리 문화재에 대한 그의 사랑과 집념이었다.

전형필은 1935년 11월 22일, 경성미술구락부 전시경매장에서 일본인 대수장가를 누르고 우리의 백자 명품을 구입하는 데 성공했다. 그것은 현재 국보 제294호로 지정된 백자 청화철화진사 국화난초무늬 병(18세기)이다. 푸른색, 흑갈색, 붉은색의 돋을새김 무늬와 청초하고 세련된 분위기가 돋보이는 조선백자의 걸작이다. 그때 전형필은 치솟는 경매가에도 아랑곳하지 않고 1만 4,850원의 거금을 제시해 일본인을 떨쳐내고 이 백자를

백자 청화철화진사 국화난초무늬 병 조선시대에 하나의 도자기에 붉은색, 흑갈색, 푸른색을 내는 진사, 철화, 청화 기법을 동시에 사용한 경우는 이것이 유일하다. 많은 기법을 동원했음에도 지나치지 않고 절제되어 있어 더욱 깊은 멋을 낸다. 국보 제294호, 18세기, 높이 41.7센티미터, 간송미술관 소장.

사들였다.

당시 이 작품의 경매는 장안의 화제였다. 청자가
1만 원을 넘은 적은 있지만 백자가 1만 원을 넘은
것은 처음인데다 재미있는 사연이 얽혀 있기 때문
이다.

청자 오리모양 연적 국보 제
74호, 12세기 전반, 높이 8.1,
길이 12센티미터, 간송미술관
소장.

1935년 어느 날, 한 사람이 그 백자 등 골동 4점을
들고 을지로 3가 무라노村野의 가게에 들렀다. 주인인
골동상 무라노는 4원을 주고 4점을 모두 샀다. 얼마
후 유명 골동상 중의 한 명이었던 마에다는 이 가게에 들러 4점을 60원에
구입했다.

무라노는 기분이 좋았다. 순식간에 25배나 되는 비싼 값에 죄다 팔았
기 때문이다. 그래서 그날 저녁에는 술을 한 잔 마시고 집에 들어가 부인
에게 자랑을 늘어놓았다.

그런데 며칠 뒤 마에다가 이 가운데 백자병 하나를 조선은행 두취頭取
(은행장)인 마쓰오카松岡에게 800원에 팔았다는 소식이 들려왔다. 이 소
식을 전해들은 무라노 부부는 크게 부부싸움을 했다. 부인은 "남들은 800
원씩이나 받는데 겨우 60원을 받고 무엇이 좋아서 술이나 먹고 다니냐"
고 투덜댔다.

이 백자가 경성미술구락부 경매에 나온 것이다. 경매가 시작되자 모든
이의 예상을 뒤엎고 값이 치솟았다. 800원짜리가 순식간에 1만 원까지
올라갔다. 전형필의 일본인 경매대리인 신포 기조는 값이 너무 뛰어올라
어찌해야 할지 몰랐다. 당황한 신포는 전형필과 전화 통화를 한 뒤 이내
다시 응찰 경쟁을 벌였다. 신포가 전화상으로 전형필에게서 들은 것은 분

명 "가격에 구애받지 말고 꼭 낙찰받아야 한다"는 내용이었을 것이다. 우리 문화재를 지켜야 한다는 일념이었기에 가능한 지시였다. 결국 치열한 경쟁 끝에 일본인을 누르고 1만 4,850원에 전형필에게 낙찰됐다. 그때 손에 땀을 쥐게 했던 경매장에서는 탄식과 탄성이 함께 터져나왔다.

며칠 뒤 일본에서는 흉흉한 소문이 돌기 시작했다. 전형필이 이 병을 바가지 써서 비싸게 사들였기 때문에 곧 망할 것이라는 소문이었다. 워낙 비싼 가격에 낙찰됐기 때문에 이런 소문이 날 법도 했다.

청자 기린모양 향로 국보 제
65호, 12세기 전반, 높이 19.7
센티미터, 간송미술관 소장.

그리고 얼마 뒤 한 일본인이 전형필을 찾아왔다. 그는 "10만 원에 팔라"고 했다. 전형필은 "절대로 팔 수 없다"고 단번에 거절했다.

전형필은 또 일본에 있는 영국인 변호사 존 개스비를 설득해 그가 소장하고 있는 고려청자 명품을 다량으로 구입하기도 했다.

일본에서 일하던 개스비는 우연히 고려청자를 보고는 곧바로 청자에 매료됐다. 개스비는 청자를 열성적으로 수집하기 시작했고 그의 탁월한 감각 덕분에 그의 수장품은 명품들로 가득했다.

전형필이 개스비의 청자를 구할 수 있었던 것은 1935년 일본에서 발생한 장교들의 쿠데타 때문이었다. 이 쿠데타는 일본 군국주의 세력의 팽창의 신호탄이었다. 전쟁의 분위기가 조금씩 고조되기 시작한 것이다. 상황이 이렇게 흘러가자 개스비는 일본을 떠나 영국으로 돌아가려고 마음먹었다.

1937년 전형필은 평소 알고 지내던 중간 골동상으로부터 "개스비가 귀

국하기 위해 청자를 처분하려 한다"는 얘기를 들었다. 소식을 전해들은 전형필은 지체 없이 땅을 팔아 돈을 마련해서는 즉시 도쿄로 건너갔다.

청자 기린모양 향로(국보 제65호), 청자상감 물가원앙무늬 정병(국보 제 66호), 청자 오리모양 연적(국보 제74호), 청자 원숭이모자母子모양 연적 (국보 제270호)……. 전형필은 개스비가 소장하고 있는 고려청자 명품들을 보자마자 그 자리에서 매료됐고, 감격에 겨워 개스비가 달라는 돈을 모두 주고 10여 점을 샀다. 지불한 돈은 모두 10만 원이 넘었다. 당시 그가 구입해온 것은 그 후 대부분 국보와 보물로 지정됐으니 얼마나 좋은 작품들이었는지 알 수 있다.

전형필은 아궁이에서 잿더미가 될 뻔하다가 겨우 살아난 겸재 정선의 그림을 알아보고는 거액을 주고 사들인 일도 있다.

한 골동상이 친일파 송병준의 손자가 살던 집에 들렀다가 우연히 부엌에서 기겁할 만한 장면을 목격했다. 그 집의 머슴이 정선의 그림인 『해악전신첩』을 불쏘시개로 사용하려는 찰나였던 것이다. 그 골동상은 황급히 달려들어 이 그림을 빼앗아 불길에서 건져냈다. 『해악전신첩』은 겸재 정선이 72세 때에 금강산을 그린 화첩이다.

그 골동상은 전형필을 찾아가 이같은 사실을 말했다. 전형필은 정선의 작품이라는 말을 듣고 귀가 번쩍 뜨였고, 지체할 것 없이 그 자리에서 작품을 구입했다.

전형필은 1942년 경북 안동의 한 고택에서 『훈민정음 해례본』이 발견됐다는 소식을 듣고는 한걸음에 안동으로 달려가 1만 1천 원의 거금을 주고 이를 사

청자 원숭이 모자모양 연적 국보 제270호, 12세기 전반, 높이 9.9센티미터, 간송미술관 소장.

『훈민정음 해례본』 집현전 학사들이 만든 『훈민정음』의 해설서로 『훈민정음』의 제작원리와 한글 사용법 등이 담겨 있다. 국보 제70호, 1446년, 간송미술관 소장.

들였다. 『훈민정음 해례본』은 훈민정음의 사용법을 소개한 목판 인쇄본으로, 지금 이 책은 한 부만 전해질 정도로 귀한 문화재다. 현재 국보 제70호로 지정되어 있다. 전형필 덕분에 우리 한글의 과학적 특성과 그 의미를 제대로 연구할 수 있게 된 것이다.

전형필은 값을 후려치는 일 없이 정직하게 문화재를 구입하는 컬렉터였다. 주인이 물건의 가치를 알아보지 못하고 소액을 요구해도 전형필은 그에 상응하는 거금을 주었다.

그가 우리 문화재를 수집한 것은 일본 등 외국으로 우리의 귀중한 문화재가 빠져나가는 것을 막기 위해서였다. 그는 이들 문화재가 무참히 국

오세창의 「보화각」 간송미술관 소장.

외로 유출되어버리면 우리의 문화와 정신이 사라지는 것과 같다고 생각
했다. 따라서 그의 문화재 수집은 민족정신을 수호하기 위한 문화 독립운
동이었다.

전형필은 1934년 현재의 서울시 성북동(당시는 경기도 고양군 숭인면 성
북리)에 1만 평의 땅을 매입해 건물을 짓고 북단장이라 이름 붙인 뒤 수
집한 문화재를 보존 관리하기 시작했다. 북단장이라는 이름은 위창 오세
창이 붙여준 것이다. 전형필은 그해 일본인이 내놓은 돌사자 한 쌍을
1,200원에 사들여 북단장 입구에 세워놓고 이곳을 잘 지켜달라고 기원했
다. 그것은 우리 문화재와 역사가 더 이상 수난을 당하지 않고 영광을 누
리기를 바라는 전형필의 갈망이기도 했다.

전형필은 1938년 북단장에 새로운 미술관을 짓고 보화각葆華閣으로
이름지었다. 보화각 상량식 때 오세창은 정초명定礎銘에 이렇게 새겨넣
었다.

내가 복받치는 기쁨을 이기지 못해 이에 명銘을 지어 축하한다. 우뚝 솟
아 화려하니 북곽을 굽어본다. 만품萬品이 뒤섞이어 새 집을 지었구나. 서
화書畵 심히 아름답고 고동古董을 자랑할 만, 일가에 모인 것이 천추의 정

화로다. 세상 함께 보배하고 자손 길이 보존하세.

고미술 수집만이 아니었다. 전형필은 폐교 위기에 놓인 보성중학교를 인수해 인재 양성에 힘썼고 고고학과 미술사 연구의 발전을 위해『고고미술』을 창간하기도 했다. 전형필이 세상을 떠나고 난 뒤 1966년 유족들은 이 보화각의 이름을 간송미술관으로 바꾸었다. 간송미술관은 우리나라 최초의 사립미술관이며, 매년 봄가을로 2주씩 특별전을 개최하고 있다.

손재형, 「세한도」를 찾아오다

조선시대 문인화의 정수로 꼽히는 추사 김정희의 「세한도」(국보 제180호)는 1844년 59세의 김정희가 유배지 제주도에서 그린 것이다. 자신을 잊지 않고 책을 보내주는 제자 이상적을 위해 그려 보낸 그림이다.

여기서 '세한도'는 차가운 세월을 그린 그림이라는 뜻. 세한歲寒은 설 전후의 겨울 추위, 즉 가장 매서운 추위를 말한다.

이 「세한도」는 작품 자체에도 깊고 절절한 사연이 담겨 있지만 이후 소장 과정에도 곡절이 있었다. 자칫하면 이 불후의 명작을 우리는 보지 못할 뻔했기 때문이다.

이상적이 세상을 떠난 뒤 이 「세한도」는 그의 제자였던 매은梅隱 김병선金秉善에게 넘어갔고 이어 그의 아들인 소매小梅 김준학金準學이 물려받았다. 김준학은 이 작품의 말미에 감상기를 적고 「완당세한도」란 제목을 써서 두루마리 맨 앞에 붙였다.

그 후 「세한도」는 휘문고등학교를 설립한 민영휘의 집안으로 넘겨졌다. 민영휘의 아들 민규식이 이 작품을 일본인 추사연구가 후지쓰카 지카

제주도의 추사 유배지 제주도 서귀포시 대정읍에 있는 추사 김정희의 유배지. 집 밖으로 나가지 못하도록 가시가 많은 탱자나무로 울타리를 만들어놓았다.

시藤塚隣(1879~1948)에게 팔았다고 알려져 있다. 그러나 이 과정에서 정확하게 누구의 손을 거쳤고 어떻게 후지쓰카의 손에 넘어갔는지는 명확하지 않다.

　경성제국대학 교수였던 일본인 후지쓰카 시카시. 그는 북경의 골동가게에서 우연히 「세한도」를 발견했다고 한다. 그는 「세한도」를 보는 순간 충격과 감동을 받았다고 한다. 「세한도」를 구입한 뒤 그는 「세한도」에 흠뻑 빠져 늘 감상하며 지냈다. 얼마나 「세한도」를 좋아했던지 『이조李朝에 있어서 청조 문화淸朝文化의 이입移入과 김완당金阮堂』이라는 박사학위 논문을 쓰기도 했다. 1943년 그는 이 그림을 갖고 일본으로 귀국했다.

　서예가 소전 손재형이 이 사실을 알게 됐다. 그는 1944년 여름, 거금을 들고 일본으로 건너갔다. 태평양전쟁이 한창일 때였다. 도쿄는 밤낮없이

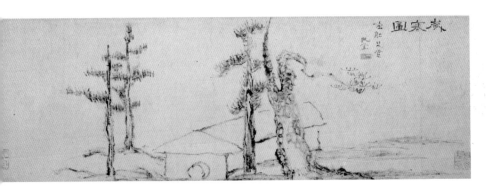

김정희의 「세한도」 단순하고 간결한 그림이지만 예술과 학문을 통해 유배의 시련을 이겨내려는 김정희의 곧은 정신이 화면 한가득 휩쓸고 지나가는 듯하다. 국보 제180호, 1844년, 23.7×109센티미터, 개인 소장.

계속되는 연합군의 공습으로 불안하고 혼란스럽기 짝이 없었다. 손재형은 물어물어 후지쓰카의 집을 찾아내고는, 근처 여관에 짐을 풀었다. 병석에 누워 있는 후지쓰카의 집을 매일같이 찾아가 병문안을 했다. 며칠 뒤 후지쓰카가 그 이유를 물었다.

"대체 누구시길래 이렇게 나를 찾아오는 건가요?"

손재형은 잠시 머뭇거리다가 비장하게 말을 꺼냈다.

"「세한도」를 제게 넘겨주실 수 없겠습니까?"

"뭐라구요? 말도 되지 않는 소리. 그건 내가 정당하게 구입한 것이오. 돌려달라는 것은 말도 되지 않는 소리."

그는 집에서 쫓겨났다. 도쿄는 온통 전쟁의 혼란스러운 와중이었지만 그는 뜻을 굽히지 않았다.

매일 매일 가고 또 갔다. 가서 무릎을 꿇고 「세한도」를 말했다. 그러기를 석 달이 넘었다.

후지쓰카의 마음이 드디어 움직였다.

"내가 그걸 지금 줄 수는 없소이다. 대신 내가 죽을 때 우리 아들에게 유언을 해놓지요. 한국으로 돌려주라고."

그는 흥분했다. 그러나 아들이 돌려주리라고 장담할 수 없는 법. 이왕 주실 거라면 지금 줄 수 없느냐고 간청을 했다. 그러나 후지쓰카는 거절했다.

그는 그 집을 내일 다시 찾았다. 그러기를 또 열흘이 흘렀다.

후지쓰카는 결국 "내가 졌소. 가져가시오"라고 말했다.

명품 「세한도」가 조국으로 돌아오는 순간이다. 「세한도」의 귀향은 이렇게 극적이었고 감동적이었다. 그때 「세한도」가 돌아오지 않았다면 「세한도」는 영영 지구상에서 사라졌을지도 모른다. 그 후 후지쓰카의 집에 포탄이 떨어져 불이 났기 때문이다. 「세한도」를 들고 한국으로 돌아온 손재형은 즉시 오세창에게 달려가 그 감격을 털어놓았다.

오세창은 극적으로 돌아온 「세한도」를 보고 감격에 겨워 이렇게 명문장의 발문을 써넣었다.

완당 김 선생이 부고訃告를 당하여 제주도로 귀양 갔을 때, 「세한도」를 그려 그의 뛰어난 제자였던 이 우선藕船(이상적) 선생에게 보내 경계와 권면으로 삼도록 했다. 학식이 뛰어난 두 선생의 담담한 사귐은 물과 같고 그 냄새는 난초와 같다. 마침 우선이 사신으로 연경에 들어갔을 때 이 그림을 가지고 가서 교류하는 여러 벗들에게 보이고 두루 시문을 받았다. 눈앞에 가득한 아름다운 시문은 대체적으로 오吳, 진晉, 제齊의 명류名流들의 문필이니, 조각 종이에 깡마른 글씨로 그린 한 폭 그림의 명성이 중국에 전파하게 됐다. 이후에 그림은 우선의 제자였던 매은梅隱 김병선金秉善

선배에게 돌아갔고 그의 아들 소매小梅 준학準學 군이 쓰고 읊으면서 보관했으니 그림이 그려진 지 70여 년 뒤다. 이웃 강대국들이 우리나라를 빼앗아 점령하고 모든 공사의 귀중한 서적과 보물을 온갖 수단을 다하여 탈취해가니 이때 이 그림도 마침내 경성대학 교수였던 후지쓰카를 따라 도쿄로 가게 됐다.

세계에 전운이 가장 높을 때에 손군 소전素筌이 훌쩍 현해탄을 건너가 거액을 들여 우리나라의 진귀한 물건 몇 종을 사들였으니 이 그림 또한 그 가운데 하나다. 포탄이 비와 안개처럼 자욱하게 떨어지는 가운데 어려움과 위험을 두루 겪으면서 겨우 뱃머리를 돌려 돌아왔다. 슬프도다. 만일 생명보다 더 국보를 아끼는 선비가 아니었다면 어떻게 이런 일을 할 수 있었겠는가.

훌륭하고 훌륭하도다. 비밀에 부치고 말하지 않아 사람들이 알지 못한 지 이미 5, 6년이 지났다. 금년 9월에 군이 문득 소매에 넣고 와서 나에게 보이기에 서로 펴서 읽고 어루만지니 비유컨대 황천黃泉에 있는 친구를 일으켜 악수하는 것과 같이 기쁨과 슬픔이 한량없다. 수개월 동안 처음부터 끝까지 펼쳐보아 이처럼 본말을 기록하고 아울러 시 한 수를 쓴다.

완옹이 한 자 종이에 명예를 널리 떨쳐
서울 북쪽 동쪽에 돌아다니게 됐네
백년 인생살이 참으로 꿈과 환상인데
슬픔과 기쁨을 얻음과 잃음이 물러 무엇하리오[20]

「세한도」의 귀환과 관련해서 하나 더 소개해야 할 발문이 있다. 광복

「세한도」의 오세창 발문

이듬해인 1946년 소전 손재형으로부터「세한도」를 보게 된 민족주의 국학자 위당 정인보. 그도 절절한 감동으로 이렇게 발문을 쓰고「세한도」두루마리 뒤에 이어붙였다.

한 조각 옛 글씨, 구르고 굴러 또한 고난을 두루 맛보았네
손군孫君은 감별에 뛰어나 잠시 보고도 근심되어 잊지 못했네
머리 숙이고 아득히 먼 곳 향하여 정성 이르길 바라더니
험한 곳 미치지 않음 없어 하루아침에 바다 건너갔네
배운 사람 눈에 강호 없고 홀로 그림 있는 곳만 보았네.
전운 너와 함께 짙어지나 천지 속에 그림 또한 커 보이네
산 찾아내 거금으로 사들여 캄캄한 밤에 걷다가 비틀거렸네
⋯⋯
추사 옹은 우선의 의리를 알았지만 손군 있음을 알지 못했네
헤아리건대 모든 품평하는 안목은 고이古李가 지금의 손군만 못하네
다만 그림을 그릴 수 있을 뿐이지만 정신은 그림 그릴 때 정경에 물들

었네

이 무한한 감동 모으니 원만하게 추사 옹과 함께 영원하리라

슬프도다 오랜 영겁에 초목도 보전하지 못했네

국보 그림 동쪽으로 건너가니 뜻있는 선비들 처참한 생각 품고 있었네

건강한 손군이 한 손으로 교룡과 싸웠네

반전되어 이미 삼켰던 것 빼앗으니 옛 물건 이로부터 온전케 됐네

한 그림 돌아온 것 이제 강산 돌아올 조짐임을 누가 알았겠는가[21]

정인보의 발문을 읽다보면 구구절절 무릎을 치게 한다. 「세한도」를 그린 사람은 추사 김정희이고, 「세한도」를 그리도록 동기를 부여한 사람은 추사 김정희의 제자인 우선 이상적이지만, 이들만으로는 그 작품의 고고한 정신이 완성될 수 없었다. 그 완성은 소전 손재형이 있었기에 가능했다.

일본에 건너가 100일씩이나 일본인 소장자의 집을 드나들고 머리 조아리며 「세한도」의 반환을 청한다는 것이 어디 쉬운 일인가. 보통 사람들

은 실천은커녕 생각조차 하기 어려운 일일 것이다.

그런 일을 손재형이 해냈으니, 그가 없었으면 우리는 「세한도」를 제대로 볼 수도 없었을 것이다. 지금의 우리에게 「세한도」라는 존재는 손재형이라는 인물이 있었기에 가능한 일이다. 정인보가 "추사 옹은 우선의 의리를 알았지만 손군 있음을 알지 못했네 / 헤아리건대 모든 품평하는 안목은 고이古李가 지금의 손군만 못하네"라고 쓴 것도 바로 이러한 맥락에서다.

외람되지만, 결과적으로 「세한도」는 행복한 작품이다. 추사 김정희에 의해 태어났고 손재형에 의해 고국 땅에 돌아왔기 때문이다. 이제 「세한도」를 감상할 때, 소전 손재형도 함께 떠올려봐야 할 것이다.

찬문·발문을 이어붙이는 전통은 우리 그림의 매력이다. 「세한도」에는 현재 20명이 쓴 발문이 붙어 있다. 추사 김정희로부터 그림을 받은 이상적은 북경에서 그곳의 학자들에게 이 그림을 보여주었다. 중국의 학자들은 이 그림에 담겨 있는 정신에 놀라지 않을 수 없었고 장악진章岳鎭, 조진조趙振祚 등 16명의 명사들은 앞다퉈 찬문을 써주었다. 찬문을 받은 이상적은 그림 뒤에 이것들을 붙였다.

그 후 김정희의 문하생이던 김석준金奭準의 찬贊과 오세창, 이시영李始榮의 배관기(그림에 대한 감상문) 등이 덧붙여져 현재와 같은 두루마리 형태로 완성됐다. 이 유명 인사들의 품격 있는 찬문 덕분에 이 그림은 더욱 고고한 빛을 발하고 있다.

하여튼 손재형은 정인보의 찬문을 마지막으로 맨 뒤에 90센티미터 정도의 공백을 남겨놓았다. 훗날 누군가로부터 이 그림에 대한 멋진 찬문을 받겠다는 생각에서다.

수덕사의 일주문 현판 손재형이 쓴 충남 예산군 수덕사의 일주문 현판으로 '덕숭산수덕사德崇山修德寺, 동해제일선원東海第一禪院'이라고 씌어 있다.

손재형은 일찍이 일제강점기부터 고서화의 컬렉터로 이름을 날렸다. 전남 진도 부잣집 아들인 손재형은 1931년 조선미술전람회에서 특선으로 입상할 정도로 그림과 서예에서 뛰어난 재능을 지니고 있었다.

그는 추사 김정희 이래 최고의 서예가로 평가받은 인물. 특히 한글 서예의 현대화를 개척한 것으로 높이 평가받고 있다. 그동안 중국, 일본에서 서법書法, 서도書道라고 불리던 것을 서예라는 이름을 부여해 정착시키기도 했다.

그는 충남 예산군 수덕사 일주문의 현판인 '德崇山 修德寺덕숭산 수덕사'와 '東海第一禪院동해제일선원'을 쓴 인물. 문학 월간지 『현대문학』의 제자題字도 그가 썼다. 박정희 전 대통령에게 서예를 가르쳐준 인물이기도 하다. 2003년 소전의 탄생 100주년을 맞아 그의 고향인 전남 진도에는 그의 미술과 정신을 기리는 소전미술관이 세워졌다.

서예를 좋아해서인지 그는 고서화에 관심이 많았다. 그는 젊은 시절부터 추사 김정희를 매우 숭모했다. 그래서 그의 방을 '존추사실 추담재尊秋史室 秋潭齋'라고 이름 붙였을 정도다. 그러다 보니 추사 김정희의 서화

김정희의 「죽로지실」 차를 달여 마셔서 차 향기가 가득한 방이라는 뜻. 김정희가 친구인 황상에게 써준 것이다. 19세기, 30×133.7센티미터, 삼성미술관 리움 소장.

뿐만 아니라 전각과 유품까지도 열성적으로 수집했다. 특히나 힘겹고 어수선하던 시절, 옛 그림 명품들이 불쏘시개나 벽 도배지로 사용되는 것을 안타까워했다.

손재형은 일제강점기 당시의 대표적인 컬렉터였다. 양정보고 시절인 1920년대 경성미술구락부 경매에서 추사 김정희의 「죽로지실竹爐之室」을 거금 1천 원에 사들이기도 했다. 당시 젊은 청년이 거액을 주고 추사 김정희의 작품을 수집해 사람들을 놀라게 한 것이다. 그는 이렇게 젊은 시절부터 컬렉션에 열정적이었다.

당대의 또 다른 컬렉터 오봉빈은 이에 대해 "청년 서도대가요, 그 위에 감식안이 충분한 이다. 그 방면에는 감식안과 취미가 많고 또 자금력이 충분하다. 그가 모은 서화 골동은 모두가 일품이요, 진품이다"[22]라고 평가하기도 했다.

그같은 열정으로 「세한도」까지 찾아온 손재형은 광복이 되자 조선서화동연회朝鮮書畵同硏會를 조직해 초대 회장을 지내고, 1947년에는 진도중학교를 설립했다. 이어 1950년대 후반부터는 정치에 투신해 일약 정치가로 활약하기 시작했다.

1958년 국회의원에 당선된 손재형은 번다한 활동 때문에 돈이 부족했

고 급기야는 「세한도」 등 귀중한 문화재를 저당잡히고 돈을 빌려 썼다. 그때 함께 저당잡힌 고서화는 단원 김홍도의 「군선도」 병풍, 김정희의 「죽로지실」, 겸재 정선의 「인왕제색도」 등이다. 모두 훗날 국보로 지정된 명품들이다. 손재형은 결국 빚을 갚지 못해 이들 작품들을 다른 사람들에게 넘겨버렸다. 이때 추사 김정희의 또 다른 명품인 「불이선란」과 장승업의 인물화도 함께 당시 3천만 원에 넘어갔다. 지금으로 치면 30억 원을 훨씬 넘는 액수일 것이라고 한다. 하여튼 「세한도」는 결국 개성 갑부인 손세기孫世基의 소유가 됐고 지금은 그의 아들이 소장하고 있다. 누군가로부터 멋진 찬문을 받기 위해 「세한도」 두루마리 맨 뒤에 여백을 남겨두었던 손재형. 그의 꿈은 끝내 이루어지지 않았다.

손재형의 컬렉션은 그렇게 정치바람에 휩쓸리면서 여기저기 흩어져버렸다. 「세한도」를 찾아온 이 열정적인 컬렉터가 정치 활동의 비용 때문에 「세한도」를 다른 사람에게 넘겼다는 것이 약간은 아이러니컬하기도 하고 약간은 씁쓸하기도 하다. 하지만 분명한 점이 있다. 손재형이 아니었다면 우리는 불후의 명작 「세한도」를 거의 보기 어려웠을 것이라는 사실이다.

박영철, 연암을 흠모하다

다산 박영철은 1930년대를 대표하는 컬렉터 중의 한 명이다.

박영철은 1869년 전북 전주시의 부유한 집안에서 태어났다. 일본 도쿄에 유학하고 돌아와 고종황제의 근위장교, 강원도지사, 함경북도지사, 상업은행 두취(은행장)를 지내다가 1939년 세상을 떠났다.

박영철은 자신의 재력을 바탕으로 수천 점의 고동서화를 수집했다. 당대의 서화가들과 교유하는 것은 물론이고 특히 오세창과 늘 가까이 지내면서 그의 자문을 받아 서화, 도자기, 고서 등 수천 점을 수집했으며 컬렉션의 수준도 상당히 높았다.

추사 김정희의 서예 「계산무진溪山無盡」도 박영철이 소장했다. 1930년대 중반 오세창으로부터 그의 대표적 컬렉션인 『근역서휘』, 『근역화휘』를 넘겨받기도 했다.

박영철은 서울 종로구의 옛 경기고(지금의 정독도서관) 맞은편에 있던 땅을 사서 여러 채의 집을 짓고 이곳에서 사람들과 교유했다. 위창 오세창도 이 집을 드나들면서 박영철 소장품에 대해 감정을 해주었다고 한다.

김정희의 「계산무진」 '계산은 끝이 없다'는 뜻으로 계산 김수근에게 써준 것이다. 글씨가 화면 속에서 꿈틀거리는 듯하다. 19세기, 62.5×165.5센티미터, 간송미술관 소장.

박영철은 친일파라고 비판을 받는 인물이지만 연암 박지원의 글을 모아 『연암집』을 발간했고 자신의 소장품을 대학에 기증하는 등 컬렉터로서는 귀감이 될 만한 모습을 보여주었다.

그는 자신의 고서 등을 한데 모아놓고 사람들이 볼 수 있도록 도서관을 세우고 싶어했다. 그러나 이것은 여의치 않았고 뜻을 이루지 못한 채 세상을 떠났다. 그는 세상을 떠나면서 『근역서휘』, 『근역화휘』를 비롯해 자신의 고서화 100여 점과 함께 진열관陳列館 건립비를 경성제국대학에 기증하라는 유언을 남겼다.

유족들은 그의 뜻을 그대로 따랐다. 박영철이 세상을 떠난 이듬해인 1940년 10월 그의 유언에 따라 한국, 중국, 일본의 고서화 100여 점과 이를 전시할 진열관 건립 비용을 함께 경성제국대학에 기증했다.

기증품은 『근역화휘』, 『근역서휘』, 신라 진흥왕 황초령 순수비 탁본, 연암 박지원의 서간을 모은 『연암선생 서간첩』, 『겸현신품첩謙玄神品帖』,

오원 장승업의 「산수영모10첩병풍」 등 명품들이다. 『겸현신품첩』은 겸재 정선과 현재 심사정의 그림을 모은 화첩으로 정선의 그 유명한 「만폭동도」 등이 포함되어 있다.

이처럼 박영철의 기증이 서울대 박물관의 전신前身인 경성제국대학 진열관 설립의 계기가 됐던 것이다.

친일파였지만 박영철은 평소 연암 박지원을 대단히 흠모했다. 그래서 1932년 활자본 『연암집』을 간행했다. 위창 오세창의 권유가 있었지만 박지원에 대한 박영철의 존경과 사랑이 얼마나 크고도 깊은지 쉽게 알 수 있다.

정선의 「만폭동도」 그리 크지 않은 그림이지만 금강산 만폭동의 장엄한 기세가 잘 드러난다. 18세기, 33.2×22센티미터, 서울대 박물관 소장.

현재 박지원의 문집은 10여 종이 넘지만 이 『연암집』이 가장 믿을 만한 것으로 정평이 나 있다. 이는 박지원의 후손들이 보관해오던 필사본을 바탕으로 한데다 박지원의 작품을 가장 광범위하게 수록하고 있다. 따라서 가장 대중적으로 널리 보급된 텍스트다.[23]

『연암집』 출간 당시 박영철은 박지원의 형인 박희원朴喜源의 현손 박기

양朴綺陽(1876~1941)으로부터 박지원의 사적인 편지글을 넘겨받아 소장하게 됐다. 박기양은 박영철이 선조의 문집을 간행해 준 것에 대한 보답으로 소장하고 있던 이 서간첩을 보내주었다고 한다.

박지원이 60세 되던 1796(정조 20)년 정월부터 이듬해 8월까지 가족과 벗들에게 보낸 이 33통의 편지글. 그러나 이 글들은 지극히 사적인 내용이어서 『연암집』에 수록되지 못했고 따로 모아 「연암선생 서간첩」으로 꾸몄던 것이었다. 박영철이 소장했다가 기증한 이 박지원의 편지는 2005년 『고추장 작은 단지를 보내니』(돌베개)라는 이름의 책으로 출간됐다. 당대의 또 다른 컬렉터인 오봉빈은 박영철을 두고 "원만한 성격에 그의 수집품은 둥글고 밉지 않다"고 평하기도 했다.[24]

진흥왕 황초령 순수비 587년 신라 진흥왕이 영토 확장을 기념해 함경남도 장진군 황초령에 세운 석비. 지금은 함흥시 함흥본궁으로 옮겨 보관 전시되어 있다. 587년, 높이 1.7미터, 북한 함흥본궁 소재.

오봉빈, 전시회 시대를 연 컬렉터

일제강점기의 대표적인 컬렉터 겸 미술상으로는 우경 오봉빈을 들 수 있다. 그는 민족의식이 강한 미술인이었다.

평북 영변의 천도교 집안에서 태어난 오봉빈은 서울로 올라와 보성학교에서 공부했다. 그는 지금의 서울시 종로구 가회동 천주교회 근처에서 학교를 다녔다고 한다. 당시 그가 살던 집은 한옥이 즐비했던 북촌 일대에서 유일하게 양옥이었다고 한다.

보성학교 졸업 후 1919년 고향에서 잠깐 교사로 일하기도 했던 그는 상하이에 가서 안창호를 만나 민족정신을 깨쳤고 서울에 돌아와 3·1운동에 참가했으며 그로 인해 일제의 경찰에 체포됐다. 투옥 생활을 마친 뒤 일본으로 건너가 동경제국대학 철학과를 졸업했다.

귀국해 천도교에서 일하다가 회의를 느끼고 해인사에 들어가 고경 스님을 만났다. 불교에 심취한 그는 자신의 호를 우경友鏡이라 하고 1929년 출가를 결심했다. 우경은 고경 스님의 친구 같은 존재라는 뜻이다.

출가를 앞두고 오봉빈은 가산을 정리하기 위해 서울에 잠깐 올라왔다.

그러나 잠시 들렀던 서울에서 위창 오세창과의 만남이 그의 운명을 완전히 뒤바꾸고 말았다. 오세창이란 인물을 통해 민족 문화와 전통 고미술의 보존과 계승의 중요성을 알게 된 것이다. 운명적인 만남에, 벼락같은 깨달음이었다고 할까.

오봉빈은 오세창과 교유하면서 고미술품을 수집했고 오세창의 권유와 지도로 1930년 광화문통 종로경찰서 인근에 조선미술관을 세워 운영했다. 조선미술관은 19세기 서화포書畫鋪의 전통을 계승하고 여기에 기획전과 같은 전시의 기능을 추가한 미술공간이었다. 판매와 전시를 병행한 곳으로, 지금의 갤러리라고 할 수 있다.

오봉빈의 조선미술관은 컬렉션에 그치지 않고 당대 최고의 소장품들을 선보이는 자리를 마련해 많은 사람들의 관심을 끌었다.

그는 1930년 10월과 1932년 10월 동아일보 후원으로 「조선고서화진장품전」을 열었다. 여러 소장가들의 명품 100여 점을 선보이는 자리였다. 여기에는 조선미술관의 소장품을 비롯해 박영철, 오세창, 손재형, 박창훈 등 당대의 유명 컬렉터들의 작품 100여 점이 출품됐다. 오봉빈이 전국의 소장가들을 찾아다니며 출품을 권유하고 설득하는 등 그의 정성과 노력 덕분에 가능했던 뜻 깊은 전시였다.

이 전시는 전통 미술의 감상 및 보존 계승이라는 측면에서 매우 의미 있는 자리였다. 전통 미술 명품의 소장처를 공식적으로 확인한 것은 물론이고 사람들에게 명품을 직접 감상할 수 있는 기회를 제공함으로써 우리 민족 미술에 대한 자부심을 일깨우는 계기가 됐기 때문이다.

오봉빈은 1938년에도 「조선명보전람회」를 개최하는 등 우리 고서화 명품전을 기획하는 데 열정을 바쳤다.

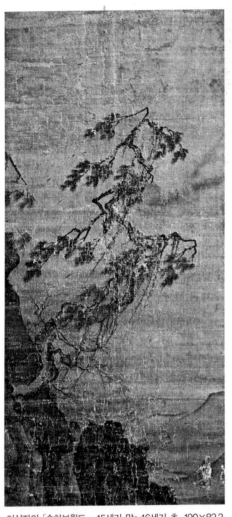

이상좌의 「송하보월도」 15세기 말~16세기 초, 190×82.2 센티미터, 국립중앙박물관 소장.

오봉빈은 서울뿐만 아니라 일본에서도 우리의 명품전을 기획하기도 했다. 1931년 3월에는 일본에서 「조선명화전람회」를 개최했다. 그런데 이 전시에는 일본으로 유출되어 있던 안견의 「몽유도원도」가 출품되어 화제가 됐다.

그때 「몽유도원도」를 본 오봉빈은 이렇게 말했다.

"일본의 소노다 사지 씨가 출품한 안견의 「몽유도원도」는 참 위대한 걸작입니다. ……이것은 조선에 있어서 둘도 없는 국보입니다. 금번 명화전의 최고 호평입니다. 일본 문부성에서 국보로 내정하고 가격은 3만 원 가량이랍니다. 내전 재산을 경주하여서라도 이것을 내 손에 넣었으면 하고 침만 삼키고 있습니다. 나는 이것을 수십 차례나 보면서 단종애사를 재독하는 감상을 가지게 됩니다. 이것만은 꼭 내 손에, 아니라 조선 사람의 손에 넣었으면 합니다."[25]

언제 일본으로 유출됐는지 정확하게 알려지지 않은 「몽유도원도」. 이

봉황각 천도교 정신을 고양하고 독립운동을 이끌어나갈 인재를 양성하기 위한 천도교 교육 공간이었다. 서울시 유형문화재, 1912년, 서울 강북구 우이동 소재.

를 반드시 되찾아오겠다는 그의 절절한 마음이 그대로 묻어난다.

오봉빈은 또한 봉황각 건축에도 참여했다. 서울 강북구 우이동에 위치한 봉황각은 민족지도자 의암義庵 손병희孫秉熙 선생이 1912년 6월에 세운 건축물이다. 보국안민輔國安民을 기치로 내걸고 조국의 독립을 위해 천도교 지도자를 훈련시킨 곳이다. 봉황각이란 이름은 천도교 교조 최제우가 남긴 시에 나오는 '봉황'이라는 말에서 가져왔다. 현재 걸려 있는 현판은 오세창이 썼다.

그는 이렇게 민족 전통 미술에 대한 애정과 안목이 대단한 사람이었다. 동시에 당대 최고의 화상畵商이었다. 그는 그래서 늘 "서화 골동품을 수장하는 것은 학교를 세우는 것에 버금간다"고 했던 것으로 전해진다.

그러나 일제의 탄압에 의해 조선미술관은 1941년에 문을 닫아야 했다. 이후 그의 삶은 수난으로 이어져 6·25전쟁 때 북한에 납치됐으며 그후의 행방은 확인되지 않고 있다.

제5부

컬렉션의 현대화

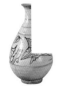

6·25와 한국 컬렉션의 위기

　광복 이후 찾아온 6·25전쟁은 우리의 컬렉션에 일대 위기가 아닐 수 없었다. 특히나 갑작스런 북한의 남침이었고 순식간에 서울을 점령당했기 때문에 국립박물관 등 공공 기관의 문화재와 미술품을 안전한 곳으로 대피시키거나 남쪽으로 옮길 수 있는 상황이 아니었다. 어찌 보면 그저 별 탈 없기만 바랄 수밖에 없는 안타까운 현실이었다.

　북한의 침략으로 인해 소중한 컬렉션과 우리의 문화유산이 한순간에 잿더미로 변할 수 있는 상황이었지만 그 급박한 와중에도 귀한 문화재를 지켜내려는 지난한 노력들이 있었다.

　1950년 6월, 서울을 점령한 북한군은 경복궁에 있는 국립박물관에 들이닥쳐 직원들로 하여금 유물을 포장하도록 했다. 북한으로 가져갈 생각이었다. 그러나 전쟁통에 귀중한 유물을 함부로 이동했다가는 옮기는 도중에 파괴될 가능성이 높았기에 마땅한 운반 수단을 찾지 못한 채 미루어 두고 있었다.

　그러나 밀리고 밀려 낙동강까지 내려갔던 국군과 유엔군이 다시 반격

을 시작했다. 그 무렵 서울 성북동의 보화각(지금의 간송미술관)에서는 문화재를 북한으로 가져가기 위한 포장 작업이 진행되고 있었다. 북한군은 국립박물관 직원들을 데려다 강제로 포장을 하도록 했다.

당시 김재원 국립박물관장은 1950년 9·28 서울 수복을 앞두었을 때 보화각의 상황을 이렇게 전한다.

이때 성북동 전형필 씨 댁에서 북한 요원들의 감시 하에 전씨의 수집품을 포장하고 있었다. 그것을 빨리 마칠수록 그들이 전씨의 물건까지 합쳐서 두 박물관(국립박물관 포함)의 수장품까지 북으로 가지고 갈 확률이 큰 것이다. 우리 측에서는 지연작전을 썼다.

고려자기를 포장했다. 크기를 재지 않고 했다고 하여 다시 풀었다가 쌌다. 또 고려자기를 싸는 데는 아무리 하여도 많은 종이를 써야 되고 회화는 습기가 안 들도록 싸야 되고 불상은 머리 부분이 약하다는 등등의 이유를 들어 3일 간에 겨우 다섯 개의 포장을 마쳤다.

포장한 물건을 궤짝에 넣어야 된다. 전쟁 중에 궤짝이 어디 있나. 그러면 판자를 구하여야 되고 목수를 구하여야 되고 또 못을 사와야 되고—이렇게 지연작전을 하는 사이 때는 늦었다. 그들은 모두 팽개치고 북으로 도망쳤다. 그들의 눈앞에서의 대담한 지연작전은 생명을 건 싸움이었다. 이 중 한 사람은 최희순 씨였고 또 한 사람은 장규서였다.[1]

여기서의 최희순 씨는 훗날 국립중앙박물관장을 지내고 『무량수전 배흘림 기둥에 기대 서서』의 저자인 최순우崔淳雨였다.

국군과 유엔군은 서울을 탈환했고 그래서 국립박물관과 간송미술관에

소장하고 있는 문화재들은 무사했다. 그러나 안도의 순간은 오래가지 못했다. 파죽지세로 북진하던 국군과 유엔군은 11월 말부터 중국군의 인해 전술에 밀리기 시작했고 이 소식이 서울에도 전해졌다. 김재원 관장은 이번에는 유물을 안전하게 옮겨야 된다고 판단해서 당시 백낙준 문교부장과의 협의를 통해 국립박물관과 덕수궁미술관의 문화재와 미술품을 미군 화물기차를 이용해 부산으로 옮겼다.

북한군이 이미 포장을 다 해놓았기 때문에 별도로 포장하는 데 그리 많은 시간이 걸리지는 않았다. 그러나 모든 유물을 옮긴 것은 아니었다. 오타니 컬렉션은 경복궁 안의 박물관 창고에 두고 떠났다. 벽화 조각이 너무 오래된 것이어서 자칫 움직이다보면 완전히 부서져버릴 수 있기 때문이었다.

유물은 4일 만에 부산에 당도해 관재청 창고에 보관됐다. 당시 이승만 대통령은 부산으로 옮겨놓은 우리 문화재를 미국 하와이의 호놀룰루로 옮길 생각이었다. 이승만 대통령의 이같은 지시에 따라 관계자들이 준비를 시작했다. 옮기는 장소는 하와이의 호놀룰루 미술관이 가장 유력했다. 그러나 전황이 다시 우리에게 유리해지면서 굳이 외국으로 문화재를 옮길 필요가 없어졌기에 이 계획은 자연스럽게 없던 일로 됐다.

그러나 국립경주박물관에 있던 문화재들은 6·25전쟁 때 미국을 다녀와야 했다. 김재원 관장은 이렇게 썼다.

위에서 미처 쓰지 못한 한 가지 일을 적어야겠다. 그것은 경주박물관에 있던 금관총 출토의 금관, 금귀고리, 요대 등의 진열품이 우리가 서울에서 알지 못하는 사이에 태평양을 건너 미국으로 간 일이었다. 6·25 때 서울

을 떠난 이승만 대통령은 한국은행의 금덩어리를 샌프란시스코에 있는 뱅크 오브 아메리카로 소개시켰는데 그때 용케도 경주박물관에 있는 귀중품에도 생각이 미쳐 국방부 김일환 대령에게 명령하여 경주의 신라 금관 등의 보물과 함께 미국에 소개시키라고 했다. 경주박물관장 최순봉 씨는 이 돌연한 국군 대령의 요구에 극히 당황했으나 그대로 물건을 내주었다.[2]

이들 유물은 샌프란시스코의 은행에 잘 보관되어 있다가 1958년 미국에서 8개 도시 순회전에 출품된 뒤 한국으로 돌아왔다.

1951년 1·4후퇴 때 문화재 수난은 곳곳에서 벌어졌다. 수정 박병래는 당시 서화 100여 점을 도자기와 함께 땅속에 묻어두고 피난길을 떠났다. 그런데 그림과 글씨도 같이 땅속에 묻은 것이 화근이 됐다.

환도 후에 파보니 도자기는 말짱한데 서화는 습기가 차서 모두 못 쓰게 됐다. 먹과 종이가 함께 썩어 악취가 코를 찔렀지만 그 가운데 혹 쓸 만한 물건이 남아 있나 싶어 꼼꼼히 가려보았다. 그러나 겨우 몇 장을 골라냈을 뿐 나머지는 문자 그대로 휴지가 되고 말았다.[3]

몇 장 남은 것은 이한철李漢喆의 「죽변서옥도竹邊書屋圖」, 겸재 정선의 「구룡연도九龍淵圖」, 오세창의 추천으로 소장하게 된 단원 김홍도의 「신선도」 등이었다. 보존에 어려움을 겪은 컬렉터들이 어디 박병래뿐이었을까. 전쟁통에 고서화를 제대로 보관한다는 것은 이처럼 어려운 일이었다.

컬렉션의 진화

엄혹했던 일제강점기를 견뎌내고 전쟁의 위기를 무사히 넘긴 한국의 컬렉션은 새로운 변화와 함께 한 단계 도약하기 시작했다. 가장 먼저 짚어볼 수 있는 것은 컬렉션의 대형화, 전문화, 국제화 등이다. 여기에 기증 문화의 확산도 바람직한 변화라고 할 수 있다.

우선, 가장 두드러진 변화는 대형 컬렉터의 등장이다. 그 대표적인 인물이 호암 이병철 당시 삼성그룹 회장이다. 일제강점기 때부터 문화재를 수집하던 이병철은 1960년내 들어 컬렉션에 각별한 관심을 쏟으면서 전국 곳곳의 명품을 수집하기 시작했다. 그의 호암 컬렉션은 삼성미술관 리움으로 이어졌고 현재 리움의 컬렉션은 개인 컬렉션 가운데 양적인 면이나 질적인 면에서 자타가 공인하는 한국의 최고 수준이다.

김우중 전 대우그룹 회장과 함께 대우실업을 창립했던 이우복 전 대우그룹 회장도 이 시대의 대표적인 미술품 컬렉터다. 그에게는 명품이 많다. 소정 변관식의 「삼선암」, 겸재 정선의 「박연폭朴淵瀑」과 「취성도聚聖圖」, 능호관 이인상의 「장백산도」, 단원 김홍도의 「포의풍류도」, 호생관

최북의 「공산무인도空山無人圖」, 18세기 조선백자 달항아리 등. 「취성도」에 나오는 취성은 덕이 높은 사람들의 모임을 말한다. 「포의풍류도」는 원래 수정 박병래의 소장품이었으나 수정이 타계한 뒤 부인인 최구 여사가 준 것이다.

또한 어느 한 분야의 미술품을 집중적으로 수집하는 컬렉션, 우리 것뿐만 아니라 외국의 문화재와 미술품을 수집하는 컬렉션도 늘어났다.

가장 대표적인 인물은 탕카(티베트 불화) 분야에서 세계 최고의 컬렉터로 꼽히는 한광호 한빛문화재단 이사장이다. 그는 1980년대부터 동서양을 누비며 총 2천여 점의 탕카를 모았다. 티베트 불화를 공부하기 위해 그를 찾아오는 외국 연구자들도 많다. 그의 탕카는 2003년 9월 영국 대영박물관 개관 250주년 기념 특별전에 출품되어 세계 미술인들의 시선을 끌기도 했다. 실크로드 박물관의 신영수 관장도 외국 것을 모으는

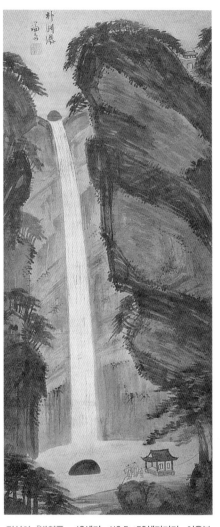

정선의 「박연폭」 18세기, 119.5×52센티미터, 이우복 전 대우그룹 회장 소장.

이인상의 「장백산도」 절제된 붓질과 대담한 여백에 이인상의 선비정신이 가득 차 있는 듯하다. 18세기, 26.2×122센티미터, 이우복 전 대우그룹 회장 소장.

모범적인 경우다. 그는 실크로드 유물을 국립중앙박물관에 기증하기도 했다.

　이밖에도 한 분야를 집중적으로 모은 컬렉션은 많다. 옛 전적과 근대기의 출판물을 전문으로 수집하는 삼성출판박물관 컬렉션의 김종규 한국박물관협회 명예회장, 고분헌 컬렉션 가운데 가장 두드러진 유물을 많이 소장하고 있는 조병순 성암고서박물관 관장, 자수와 보자기 컬렉션을 통해 우리 전통 문화의 독특한 아름다움을 전파하고 있는 허동화 한국자수박물관장, 책을 집중적으로 모아 화봉책박물관을 열었던 여승구 화봉문고 대표와 옛 여인들의 화장용구와 장신구를 집중 수집한 유상옥 코리아나화장품 회장과 코리아나화장박물관 컬렉션 등. 여기에 장신구와 화장용품 컬렉션이라고 하면 태평양의 디 아모레 뮤지엄의 컬렉션도 빼놓을 수 없다.

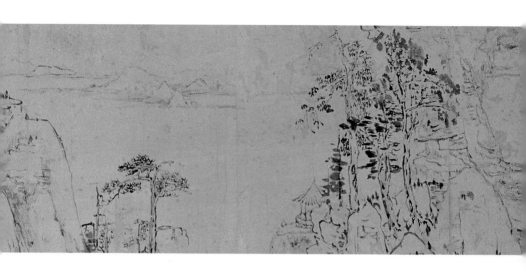

　이같은 컬렉션의 집중화·전문화는 박물관의 다양화로 이어졌다. 최근 들어 많이 늘어난 소규모의 전문박물관이 이러한 경향을 대변한다. 자신만의 독특한 분야에서 컬렉션을 만들어나가는 사람들은 상당히 많아져 일일이 거론할 수 없을 정도다.

　요즘 들어서는 고미술 문화재뿐만 아니라 근현대미술 컬렉션도 늘고 있다. 현대미술 컬렉터로는 리움 이외에 충남 천안시 아라리오갤러리의 김창일 대표를 꼽을 수 있다. 그는 20여 년 동안 외국 거장들의 작품 2천여 점을 수집했다. 이외에도 미술에 푹 빠진 컬렉터들이 적지 않아 이들을 다 소개할 수 없을 정도다.

　컬렉션의 기증 문화가 확산된 것도 광복 이후 한국 컬렉션의 두드러진 변화 가운데 하나다. 기증의 활성화는 우리 사회의 컬렉션 문화가 건강해지고 공익화되고 있음을 보여주는 것이다.

　이와 함께 컬렉터계층이 다층화되고 있다는 점도 바람직하다. 일부 재

김정호의 「대동여지도」 1861년에 찍은 「대동여지도」의 목판본. 한반도를 위도에 따라 모두 22개 층으로 나누었고 이에 따라 목판본은 모두 22첩으로 되어 있다. 목판본, 1861년, 6.7×3.8미터, 여승구 화봉문고 대표 소장.

력이나 여유가 있는 사람들에 국한되는 것
이 아니라 다양한 사람들이 컬렉션에 관심
을 갖고 소량씩이라도 수집에 나선다는 것
은 긍정적인 현상이다. 미술이나 문화재 등
과 좀더 가까워지는 것이다. 최근에는 사진
에 대한 관심과 컬렉션도 늘어나고 있다.

이 부에서는 공공의 성격이 강한 컬렉
션을 소개하고자 한다. 좋은 컬렉션이지만
그것을 개인적으로만 보관하고 있어 일반
인들이 쉽게 접근하기 어려운 경우도 있
다. 지인들이나 관련 전문가 연구자들은
개별적으로 그 작품들을 감상할 수 있겠지
만 보통 사람들이 그 컬렉션을 감상한다는
것은 그리 쉬운 일이 아니다. 물론 이들도

은칠보 삼작 노리개 방아다리, 투호, 장도 등을
화려하게 장식한 조선 여성들의 노리개였다. 19세
기, 길이 32.5센티미터, 디 아모레 뮤지움 소장.

특별한 전시에 자신의 소장품을 출품해 공개하는 일도 적지 않을 것이다.
하지만 여기에서는 박물관이나 미술관을 통해 소장품을 상시적으로 공개
하는 경우, 또는 공공기관에 자신의 컬렉션을 아낌없이 기증한 경우 등에
한해 제한하여 소개하고자 한다.

이병철, 한국 컬렉션의 새로운 도약

1979년 10월 일본 나라奈良의 야마토분카칸大和文華館에서 특별전 「고려불화」가 열렸다. 고려불화가 전시된다는 소식이 알려지면서 국내 문화재와 박물관 관계자들의 비상한 관심이 쏠렸다. 고려불화는 불교미술의 걸작들이지만 우리에게는 거의 전해오지 않기 때문이었다.

출품작 가운데 「아미타삼존도阿彌陀三尊圖」와 「지장도地藏圖」가 특히 많은 사람들의 관심을 끌었다.

국립중앙박물관은 전시 유물의 일부를 구입하고자 했다. 그러나 예산 부족으로 포기할 수밖에 없었다.

이같은 사실이 호암 이병철 삼성 회장에게 전해졌다. 문화재 수집에 한창이던 이병철은 일본에 사람을 보내 불화를 구입할 수 있는지 알아보았다. 그러나 야마토분카칸은 "한국인은 경매에 참가할 수 없다"고 잘라 말했다. 한국인에게 그 유물을 팔고 싶지 않다는 것이었다.

그러나 이병철은 의지를 굽히지 않았다. 이들 불화를 꼭 사들여야 한다고 다짐했다. 이런저런 방법을 강구한 끝에 이병철은 미국인을 앞세워

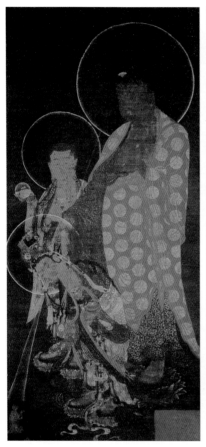

「아미타삼존도」 중생을 보살펴 극락으로 인도하는
아미타부처를 중심으로 그 좌우에 보살을 배치했다.
국보 제218호, 고려 후기, 110×51센티미터, 삼성미
술관 리움 소장.

「지장도」 죽은 사람의 죄를 없애주고 지옥에서 고통받는
사람들을 극락으로 인도해주는 지장보살을 그렸다. 고려,
104×55센티미터, 삼성미술관 리움 소장.

경매에 참가하기로 했다.

곧바로 삼성물산 뉴욕 지점으로 "유명한 고미술 전문가를 섭외하라"는 지시가 전달됐다. 각별히 보안을 요하는 사안이었다. 만일 일본에서 이같은 사실을 알아채기라도 한다면 일이 무산될 수 있기 때문이었다.

다행스럽게 경매가 이루어질 때까지 일본인들은 그 사실을 알지 못했다. 경매는 성공적으로 끝났고 불화 2점은 미국으로 넘어갔다가 다시 이병철의 수중에 들어왔다. 우리 문화재를 찾아와야겠다는 이병철의 의지가 얼마나 대단했는지를 알 수 있는 일화다. 이후 「아미타삼존도」는 국보 제218호로, 「지장도」는 보물 제784호로 지정되어 국내에 있는 대표적인 고려불화로 평가받고 있다.

호암 이병철은 일제강점기 이후 근대기를 대표하는 컬렉터다. 1910년 경남 의령에서 태어난 이병철은 1930년대부터 문화재 수집에 관심을 갖기 시작했다. 그 무렵은 그가 대구에 삼성물산의 전신인 삼성상회를 설립해 사업을 확장해나가던 시절이었다.

이병철은 1976년 1월 19일자 『일본경제신문』에 기고한 글을 통해 자신이 고미술품을 수집하게 된 계기를 밝힌 바 있다.

그는 어려서부터 고미술에 관심이 많았다고 한다. 제삿날 사용하는 제줏병을 보면서 도자기의 매력에 매

금동대탑 사찰 전각에 모셔두었던 탑이다. 현재 5층이지만 원래 7층이었을 것으로 추정된다. 국보 제213호, 10~11세기, 높이 155센티미터, 삼성미술관 리움 소장.

료됐고, 필묵이 담긴 문갑통과 서예로 시를 쓰던 아버지의 모습을 보면서 묵향의 아름다움에 마음이 빼앗겼다고 한다.

> 내가 성장하여 고미술품 수집에 관심을 갖게 된 것도 어렸을 때부터 이렇게 고문방구에 친숙해지고 가정의 제사를 통해 도자기의 소중함을 알게 되면서 어느 사이엔가 한국적인 전통과 문화가 몸에 배어 살아왔기 때문이 아닌가 한다. 이리하여 고미술품 수집은 분주한 사업 중에 마음을 가다듬을 수 있는 즐거운 취미의 하나로 자리 잡게 됐다. ……무조건 다양하고 많이만 모으는 것보다 나의 기호에 맞는 것만을 선택하여 수집하는 것이 나의 수집 취향이다.[4]

이병철은 처음 글씨와 그림을 선호했지만 이후 도자기, 불상, 공예, 고고 유물 등 다양한 분야로 관심이 확장됐다. 그 덕분에 호암 컬렉션은 개인 컬렉션 가운데 장르가 가장 다양하다는 평가를 받는다.

이병철이 우리 문화재를 가장 열정적으로 수집한 시기는 1940년대부터 1970년대 사이였다.

청자진사 연화무늬표주박모양 주전자(국보 제133호), 청자상감 구름학 모란국화무늬 매병, 진양군 영인 정씨묘 출토 유물 일괄, 청화백자 매화 대나무무늬 항아리 등과 같은 국보급 문화재들이 모두 이 시기에 수집한 것들이다.

1970년 초 일본 오사카의 오사카 시립 박물관. 당시 관객들을 사로잡은 유물 가운데 하나는 단연 청자진사 연화무늬표주박모양 주전자. 당시 일본에서 100만 달러를 호가할 정도로 명품 중의 명품으로 꼽히는 고려

청자였다.

이렇게 화려하면서도 기품 있는 청자가 또 있을까. 상감청자와 순청자에서는 느낄 수 없는 또 다른 매력이 발산되고 있다.

이 청자는 인천 강화도의 고려 무인세력 최항(최충헌의 손자)의 무덤에서 1963년 묘지墓誌와 함께 출토된 것이다. 그러나 어느 사이엔가 누군가에 의해 일본으로 밀반출됐다. 일본에서 알 만한 컬렉터들도 이 작품을 보고 놀라움을 금치 못했다.

전시 소식과 함께 사진으로 이 작품을 살펴본 이병철은 대뜸 이것을 구입해야겠다고 마음먹었다.

이병철은 사람을 불러 일본으로 보내면서 "어떤 일이 있어도 찾아오라"고 했다. 돈을 주고 경매에서 사오는 것이지만 사실은 약탈당한 우리 문화재를 조국 땅으로 다시 찾아오는 것이라는 생각 때문에 이병철은 전의에 불타고 있었다.

일본 오사카 시립 박물관에서 경매가 시작됐다. 일본의 내로라 하는 컬렉터들이 다 모였다. 출발 가격부터 어마어마했다. 순식간에 300만 엔을 호가했다. 치열한 경합 끝에 3,500만 엔으로 이병칠이 띠낸 것이다. 거의 40년 전에 이 정도 가격이었으니 지금은 수억 엔을 넘어 수십억 엔에 이를 것이다.

이병철은 유난히 이 청자를 좋아했다고 한다. 여기서 진사辰砂는 붉은색 안료를 사용해 무늬를 표현하는 기법으로, 당시 중국에는 없고 고려청자에만 나타나는 독특한 특징의 하나였다.

이 청자는 보고 또 보아도 늘 아름답다. 전체적인 조형미는 말할 것도 없고 몸통 표면의 연잎 가장자리와 주둥이 앞쪽 중간까지 표현된 과감한

진사채, 이 붉은 진사와 깊고 그윽한 비색의 강렬한 대비와 세련된 조화, 연꽃을 두 손으로 껴안고 있는 동자와 개구리 한 마리. 그 대담한 조화가 특히 매력적이다.

이병철은 손재형이 「세한도」와 함께 저당잡혔던 김홍도의 「군선도」 병풍, 김정희의 글씨 「죽로지실」, 정선의 「금강전도金剛全圖」, 「인왕제색도」 등의 명품을 수집하기도 했다.

이병철은 1971년 4월 국립중앙박물관에서 「호암 수집 한국미술특별전」을 열어 세상을 놀라게 했다. 이 전시에서는 그동안 수집해온 청자, 백자, 금속공예품 등 203점의 고미술품을 선보였다.

문화재·박물관계는 물론이고 일반인들의 관심도 지대했다. 국립중앙박물관은 월간『박물관 뉴우스』1971년 4월호에 전시 출품작을 대대적으로 소개했다. 이병철이 우리 문화재를 수집하고 있으며 작품도 매우 좋은 것들이라는 사실은 알려졌지만 그 실물을 한 자리에 공개하기는 처음이었기 때문이다.

1970년대 들어서면서 이병철의 컬렉션은 1천여 점에 이르렀다. 그는 호암미술관 건립을 구상하기 시작했다.

이 과정에서 그에게 지대한 영향을 끼친

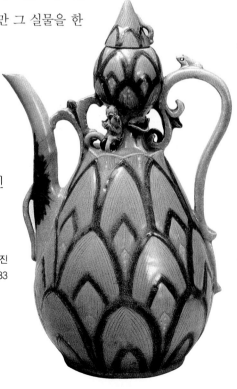

청자진사 연화무늬표주박모양 주전자　붉은색을 내는 안료는 진사를 사용해 화려하고 세련된 아름다움을 연출했다. 국보 제133호, 13세기, 높이 32.5센티미터, 삼성미술관 리움 소장.

사람은 수정 박병래다. 박병래는 평생 수집한 문화재 362점을 1974년 국립중앙박물관에 기증한 인물이다. 이것을 보고 이병철은 깊은 감명을 받았다. 미술관을 건립해 자신의 컬렉션을 공개하고 보존해야겠다고 생각한 것이다.

이 무렵부터 호암미술관 건립을 본격적으로 추진하기 시작했다. 이와 함께 고미술뿐만 아니라 근현대미술로까지 그 수집의 범위를 넓혔다.

이병철은 미술관 건립의 막바지 공사가 한창이던 1978년 국보 제133호 청자진사 연화무늬표주박모양 주전자, 국보 제136호 용두보당龍頭寶幢, 국보 제137호 대구 비산동 출토 청동기, 국보 제138호 금관 및 부속 금공예품, 국보 제138호 단원 김홍도의 「군선도」, 국보 제171호 청동은입사보상당초봉황무늬 합, 국보 제172호 진양군 영인 정씨묘 출토 유물과 보물 등 자신이 소장해온 문화재 1,167점을 삼성미술문화재단에 기증했다.

1982년에 개관한 호암미술관은 이병철이 기증한 컬렉션을 중심으로 고미술품뿐만 아니라 현대미술품까지 적극적으로 수집해 고미술과 근현대미술의 균형을 맞춰가면서 국내의 사립 공공박물관 가운데 최고의 컬렉션으로 자리 잡아갔다.

호암미술관에는 이후 호암의 기증 컬렉션을 비롯해 그의 아들인 이건희 회장 부부의 컬렉션 등이 한데 소장·전시

용두보당(부분) 예로부터 사찰에는 법회와 같이 중요한 행사가 열린다는 사실을 널리 알리기 위해 당幢이라는 깃발을 걸었다. 이 깃발을 달아두는 장대를 당간幢竿이라고 한다. 이것은 실내에서 사용하기 위해 만든 작은 당간으로, 용두보당은 용머리모양이 장식된 보배로운 당간이라는 뜻이다. 국보 제136호, 10~11세기, 높이 104센티미터, 삼성미술관 리움 소장.

萬二千峯皆骨山何人用
意寫真顏眾香浮
動扶桑外
積氣雄蟠
世界
間
發興
笑我今來
爲半林松
柏應畫閣諸公脚
踰頂令遍爭似枕邊看者不慳

甲寅
春本

金剛全圖
謙齋

정선의 「금강전도」 태극무늬처럼 금강산을 좌우로 나누어 왼쪽은 부드러운 흙산(토산土山)으로, 오른쪽
은 험하고 거센 바위산(골산骨山)으로 대비시켜 표현했다. 국보 제217호, 1734년, 130.7×94.1센티미터,
삼성미술관 리움 소장.

되어 있다. 삼성의 이건희 회장은 2004년 서울 용산구 한남동에 리움미술관을 신축해 개관했다. 호암미술관의 소장품도 이곳으로 옮겨와 전시되고 있다. 경기도 용인시에 있는 호암미술관에서는 주로 특별전이 열린다.

삼성미술관에 있는 호암 컬렉션과 이건희 부부 컬렉션은 선사시대부터 현대에 이르기까지 1만 5천 점에 달한다. 전 분야를 망라하는 고미술품에는 국보 및 보물로 지정된 문화재 91점이 포함되어 있다. 최근에는 20세기 초부터 동시대 미술에 이르는 대표적인 작가들의 주요 작품도 꾸준히 구입해 사립미술관과 사립박물관 가운데 최고의 컬렉션을 자랑하고 있다.

윤장섭, 도자기에 빠지다

"아니, 이렇게 많은 국보와 보물이 이곳에 있다니."

2006년 6월 서울 관악구 신림동 호림박물관을 찾은 사람들은 모두들 놀라움을 금치 못했다. 이곳을 처음 찾은 사람들은 한적한 주택가에 박물관이 있다는 사실 자체에 놀랐다. 이곳을 종종 찾았던 사람들이나 그동안 주제별 전시만 보았던 사람들도 여기에 그렇게 많은 국보와 보물이 있다는 것에 놀라지 않을 수 없었다.

그때 호림박물관에서 열렸던 전시는 「호림박물관 소장 국보전」.

국보 제179호 분청사기 박지 연꽃물고기무늬 편병粉靑沙器剝地蓮魚文扁瓶, 국보 제281호 뚜껑 있는 백자주전자, 국보 제222호 백자청화 매화대나무무늬 항아리白磁清華梅竹文壺, 국보 제211호 고려의 『백지묵서묘법연화경白紙墨書妙法蓮華經』 권1-7, 국보 제266호 고려의 『초조본대방광불화엄경初雕本大方廣佛華嚴經』 권2, 권75.

보물 제1451호 청자상감 구름학국화무늬 주전자, 보물 제1062호 분청사기 철화당초무늬 장군, 보물 제806호 백자반합白磁飯盒, 보물 제1068호

분청사기 상감 모란당초무늬 항아리粉靑沙器象嵌牡丹唐草文壺, 보물 제1455호 분청사기 상감 파도물고기무늬 병粉靑沙器象嵌波魚文甁, 보물 제808호 고려 금동탄생불, 보물 제1048호 고려의 「지장시왕도地藏十王圖」, 보물 제754호 『감지금니대방광불화엄경紺紙金泥大方廣佛華嚴經』 등.

국보 8건 16점, 보물 44건 49점 등 총 130점이 전시됐다. 국보 제179호 분청사기 박지 연꽃물고기무늬 편병은 그 납작한 모양과 박지剝地 조화彫花 기법으로 표현된 연꽃 물고기 무늬가 독특하다. 한여름 연꽃이 활짝 핀 연못 속을 노니는 물고기의 모습이 시원스럽고 익살스럽다.

국보 제222호 뚜껑 있는 백자청화 매화대나무무늬 항아리(조선 15세기)는 맑고 깨끗하면서도 듬직한 안정감을 전해주는 명품이다. 조선 초기 최고의 청화백자로 꼽힌다.

국보 제281호 백자주전자, 보물 제806호 백자반합도 15세기 백자의 명품으로 꼽힌다. 백자주전자는 그 모양이나 색이 세련되고 아름다운데다 조선 전기의 백자주전자로는 유일한 것이어서 더더욱 귀한 작품이다. 백자반합도 매력적이다. 안정감과 넉넉한 분위기가 보는 이의 눈과 마음을 끌어당긴다. 투박한 듯하지만 고도의 세련미가 담겨 있는 백자다.

분청사기 철화 당초무늬 장군(조선

백자청화 매화대나무무늬 항아리 매화와 대나무무늬를 과감히 간략하게 표현한 것이 두드러진다. 15세기 조선의 당당한 자신감을 보는 듯하다. 국보 제222호, 15세기, 높이 29.8센티미터, 호림박물관 소장.

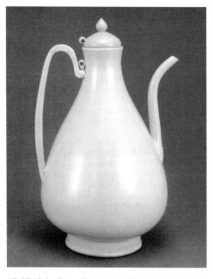

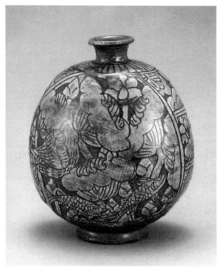

백자주전자 국보 제281호, 15세기, 높이 32.9센티미터, 호림박물관 소장.

분청사기 박지 연꽃물고기무늬 편병 국보 제179호, 15세기, 높이 22.5센티미터, 호림박물관 소장.

15~16세기)도 대담하고 활달한 철화분청의 전형을 보여주는 작품이다.

이처럼 호림박물관의 컬렉션은 내실이 있으면서도 화려하다. 호림박물관은 삼성미술관 리움, 간송미술관과 함께 3대 사립박물관으로 꼽힐 정도다.

특히나 예상치 못했던 곳, 서울의 신림동 주택가에서 국보 문화재를 만날 수 있다는 것이 사람들에게는 신선한 충격일 것이다. 신림동 호림박물관은 그 고즈넉한 분위기가 참 좋은 곳이다.

호림박물관 컬렉션은 윤장섭 성보실업 회장 겸 성보문화재단 이사장이 수집한 것들이다. 윤장섭 회장은 개성의 상인 집안 출신이다. 개성공립상업학교, 보성전문학교를 나온 그는 서울 종로에서 실 장사로 사업을

바퀴모양 토기 삼국시대 5세기 전후, 높이 14.6센티미터, 호림박물관 소장.

시작했다. 6 · 25 전쟁통에 부산에 피난해 곤궁한 삶 속에서도 직물 원자재를 사서 대구에 가서 팔 정도로 장사에 열정적이었다. 그리고 무역회사 성보실업을 세워 사업을 일궈오고 있다.

그가 문화재에 관심을 갖게 된 배경으로는 우선 개성 출신이라는 점을 꼽을 수 있다. 개성은 고려의 도읍지였다. 그 역사의 고도에서 태어나고 자란 윤 회장이었기에 역사와 문화재에 대한 관심이 남달랐을 것이다. 개성 사람들의 역사와 상인정신에 대한 자부심은 대단했기 때문이다.

이같은 상황에서 윤 회장의 문화재에 대한 관심은 고향 선배들을 만나면서 본격화됐다. 바로 최순우 전 국립중앙박물관장, 황수영 전 국립중앙박물관장, 진홍섭 전 이화여대 박물관장들을 1970년대 들어 만나면서부터 본격적으로 문화재를 모으기 시작했다.

이들을 통해 우리 문화재들이 해외로 유출된다는 것을 알게 됐다. 일본에 유출된 고려시대 사경寫經『백지묵서묘법연화경』을 들여오고, 백자 청화 매화대나무무늬 항아리를 구입했다. 의무감 때문이었다.

유물을 하나둘 만나보고 감상하면서 그 아름다움과 매력에 빠져들기 시작했다. 그는 유물이 쌓이게 되자 이를 다른 많은 사람들과 함께 감상해야 한다고 생각했다. 우리 역사와 문화재를 지키기 위해 수집을 시작한 것인데 혼자서 볼 수 없다는 생각에서였다.

누군가는 "그의 컬렉션에는 진정한 개성상인의 삶이 담겨 있다"고 말한다. 꼼꼼하고 반듯하다는 말이다. 게다가 방만하게 수집하는 것이 아니

어서 특히 도자기와 불경 컬렉션이 높은 평가를 받는다. 호림박물관의 소장품은 토기, 도자기, 회화·전적류, 금속공예품 등 1만 1천여 점. 지금도 계속 유물을 수집하고 있으며 매년 새로 구입한 작품들을 선보이기도 한다.

호림박물관 컬렉션 가운데 특히 두드러진 것은 도자기다. 원삼국시대와 삼국시대의 닭모양 토기, 오리모양 토기, 서수瑞獸모양 토기, 토우장식 받침대, 닭모양 토기, 각종 집모양 토기, 배모양 토기 등을 비롯해 고려청자, 조선분청사기, 조선백자 등이다.

1982년에는 성보문화재단을 설립하고 서울 강남구 대치동에 호림박물관을 열었다. 호림湖林은 그의 아호. 이어 1999년에는 지금의 서울 관악구 신림동으로 이를 옮겨 오늘에 이르고 있다. 2009년 호림박물관은 서울 강남구 도산대로변에 호림아트센터를 짓고 분관을 개관했다.

한광호, 대영박물관에서 탕카를

2003년 9월 영국 런던의 대영박물관British Museum. 이곳에서는 대영박물관 개관 250주년 기념 특별전 「Tibetan Legacy—Paintings from the Hahn Kwang-ho Collection」이 열렸다. 우리말로 옮기면 '티베트의 유산—한광호 컬렉션의 회화.'

세계 최고 박물관인 대영박물관의 250주년 기념 특별전의 주인공은 놀랍게도 한국인 한광호였다. 그 전시는 대영박물관에서 처음 열리는 한국인의 개인 컬렉션 특별전이자 대영박물관에서 처음 열리는 탕카 특별전이기도 했다. 탕카는 티베트의 불화를 말한다. 대영박물관에서 이같은 전시가 열린 것은 화정和庭 한광호韓光鎬의 탕카 컬렉션이 세계 최고 수준을 자랑하기 때문이다.

한국베링거인겔하임 회장이자 한빛문화재단 명예이사장인 그는 세계 최고의 탕카 컬렉터다. 대영박물관 전시에 앞서 2001년에는 10개월 동안 도쿄, 교토 등 일본 5개 도시를 순회하면서 탕카 등 티베트 문화재 순회 특별전 「탕카의 세계—티베트 불교 미술전」을 열기도 했다.

티베트 미술품들은 정치적 이유 등으로 티베트에서 대거 반출되어 세계 각지에 흩어져 있다. 그래서 한 회장의 탕카 컬렉션은 더욱 빛을 발한다.

그가 세운 한빛박물관의 소장품은 현재 2만여 점. 재단의 컬렉션이 1만 점, 한 회장의 개인 소장 컬렉션이 1만 점이다. 탕카와 불상, 불구, 경전 등 티베트불교 예술품, 중국 회화와 도자기 등 중국미술품, 그리고 한국미술품 등이 주종을 이룬다. 여기에 일본, 인도, 베트남 등 아시아 각국의 미술품과 유럽의 부채, 약항아리 같은 이색 소장품도 적지 않다.

탕카 컬렉션 전시도록 표지 2003년 영국 대영박물관에서 열렸던 한광호 회장의 탕카(티베트불화) 컬렉션 전시도록 표지다.

이 가운데 탕카가 약 9천 점(재단 소장 3천 점, 화정 개인소장 6천 점)에 이른다. 양적으로나 질적으로 세계 최고 수준의 탕카 컬렉션이다. 티베트 불화의 특징은 농염한 색채, 빈틈없이 정밀한 묘사, 호사스런 의복, 섬세한 복식도안 등 전체적으로 화려하고 웅장하다. 특히 티베트 불교의 밀교적 특성이 반영되어 관능미가 묻어나는 작품도 적지 않다.

1927년 만주 하얼빈에서 태어난 한광호 회장은 어려서 부모를 여의고 1945년 광복이 되자 홀로 한국에 들어왔다. 서울의 한 화공약품 가게 점원으로 일하기 시작했고, 1958년 백수의약주식회사를 인수하여 1972년

안다라(탕카) 티베트, 40×34.5센티미터, 화정박물관 소장.

녹색 타라보살(탕카) 17~18세기, 153.7×98센티미터, 화정박물관 소장.

에는 독일 제약회사 베링거인겔하임의 한국 합자회사인 한국베링거인겔하임을 설립했다. 자수성가한 기업인의 전범이라고 할 수 있다.

그가 문화재 수집에 관심을 갖게 된 것은 한창 사업에 전념하기 시작하던 1950년대 중반. 겸재 정선의 그림을 사가는 독일인 사업가를 보고 충격을 받은 것이다. 이어 1960년대부터 본격적인 문화재 수집에 나섰다. 그는 부지런히 유물을 수집했다. 런던, 뉴욕, 홍콩, 북경, 일본 곳곳을 돌아다니며 유물을 샀다.

한 회장이 탕카에 관심을 갖게 된 것은 우연이었다. 1988년 주한일본 대사관저에 초대를 받은 적이 있었다. 그곳에서 에가미 나미오江上波夫 (1906~2002)를 만났다. 에가미 나미오는 기마민족 일본도래설을 주장했던 일본의 유명한 고대사학자였다. 기마민족 일본도래설은 4~5세기 대륙과 한반도의 기마민족이 일본 열도로 건너가 일본을 정복했다는 학설

이다.

탕카 컬렉터이기도 했던 에가미 나미오는 한 회장에게 탕카 수집을 권했고, 그 말을 들은 뒤 그는 대만, 홍콩 등지를 중심으로 탕카를 찾아 부지런히 돌아다녔다.

탕카를 만나면서 그는 탕카의 매력에 빠져들었다. 좋아하지 않으면 오래도록 수집할 수 없는 법. 강렬하고 화려한 색감, 섬세한 표현, 기하학적인 화면 구성, 곳곳에서 묻어나는 관능적 분위기……

그는 탕카뿐만 아니라 중국미술 컬렉션에도 뛰어나다. 하얼빈 출신인 그에

꽃모양 부채　중국 19세기, 55×39센티미터, 화정박물관 소장.

게 중국은 고향 같은 곳. 그래서 한 회장은 중국 문화재를 매우 좋아한다. 지금도 매년 40여 점 정도 중국 문화재를 구입하곤 한다. 화정 컬렉션에는 도자기, 금속공예, 회화 등 중국의 다양한 문화재들이 많이 포함되어 있다.

한 회장은 유물을 싸게 구입하는 것으로 유명하다. 발품을 팔면서 직접 현지에 가서 사기 때문이다. 특히 유럽에서 싸게 살 수 있었다. 유물을 물려받아 보관하고 있는 후손들 가운데에는 유물의 가치나 활용 등에 특별한 관심이 없는 경우가 생각보다 많다. 그러다 보니 유물의 가격을 정교하게 매기지 못하는 편이어서 유물을 싸게 살 수가 있다. 한점 한점 골라서 사면 소유자는 각각의 유물을 대단하게 생각해 가격을 올리려고 한

다. 하지만 아예 통째로 모두 사버리면 별것 아니라고 생각해서 한꺼번에 구입하는 것이 더 싸게 살 수 있다. 그래서 한 회장은 유럽 나라의 가정집에서 보관하던 것을 일괄 구입하는 경우가 종종 있었다고 한다.

독일에서는 이미 예약해놓은 중국 도자기를 수중에 넣는 데 성공하기도 했다. 그 비결은 진심이었다. "그 사람이 사가면 혼자서 보지만 내가 사가면 미술관에 전시해 많은 사람들이 볼 수 있다"고 설득해 중국 도자기를 구입했다는 것이다.

이런 일화도 있다. 한 회장은 1995년 집에 도둑이 들어 도자기 100여 점을 도난당한 적이 있었

삼채三彩 **금강역사상 망와**望瓦 중국 명나라, 높이 32센티미터, 화정박물관 소장.

다. 대담하게도 트럭을 대문 앞에 세워놓고 집에 있는 도자기를 모두 실어갔다. 일주일 뒤 한국베링거인겔하임 회장실로 전화가 걸려왔다. 먹고살기가 어려우니 30억 원을 주면 훔쳐간 도자기를 돌려주겠다고 했다. 그는 단호히 거절했다. 돈을 줄 수 없으니 도자기를 모두 다 가져버리라고.

그가 40여 년 동안 모은 화정 컬렉션은 화정박물관에 소장 전시되어 있다. 그는 한빛문화재단을 설립했고 화정박물관을 개관해 전시해오고 있다. 1999년 이태원에 문을 열었던 화정박물관은 2006년 평창동으로 옮겼다. 북한산이 올려다보이는 평창동 화정박물관의 전망은 유물만큼이나

매력적이다.

그는 1997년 대영박물관에 기부를 하여 화제가 됐다. 1997년 100만 파운드(당시 16억 원)를 기부해 대영박물관에 한국실이 들어서는 데 기여했다. 대영박물관은 그가 기부한 돈으로 조선시대 백자 달항아리를 구입하기도 했다. 그 백자 달항아리는 대영박물관 개관 250주년 기념 도록에 실려 있고 대영박물관 입구의 기증자 명단에는 그의 이름이 새겨져 있다.

한국실에는 고려 범종 등 그가 대여한 미술품들이 전시되어 있다. 그는 더욱더 우리 문화재를 해외에 알려야겠다는 생각이다. 그래서 대영박물관에 자신이 모은 소중한 문화재를 계속 기증하고 싶어한다.

제6부

컬렉션의 기증

위대한 결정, 컬렉션의 기증

2009년 3월 30일 서울 용산의 국립중앙박물관에서는 뜻 깊은 행사가 열렸다. '명예의 전당' 현판식.

1909년 한국 최초의 박물관인 제실박물관이 생긴 이후 한국 박물관 100주년을 맞아 국립중앙박물관이 마련한 것이다. 유물을 기증하거나 후원금을 기부해 한국 박물관의 발전에 기여한 사람들을 기리기 위한 취지였다. 국립중앙박물관은 1946년 개관 이후 유물 2만 8천여 점을 기증한 242명과 박물관에 후원금을 기부한 60여 명 등 300여 명의 이름을 새긴 명패를 명예의 전당에 설치했다.

국립중앙박물관은 이를 계기로 최근 기증한 문화재 가운데 200여 점을 골라 전시했다. 안익태의 친필 애국가 악보, 임진왜란 때 일본으로 끌려간 조선인 포로의 후손이 제작한 찻잔, 우리나라에서 가장 오래된 일제 강점기 때의 국어사전 등. 우리 역사의 고비고비마다 그 영욕의 순간이 고스란히 담겨 있는 것들이었다.

안익태 친필 애국가 악보는 스페인에 거주하는 그의 유족들이 2006년

안익태의 「애국가」 악보 2007년 안익태의 유족이 기증한 것으로 안익태의 친필 악보는 남아 있는 것이 없어서 매우 귀하다. 국립중앙박물관 소장.

과 2007년에 걸쳐 기증한 안익태 선생 유품과 애국가 관련 자료 600여 점 가운데 하나다. 「애국가」 4장 가운데 마지막 절에 "동해물과 백두산이 말으고 달또록"이란 가사가 쓰여 있다. 표기법이 지금과 다르지만 그로 인해 오히려 보는 이의 가슴을 찡하게 한다. 특히나 안익태의 친필 악보는 매우 드물어 그 가치가 높다.

18세기 초 찻잔은 우리 역사의 애환이 고스란히 담겨 있는 그릇이다. 임진왜란 때 포로로 끌려간 조선시대 사람들의 후손이 18세기에 만든 것이다. 여기에는 한글로 된 시가 새겨져 있어 가슴이 뭉클해지기도 한다. 일본 교토의 고미술 전문가인 후지이 다카아키가 소장하다가 그의 유족이 2008년에 기증했다.

최고最古의 국어사전인 『보통학교 조선어사전』은 경성사범학교 훈도 심

『조선어사전』 가장 오래된 우리의 국어
사전이다. 1925년, 국립중앙박물관 소장.

의린沈宜麟이 편찬한『보통학교 조선어사전』가
운데 1925년 10월 서울의 이문당以文堂에서 발
간한 초판본이다. 기존의 최고 국어사전으로는
1930년 4월에 발간된 심의린의『보통학교 조선
어사전』제3판을 꼽았으나, 이번 자료는 그보다
5년 앞서 발간된 초판본이다. 부산 이성동내과
의원의 이성동 원장이 2008년에 기증한 것이다.

'명예의 전당' 현판식 행사에서는 이 시대의
대표적 문화재 컬렉터 가운데 한 사람인 유상
옥 코리아나화장품 회장의 유물 기증식도 열렸
다. 유 회장은 1970년대부터 옛 여성의 화장용
품과 장신구를 집중적으로 수집해왔다. 그는
자신의 컬렉션 가운데 청자분합青瓷粉盒 등 전통적인 화장 관련 문화재
200여 점을 국립중앙박물관에 기증했다. 옛 여인들의 미의식을 엿볼 수
있는 섬세하고 화사한 문화재들이다.

그날 유 회장은 이렇게 말했다.

"사실 이번에 국립중앙박물관에 기증한 고려시대 청자분합이며 화장
용기 등 200점의 유물은 내 수집품 중에서도 가장 아끼던 것들이라 한참
을 망설였습니다. 주위에서 코리아나화장박물관을 운영하는데 왜 굳이
기증을 하느냐고 말리기도 했죠. 내 수집품이 큰집(국립중앙박물관)에서
더 많은 사람들과 더 자주 만난다면 그것도 뜻 깊은 일인 것 같아 눈을 딱
감았습니다."

기증은 쉬운 일이 아니다. 왜 아깝지 않겠는가. 어떻게 모은 것인데,

게다가 가족들을 비롯해 주변 사람들이 무척이나 아쉬워할 텐데 선뜻 내놓을 수가 있겠는가.

오랜 시간과 열정, 그리고 많은 돈을 들여 평생 모은 컬렉션은 컬렉터의 분신과도 같다. 이같은 컬렉션을 공공박물관이나 미술관 등에 선뜻 기증한다는 것은 쉬운 결정이 아니다. 기증이란 것이 옆에서 보기에는 쉬워 보이지만 막상 결정하고 실천하기에는 대단히 어려운 일이 아닐 수 없다. 컬렉션 기증에 있어 가장 중요한 관건은 컬렉터 가족들의 동의일 것이다. 유산에 대한 기대감에 차 있는 자녀들이 동의해주지 않으면 부모로서도 기증을 결정하기가 쉽지 않기 때문이다.

여기서 말하는 기증은 컬렉션을 완전히 떠나보내는 것이다. 소유권도 넘기고 관리권도 넘기고 문화재나 미술품 자체도 모두 넘기는 것이다. 문화재단을 만들어 거기에 컬렉션을 내놓는 것과는 또 다르다. 문화재단은 소유권은 공공이지만, 즉 컬렉터가 마음대로 처분할 수 없지만 관리는 자신을 포함해 가족이 할 수 있다. 기증과 달리 완전히 자신의 손에서 떠나보내는 것은 아니다.

명확한 기록이 남아 있는 것은 아니지만 근대기 기증의 역사를 본다면 앞에서 말했던 일제강점기의 컬렉터 박영철의 기증이 선구적인 경우에 해당된다. 박영철은 『근역화휘』, 『근역서휘』, 겸재 정선의 그림, 연암 박지원의 편지 등 자신이 소장했던 컬렉션을 1940년 경성제국대학에 기증한 인물이다. 광복과 함께 경성제국대학이 서울대로 바뀜으로써 이 기증 유물들은 모두 서울대 박물관에 소장되어 있다. 박영철은 비록 친일파이기는 했지만 컬렉션의 역사에서 보면 모범적인 컬렉터였다.

국립중앙박물관의 경우, 1945년 12월 개관 이후 첫 기증은 1946년 7월에

토기들 최영도 변호사가 기증한 토기
들로 백제시대 장군(오른쪽)과 가야시
대 그릇받침(왼쪽)이다. 국립중앙박물
관 소장.

있었다. 당시의 유명한 고미술
상 컬렉터 가운데 한 사람이었던 이희섭이
금동불 등 문화재 3점을 박물관에 기증한 것이다.
1940년대 국립중앙박물관에 유물을 기증한 사람
은 이희섭이 유일했다.

이후 국립중앙박물관 기증은 1950년대 12건, 1960
년대 26건, 1970년대 37건으로 늘어났다. 1974년 4월, 의사 컬렉터 수정
박병래는 362점의 문화재를 국립중앙박물관에 기증했다. 광복 이후 우리
나라에서 문화재나 미술품을 대량으로 기증한 첫 번째 사례였다.

기증 사례는 꾸준히 늘어나고 있으며 특히 2000년 이후에는 눈에 띌
정도로 기증 문화가 확산됐다. 어려운 결정이지만 문화재나 미술품을 기
증하는 경우가 늘어나면서 우리 컬렉션 문화가 건강해지고 있음을 보여
주는 것이다. 또한 기증 컬렉션의 가치도 높다. 토기, 기와, 중국 문화재,
지도 등 특화된 한 분야의 컬렉션이 적지 않아 각 분야의 애호가와 연구
자들에게 좋은 감상의 기회를 제공하고 있다.

최초의 다량 기증자인 수정 박병래, 최고의 컬렉션을 기증한 동원 이
홍근, 미술품뿐만 아니라 미술관까지 기증한 이회림, 이국 땅에서 조국
에 대한 그리움으로 평생 수집한 문화재를 흔쾌히 내놓은 두암 김용두,
우리 도자기의 탁월함을 보여주기 위해 일부러 일본 오사카 시립 동양도

자미술관에 기증한 이병창, 가장 많은 국보·보물을 기
증한 『성문종합영어』의 저자 송성문, 기와를 기증한 검
사 출신의 유창종 변호사 등 널리 알려진 기증 이야기는
뒤에서 별도로 만나기로 하고 여기서는 그 이외에
우리가 기억해야 할 최근의 기증 사례를 간단히
소개하겠다.

청동거울 백정양 씨가 기증한 고
려시대의 청동거울(동경銅鏡)들.
'煌丕昌天황비창천'이라는 글자, 꽃
과 새 등이 장식되어 있다. 국립중
앙박물관 소장.

2001년 2월, 대한변호사협회 회장을 지낸 최
영도 변호사가 30년 넘게 수집해온 삼한시대부
터 조선시대까지의 토기 1,578점을 국립중앙박물
관에 기증했다. 그는 1960~70년대 일본인들이 한
국의 토기를 집중적으로 모으는 것을 보고 문화재
반출을 막기 위해 토기를 사들이기 시작했다. 그는
처음에는 개인 박물관을 짓고 싶어했으나 '결국 이
유물들은 내 것이 아니라 우리 모두의 것'이라고 생
각에 국가에 기증하기로 마음먹었다. 그는 특히 토기 하나만을 수집했다.
그가 기증한 유물들은 모두 한반도 토기문화의 흐름을 보여주는 것들이
다. 특히 그동안 보기 어려웠고 연구자들로부터도 외면당했던 고려와 조
선시대의 토기들이 다수 포함되어 있어 학술적 가치도 높다. 그는 2005
년과 2007년 세 차례에 걸쳐 토기 등 90여 점을 국립중앙박물관에 추가
로 기증하기도 했다.

2004년 2월에는 고미술상을 운영하는 백정양 씨가 고려 동경銅鏡(청동
거울)을 비롯한 792점의 수집품을 국립중앙박물관에 기증했다. 그의 컬
렉션은 청동 거울과 상투를 고정하는 동곳이 가장 많았다. 상서로운 꽃과

장식물과 단검들 신영수 티벳박물관장이 기증한
중국 한대의 동물모양 장식물과 중국 전국시대의
단검들이다. 국립중앙박물관 소장.

한 쌍의 새를 디자인해넣은 고려시대의 서화쌍조무늬 거울瑞花雙鳥文鏡,
용수보살과 전각이 새겨진 고려시대의 용수전각무늬 거울龍樹殿閣文鏡 등
시대와 종류를 망라한다. 국내 어디에 가서도 이렇게 좋은 청동거울 컬렉
션을 만날 수는 없다. 어린 시절부터 조선시대 거울을 끔찍하게 아끼는
아버지를 보고 옛 거울에 관심을 갖게 된 그는 청년이 되면서 거울 하나
에 미친 사람이 됐다. "문화재가 어느 개인의 소유가 될 수는 없다고 늘
생각해왔다"던 백정양 씨는 그 후 2007년 5월 고려시대 동전 등 300여 점
을 또다시 국립중앙박물관에 기증했다.

 2004년 4월과 2005년 1월과 9월, 2006년 11월 네 차례에 걸쳐 2,292
점의 문화재를 기증한 신영수 티벳박물관장도 기억해야 할 컬렉터다. 그
가 기증한 문화재들은 20년 간 세계 각지에서 수집해온 것들이다. 중국
고대 상대商代부터 한대漢代까지의 청동기와 철기를 비롯해 한대의 도기
陶器, 동경銅鏡과 같은 당·송대 금속공예품, 북방지역 청동기의 대표격
인 오르도스식 청동검靑銅劍과 동물무늬허리띠꾸미개, 발해의 금동뒤꽂

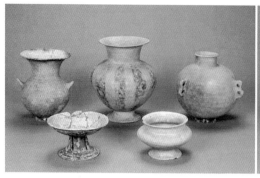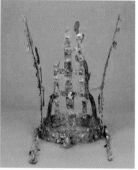

토기와 금동관 엄순녀 씨가 기증한 토기와 삼국시대 금동관이다. 국립중앙박물관 소장.

이 등이다. 그가 기증한 유물은 국내 컬렉션의 빈자리를 채워준다는 점
에서 의미가 있다. 중국의 내몽골과 오르도스 지역에서 출토된 이들 유
물은 한반도 고대 문화의 원류를 규명하는 데 큰 도움이 되는 것들이다.

2004년 9월, 문화부 등록 사립박물관 1호였던 홍산박물관의 엄순녀 씨
는 토기, 금동관, 고문서와 고서화 등 1,512점의 문화재를 국립중앙박물
관에 기증했다. 당시 그의 나이 77세였다.

그가 박물관을 세우고 다시 기증까지 하게 된 것은 세상을 떠난 남편
과의 약속 때문이었다. 6·25전쟁 때 월남한 남편은 사업체를 운영하면
서 큰 재산을 모았다. 평소 남편은 토기 등 문화재를 수집하면서 우리의
전통 문화와 역사를 보존하는 박물관을 세우고자 했다. 그러나 남편 김
홍기 씨는 이 뜻을 이루지 못하고 1992년 눈을 감으면서 "박물관을 만들
었으면 좋겠다"는 유언을 남겼다. 부인은 남편의 뜻에 따라 1992년 8월
서울 양재동에 토기 전문박물관인 홍산박물관을 세워 운영했다. 홍산박
물관은 문화부에 정식으로 등록한 사립박물관 1호였다. 그러나 안타깝
게도 이런저런 사정으로 인해 1999년 5월 문을 닫고 말았다.

귀면청동로　향로와 비슷한 모양이지만 몸체에 뚫려 있는 통풍구로 미루어 풍로나 다로茶爐로 사용했던 것 같다. 국보 제145호, 고려, 높이 12.9센티미터, 국립중앙박물관 소장.

엄순녀 씨는 평소 남편의 말이 계속 머리에 남았다. "재산이라는 것은 일정 정도가 넘어가면 개인의 것이 아니다. 우리 사회의 것이다'라는 말이었다. 엄순녀 씨는 그래서 소장품을 모두 국립중앙박물관에 기증하기로 했다. 기증 유물 가운데 대부분은 신라, 백제, 가야 등 삼국시대부터 조선시대까지의 토기들이었다. 국가별·모양별로 토기가 다양해 최영도 변호사가 기증한 토기와 함께 귀중한 연구 자료로 활용될 수 있는 것들이다. 기증품 가운데 신라 금동관도 빼놓을 수 없는 명품이다. 비록 금관은 아니지만 우리가 자주 보아온 신라 금관처럼 찬란한 아름다움을 자랑한다.

엄순녀 씨는 문화재 기증에 그치지 않고 2009년 1월 경기도 광주시 남한산성 도립공원 안에 있는 시가 12억 원어치의 토지를 경기도에 기증했다. 그때 자신의 이름과 얼굴이 알려지지 않도록 해달라고 신신당부해 사람들에게 또 다른 감동을 주었다. 기증 서명식도 비공개로 열었다. 2008년 남한산성 도립공원의 발전에 기여한 공로로 김문수 경기지사가 주는 감사패도 대리인을 통해 받았을 정도다.

2006년에는 대한조선공사(현 한진중공업) 회장과 한국일보 사장을 지낸 남궁련(1916~2006)의 유족들이 국보 제145호 고려 귀면청동로鬼面青銅爐, 고려 청자 연리무늬 대접青磁練理文碗 등 각종 도자기와 서화류 등 256점을 기증했다. 1997, 99년에 이어 세 번째 기증이었다. 기증품 가운데 고

려시대 귀면청동로는 독특한 모습이어서
그 가치가 매우 높다. 솥 모양의 몸체에 도
깨비 얼굴을 형상화하고 3개의 다리가 달려 있
다. 모양은 향로와 비슷한데 몸체에 바람이 들어갈
수 있도록 통풍구를 뚫은 것으로 보아 풍로로 사
용됐던 것 같다.

청자 연리무늬 대접　대리석에서 볼
수 있는 물결무늬 덕분에 모던한 느
낌을 준다. 고려 12~13세기, 높이
5.4센티미터, 국립중앙박물관 소장.

　　귀면청동로도 귀하고 특이하지만 청자 연리무
늬 대접도 이에 못지않다. 여기서 연리무늬는 대
리석무늬라는 뜻이다. 청자를 만드는 단계에서 흑색과 백색의 흙을 섞어
구워냄으로써 이들 흙이 서로 섞이고 휘감기면서 마치 대리석에서 보이는
듯한 무늬가 만들어진다. 우리 도자기 가운데 현재 남아 있는 예가 매우
드문 귀한 작품이다. 도자기 전문가인 정양모 전 국립중앙박물관장은 기
증 당시 유물을 설명하면서 "중국 당나라 때도 연리무늬의 자기가 유행했
지만 이것은 당대의 자기보다 그 무늬가 훨씬 더 세련되고 아름답다. 특히
이처럼 얇고 귀한 그릇은 매우 이례적이고 드물다"고 극찬하기도 했다.

　　우리나라 해운·조선업계의 선구자인 남궁련은 우리의 문화재를 세계
에 알리고자 영국 대영박물관과 미국 메트로폴리탄박물관 등에 백자와
청자 등을 기증한 바도 있다.

　　30여 년 간 유럽 등 국내외 각지를 돌면서 모아온 지도를 흔쾌히 기증
한 부부도 있다. 2004년 서울역사박물관에 15~19세기 서양 고지도와 관
련 서적 150여 점을 기증한 불문학자 부부 서정철 한국외국어대 명예교
수와 김인환 이화여대 명예교수다. 이탈리아 출신 중국 선교사 마르티니
가 제작한 『중국지도첩』(1655), 프랑스 지도제작자 당빌의 「조선왕국전

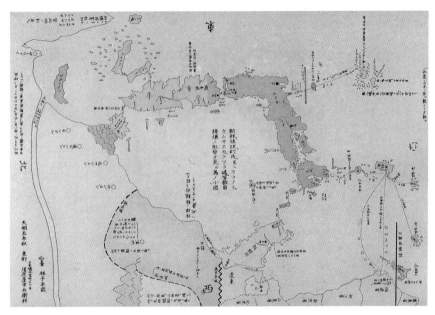

하야시 시헤이의 「삼국접양지도」 일본의 에도시대 실학자 하야시 시헤이가 그린 울릉도와 독도를 조선 땅이라고 기록해놓은 지도다. 1785년, 96.4×74.1센티미터, 서울역사박물관 소장.

도」(1737), 프랑스인 N. 드 페르가 제작한 「아시아지도」(1705) 등 이 부부가 기증한 지도는 서양인들이 한국과 아시아를 어떻게 인식하고 있었는지를 보여준다는 점에서 흥미로운 사료가 아닐 수 없다. 특히 일본의 에도江戶시대 실학자 하야시 시헤이林子平가 1785년에 그린 「삼국접양지도三國接壤地圖」는 울릉도와 독도를 '조선의 땅'이라고 확실하게 기록해놓았다. 서정철 교수는 낮에는 불문학 연구자로, 밤에는 서양 고지도 연구자로 살았고 명예교수가 된 이후에는 이제 불문학자가 아니라 고지도 연구자로 하루하루를 보내고 있다.

1996년 다듬잇돌과 같은 민속 유물 620여 점을 기증한 허동화 자수박물관장, 1989년 담백하면서도 격조 있는 조선시대 목가구 등 300여 점을

기증한 김종학 화백도 우리가 기억해야 할 컬렉터들이다. 허동화 관장은 자수와 보자기를 집중적으로 모은 전문 컬렉터로 유명하다. 그리고 김종학 화백은 우리 화단에서 현역 작가 가운데 최고의 인기를 구가하고 있는 화가다. 그의 작품을 구하려는 사람이 많아 작품이 모자랄 정도다. 2007년 전후 미술시장이 호황이었을 때 경매에서 80호(145.5 × 97.0센티미터)나 100호(162.2×112.1센티미터)짜리 크기의 꽃그림은 수억 원에 거래됐다.

문화재, 미술품 기증을 말하면서 빼놓을 수 없는 사람이 있다. 바로 1936년 독일 베를린 올림픽 마라톤 때 우승자인 손기정(1912~2002) 선수다.

1936년 8월 9일 오후 5시 31분, 독일 베를린 올림픽 스타디움. 29킬로미터 지점에서 선두로 나선 손기정은 가장 난코스로 꼽혔던 베를린의 빌헬름 고갯길을 넘어 그르네발트 숲을 빠져나온 뒤 스타디움 입구 자유의 종을 지나 스타디움 안으로 당당하게 들어섰다. 2시간 29분 19초 2, 마라톤 세계신기록이었다. 나라를 잃은 망국의 젊은이로서, 가슴에 일장기를 달고 일본인으로 뛰었던 손기정이었다. 그랬기

조선시대의 목가구　김종학 화백이 기증한 조선시대 19세기 3층 찬탁(높이 160센티미터)과 2층 농(높이 128.5센티미터), 국립중앙박물관 소장.

청동투구 기원전 6세기, 높이 23센티미터, 그리스 올림푸스 제우스신전 출토, 국립중앙박물관 소장.

에 그의 우승은 더욱 감격적이었고 소식을 전해들은 한반도는 온통 흥분의 도가니였다. 일제의 식민 지배에 신음하던 한국인들은 마치 일본 통치를 뒤엎은 듯 열광하지 않을 수 없었다. 손기정의 올림픽 마라톤 우승은 스포츠의 차원에 머무는 것이 아니었다. 그건 민족 자존을 일깨우는, 역사적인 일대 사건이었다.

그때 손기정은 시상대에서 월계관을 머리에 썼고 그리스 청동투구를 부상으로 받기로 되어 있었다. 그러나 이 청동투구는 손기정에게 전달되지 않고 베를린박물관에 보관되어 있었다. 그러다 뒤늦게 1986년에서야 손기정에게 전달됐다.

이 청동투구는 기원전 6세기 무렵 그리스에서 만든 진품이다. 독일 고고학 발굴단이 1875년 그리스 올림포스의 제우스 신전을 발굴할 때 발견한 것이다. 이 투구를 전달받은 손기정은 "나의 것이 아니라 우리 민족의 것"이라며 1994년 11월 국립중앙박물관에 기증했다.

이밖에도 많은 컬렉터들이 국립중앙박물관뿐만 아니라 곳곳에 있는 다양한 박물관 등지에 크고 작은 기증을 해오고 있다. 기증품이 국보급이라고 해서, 기증품의 양이 수백, 수천 점이라고 해서 그렇지 못한 경우보다 더 훌륭한 것은 아니다. 그것이 두세 점이든 수천 점이든, 또 이름 없는 평범한 유물이든 국보급 유물이든 그 기증은 다 같이 귀하고 아름다우며 감동적인 일이다.

박병래, 백자를 닮은 컬렉터

나는 도자기와 함께 지내온 내 인생이 얼마나 행복했는지 모르겠다. 그러나 한편으로는 우리 조상들이 만든 예술품을 혼자만이 가지고 즐긴다는 일이 죄송스럽기도 했다. 변변치 못한 '콜렉션'이지만 워낙 도자가 귀한 우리나라이기 때문에 이나마라도 기증한다면 무슨 도움이 될지도 모르겠다. 내가 몇 십 년 동안 도자와 함께 지내던 마음을 이제부터 여러 사람에게 나누어줄 수 있다면 나는 얼마나 더욱 행복하겠는가. 지금 나는 과년한 딸을 정혼定婚한 듯한 기쁨에 넘쳐 있다.[1]

과년한 딸이 이제 시집을 가게 됐으니 그 아버지의 마음이 어떠할까. 수정 박병래는 그의 컬렉터로서의 인생, 그 컬렉션을 기증하게 된 계기를 이렇게 회고했다. 이 글을 보면 그의 마음은 참으로 깨끗하고 편안하다. 백자의 담백함, 백자의 아름다움 그대로인 것 같다.

1974년 3월 박병래는 자신이 40여 년 간 모아온 조선백자를 국립중앙박물관에 흔쾌히 기증했다. 밀반출되는 조국의 문화재를 안타까워하

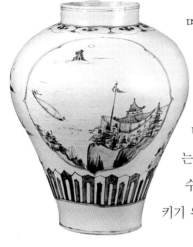

며 1929년경부터 평생 조선백자를 수집하여 말년에는 700여 점을 수집했는데 그 가운데 362점을 내놓은 것이다.

이 기증은 당시로서는 획기적인 사건이었다. 개인의 컬렉션을 대량으로 사회에 기증한다는 것은 거의 최초의 일이었기 때문이다.

수정 박병래는 일제강점기 때 우리 문화재를 지키기 위해 열성적으로 문화재를 수집한 대표적인 컬렉터다.

백자청화 매화대나무산수무늬 항아리 백자의 표면에 산수 풍경을 시원스럽게 그려넣어 마치 한 폭의 문인화를 연상시킨다. 수정 박병래의 컬렉션 품성이 잘 드러나는 백자 명품이다. 18세기, 높이 38.1센티미터 국립중앙박물관 소장.

그는 충남 논산의 독실한 가톨릭 집안에서 태어났다. 그의 아버지 박준호는 신앙심이 깊고 학구열이 높았으며 훗날 서울 동성고등학교 교장을 지냈다. 신학문을 배우기 위해 서울 양정학교에 입학한 그는 이후 경성의학전문학교를 졸업해 내과 의사가 됐다. 성모병원을 설립하고 원장을 지냈으며, 가톨릭의대 학장, 한국결핵협회 회장 등을 역임했다.

박병래가 우리 문화재를 수집하기 시작한 것은 26세 때인 1929년. 그와 문화재와의 만남, 그의 컬렉션은 지극히도 우연이었다.

당시 박병래는 경성대학 부속병원 내과 교실의 조수로 일하고 있었다. 문화재에 대해서는 특별히 관심도 없었고 아는 것도 없었다. 그러던 어느 날 일본의 고야산高野山에서 해부제를 마치고 돌아오는 길이었다. 일본인 교수가 접시 하나를 사더니 박병래에게 내밀어 보여주었다.

"박군, 이것이 무엇이지?"

"그저 평범한 골동 접시가 아닌가요?"

"그게 아니라, 어느 나라 접시인 것 같은가?"

"글쎄요. 조선시대 것은 아닌 듯한데……."

"뭐라고? 아니, 조선인이 조선의 접시를 몰라서야 말이 되는가?"

그 순간 박병래는 부끄럽다는 생각이 별로 들지 않았다. 그러나 시간이 흐르면서 그는 수치스러움을 느끼기 시작했다. 그러다가 분한 마음이 머리끝까지 치밀어올랐다.

며칠의 궁리 끝에 그는 창경궁 안에 있던 이왕직미술관을 드나들기 시작했다. 거기서 고려청자, 조선백자 등을 만났고, 조금씩 조금씩 우리의 도자기에 빠져들었다.[2]

그 과정에서 그는 특히 일본으로 유출되거나 조선에서 지내는 일본인들의 손에 넘어간 우리 도자기를 매우 안타까워했다.

1930년대 중반부터 박병래는 좀더 적극적으로 문화재를 수집해나갔다. 의사였지만 봉급을 받는 처지였기에 그리 돈이 많지는 않았다. 결국 그는 주머니 사정에 맞게 수집을 해야 했지만 그의 문화재 사랑과 수집 열정은 뜨거웠다.

한창 골동광 소리를 들을 정도로 열이 올랐을 때에는 오전에 병원 일과를 마치고는 가운만 벗은 채 그대로 시내 골동상을 돌고 꼭 한 가지를 사들고 돌아와야 그날 밤에 편안한 잠을 이룰 수 있었다. 물론 좋은 것을 사게 되면 머리맡에 놓고 자다가 한밤중에 일어나 불빛에 비추어보곤 했는데 보통 한 보름 가량은 흥분 때문에 잠을 설치기가 일쑤였다.[3]

그는 소박했지만 도자기에 대한 열정은 집요했다. 맘에 드는 것이 나타나면 그것을 반드시 사고야 말았다. 하긴 위대한 컬렉터는 좋은 작품 앞에서는 매서운 맹수처럼 집요하게 마련이다. 그렇지 않고선 좋은 작품을 손에 넣을 수 없기 때문이니 어쩌면 당연한 일인지도 모른다.

박병래는 또 수시로 서울의 골동상 가게를 들렀고 당대의 컬렉터들, 미술애호가들과도 어울리면서 관심과 안목을 키워나갔다.

1930년대 초에 수표교 근처의 창랑 장택상 씨 댁 사랑방에는 언제나 면면한 인가들이 모여들어 골동 얘기로 세월을 보냈다. 집 주인인 장택상 씨는 물론이고 윤치영尹致暎 씨, 또 치과의사인 함석태咸錫泰 씨와 한상억韓相億 씨, 그리고 전각가인 이한복 씨와 이만규李萬珪 씨 등이 자주 만나곤 했다. 그리고 나와 화가 도상봉都相鳳 씨, 또 서예가 손재형 씨와 이여성李如星 씨도 거기에 끼었는데, 하는 얘기란 처음부터 끝까지 골동에 관한 것뿐이었다.

저녁 때가 되면 그날 손에 넣은 골동을 품평한 다음 제일 성적이 좋은 사람에게 상을 주고 늦으면 설렁탕을 시켜 먹거나 단팥죽도 시켜놓고 종횡무진한 얘기를 늘어놓다 헤어지는 게 일과였다.[4]

백자청화 사군자무늬 항아리는 그의 컬렉션 가운데 대표작으로 꼽힌다. 이것은 그가 처음에 값이 너무 비싸 사지 못했던 것이다. 그런데 3년이 지나도 그의 머릿속에서 이 항아리의 모습이 지워지지 않았다. 3년 동안이나 머리에서 맴돌았던 백자, 박병래는 더 이상 참을 수가 없었다. 그후 그는 조금씩 모은 돈으로 끝내 꿈에 그리던 이 백자를 사들였다. 맘에

드는 백자에 대한 그의 열정을 보여주
는 대목이다.

그는 도자기를 주로 수집했지만
서화도 100여 점을 모았다. 그러나
1951년 1·4후퇴 때 피란을 내려가면
서 도자기와 서화를 땅속에 묻었는데
서울 환도 후 다시 돌아와보니 대부분
습기 차고 썩어서 훼손되고 말았다.

백자 연적과 필통 19세기, 연적의 높이 11.5센티미터,
필통의 높이 15센티미터, 국립중앙박물관 소장.

그가 컬렉션을 기증하기로 마음먹은 것은 1971년경이었다. 그 시절에
대한 도자기 전문가 정양모 전 국립중앙박물관장의 회고가 감동적이고
흥미롭다.

1971년 겨울 점심시간 조금 지나 석조전 2층 사무실의 조개탄 난로가
한참 달아오르고 커다란 노란색 양은 주전자에서 보리차가 끓고 있는 중에
혜곡兮谷 선생이 들어오는 모습이 아주 벅찬 감격을 안고 계셨다. 코트를
벗고 첫마디가 "굉장한 일이 있어. 수정水晶 선생과 점심시간에 만났는데
그 어른 말씀이 내가 평생 모은 유물을 전부 박물관에 내놓기로 하겠습니
다 하시잖아. 이건 참 굉장한 일이야. 아직 누구에게도 말을 하지 마시오."
참으로 가슴 벅찬 감격적인 일이 벌어진 것이다. 국립박물관에는 많은
유물이 있다. 그러나 많은 부분이 고고학적 학술 참고자료로서 발굴매장
문화재가 대부분이고 우리 미술 문화를 조명할 만한 유물은 얼마 되지 않
는다.(……)
그럼에도 불구하고 우리 박물관에는 새로운 유물을 구입할 만한 예산

확보가 하늘의 별따기였으며 고작 확보된 예산은 좋은 유물 한 점 값도 되지 않았다.(……)

수정 선생님 댁에서 유물을 빌려올 때마다 모두가 신기하고 참 아름답고 귀중한 유물을 많이 수집하셨다고 감탄했으며 방에 놓은 유물을 이것저것 들여다보고 매만져보곤 했다. 그중 중요한 한 점 정도도 우리 예산으로 살 수 없는 것이었다. ……1973년 1월 초에 4월로 예정된 「한국미술 2000년 전」 준비 관계로 수정 선생 댁엘 가서 그 댁에서 빌려올 유물을 점검하면서 전과 같이 사랑방과 마루 겸 거실에서 유물을 신기하게 매만지고 있는데 수정 선생님이 곁에서 "그것들도 모두 박물관에 보내드릴 겁니다. 곧 정 선생 마음대로 하시게 되죠" 하시면서 자애로운 미소를 머금으시던 모습이 지금도 생생하다.[5]

구체적인 기증 작업은 1973년 2월부터 진행됐다. 박병래는 원래 도록까지 만들어 유물과 함께 모두 넘겨줄 생각이었다. 단순히 유물만 넘겨주는 것이 아니라 관련된 도록까지 챙겨 완벽하게 기증을 하고 싶었던 것이다.

그러나 제작자의 사정에 의해 도록 발간이 자꾸만 늦어졌고 주위에서 도록이 없더라고 기증이 이루어질 수 있도록 서두른 것이다.

한 번은 평생 가꾸시던 유물을 구석구석 찾으시며 찾아내는 게 더 어렵다고 하시는데 너무 송구스러워 "사모님 구석구석 전부 다 찾아내시느라고 너무 애쓰지 마시지요"라고 했더니 "그 어른이 다 드리라고 하셨고 너무 틀림없는 분이라 한 점이라도 남으면 큰일납니다. 그 어른 마음 편안하

두꺼비자라모양의 연적들 모두 18~19세기 백자 문방구들이다. 국립중앙박물관 소장.

게 해드려야지요" 하시던 그 흔연하고 단아하신 모습에서 그 선생님에 그 사모님이라고 생각됐다.(······)

두 분께서는 아드님 한 분과 따님 두 분이 계셨는데 어느 부모치고 자신이 평생을 갖은 고초를 겪으며 모으시고 아끼신 유물을 물려주고 싶지 않을까마는 그 어른은 "내가 국가에 기증한다고 해놓고 한 점이라도 좋은 물건을 자식에게 남겼다고 한다면 무슨 뜻이 있겠느냐" 하시면서 "이거나 간직해보라"고 제일 허술하고 자료로서의 가치조차 신통치 않은 필통 한 점, 연적 한 점을 주셨다는 이야기를 들은 일이 있다.[6]

기증을 마친 뒤 국립중앙박물관은 이를 기념하기 위해 그해 5월 24일부터 전시회를 마련하기로 했다. 5월 13일 드디어 박병래는 꿈에 그리던 도록이 발간된 것을 볼 수 있었다. 이제 전시만 남았다.

그 뜻 깊고 감격적인 전시를 열흘 앞둔 1973년 5월 14일, 서울 성북구 돈암동 자택에서 박병래는 세상을 떠났다.

그는 의사였지만 그의 삶은 늘 조촐했다고 한다. 그의 성격은 담백하고 단아했다. 도자기로 치면 백자 같은 사람이었다. 그는 그의 성격에 어

울리게 도공들에 대한 경외감으로 도자기를 수집하고 보존했다.

수집품은 소장자를 닮는다는 말이 있다. 이 말은 박병래에게 유난히 더 잘 들어맞는다. 그의 컬렉션은 대부분 조선백자로, 필통, 연적, 식기류, 항아리, 주전자 등 문방구류와 일상생활 용기가 특히 많다. 백자들은 한결같이 단정하면서도 기품이 있다. 그의 인생을 그대로 보여주는 컬렉션이다.

화려하면서도 역동적인 무늬가 돋보이는 백자 구름용무늬 접시(19세기), 봉황을 대담하고 시원하게 표현한 백자 봉황무늬 항아리(19세기), 이색적인 모양에 소박하고 깨끗한 난초무늬가 도드라져 보이는 백자 난초무늬 호리병(18세기), 한 폭의 그림을 보는 듯한 백자 산수문 항아리(18세기), 붉은색 산화안료로 대나무무늬를 독특하게 표현한 백자 대나무무늬 항아리(18세기), 투명함·

백자 난초무늬 호리병 표주박의 아랫부분을 팔각으로 처리해 이색적인 아름다움을 연출한다. 모양을 꾸미긴 했지만 전혀 과하지 않아 조선백자의 담백함을 잘 보여준다. 18세기, 높이 21센티미터, 국립중앙박물관 소장.

청아함 그 자체인 백자 풀벌레무늬 항아리(18세기), 백자 쌍학무늬 연적과 두꺼비모양 연적과 같은 다양한 모양의 연적 등.

이 가운데 백자 봉황무늬 항아리를 보면 이색적이면서도 대담하다. 도자기에 봉황은 한 쌍으로 등장한다. 봉황은 닭의 머리, 원앙의 날개 모양을 하고 있다. 이 백자 위의 봉황은 푸른색 안료로 기본적인 형태를 그린 다음 붉은색 안료로 날개, 수염, 벼슬 등에 색을 더했다. 그래서인지 봉황은 과감하고 대담하다. 한 가지 색으로 처리하는 것보다 봉황이 더 시원

하게 표현됐다.

백자 대나무무늬 항아리는 그릇의 모양, 표면
에 그려진 대나무 등이 단순 소박하면서도 우직
한 아름다움을 잘 구현해낸 명품이다.

백자 쌍학무늬 연적도 참신하다. 윗면에 학 두
마리가 서로 맞대고 있고 이를 제외한 나머지 표
면은 모두 붉은 안료로 처리했다. 흰색의 학
두 마리와 나머지 붉은색이 대비를 이룬다.
그 붉은 표면으로 인해 두 마리 학이 더 정
겹고 아름다워 보인다. 대담하고 독특한 매
력을 주는 연적이다.

백자 쌍학무늬 연적 붉은 진사채로 바탕을 하
고 유백색으로 두 마리의 학을 도드라지게 표현
한 연적이다. 과감하고 이색적인 디자인이 특징
인 백자 명품이다. 19세기, 높이 5.2센티미터,
국립중앙박물관 소장.

재력이 갖추어져 있으면 개인적으로 원하는 것이나 고급한 것들을 큰
무리없이 구했겠지만 그렇지 못한 박병래에게는 수집이 쉬운 일은 아니
었다. 700여 점이 많은 것은 아닐 수 있어도 경제적으로 그리 넉넉하지
않은 그에게는 더욱 값진 컬렉션이었고 거의 40여 년 간에 걸쳐 이루어
진 수집이라는 점에서도 그 의미가 각별하다.

현재 국립중앙박물관은 이를 기념하기 위해 '수정 전시실'을 별도로 마
련하여 기증품의 대표작들을 공개하고 있다.

이홍근, 개성 상인의 혼

1981년 2월, 서울 성북구 성북동 꿩의마을에 위치한 동원東垣 이홍근李
洪根(1900~80)의 자택. 그 안의 동원미술관에서는 유물 인수 및 반출 작
업이 한창이었다.

국립중앙박물관 학예연구원들은 유물들을 일일이 체크하고 정성스레
포장한 뒤 트럭에 조심해서 옮겨 실었다.

이홍근이 세상을 떠난 지 넉 달. 그가 30년 넘게 수집해온 수천 점의
문화재 명품들이 동원미술관을 떠나 국립중앙박물관으로 이사를 가는 것
이다.

비록 기증이긴 해도 수십 년 간 정들었던 유물들을 떠나보내는 이홍근
의 자식들 마음은 어떠했을까. 당시 국립중앙박물관의 정양모 연구원은
이렇게 썼다.

(1981년) 2월 초부터 (국립중앙박물관의) 학예연구실장을 비롯한 학예
연구실 직원이 서울 성북구 성북동에 소재한 동원미술관에서 인계인수 작

업을 시작하여 2월 말 현재 1,331
건 1,494점의 문화재를 안전하게 국
립중앙박물관 창고에 격납했다.……

동원 선생은 평소에 좋아하시던 그림
과 글씨 몇 점을 동원미술관 1층에 있는
선생이 기거하시던 방안과 응접실에 걸
어놓으시고 도자기 소품 몇 점을 문갑이
나 탁자에 놓으셨을 뿐 일체의 문화재를
설비가 완벽한 지하창고에 격납하여 두
시었다.……

백자 연꽃넝쿨무늬 대접 상감기법으로 무늬를 표현한 흔치 않은 백자로, 연꽃과 넝쿨의 간결한 표현이 조선 백자의 분위기와 잘 어울린다. 국보 제175호, 15세기, 높이 7.7센티미터, 국립중앙박물관 소장.

유물 한점 한점이 비단보와 비단주머니에 이중으로 넣어져서 오동상자
에 들어 있고 그 오동상자가 십여 층으로 짜여진 선반 위에 가지런히 정돈
되어 있으며 상자마다 사진과 명칭이 붙어 있다. 보자기와 자루는 모두 따
님과 며느님이 만드신 것이었고 사진은 막내 자제가 찍어서 붙인 것이었
다. 또 모든 문화재는 유물대장이 있어 사진은 물론 실측치까지 정성 들여
기록하여놓았다.

유물을 꺼내 보자기를 풀고 주머니를 끌러 유물을 내어 확인 감정하고
점검 후에 인계되어 포장이 된다. 가지런한 선반 위의 모습이 하나하나 비
기 시작하여 지하창고 두 방의 선반이 이제 거의 비우게 됐다.

여러 자제 자부님께서도 인계인수 작업을 도와주시는 것은 물론 어떤
분은 처음 보는 것이 많다고 하여 이런 기회에 공부도 해야겠다고 하며 아
침부터 저녁까지 이 광경을 바라보고 계시다. "아버님이 모으신 것이 박물
관으로 장소만 옮기는 것이니까 우리가 언제든지 박물관에 가서 보면 되

지 않아요" 하고 여러분이 흔연히 말씀하고 "박물관 여러분이 너무 수고가 많다"고 오히려 걱정해주시지만 우리 인수받는 입장에서도 선반이 빌 때마다 가슴 한 구석이 자꾸 허전해지는 것 같은데 유족 여러분의 아버님을 생각하는 마음에 더욱 허전함을 안겨주는 것 같아 죄송스런 생각이 든다.[7]

이홍근의 장남은 아버지의 유지를 받들어 1980년 12월 22일 2,899점을 국립중앙박물관에 기증했고 이어 1981년 4월까지 모두 4,941점을 헌납했다.

1974년 수정 박병래가 362점을 기증한 바 있지만 아직은 문화재 기증이라는 것이 낯설던 시절, 아버지가 30여 년 간 모아온 고품격의 문화재를 송두리째 국가에 내놓은 것이다. 4,941점의 문화재는 질과 양에서 사람들의 상상을 압도했다. 게다가 유족들은 이에 그치지 않고 고고학과 미술사학 연구 발전기금으로 은행 주식 7만여 주를 내놓았으니, 동원 이홍근 컬렉션의 국립중앙박물관 기증은 충격에 가까울 정도로 놀라운 일이 아닐 수 없었다. 1980년 12월 20일은 한국 문화재 역사, 한국 박물관 역사에 있어 매우 감동적인 날이었다.

『계간미술』 1981년 봄호에 실린 「문화재 수집의 윤리를 지킨 수장가─고 동원 이홍근 선생의 헌납에 부쳐」의 도입부를 보자.

청자백퇴 연꽃넝쿨무늬 주전자 몸체에는 흰색 흙을 바르는 퇴화堆花기법으로 연꽃과 당초의 무늬가 화려하게 표현됐다. 손잡이와 부리는 대나무 모양으로 처리했고 뚜껑은 2단으로 연꽃받침 위에 봉황이 올라앉아 있다. 화려하면서 이색적인 모습의 청자다. 12세기 초, 높이 33.8센티미터, 국립중앙박물관 소장.

작년(1980년) 12월 22일은 문화재계에 전에 없던 쇼킹한 뉴스가 전해졌다. 국내 유수의 문화재 컬렉션인 동원東垣미술관의 수장품이 송두리째 국립박물관에 헌납된다는 발표가 그것이다. 동원 이홍근 선생은 그보다 2개월 전에 별세(향년 80세)했는데 그의 자손들이 고인의 유언에 따라 한 점 남김없이 국가에 헌납한 것이다. 아직도 인수 작업이 끝나지 않아 정확한 숫자는 밝혀지지 않았지만 그의 수장품은 4천여 점에 달할 것으로 추산되고 있다.

이런 막중한 문화재를 국가에 기증함에 있어 아무런 조건도 부수되지 않았을 뿐더러, 오히려 은행주 7만 주(7천만 원)까지 덧붙여 내놓아 미술사 연구기금으로 활용해줄 것을 당부했다. 공공기관에의 문화재 기증 사례는 다소간에 더러 있는 일이지만 이 같은 대수장품의 일괄 기증은 처음이며 더구나 영구적인 기금의 첨부 예는 일찍이 우리나라에는 없었던 쾌거다.

국립중앙박물관은 오는 5월부터 이들 기증품을 공개하는 특별전을 대대적으로 개최하며 그 후에도 별도의 방을 마련해 동원실을 두고 고인의 유지를 빛낼 계획이다. 고인과 장남 이상룡 씨에게는 이미 정부에서 국민훈장을 수여해 그 가륵한 뜻을 높이 기린 바 있다.

처음부터 글을 쓴 사람의 감동이 뚝뚝 묻어난다. "일찍이 우리나라에는 없었던 쾌거", "특별전을 대대적으로 개최하며" 등의 표현이 특히 그렇다.

분청사기 철화 물고기무늬 병
15~16세기, 높이 26.8센티미터,
국립중앙박물관 소장.

이홍근은 개성 상인이었다. 1900년 개성에서 태어난 그는 1919년 개성 간이상업학교를 졸업하고 서울로 올라와 동양물산에 입사했다. 이후 곡물상회, 양조회사, 보험사 등을 이끌다 1960년 동원산업을 설립했다.

기업을 운영하면서 재산을 모은 이홍근은 1950년대 6·25전쟁 이후부터 우리 문화재에 관심을 갖고 수집을 시작했다. 전쟁을 치르는 과정에서 너무나 많은 우리 문화재가 방치되고 훼손되는 것을 보고 이래서는 안 되겠다는 생각이 들었다고 한다.

유물을 수집하기 시작한 지 10년 정도 지나고 1960년대부터 이홍근은 최순우 전 국립중앙박물관장, 황수영 전 동국대 총장, 진홍섭 전 이화여대 박물관장 등 당대의 내로라 하는 문화재 전문가, 미술사학자들과 어울리면서 고미술을 감상하고 품평하곤 했다. 그는 특히 이들을 서울 종로구 내자동에 있는 집으로 불러 자신이 수집한 이런저런 문화재를 소개하곤 했다. 한번은 이홍근이 이들에게 이렇게 말했다.

"난 수집 문화재는 단 한 점도 자식들에게 물려주지 않겠습니다. 그러니 세 분께서 앞으로 밥을 짓든 죽을 쑤든 사회에 이바지되도록 알아서 해주십쇼."

이홍근은 자신이 수집한 문화재를 보존하기 위해 1967년 서울 성북동 자신의 집에 동원미술관을 건립했다. 자신의 소장품을 보관하기 위해 새로 지은 3층짜리 건물이었다. 그 이후 그 미술관에 기거하면서 직접 수집 유물을 보존 관리해왔다.

그는 원래 1960년대 초에 자신이 운영하던 서울 을지로 입구 개풍상회 자리에 박물관을 지으려고 했지만 그것이 여의치 않자 집에 미술관을 세운 것이다. 동원미술관은 지하의 수장고가 매우 좋았다고 전해온다. 이홍

근은 유물을 일일이 실측해 그 크
기까지 모두 기록해놓았다고 한다.

동원 컬렉션은 국보 제175호 백
자 연꽃넝쿨무늬 대접을 비롯해 불
교 공예, 토기, 와당, 고려청자, 조
선백자와 분청사기, 각종 서화, 중
국·일본 미술품 등 폭넓은 시대와
장르를 총망라한다. 그의 컬렉션에
는 명품이 즐비한데 특히 도자기와
회화가 두드러진다. 그의 기증품은
모두 그 분야에서 최고의 평가를
받는 것으로 현재 시가로 친다면 1
천억 원대를 능가하는 것으로 알려
져 있다.

조영석의 「말 징박기」 18세기, 36.7×25.1센티미터, 국립
중앙박물관 소장.

청동은입사 물가풍경무늬 정병
과 같은 금속공예, 청자 죽순모양 주전자나 백자청화 풀꽃무늬 각병(조
선) 같은 도자기를 비롯해 탄은 이정, 긍재競齋 김득신金得臣, 관아재 조영
석, 겸재 정선, 단원 김홍도, 표암 강세황, 고람 전기의 그림 등 모두가 명
품들이다.

도자기 가운데 집모양의 백자 연적이 눈길을 끈다. 아담한 집 모양에
청화로 맑고 파랗게 지붕과 창호 등을 표현해 조선시대 사람들의 꾸밈없
으면서도 깨끗한 심성을 보여주고 있다. 여기에 물을 담아 먹을 갈 때 연
적으로 사용했을 수도 있고 그저 선비의 책상에 올려놓고 감상용으로만

강세황의 「영통동구도」 강세황이 개성 영통동이라는 계곡 입구를 그린 것이다. 강세황이 1757년 개성과 그 북쪽 일대를 둘러보고 그린 『송도기행첩』에 들어 있다. 거의 집채만한 바위와 그 채색이 색다르게 다가오는 작품이다. 1757년, 54×32.8센티미터, 국립중앙박물관 소장.

보관했을 수도 있다. 이를 바라보고 있노라면 절로 미소가 지어지면서 마음이 느긋해진다. 이홍근도 아마 이것을 보면서 여유로운 미소를 띠지 않았을까.

도자기도 중요하지만 회화는 특히 연구자들의 미술사 연구에 획기적인 자료가 되고 있다. 강세황의 『송도기행첩』, 조영석의 「말 징밖기」, 전기의 「매화초옥도」 등은 조선 후기 회화사 연구에 있어 중요한 가치를 지니고 있다.

특히 강세황의 「영통동구도靈通洞口圖」는 미술사적으로 대단히 중요한 작품이다. 서양화법을 적극적으로 수용해 표현한 작품이기 때문이다. 조선 후기 들어 원근법, 명암법과 같은 서양화법이 전래됐지만 그 가운데

이 작품이 그 서양화법을 가장 극명하게 보여주고 있다.

이것은 1757년 개성을 답사한 뒤에 그렸을 것으로 추정되는 『송도기행첩』에 들어 있다. 이 그림은 산의 원근, 바위의 농담 명암을 통해 표현하고자 하는 대상의 입체감을 적극적으로 드러냈다. 특히 바위의 초록 계통의 명암 표현은 국내 회화사에서 그 전례가 없는 대담한 시도다. 그 대담한 시도 때문인지 이 그림은 처음 보는 사람에게 낯설고 이국적인 느낌으로 다가오기도 한다. 이는 그만큼 이 작품이 참신하다는 것을 반증한다.

전기田琦의 「매화초옥도」도 빼놓을 수 없다. 중인 출신의 의사였던 전기는 추사 김정희의 제자로 추사의 문하에 드나들며 그림에 대한 안목을 연마했고 그 결과 품격 있는 문인화를 남겼다. 이 작품은 그와 절친했던 오경석에게 그려준 작품으로, 문자향文字香 서권기書卷氣가 잘 배어 있는 일품이다.

이밖에 넉넉함과 담백함을 잘 드러낸 백자 용무늬 항아리(17세기 후반~18세기 초), 화려하고 아름다운 청자 연꽃넝쿨무늬 도자기(12세기) 등도 빼놓을 없는 도자기들이다.

동원 이홍근은 막대한 재산을 물려받아 여유 있게 유물을 수집한 것이 아니라 직접 땀 흘려 번 돈으로 문화재를 수집한 것이다. 그리고 개인적인 차원에서 작품을 즐기고 향유하려 했던 것이 아니라 우리 문화재와 거기에 담겨 있는 정신을 지켜내기 위해 수집을 한 것이었다.

그는 자신이 수집한 문화재는 되팔지 않았다고 한다. 우리 문화재를 지키기 위해 산 것이기 때문에 다시 판다는 것은 생각도 하지 않았고, 되팔아서 돈을 번다는 것은 그에게 있을 수 없는 일이었다. 또한 믿을 수 없

는 사람들의 손에 들어가 여기저기 팔고 사고를 되풀이하는 과정도 보고 싶지 않았던 것이다. 선인들의 삶의 흔적, 혼이 담긴 우리 고미술품이 숱한 사람들의 손을 거쳐 떠돈다는 것 자체가 문화재에 대한 예의가 아니라고 생각했던 것이다.

그렇기에 그에게 모든 문화재는 한결같이 다 소중했다. 그의 컬렉션에는 명품도 수두룩하지만 도자기 파편 등 완벽하지 않은 것들도 적지 않다. 이같은 면모는 개인 컬렉션으로는 매우 이례적이고 독특한 것이다. 부서진 조각을 되팔아 무슨 돈을 벌 수 있단 말인가. 그저 남에게 자랑하고 또는 돈을 벌기 위한 속셈이었다면 깨진 것이 아니라 온전한 유물만 구입하고 수집했을 것이다.

하지만 이홍근의 생각은 달랐다. 그에게 깨진 것은 깨진 것대로, 온전한 것은 온전한 것대로 모두 우리의 소중한 문화재였고 정신이었다. 이같은 컬렉션은 개인이 아니라 공공 박물관에서나 할 수 있는 것이 아닌가 하는 생각이 드니 참으로 세인들의 마음을 숙연하게 한다.

여기에 그치지 않고 유족들은 학술기금을 출연해 한국고고미술연구소를 설립하고 연구비를 지원해오고 있다. 매년 학술대회가 열리면 저녁 식사와 술을 푸짐하게 대접하기도 한다.

이홍근은 성공한 사업가이자 문화 애호가였다. 고려의 대학자 이제현 李濟賢의 후손으로서 민족 문화에 각별한 애정을 품고 있던 분이었다.

이회림, 미술관까지 통째로 내놓다

"7억 원이라고요? 누가 샀습니까?"

2001년 4월, 미술품 경매회사인 서울옥션에 문의 전화가 잇달아 걸려왔다. 겸재 정선의 「노송영지도老松靈芝圖」(1755)가 7억 원에 팔렸다는 사실이 알려지자 구입자가 궁금한 것이었다. 7억 원은 당시 국내 미술품 경매 사상 최고가最高價였다.

확인은 쉽지 않았다. 흘러나오는 얘기는 '유명한 기업인' 정도였다. 그러나 점차 시간이 지나면서 "인천으로 갔어", "송암이라는데……"라는 정보가 조금씩 흘러나왔다.

송암은 개성 출신의 이회림李會林(1917~2007) 동양제철화학 명예회장의 호. 「노송영지도」는 현재 남아 있는 소나무버섯그림 가운데 최고 걸작으로 꼽힌다.

4년 뒤인 송암 이회림 명예회장은 2005년 5월 그때 구입했던 「노송영지도」를 비롯해 서화, 도자기, 금속공예품 등 50여 년 동안 수집한 문화재 8,400여 점을 인천시에 기증했다. 작품뿐만이 아니다. 이들 문화재를 소

정선의 「노송영지도」 겸재 정선이 나이 여든에 그린 작품으로 당당한 노송과 붉은색 영지가 절묘한 조화를 이룬다. 2001년 서울옥션 경매에서 7억 원에 낙찰됐던 작품이다. 1755년, 147×103센티미터, 인천시립미술관 소장.

장 전시하고 있는 인천 남구 학익동의 송암미술관까지 통째로 기증했다.

이회림이 기증한 8,400여 점은 국내 문화재 기증사상 가장 많은 양이었다. 특히 미술관 건물과 땅까지 함께 기증하는 것은 이례적인 일이다. 시가로 환산할 경우, 건물과 땅이 약 150억 원을 넘고 문화재까지 합하면 수백억 원이었다.

그는 북한 개성 출신이고 그 덕분에 문화재에 관심을 갖게 됐다.

"만월대, 선죽교……. 고려의 문화유산이 참 많은 곳이죠. 고려청자를 보고 자라며 '나도 한번 고려청자를 모아봐야지' 이런 생각을 했죠. 그리고 가게 점원으로 일하며 전국 방방곡곡을 다녀보니 일본인들이 빼가는 우리 문화재가 너무 많았어요. 이러면 안 되겠다 싶었죠."

이회림은 14세 때 잡화도매상 점원으로 사회에 첫발을 디뎠다. 그가 처음으로 문화재를 수집한 것은 6·25전쟁 때 서울 동대문시장에서였다.

"전쟁 때라 돈이 궁한 사람들이 종종 문화재를 들고 나오더군요. 평소 가격의 20~30퍼센트만 주어도 살 수 있었습니다. 그때 산 것이 겸재 그림과 도자기였는데, 얼마나 기분이 좋은지 이리저리 뜯어보느라 밤을 꼬박 새웠지요."

1950년대 이후 인천에 동양화학(동양제철화학 전신)을 창업하고 이런저런 기업들을 인수하면서 사업은 번창했다. 1960년대에는 당대 최고의 문화재 컬렉터였으며 개성 출신으로 동원실업을 운영했던 동원 이홍근의 집을 드나들었다. 1970년대에는 개성 출신인 최순우 전 국립중앙박물관장과 교유하면서 문화재를 열심히 배우고 또 부지런히 구입했다. 소장품이 늘어나자 1989년 서울 종로구 수송동에 송암미술관을 세웠고 이후 1992년 인천에 건물을 새로 지어 미술관을 옮겼다. 송암 컬렉션은 특히

도자기 명품이 많다.

대부분의 컬렉터가 그렇듯 이회림 역시 사고 싶은 명품을 구입하지 못했을 때가 가장 아쉬웠다고 한다. 그는 "좋은 건 한번 놓치면 영영 다시 구입할 수 없다"고 말하곤 했다.

그가 아쉬워한 것은 금동대탑이었다. 삼성미술관 리움에 있는 국보 제213호 금동대탑. 1970년대 말인가, 삼성의 이병철 회장이 이 금동대탑을 수집했다는 걸 알고는 무척이나 아쉬워했다. 그래서인지 그는 복제품을 만들어 송암미술관에 전시하기도 했다.

이회림은 또 석지 채용신의 작품으로 전하는 「팔도미인도」를 수집하기도 했다. 일제강점기 최고의 인물화가로 꼽혔던 채용신이 19세기 말~20세기 초 실존 여성 8명의 모습을 그린 여덟 폭짜리 병풍이다.(58~59쪽 참조)

2005년 당시 이회림은 문화재를 기증하면서 이렇게 말했다.

"나이를 먹어가면서 얻은 것을 사회에 돌려줘야 한다고 생각해왔습니다. 아쉽기도 하지만, 어쨌든 사회에 환원해야죠. 인천에서 동양화학 공장을 운영하면서 인천 분들에게 빚진 게 많은데……. 개성 상인의 신용의 실천이라고 생각해주시죠, 뭐."

개성 상인의 정신으로 기업을 일구고 또 문화재를 수집한 뒤 기증을 실천했던 이회림 회장은 2007년 세상을 떠났다.

개성은 지금 북한 땅이다. 그러나 개성은 고려의 수도였던 곳. 그래서 그 분위기가 일단 다르다. 문화적이고 역사적일 수밖에 없다. 우리 역사와 문화가 곳곳에서 기나긴 세월을 견디고 살아 숨쉬고 있어 독특한 향취를 풍기고 있다. 우리의 경주, 부여, 공주가 그런 것처럼 말이다.

그러니 이곳에 사는 사람들은 태생부터 문화적·역사적으로 그 깊이와 아취를 체득하지 않을 수 없다. 그런 지역적 특성의 기운을 받아 이곳에서 고미술, 고고학, 역사학의 학자와 관련자들이 배출됐고 또 기억할 만한 컬렉터들이 나오는 것이다.

개성은 또한 상인으로 유명하다. 그러다 보니 재물을 축적한 거부들이 나온다. 재력이 있으면 더 좋은 컬렉션을 꾸밀 수 있으니 개성 사람들은 훌륭한 컬렉터가 될 수 있는 기본적인 조건과 역사적 배경을 갖고 있는 것이다. 미술사학자인 고유섭, 진홍섭 전 이화여대 박물관장, 황수영 전 동국대총장 등도 개성 출신이다.

김용두, 몸은 못 돌아가도 문화재는 고향에

2001년 9월 초, 국립중앙박물관에서 매달 발간하는 『박물관 신문』 2001년 9월호를 보고 있었다. 기사들을 읽고 있다가 단신란으로 눈길을 옮겼다.

최응천 학예연구관(지금은 동국대 미술사학과 교수)이 일본 덴리개발天理開發 회장인 두암斗庵 김용두金龍斗 옹(1922~2003)과 유물 기증 논의차 일본 출장을 다녀왔다는 내용이 눈에 띄었다. '이미 1997년과 2000년에 두 차례 유물을 기증한 김용두 선생인데, 또 기증을 하는가 보구나' 하고 무심히 넘겼다.

잠시 후 문득 이런 생각이 들었다. 국립중앙박물관의 베테랑 학예연구관이 직접 가서 김옹을 독대하고 왔다고 하니 보통 유물이 아닐 것 같았다.

유물 기증과 관련해서는 미리 발설하지 않는 것이 관례였다. 귀중한 문화재를 기증하는데 최종 마무리가 되기 전에 정보가 새나가면 기증자에게 예의가 아니기 때문이다. 이런저런 얘기가 미리 나오다보면 자칫 예

상처 못한 말들이 떠돌 수도 있고 그로 인해 기증자의 마음이 바뀔 수도 있다. 그래서 기증을 받는 기관에서는 그 일을 조심스럽고 신중하게 진행하지 않을 수 없다.

국립중앙박물관이 이를 모를 리 없었다. 박물관에 근무하는 이 사람 저 사람에게 물어보았으나 쉽사리 얘기가 나오지 않았다. 며칠을 걸려 조금씩 확인한 결과, 놀라운 사실을 알아냈다. 여덟 폭짜리 병풍 그림인 16세기 「소상팔경도瀟湘八景圖」를 기증받기로 했다는 것이었다.

이미 두 차례에 걸쳐 귀중한 우리 문화재를 기증한 김용두 회장이지만 이것이야말로 기증품 가운데 단연 최고였다. 사실을 확인한 이상, 서둘러 기사를 쓰지 않을 수 없었다. 그때 기사의 제목은 '일본 유출 「소상팔경도」 귀국—16세기 국보급 회화 명작'이었다.

이 그림은 조선시대 「소상팔경도」 중 최고 명품인데다 국공립 박물관 기증 단일 문화재 중 가격면(80억~100억 원)에서 최고 수준인 걸작으로 평가받는다. 누가 그린 것인지를 확인할 수 없는 점이 아쉽긴 하지만 화가 이름만 밝혀진다면 곧바로 국보로 지정되기에 충분하다는 것이 전문가들의 견해였다.

당시 국립중앙박물관의 이원복 미술부장(지금은 학예연구실장)은 이렇게 평가했다.

"이 그림은 김용두 옹이 소장하고 있는 문화재 중 최고의 작품입니다. 계절의 변화와 시적인 분위기가 완벽하게 표현된 '소상팔경도'의 걸작이라고 할 수 있죠."

청동은입사 향완 고려 13세기, 높이 28센티미터, 국립중앙박물관 소장.

「소상팔경도」 중국 후난성 둥팅호 주변의 아름다운 풍경을 여덟 폭으로 나누어 표현한 그림이다. 이 작품은 김용두가 국립중앙박물관에 기증할 당시 시가 100억 원대에 육박하는 것으로 평가받았다. 16세기 전반, 각 91×47.7센티미터, 국립진주박물관 소장.

　「소상팔경도」는 중국 후난성湖南省의 샤오수이강瀟水과 샹장강湘江이 만나는 둥팅호洞庭湖 주변의 아름다운 풍경을 여덟 폭에 나누어 담은 그림으로, 조선시대 대표적 회화 장르의 하나다. 김 회장이 기증한 이 작품은 91×47.7센티미터 크기의 그림 여덟 폭으로 구성되어 있다.

　「소상팔경도」는 '산시청람山市晴嵐'(봄철의 아침 나절 풍경), '연사모종煙寺暮鐘'(안개에 싸여 저녁 종소리 울리는 산사의 풍경), '원포귀범遠浦歸帆'(먼 바다에서 돌아오는 돛단배의 모습), '어촌석조漁村夕照'(저녁 놀 비친 어촌 풍경), '소상야우瀟湘夜雨'(샤오수이강와 샹장강이 만나는 곳의 밤비 내리는 풍경), '동정추월洞庭秋月'(달이 비친 둥팅호의 가을날 정취), '평사낙안平沙落雁'(기러기 날고 있는 모래사장 모습), '강천모설江天暮雪'(저녁 눈 내리는 강과

하늘 풍경)로 구성되어 있다.

이 그림은 김용두가 1970년대에 5억 엔을 주고 구입한 것이다. 2001년 기증 당시 "시장에 내놓으면 80억 원을 상회한다. 미국 소더비 경매에서 이 정도 수준의 「소상팔경도」가 한 폭에 8억~10억 원에 거래된다. 이 그림은 모두 여덟 폭으로 이루어져 있으므로 전체 가격이 80억 원을 넘어 100억 원대에 육박한다"는 얘기들이 나왔다.

당시 국내의 한 골동상이 김용두에게 이 가격에 구입을 의뢰했던 것으로 알려졌다. 그러나 그는 돈에 연연해하지 않고 국립중앙박물관 관계자와의 협의를 거쳐 조건 없이 기증하기로 결정했다.

경남 사천 출신의 김용두는 8세 때 아버지의 손에 이끌려 일본으로 건너간 뒤 철공장 사업으로 크게 성공했다. 고향을 생각하면서 1950년대 말부터 본격적으로 한국 문화재를 수집해 모두 1천여 점을 모았다.

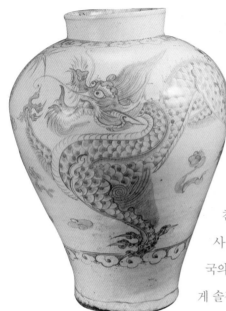

어린 시절을 보낸 고향 경상도 사천을 떠나 이국 땅 일본으로 건너온 것은 제가 여덟 살 때의 일입니다. 가난한 가정의 3남 2녀의 장남으로 저는 양친을 도와가며 형제자매를 위해 무아경 오로지 일에만 매달려왔을 뿐이었습니다.

힘들고 참기 어려운 생활 속에서도 모친으로부터 늘 고국이 선진문화국가였다는 사실을 익히 들어왔습니다. 하지만 당시는 고국의 문화를 되돌아볼 여유라고는 전혀 없었던 게 솔직한 사실입니다. 전쟁이 끝난 다음 조금씩 생활이 안정되자 고미술품에 대한 관심을 갖게 되던 40여 년 전의 어느 날, 문득 골동품 가게에 놓여 있는 백자청화 구름용무늬 항아리를 보고 저는 그

백자청화 구름용무늬 항아리 김용두는 젊은 시절 우연히 이 항아리를 만나면서 우리 문화재의 매력에 빠져들기 시작했다. 18세기 후반, 높이 42센티미터, 국립진주박물관 소장.

자리에서 발걸음을 떼지 못한 채 이루 말할 수 없는 감동을 온몸에 느꼈습니다.[8]

김용두를 전율시켰고 그래서 그를 컬렉터의 길로 이끌었던 우리 문화재는 백자청화 구름용무늬 항아리였다.

이 백자의 무엇이 김용두를 사로잡았던 것일까. 일제강점기 이국 땅에서 외롭고 힘겹게 살아온 김용두에게 백자청화의 그 무엇이 가슴을 내리쳤던 것일까.

조선 백자청화는 시원하고 당당하다. 화려하지 않지만 담백하면서도 은근히 힘이 있다. 특히 구름과 용이 김용두를 매료시키지 않았을까. 구름을 뚫고 시원하고 힘차게 꿈틀거리는 저 용의 호방함. 그걸 보는 순간 김용두는 무언가 강한 생명력을 느꼈을 것이다. 자신의 존재와 뿌리, 우리의 역사를 생각했을 것이다.

그렇게 문화재 수집을 시작해 결국 조국을 위해 기꺼이 헌납한 김용두 회장. 그의 문화재 기증은 「소상팔경도」가 처음이 아니었다. 그는 1997년 회화, 도자기, 목가구, 공예품 등 114점의 문화

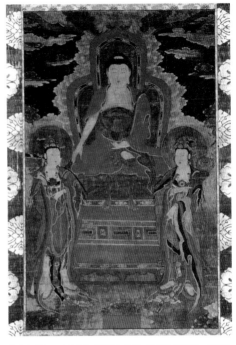

「석가삼존도」 국내에 희귀한 조선 전기의 불화다. 석가와 두 보살 주변의 배경에 여백 처리나 유려한 필선, 전체적인 색조 등이 돋보인다. 16세기, 101.5×63.7센티미터, 국립진주박물관 소장.

재를 국립중앙박물관에 기증한 바 있다.

이어 2000년에는 고려청자, 조선 분청사기, 불화 등 50억 원대에 이르는 문화재 57점을 국립중앙박물관에 기증했다. 13세기 고려청자(청자상감 국화구름학무늬 편호靑磁象嵌菊花雲鶴文扁壺), 15세기 조선 분청사기(분청사기모란무늬 합粉靑沙器牧丹文盒), 16세기 조선불화 「석가삼존도釋迦三尊圖」, 19세기 묵포도墨葡萄 병풍 등은 모두 국보·보물로 지정해도 손색이 없는 명품들이다. 국내에 조선 전기의 불화가 거의 남아 있지 않아서 특

히 「석가삼존도」의 가치는 대단하다.

2001년 「소상팔경도」를 기증하면서 김용두는 이렇게 말했다.

"몸은 고국에 있지 않지만 내 모든 것이 담긴 문화재가 고국을 찾아가니 마음이 놓인다"고. 그리고 2년 뒤인 2003년 그는 일본에서 세상을 떠났다.

그가 세 차례에 걸쳐 기증한 문화재는 모두 179점으로, 국보급 보물급이 즐비하다. 가격으로 치면 수백억 원을 호가한다. 이들 기증 문화재는 김용두의 뜻에 따라 고향 사천에서 가까운 국립진주박물관으로 옮겨 보관되어 있다. 국립진주박물관은 그의 뜻을 기리기 위해 2001년 두암관이라는 건물을 새로 짓고 그곳에 김용두가 기증한 유물을 보존 전시하고 있다.

백자철화 대나무무늬 대나무모양 병 18세기, 높이 21.9센티미터, 국립진주박물관 소장.

이병창, 우리 도자기로 일본을 감동시키다

1999년 1월 일본 오사카大阪로부터 이색적인 뉴스가 날아들었다. 오사카 초대 영사를 지낸 재일교포 사업가이자 경제학자인 이병창李秉昌 (1915~2005, 당시 85세 도쿄 거주) 박사가 평생 모은 한국 도자기 301점과 중국 도자기 50점, 그리고 집을 오사카 시립 동양도자미술관에 기증했다는 것이었다. 당시 도자기의 평가액은 45억 엔, 집까지 합할 경우 47억 3천만 엔(당시 약 490억 원)에 이른다는 소식도 함께였다.

이같은 사실이 알려지자 국내에서는 논란이 일었다. "그 귀한 고려청자와 조선백자를 왜 한국에 기증하지 않고 일본에 기증하느냐. 그럴 수가 있느냐"는 것이었다. 당시 이에 대해 이병창은 언론과의 인터뷰에서 "오사카 시립 동양도자미술관에 우리 도자기를 기증한 것은 한국 도자기를 세계에 널리 알리고 60만 재일 한국인도 일본 사회에 기여한다는 점을 인식시키기

백자 금강산모양 필세 19세기, 12센티미터, 오사카 시립 동양도자미술관 소장.

오사카 시립 동양도자미술관　일본 오사카시의 나카노시마에 있다.

위해서였다"고 답했다. 그는 이보다 1년 전인 1998년 국립중앙박물관에 백자 달항아리 명품을 기증한 바 있었다.

우리 문화재에 관심이 있는 사람은 관심이 있는 대로, 그렇지 않은 사람은 그렇지 않은 대로 이것을 놓고 논란을 벌였다. 어찌 보면 흥미로운 일이었지만 어찌 보면 참으로 안타까운 일이었다.

그렇다면 그가 자신의 도자기를 모두 기증한 오사카 시립 동양도자미술관은 어떤 곳인가.

오사카의 나카노시마中之島에 위치한 오사카 시립 동양도자미술관은 1982년에 개관했다. 동양 도자기 전문박물관으로서는 세계 최고 수준을 자랑한다. 중국·한국 도자기를 중심으로 약 2,700여 점을 소장하고 있다.

이 미술관의 소장품은 일본의 사업가 아타카 에이이치安宅英一가 수집한 한국·중국 도자기, 그리고 일본 근대미술품으로 아타카安宅 컬렉션을 근간으로 하고 있다.

1976년 2차 오일쇼크 때 아타카산업이 파산하자 파산 관리를 책임진 스미토모住友그룹의 스미토모은행이 1980년 아타카 컬렉션 1천여 점을 오사카시에 기증하기로 결정했다. 오사카시는 이를 토대로 오사카 동양 도자미술관을 세웠다. 총 1천여 점의 컬렉션 중 한국 도자가 793건이다.

1915년 전북 전주에서 태어난 이병창은 외교관이자 경제학자이면서 재일교포 사업가였다. 1949년 주일대표부 초대 오사카 사무소장으로 일본에 부임한 후 평생을 일본에서 살았다.

오사카 영사를 부임한 지 2년 만에 그만두고 일본에서 공부를 하기 시작했다. 도쿄대학을 거쳐 도호쿠東北대학에서 경제학 박사학위를 받고 1962년부터 무역회사를 경영했다.

그는 일본에서 생활한 직후 우리 도자기를 수집하기 시작해 50년 동안 도자기를 모았다. 우리 도자기의 아름다움에 심취한 것이기도 했고 동시에 조국에 대한 그리움의 발로이기도 했다.

그가 수집해 기증한 도자기 301점은 모두가 완벽한 최고의 명품들이다. 그중에서도 청자상감 모란절지무늬 매병牡丹折枝文梅瓶, 분청사기 연당초각배蓮唐草角杯 등 수십 점은 유례를 찾기 어려운 명품이라고 찬사를 받았다.

그는 진정으로 도자기를 사랑했고 연구했

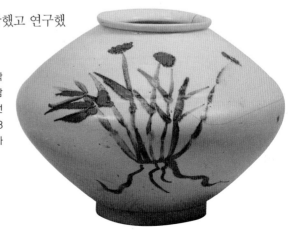

철화백자 풀꽃무늬 항아리 가운데가 약간 각이 진 몸통 한복판에 흑갈색 풀꽃무늬를 대담하게 표현했다. 장식을 절제하고자 했던 조선 도공들의 순박한 심성이 그대로 담겨 있다. 18세기, 높이 22센티미터, 오사카 시립 동양도자미술관 소장.

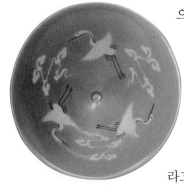

으며 사람들에게 널리 알리고자 했다. 1975년 그는 한국 도자기 명품에 관한 책을 준비하기 시작했다. 당시 김원룡金元龍 서울대 교수, 최순우 국립중앙박물관장, 정양모 국립중앙박물관 학예연구관에게 사비私費로 한국의 도자미술사에 관한 책을 내고 싶으니 도와달라고 부탁하기도 했다.

청자상감 구름학무늬 대접 12세기, 높이 6센티미터, 폭 17센티미터, 오사카 시립 동양도자미술관 소장.

그 책이 바로 1978년 출간된 『한국미술수선韓國美術蒐選』(도쿄대학 출판회)이다. 이를 놓고 정양모 국립중앙박물관 학예연구관은 "한국 도자사陶磁史와 명품을 깊이 이해하기 위한 영원한 고전"이라고 평가했다.

그는 이 도자기들을 늘 다른 사람들과 함께 보고 싶어했다. 특히 일본에서 생활하는 동포들에게 보여주고 싶었다. 이를 위해 그는 도쿄에 한국도자박물관을 세우려고 했다. 하지만 도쿄에서 박물관을 세운다는 것은 쉬운 일이 아니었다.

그래서 어딘가에 기증을 해야 한다고 생각했다. 그는 기증을 앞두고 어디로 보내는 것이 좋을까 고민했다. 어디에 두어야 우리 도자기를, 우리 전통 문화를, 전통 미술의 아름다움을 제대로 알릴 수 있는지 고민한 것이었다.

결국 오사카 시립 동양도자미술관을 선택했다. 그는 이렇게 말했다.

"재일 한국인의 긍지와 명예를 심어주고 우리 도자기의 우수함과 매력을 널리 알리기 위해 이곳 일본의 미술관에 기증했다."

그 많은 교민들이 우리의 역사와 미술 문화에 긍지와 자부심을 느끼

도록 말이다. 그래서 한국의 교민들이 많이 살고 있는 오사카를 택한 것이다. 그는 여기에 그치지 않고 자기가 도쿄에 가지고 있던 재산 전부를 한국 도자사 연구와 한국 미술을 연구하는 학도를 위한 장학금으로 기증했다.

동양도자미술관도 이 기증품을 위해 건물을 증축해 전용 전시실을 만들었다. 동양도자미술관의 '이병창 컬렉션실' 입구에는 그의 흉상과 안내문이 있다.

이병창의 기증품은 아타카 컬렉션과 함께 오사카 시립 동양도자미술관의 핵심을 이루고 있다. 아타카 컬렉션 가운데 한국 도자기와 이병창 컬렉션의 한국 도자기가 전시 공간의 절반을 차지한다.

그의 결정은 과감하고 탁월했다. 그 도자기로부터 자부심과 감동을 받는 것이 어디 오사카 교민들뿐인가. 오사카를 방문한 한국인도 그곳에서 감탄을 하게 되고 그곳을 찾는 세계인들이 감동을 받는다. 한국 이외의 어느 곳에서 외국인들이 이렇게 한국 도자기의 매력에 제대로 흠뻑 취해볼 수 있을까. 어디서 이런 감격을 맛볼 수 있을까.

오사카를 찾는 수많은 세계인들이 아름답고 당당한 청자, 백자, 분청사기를 보고 과연 어떤 느낌을 받겠는가. 그곳 일본에서 세계인들을 향해 전시한다는 것은 효과적인 한국 문화의 홍보다.

사실 한국인도 마찬가지다. 위대한 우리의 청자, 백자, 분청사기이지만 국내에서 우리의 도자기를 보고 감응과 자부심을 느끼지 못하는 사람

청자 주전자 12세기, 27센티미터, 오사카 시립 동양도자미술관 소장.

도 적지 않다. 그러나 그런 사람들도 일본이라는 이국의 미술관에서 우리의 도자기가 이렇게 전시되고 있는 것을 보면 감동하지 않을 수 없다.

1999년 기증 당시 "왜 일본에 기증하느냐"는 일부의 의견은 좁고 짧은 생각이 아닐 수 없다. 따라서 왜 한국에 기증하지 않고 일본에 기증했느냐 하는 아쉬움이나 원성은 불필요한 일이다. 아니 그토록 깊은 뜻을 지닌 기증자 이병창에 대한 실례라고 감히 말하고 싶다.

송성문, 가장 많은 국보를 내놓은
『성문종합영어』의 저자

2003년 3월 3일. 국립중앙박물관의 사람들은 깜짝 놀랐다.

"아니 정말이네. 4일 만에 이 엄청난 국보와 보물을 그냥 기증하시다니." 아마 국내외 문화재 기증 사상 가장 전격적이고 화끈한 사례가 아닐까. 박물관에 기증 의사를 밝힌 것이 2월 28일, 유물을 건넨 것이 3월 4일이었으니, 불과 4일 만에 유물 기증이 이루어진 것이다. 그것도 보통 유물이 아니라 국보 4건에 보물 22건. 그 흔한 전시 계획이나 기증실을 요구하지도 않았다. 그저 그냥 가져가라는 얘기뿐이었다. 그러니 박물관 사람들이 놀라지 않을 수 없었다. 그야말로 감동이었다.

주인공은 바로 『성문종합영어』의 저자 송성문 선생이다.

그가 기증한 것은 국보 제246호 『대보적경大寶積經』, 국보 제271호 『초조본현양성교론初雕本顯揚聖敎論』 등 4건의 국보와 『묘법연화경妙法蓮華經』 등 22건의 보물을 비롯해 모두 100건의 문화재다. 국가 지정문화재 26건이 한꺼번에 기증된 것은 처음이다.

특히 고려시대와 조선 초기의 고인쇄 자료는 이 분야 최고의 수집품이

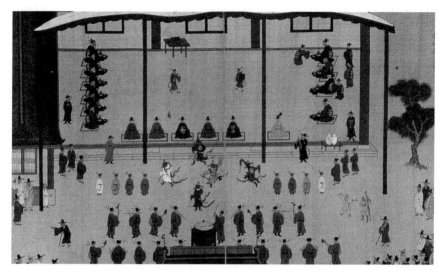

숙종이 베푼 기해년의 경로잔치 그림 『기해기사계첩』에 실려 있다. 1729년, 36×52센티미터, 국립중앙박물관 소장.

다. 이 가운데는 고려 현종대(11세기) 『초조대장경』을 비롯하여 『법화경』, 『금강경』, 『화엄경』, 『능엄경』 등 목판본 불경이 망라되어 있다. 특히 국보 제271호 『초조본현양성교론』 권12 등 대부분의 기증문화재가 국내 유일본이거나 정본이다. 세종의 왕지王旨와 석봉 한호의 서첩, 숙종대의 『기해기사계첩己亥耆社契帖』도 들어 있다.

1960년대부터 베스트셀러였던 영어 참고서를 팔아 번 돈을 모두 투자해 수집한 수준 높은 컬렉션이었다. 돈으로 치면 수백억 원대를 호가한다. 이를 반영이라도 하듯 당시 지건길 국립중앙박물관장은 "기증받은 이들 문화재들은 국립중앙박물관 1년 예산(60억 원)으로 겨우 두어 점을 구입할 수 있을 정도로 귀중한 것"이라고 말하기도 했다.

송성문 선생은 기증식에도 모습을 보이지 않았다. "언론에 주목을 받

는 것이 부담스럽다"며 아들만 박물관 기증식에 보내고 자신은 사람들을 피해 미국의 막내아들 집으로 가버렸다. 소장 문화재를 꼼꼼히 찍은 사진 필름까지도 "이젠 가위로 잘라버려라. 내 것이 아니다"라고 아들에게 당부할 만큼 더 이상의 미련도 없다고 했다.

그는 한 달 뒤인 2003년 4월 고려시대 『대반열반경』 권29(1241) 등 19권 65책을 다시 기증했다. 큰아들 송철 씨는 "미국에 계신 아버지가 '이왕 시작한 건데 나머지도 모두 보내라'고 하셨다"고 전했다.

그는 평북 정주 출신으로 6·25전쟁 때 홀로 월남했다. 1961년 부산 동아대 영문과를 졸업한 후 마산고 교사로 재직하던 중 『정통종합영어』라는 영어 참고서를 썼다. 1967년의 일이다.

반응은 폭발적이었다. 나중에 『핵심영어』, 『기본영어』도 출간했다. 『정통종합영어』는 『성문종합영어』로 이름을 바꾸었다. 학생들의 인기는 대단했다. 『수학정석』 시리즈와 함께 중고생의 필독 참고서로 자리 잡으면서 희대의 베스트셀러가 됐다.

그가 전적류 유물 구입에 나선 것은 같은 이북 출신이자 고문서상을 운영했던 전문이라는 분을 만나고부터. 1970년대 초까지만 해도 귀중한 문화재인 우리나라 전적류들이 재생용으로 제지공장에 트럭으로 실려가거나 기껏해야 여염집 초벌 도배지 혹은 아이들의 제기차기용으로 쓰이고 있었다.

"제지공장 등에서 양잿물에 씻겨내려가는 귀중한 고서와 고문서의 글자들을 보고 가만 있어서는 안 되겠다"는 생각에 전적류를 수집하기 시작한 것이다. 그때부터 송 선생은 "다 모아두었다가 나라에 헌납하자"고 되뇌었다.

『대보적경』 대승불교의 여러 경전을 한데 묶어 정리한 것으로 11세기에 간행된 『초조대장경』의 하나다. 국보 제246호, 11세기, 국립중앙박물관 소장.

30년 동안 『성문종합영어』 등으로 번 돈을 모두 고서, 전적 수집에 썼다. 그는 원래 통일이 되면 고향인 북한 땅 정주에 박물관을 지어 이 책들을 진열하겠다는 꿈도 갖고 있었다. 그렇지만 그의 생전에는 어렵겠다는 생각이 들어 나라에 모두 기증했다.

현재 성문출판사를 물려받아 운영하는 큰아들 송철 씨는 아버지가 수집품들을 기증할 때 이렇게 말했다.

"아버지는 옛날 책들을 모으기 시작하실 때부터 나라에 기증하는 것이

「초조본현양성교론」, 인도 무착보살이 지은 글을 당나라 현장법사가 번역하여 천자문의 순서대로 수록한 것이다. 국보 제271호, 11세기, 국립중앙박물관 소장.

꿈이라고 하셨습니다. 그런데 막상 기증을 결심하신 다음에는 국립중앙박물관이 받아줄지 모르겠다고 한참을 걱정하시더군요. 아버지는 1999년 일선에서 물러난 직후 관리자를 찾다가 국립중앙박물관에 기증하기로 결심했습니다. 침대 옆 반닫이에 보관해두고 좀이 슬지 않도록 수시로 빛을 쏘이는 등 친자식처럼 돌보던 것들이었죠. 이제 아버지의 재산은 살고 계신 아파트 한 채밖에는 남은 것이 없습니다. 그래도 생애 최고의 결정을 한 것이라고 기뻐하고 계세요."

유창종과 이우치 부자의 기와 인연

서울 종로구 부암동에 가면 유금기와박물관이 있다. 이 박물관의 관장은 마약검사로 이름을 날렸던 유창종柳昌宗 변호사다. 검사 시절 기와를 좋아해 기와 검사로 불리기도 했다.

그는 2001년 그때까지 25년 동안 모았던 기와와 벽돌(와전) 1,875점을 국립중앙박물관에 기증했다. 당시 시가는 대략 20억 원 상당이었다.

그의 컬렉션은 한국과 중국, 일본을 모두 아우르고 있어 그것만으로도 기와 연구가 충분할 정도다. 그는 또 기증 직후 기와학회를 만들고 학술 논문상까지 제정해 젊은 기와 연구자들을 지원하고 있다.

유창종 변호사가 처음 기와를 수집하기 시작한 것은 1978년 충북 충주지청에서 근무할 때 충주성에서 출토된 수막새를 보곤 첫눈에 그 아름다움에 매료되면서부터다. 그는 충주 탑평리에서 신라시대의 연꽃무늬 수막새를 발견하곤 와당에 빠져들었다. 아마추어 미술사학자를 꿈꾸던 시절, 와당의 연꽃무늬는 그를 기와 수집으로 이끌고 말았다.

"날짜도 기억하는데 1978년 4월 5일에 처음 기와를 손에 넣었어요. 그

림을 사러 골동품 가게에 갔는데 함지
박에 기와가 가득해요. 얼마냐고 물으
니 그냥 가져가라는데 그게 백제시대
거예요."

그의 문화재와의 인연은 각별했다.
국보 제205호인 중원 고구려비 발견,
양주 별산대놀이 후원회 재건, 순천
전통문화보존회 창설 등.

그는 1978년 충주에서 예성동호회
를 만들었다. 충주를 예전에 예성藝城
이라 불렀다.

1979년 2월 24일, 예성동호회는 유
창종 검사가 3월 2일자로 의정부지청
으로 발령받은 것을 기념해서 답사를

중원 고구려비 고구려가 5세기 장수왕 때 백제의 수
도 한성(지금의 서울)을 함락하고 한강 유역을 장악한
뒤 충주 지역에 세운 석비다. 국보 제205호, 5세기
말, 충북 충주시 소재.

떠났다. 충주 중앙탑을 지나 입석立石마을로 들어섰다. 누군가 비 하나를
보고 가자고 제안했다. 무심히 넘겨온 비였는데 빼곡히 새겨진 한자를 확
인했다. 그것이 결국 중원 고구려비로 밝혀진 것이다.

1997년 순청지청장 시절에는 당시 국보 제274호로 지정되어 있던 거
북선 별황자총통別黃子銃筒이 가짜임을 밝혀내기도 했다. 유물 수집 경력
에 걸맞게 전문가 수준의 안목을 길렀고 이를 바탕으로 「와당으로 본 한
국문화」 등 기와 관련 논문도 발표했다.

"햇살에 와당을 비춰보면 도공의 지문 자국이 보여요. 수백 년 시간을
훌쩍 뛰어넘어 그 혼을 느끼니 인연이 이런 건가 싶기도 하고 깨달음이

크죠."

이우치 이사오 기증 귀면와 귀면 또는 짐승얼굴무
늬의 기와로, 이우치 이사오는 어린 시절 이 기와를
보고 한국의 와전에 빠지게 됐다. 이우치 이사오를
한국 기와 컬렉터로 만든 특별한 문화재다. 통일신
라, 높이 25.9센티미터, 국립중앙박물관 소장.

와당은 기와의 한쪽 끝에 붙인 둥근 모
양의 판이다. 독특한 문양을 새겨 제작 당
시의 문화 수준을 가늠할 수 있다. 그에게
좀더 명확하게 기와 수집의 당위성을 일
깨워준 것은 1982년 일본인 이우치 이사
오井內功(1911~92)의 기와 기증이었다.

치과 의사였던 이우치는 어린 시절
삼촌이 건네준 통일신라 기와를 보고 마
음이 끌렸다. 시간이 지나면서 통일신라
기와에 점점 더 빠져든 그는 1964년부
터 직접 기와를 수집하기로 마음먹었다. 그리고 나서는 일본의 유명한
한국기와 컬렉터 이토 쇼에이伊藤庄兵衛의 컬렉션을 수집했다. 이후 이우
치는 기와 연구에 몰입했고 그 결과 1978년 『조선와전도보朝鮮瓦塼圖譜』
를 발간하기에 이르렀다. 그의 기와 수집과 서적 발간은 당시 한국 고고
학계와 미술사학계에 큰 자극을 주었고 기와 연구 발전에 기여했다.
1982년 한국미술사학회와 주일 한국대사관은 이우치에게 감사패를 주
었다.

그러자 화답이 돌아왔다. 바로 기증이었다. 감사패를 받은 것이 너무
나 고마웠던 이우치는 자신의 소장품 가운데 한국 전통 기와 1,085점을
국립중앙박물관에 기증한 것이다.

이같은 소식을 전해들은 유창종 변호사는 우선 놀라지 않을 수 없었
다. 그리고 한국인으로서 우리 기와를 지켜내지 못한 것이 부끄러웠다.

유창종 변호사 기증 기와들 왼쪽부터 연꽃무늬 수막새(신라, 지름 17.4센티미터), 귀면무늬 수막새(고구려, 지름 15.2센티미터), 귀면와(통일신라, 높이 26.5센티미터), 국립중앙박물관 소장.

기와 수집을 시작해 한창 그 매력에 빠져들 때였기에 더더욱 이런 생각이 들었다. 그는 다짐했다. 더 적극적으로 기와를 수집하자, 그리고 그것들을 박물관에 기증하자고.

그는 유물 기증을 결심한 뒤 적금도 털고 주식도 처분했다. 빠진 문양의 기와를 보완해 기증하고 싶어서였다. 이왕 기증하는 것, 컬렉션을 완벽하게 갖추어 기증하고 싶었다.

그의 기증 유물 가운데 우리에게 가장 익숙한 것은 통일신라의 귀면무늬 기와. 이는 특히 통일신라시대에 유행했던 것이다. 무시무시하면서도 역동적인 귀신의 얼굴을 기와에 장식하는 것은 당연히 악귀를 막아내기 위한 기원을 표현한 것이다.

2009년 현재 법무법인 세종의 중국본부장을 맡고 있는 유창종 변호사는 기증을 하고 나서도 또다시 기와를 모으고 있다. 특히 중국을 돌면서 기와를 수집하는 데 열성적이다. 중국본부장을 맡은 것도 내심 중국의 기

와를 수집하고 싶어서였다.

2008년에는 서울 종로구 부암동에 유금와당박물관을 세웠다. 아마추어 미술사학자를 꿈꾸었던 유창종 변호사는 자신과 부인(금기숙 홍익대 미대 교수)의 성을 따서 유금박물관을 지었다. 일본, 중국 등 아시아 각국에서 모은 와당, 전돌 2,700여 점과 토용(흙으로 만든 인형), 토기 1천여 점을 소장하고 있다.

이 가운데 1,301점은 1987년 국립중앙박물관에 기와를 기증한 이우치 이사오의 아들 이우치 기요시 씨가 2005년에 기증한 것이다. 아들 이우치 기요시 씨는 아버지의 직업을 이어받아 치과의사로 일하고 있다. 그리고 아버지의 기와 컬렉션도 물려받았다. 1987년 아버지가 기증하고 남은 것들을 아들이 추가로 기증한 것이다. 그 아버지의 그 아들, 부전자전이라고 할까. 유창종과 이우치 부자의 기와 인연이 참으로 아름다워 보인다.

후지쓰카 부자, 그 끝없는 추사 사랑

일본인 컬렉터 이우치 부자처럼 외국인이나 외국 기관이 우리 사회에 문화재나 미술품을 기증한 경우도 적지 않다. 특히 외국인 기증자 가운데에는 특히 일본인들이 많다. 일제강점기에 숱한 우리 문화재를 훼손하고 약탈해간 일본의 국민으로서 그에 대한 반성의 의미로 유물을 기증한 사람들이 상당 부분을 차지한다.

"이름에 김金자가 들어 있어서 나는 김해 김씨의 후손이라고 말하고 다닌다"고 농담을 하는 일본의 원로 사학자 가네코 가즈시게金子量重(1925~) 교수. 아시아민족조형문화연구소장 겸 교토조형예술대학원 객원교수인 가네코 교수의 이 농담은 그러나 진심이었다. 40여 년 간 400여 차례에 걸쳐 아시아 30여 개 국가를 돌면서 수집한 각종 민속문화재 1천여 점을 우리나라에 기증한 것을 보면, "김해 김씨의 후손 같다"던 그의 농담은 분명 농담이 아니었다.

가네코 교수는 2002년부터 2005년까지 모두 네 차례에 걸쳐 아시아 각국의 민속문화재 1,035점을 국립중앙박물관에 기증했다. 중국, 일본을

미얀마 공양구 ˈ미얀마 사람들이 불전에 바치는 공양구로 사용했던 것이다. 가네코 가즈시게 교수가 기증한 것이다. 19세기, 높이 92센티미터, 국립중앙박물관 소장.

비롯해 서아시아, 동남아시아, 중앙아시아 등 아시아 전역의 고고미술 민속유물, 선사시대 토기부터 청동기, 불상, 불화, 도자기, 칠기, 목공예품, 인형, 악기에 이르기까지 전 장르를 망라한다.

한국을 50여 차례나 방문한 바 있는 그는 일본의 대표적인 친한파親韓派 인사다. 가네코 교수의 기증은 그 후에도 계속되어 2007년 6월에는 아시아 20여 개 국가의 역사, 민속, 고고, 미술 등을 촬영한 사진 자료 1만여 점을 국립민속박물관에 내놓았다.

이런 사례도 있다. 추사 김정희를 사랑했던 일본인 후지쓰카 지카시와 그의 아들 후지쓰카 아키나오藤塚明直(1912~2006).

후지쓰카 지카시가 누구인가. 일제강점기 때, 누구보다도 추사 김정희를 흠모하고 누구보다도 더 열심히 추사를 연구했던 사람이 아니던가. 1926년 경성제국대학 교수로 부임해 서울에 건너온 그는 추사 김정희의 학문과 예술에 사로잡혔다. 중국 북경의 고미술 거리인 유리창 등지와 서울의 인사동 등지를 돌며 부지런히 추사 김정희의 관련 자료를 수집했다. 게다가 추사 김정희를 주제로 박사학위 논문까지 쓸 정도였으니 그보다 더한 추사 마니아도 없었을 것이다.

김정희가 동생들에게 쓴 편지 후지쓰카 지카시의 아들 후지쓰카 아키나오가 2006년 과천시에 기증한
것이다.

후지쓰카 지카시는 그 과정에서 김정희의 「세한도」를 구입했다. 추사
에 푹 빠진 그가 김정희의 최고 걸작 「세한도」를 구입했으니 그 기분은
말로 표현할 수 없을 정도였으리라. 1944년 그는 「세한도」를 들고 일본으
로 돌아갔다. 그리고 얼마 뒤 손재형이라는 젊은이가 일본으로 찾아갔다.
그리고는 머리를 조아리며 「세한도」를 내달라고 간곡히 청했다. 그런데
후지쓰카는 그 귀한 작품을, 생면부지의 한국인 젊은이에게 아무 조건 없
이 내주었다. 세인으로서는 이해하기 힘들 만큼 대범한 인물이었기에
「세한도」는 우리 품에 돌아올 수 있었다. 후지쓰카 지카시가 「세한도」를
한국에 기증한 셈이다.

그리고 62년이 흐른 2006년 2월, 이번에는 아들이 기증에 나섰다. 아
들인 후지쓰카 아키나오가 아버지가 수집했던 추사 김정희 친필과 관련
자료 등 2,700여 점을 경기도 과천시에 기증했다. 아버지 후지쓰카 지카
시가 북경의 유리창과 한국의 인사동 등을 돌며 구입한 것들이다.

추사 김정희의 친필 자료에는 추사가 제주도와 북청 유배 생활을 끝내고 만년에 과천에 정착한 뒤 제자인 우선 이상적에게 보낸 간찰「우선에게寄藕船」, 중국 청나라 학자 왕희손汪喜孫이 추사 김정희에게 보낸 글을 모은 『왕희손서첩』 등이 들어 있다. 이 가운데 제자 이상적에게 보낸 편지는 귀하기도 하지만 추사 김정희의 내면세계를 들여다볼 수 있는 흥미로운 글이다. 그 한 대목. 추사 김정희는 "추위에 대한 고통이 북청에 있을 때보다도 더하네. 밤이면 한호충寒號蟲(산박쥐)이 밤새 울어대다가 아침이 돼서야 날아간다. 저무는 해에 온갖 감회가 오장을 온통 휘감고 돌아 지낼 수가 없네"라고 적었다. 참으로 스산하고 쓸쓸하다. 추운 시절을 견디고자 했던 「세한도」의 분위기와 달리 외롭기만 하다. 정쟁에 휘말려 유배지를 떠돌아야 했던 김정희의 쓸쓸한 내면이 잘 녹아 있는 귀중한 사료다.

2006년 2월 기증 당시에 아들 후지쓰카 아키나오는 "귀중한 유물들이 고향으로 무사히 돌아가게 됐으니 돌아가신 아버님도 무척 기뻐하실 것"이라고 말했다. 그리고 나서는 추사 연구에 써달라며 200만 엔도 함께 과천시 문화원에 전달했다. 이에 대해 그는 이렇게 말했다.

"유물을 기증해서 정말로 좋은 사람은 접니다. 기증해서 저도 기쁘고 그리고 아버님도 기뻐하실 테니, 그보다 더 기쁜 일이 어디 있겠습니까. 자료만 기증하고 말자니 무언가 좀 미흡하고 제가 오히려 더 미안하다는 생각이 들어서요."

제7부

컬렉션과 경매

컬렉션과 한국의 경매

오랜 역사와 함께 흘러온 컬렉션은 지금도 여전히 진행 중이다. 컬렉션은 인류가 존재하는 한 사라지지 않을 인간의 문화적 취미이자 낭만적인 사치다. 최근에는 컬렉션의 한 방편으로 경매가 관심을 끌고 있다. 경매의 최대 매력은 거래가격이 공개된다는 점이다. 화제가 될 만한 작품을 누가 얼마에 샀는지는 세간의 관심사가 아닐 수 없다. 가격은 언제든지 공개되지만 구입한 사람이 늘 공개되는 것은 아니다. 수억 원 이상, 수십억 원대 고가의 작품일 경우, 응찰자들이 전면에 나서는 일은 드물기 때문이다. 이 경우, 구입하려는 사람들은 전화로 응찰하거나 대리인을 내세운다. 고가의 작품을 샀다는 이유로 과도하게 세간의 주목을 받는 것을 부담스러워하기 때문이다. 그럼에도 거래가가 언제든지 노출된다는 것은 흥미로운 일임에 틀림없다.

일제강점기 때에도 경성미술구락부라는 경매회사에서 경매가 이루어졌다. 그러나 광복 이후 국내에서 본격적으로 진행된 제대로 된 경매의 역사는 10여 년에 불과하다. 1998년 서울옥션이 출범하면서 현대적인 경

매가 시작됐다. 그전까지는 모두 골동상이나 화랑을 통해 또는 개인적 친분을 통해 거래가 이루어졌다. 물론 그 이전부터 미국 뉴욕의 크리스티 경매, 영국 런던의 소더비 경매 등을 통해 우리의 전통 고미술품이 거래되고 한국인 누구누구가 어떤 문화재를 수집했다는 소식을 들을 수는 있었지만 정작 우리나라에서는 제대로 된 경매가 이루어지지 않았다. 당시에도 인터넷 등을 통하거나 또는 소규모의 경매는 있었지만 문화재나 미술의 유통에 영향을 줄 정도의 수준에는 이르지 못했다.

경매는 2001년을 지나면서 일반인들의 큰 관심을 끌기 시작했다. 경매 시장이 지속적으로 커나가더니 2006, 2007년에 최고의 인기를 구가했다. 이같은 인기의 배경에는 잇따라 터져나온 낙찰가 신기록 소식이 크게 한몫을 했다.

세간의 관심을 끌기 시작한 계기는 아마도 2001년이었던 것 같다. 미술품 경매라는 것이 지금만큼 익숙하지 않던 2001년 4월, 세상을 놀라게 하는 소식이 터져나왔다. 서울옥션 경매에서 조선시대 겸재 정선의 「노송영지도」가 7억 원에 낙찰됐다는 것이었다. 겸재 정선의 원숙한 필치와 사유의 깊이가 돋보이는 명품이었다. 이 소식은 곧바로 장안의 화제가 됐다. 7억 원 낙찰은 드디어 한국의 경매에서도 수억 원대의 낙찰가가 가능하다는 것을 보여준 일대 사건이었다.

물론 대중들이 알지 못하는 곳에서, 노출되지 않은 곳에서 거액의 미술품 거래는 비일비재했다. 유명한 컬렉터들은 경매보다는 개인적인 거래를 통해 수억 원대의 작품을 수집한다. 그것에 비하면 그리 진기한 일이 아닐지도 모른다. 하지만 이 경우는 달랐다. 한국 경매의 활성화와 그 가능성을 상징적으로 보여주는 사건이기 때문이다.

청자상감 매화새대나무무늬 매병
2004년 서울옥션 경매에서 10억 9천만 원에 낙찰되어 당시 국내 미술품 경매 최고 낙찰가를 기록했다. 12세기, 높이 34센티미터.

이어지는 경매의 열기는 박수근의 유화가 주도했다. 「노송영지도」가 7억 원이라는 국내 경매 사상 최고 낙찰가 신기록을 세운 지 5개월 뒤인 2001년 9월 박수근의 「앉아 있는 여인」이 4억 6천만 원에 낙찰됐다. 「노송영지도」에 비하면 많이 떨어지는 낙찰가였지만 한국 사람들의 사랑을 받아오던 박수근의 작품이라는 점에서 관심을 끌기에 충분했다. 박수근 작품의 낙찰가는 꾸준히 상승했다. 2002년 3월 「초가」가 4억 7,500만 원 낙찰, 같은 해 5월 「아이 업은 소녀」가 5억 500만 원에 낙찰했다. 박수근의 작품이 계속 상승하던 2004년 12월, 고미술이 다시 한번 주가를 올렸다. 고려 청자상감 매화새대나무무늬 매병靑磁象嵌梅鳥竹文梅瓶이 10억 9천만 원에 낙찰된 것이다. 박수근의 작품이 선전하긴 했지만 국내 경매 최고가 신기록은 여전히 고미술품에서 나왔다.

경매가 점점 더 주목을 받고 시장의 규모가 커지자 2005년 9월 K옥션이 문을 열면서 서울옥션과 양대 체제를 갖추게 됐다. 이런 분위기 속에서 박수근 작품의 추격에 속도가 붙었다. 2005년 11월 「나무와 사람들」이 7억 1천만 원, 2005년 12월 「시장의 여인」이 9억 원에 낙찰되면서 고려청자의 10억 9천만 원 낙찰가의 턱밑까지 추격해 올라갔다.

그러나 2006년 2월 조선시대의 백자철화 구름용무늬 항아리白磁鐵畵雲龍文壺가 16억 2천만 원에 낙찰되면서 박수근 작품의 추격을 막아내고 최

고가 신기록을 이어갔다. 하지만 2007년 들어 드디어 최고가 신기록이 고미술품에서 박수근의 유화로 넘어갔다. 2007년 3월 경매에서 박수근의 유화 「시장의 사람들」이 25억 원에 낙찰되어 국내 미술품 경매 최고가 신기록을 작성하더니 두 달 만인 2007년 5월 경매에서 박수근의 유화 「빨래터」가 45억 2천만 원에 팔렸다. 이처럼 2006, 2007년은 경매 최고가 신기록을 경신하는 가장 드라마틱한 시기였다.

백자철화 구름용무늬 항아리 2006년 서울옥션 경매에서 16억 2천만 원에 낙찰되어 당시 국내 미술품 경매 최고 낙찰가를 기록했다. 18세기, 48.5센티미터.

이것이 바로 경매에 끌리는 이유다. 끝없이 펼쳐지는 경매에서 과연 어떤 작품이 얼마에 팔리고, 최고가 신기록은 어떻게 뒤바뀌는지, 그리고 그런 작품을 누가 구입했는지 등등은 세인의 관심을 끌기에 충분한 요소들이다. 이같은 점들은 컬렉터라든지 미술 마니아 이외에 보통 사람들에게도 화제가 된다. 이로 인해 많은 사람들이 문화재와 미술에 애정을 갖고 나아가 경매에도 관심을 기울이다보면 결국 컬렉션의 저변이 확대되는 것이다. 신기록 행진은 결국 경기 호황과 맞물려 많은 사람들의 관심과 투자를 이끌어냈고 경매시장 및 미술시장의 팽창으로 이어졌다. 2006, 2007년 상반기는 경매 열기의 정점이었다. 경매회사들이 줄지어 생겨났고 각종 아트페어에도 사람과 돈이 몰렸다.

한국 경매의 현주소

그러나 2007년 말, 거침없이 치솟던 작품값이 떨어지기 시작했다. 작품값의 하락과 거의 동시에 그동안 수면 아래에 가라앉아 있던 우려의 목소리가 하나둘 터져나왔다. 그것은 "거품이 많이 끼어 있었다"는 것이었다. 2007년 가을 서울을 비롯해 전국 곳곳에 옥션이 생겨나기 시작할 때부터 눈에 띄는 걱정스러운 점이 한둘이 아니었다. 경매는 소장자의 의뢰를 받아 작품을 사람들 앞에 내놓고 이를 원하는 사람이 자연스럽게 경매에 응해 낙찰해가는 것이었다. 그러나 그 무렵 일부 경매회사들의 경우 이런 과정이 자연스럽지 못하고 인위적이었다. 경매를 하기 전에 경매회사 관계자가 국내외 여기저기에서 작품을 구입한 뒤 이것보다 비싸게 경매에 내놓는 일도 있었다. 이것은 인위적인 경매다. 진정한 의미의 경매가 아니었다. 게다가 낙찰을 둘러싼 구설수도 적지 않았다. 이 모든 것이 과잉이고 거품이고, 경매라는 기본 원칙과 상도의를 무시한 것이었다.

투자자, 구매자들의 맹목도 심각한 문제 가운데 하나였다. 걱정스러운 문지마 투자, 중국 미술에 대한 과도한 집중, 돈이 되는 인기 작가나 트렌

드에 대한 쏠림 현상 등. 이는 결국 미술을 모르고 미술에 대한 애정도 없이 지나치게 투자 목적으로만 달려들었기 때문에 벌어진 일들이다.

특히 중국 미술에 대한 맹목적인 몰입은 안타까웠다. 당시 위에민쥔岳 敏君이나 장샤오강張曉剛을 비롯해 잘 나가는 인기 작가를 비롯해 많은 당대의 중국 작가 작품을 보면, 획일적이라는 생각을 지울 수가 없었다. 일부 작품의 선구자적 위상은 높이 평가하지 않을 수 없지만 동시에 중국 대표 화가들의 작품은 지나치게 획일적이라는 느낌도 지울 수 없었다. 얼굴 표정도 똑같고, 표현 스타일도 흡사하고, 풍자의 방식이나 전하고자 하는 메시지도 대동소이하다. 역사적으로 보면, 변화하는 중국을 상징적으로 보여주는 시대적인 미술이기는 하다. 그러나 '수십 년이 흐른 뒤 과연 이들 작품 가운데 몇 개의 작품이 살아남아 여전히 사람들의 관심을 받고 거래될 수 있을까' 하는 생각이 든다. 분명 과잉이었다.

고미술과 현대미술의 괴리도 빼놓을 수 없는 문제였다. 2005년 이전까지 국내 미술시장을 주도하던 고미술은 2006년경 현대미술에 밀리기 시작하더니 2007, 2008년 내내 불황에 허덕였다. 현대미술이 호황을 누릴 때 이미 불황에 빠져들었던 것이다. 더불어 근현대기의 한국화까지도 거래가 줄어들었다. 2005년 이전까지 대형 경매회사 매출의 절반을 차지하던 고미술 분야가 2006년경부터 10퍼센트 이하로 뚝 떨어진 것이다. 2009년 들어 고미술의 경매가 다소 살아나고 있기는 하지만 여전히 열세다. 경매시장에서 고미술의 열세는 안타까운 일이다. 미술품을 지나치게 재테크 수단으로 생각하다보니 값이 쉽게, 그리고 빨리 오르는 근현대미술로 몰려서 나타나는 현상이기 때문이다.

고미술시장의 극심한 불황에 대해 고미술 전문 경매회사의 한 관계자

는 이렇게 탄식했다.

"역사적으로 검증받은 3원 3재(단원 김홍도, 혜원 신윤복, 오원 장승업, 겸재 정선, 관아재 조영석, 현재 심사정)의 그림값이 천경자 그림의 10분의 1에도 미치지 못하다니……."

물론 이에 대한 반론도 있다.

"그것이 시장의 논리인데 어쩌란 말인가. 수요공급에 의해 가격과 거래 물량이 결정되는 법인데 이를 놓고 왈가왈부하는 건 적절치 못하다."

모두 다 일리 있는 말이다. 하지만 고미술시장의 부활은 반드시 필요하다. 전통 고미술과 근현대미술의 균형이 잡혀야만 미술시장이 오래 지속될 수 있기 때문이다. 시장이 튼튼하려면 창작이 활성화되어야 하고 미술을 보는 시각이 풍요로워야 한다. 한국화와 고미술은 우리의 소중한 전통 문화다. 근현대미술도 그 전통에 기반하고 있다. 시대에 따라 변해야 하는 것이 전통이지만 전통에 대한 무관심과 몰이해 속에서는 전통이 창조적으로 변화·발전할 수 없고 근현대미술이 풍요로워질 수도 없다. 이것이 고미술시장이 활성화되어야 하는 절박한 이유다.

여기서 우리가 고민해야 할 과제를 발견하게 된다. 주요 고객인 40~50대 컬렉터들을 어떻게 하면 다시 고미술로 끌어들일 수 있을 것인지, 그리고 새로운 잠재 고객들을 어떻게 고미술로 유도할 수 있을 것인지 하는 점이다. 고민에 대한 처방은 다양하겠지만, 현대미술처럼 체계적이고 규모가 있게 고미술 경매를 활성화하고 다양하고 흥미로운, 그리고 세련된 분위기의 고미술 아트페어를 개최하는 방안도 검토해봐야 하지 않을까 한다. 전통 미술이 과거에 머물러 있는 고답적인 것이 아니라 지금 우리와 호흡하는 미술, 그래서 현대미술의 토대가 된다는 이미지를 사람들

에게 전해주어야 한다. 현대미술이 시대에 맞게 변해가듯 고미술의 감상과 전시, 거래도 모던하고 세련된 분위기로 바뀌어가야 한다. 고미술이라고 해서 고미술끼리만 전시할 필요는 없지 않은가. 수시로 열리는 현대미술 아트페어에도 적극적으로 참여할 필요가 있다. 현대미술을 감상하는 일반인들에게 고미술은 고리타분한 것이 아니라 현재와 연결된 예술품이라는 것을 알려주어야 한다. 아트페어 전시 공간을 멋지게 꾸며 미술품을 사려는 컬렉터들에게 현대미술만 요즘의 주거나 사무공간에 어울리는 것이 아니라 고미술 역시 시대를 초월해 다양한 건축 공간에 잘 어울리는 명품이라는 점도 자연스럽게 알려주어야 한다.

국내 미술품 경매 주요 한국작품

박수근의 「빨래터」 45억 2천만 원. 2007년 5월 서울옥션

45억 2천만 원은 경이로운 기록이다. 단정
지을 수는 없지만 쉽게 깨지지 않을 것이
다. 이 작품이 낙찰됐을 때는 그야말로 우
리나라 경매의 인기가 정점으로 치솟던
때였다. 그 토속적이면서도 소박한 질감과 정서로 한국인의 사랑을 워낙 많
이 받아온 박수근의 작품들이었지만 그의 위상을 다시 한번 확인시켜주는
계기였다. 두 달 전인 2007년 3월에도 박수근의 「시장의 사람들」이 낙찰가
25억 원을 단숨에 뛰어넘고 신기록을 세웠다.

김환기의 「꽃과 항아리」 30억 5천만 원. 2007년 5월 서울옥션

김환기는 박수근, 이중섭과 함께 국내 근
현대미술시장의 블루칩 3인방으로 꼽힌
다. 도자기, 매화, 달 등 우리의 전통적 소
재를 현대회화 속으로 끌고 들어와 전통
과 현대, 구상과 추상을 넘나드는 독자적
인 미술세계를 구축했다. 바로 이런 점이 사람들을 끌어당기는 요인이다. 역
시 경매의 절정기였던 2007년 5월 박수근의 「빨래터」와 함께 낙찰됐다.

박수근의 「시장의 사람들」 25억 원. 2007년 3월 K옥션

1965년 박수근이 타계하기 직전, 주
한 미군 병사가 박수근의 다른 작품
한 점과 함께 320달러를 주고 구입
해 미국으로 가져갔던 작품이다. 당
시 25억 원은 국내 미술품 경매 최고 낙찰가 신기록이었다.

박수근의 「농악」 20억 원. 2007년 3월 서울옥션

경매회사는 달랐지만 박수근의 「시장의 사람들」과 거의
같은 시기에 낙찰된 작품이다. 표면의 화강암 질감, 소박
하고 인간적인 분위기 등 박수근 유화의 특징이 잘 드러
나 있다. 현재 남아 있는 박수근 유화는 약 300점에 불과
해 작품 값을 더욱 높여주고 있다.

백자철화 구름용무늬 항아리 16억 2천만 원. 2006년 2월 서울옥션

고미술품 가운데 국내 경매의 최고가를 기록한 작품이다. 둥근 몸
체에 흑갈색 안료로 용의 모습을 당당하게 표현한 조선 백자
철화의 명품이다. 2007년 초 박수근의 「농악」이 20억 원을
돌파할 때까지 1년 넘게 국내 미술품 경매 최고가 신기록
을 보유했던 명품이다.

이우환의 「선으로부터」 16억 원. 2007년 9월 서울옥션

박수근, 김환기, 이중섭은 모두 작고 화가다. 2007년 전후 이우환은 생존 작 가 가운데 가장 값이 많이 나가는 작가 였다. 그의 「선으로부터」, 「점으로부

터」 등의 연작은 단순하지만 철학적이고 사유적인 분위기여서 국내외에서 인기가 높다.

이중섭의 「새와 애들」 15억 원. 2008년 3월 서울옥션

당시 가짜 파문의 시련을 딛고 미술시장에서 이중 섭 작품의 건재함을 당당하게 과시한 작품이다. 이 중섭 특유의 힘찬 붓 터치가 잘 드러나 있다. 2008 년 경매시장의 어려움 속에서도 15억 원에 낙찰됐 다. 드디어 이중섭도 10억 원대 클럽에 들어가게 됐 다. 그동안 이중섭 작품 가운데 최고 낙찰가 작품은 2007년 3월 서울옥션에서 9억 9천만 원에 팔린 「통 영 앞바다」였다.

박수근의 「목련」 15억 원. 2007년 9월 K옥션

박수근 유화의 고가 낙찰은 대부분 2006, 2007년에 집중됐다. 박수근의 유

화는 인물과 나무를 표현한 것이 대부분
인데 목련을 소재로 했다는 점에서 이 작
품은 이색적이다.

김환기의 「항아리」　12억 5천만 원. 2007년 3월 K옥션

전통 소재와 서양화적 표현의 조화, 백자의 흰색과
배경의 푸른색의 조화가 돋보인다. 김환기의 위상
을 다시 한번 확인시켜준 낙찰가였다.

박수근의 「노상의 사람들」　12억 원. 2007년 12월 서
울옥션

2007년 12월은 경매의 거품이 빠지기 시작할 때였
다. 2007년 상반기까지 절정이었던 경매시장은
2007년 말 본격적으로 수그러들기 시작했다. 당시
상황에서도 박수근의 이 작품은 12억 원에 낙찰되
어 선전했다는 평가를 받았다.

청자상감 매화새대나무무늬 매병　10억 9천만 원. 2004년 12월
서울옥션

국내 미술품경매에서 처음 낙찰가 10억 원을 돌파했던 작품. 한

폭의 그림을 연상시키는 상감무늬가 투명한 비색과 잘 어우러진다.

박수근의 「노상」　10억 4천만 원. 2006년 12월 K옥션

고미술을 제외한 근현대미술 가운데
처음으로 경매가 10억 원을 돌파했
던 작품이다. 박수근의 유화가 이때
부터 45억 원에 이르기까지는 불과 5
개월밖에 걸리지 않았다.

김환기의 「15-XII 72 #305 New York」　10억 1천만 원. 2007년 3월 서울옥션

「항아리」와 함께 미술시장에서 김환
기의 위상을 확고하게 해준 작품이다.
김환기 작품 가운데 처음으로 10억 원
을 넘어섰다.

국내 미술품 경매 낙찰가 톱 20

순위	작가	작품	낙찰가(원)	경매회사
1	박수근	빨래터	45억 2천만	서울옥션
2	김환기	꽃과 항아리	30억 5천만	서울옥션
3	반 고흐	누운 소	29억 5천만	K옥션
4	앤디 워홀	자화상	27억	서울옥션
5	게르하르트 리히터	회색구름 231-1	25억 2천만	서울옥션
6	박수근	시장의 사람들	25억	K옥션
7	박수근	농악	20억	서울옥션
8	게르하르트 리히터	추상	18억 6천만	서울옥션
9	앤디 워홀	마오	18억	서울옥션
10		백자철화 구름용무늬 항아리	16억 2천만	서울옥션
11	이우환	선으로부터	16억	서울옥션
12	박수근	목련	15억	K옥션
12	이중섭	새와 애들	15억	서울옥션
12	데미안 허스트	Arachidyl Sulfate	15억	K옥션
12	데미안 허스트	Sarcosine Anhydride	15억	서울옥션
16	김환기	항아리	12억 5천만	K옥션
17	박수근	노상의 사람들	12억	서울옥션
18		청자상감 매화새대나무무늬 매병	10억 9천만	서울옥션
19	위에민준	왕관	10억 8천만	D옥션
20	박수근	노상	10억 4천만	K옥션

컬렉션 가이드

　그 대상이 무엇이든 모은다는 것, 수집은 매력적이다. 그 가운데에서도 문화재와 미술품을 수집하는 일은 더욱 그러하다. 하지만 수집, 컬렉션이 그리 쉬운 일은 아니다. 안목과 열정이 있어야 하기 때문이다. 오랫동안 문화재, 미술품을 수집해온 사람이나 전문가들은 고미술이나 현대미술에 대한 안목이 있지만 일반인 초보자들은 그렇지 못하다.

　안목은 쉽게 생기지 않는다. 문화재와 미술을 즐기고 사랑하면서 관련된 전시나 책을 보고 오랜 시간을 투자하지 않으면 자기 안목을 갖기가 어렵다. 이와 마찬가지로 노력과 애정과 투자 없이 좋은 컬렉터가 되기는 어렵다. 이것이 바로 컬렉션 입문자들이라면 꼭 명심해야 할 일, 즉 지나치게 투자만을 생각하지 말고 작품을 감상하고 즐기면서 안목을 길러나가야 한다는 점이다.

고미술

고미술 문화재 컬렉션에서 가장 중요한 것은 진위를 판단하는 일이다. 진품을 보아야 하고 명품을 보아야 하는 이유가 여기에 있다. 고미술 문화재의 경우, 가짜를 잘못 알고 구입했다가는 그야말로 낭패를 보기 때문이다.

발품을 팔아 명품을 감상하라

학문에 왕도가 없듯이, 열심히 공부하는 것 외에는 컬렉션에도 왕도는 없다. 즐거운 마음으로 전시를 눈여겨보되 가짜가 아닌, 공인된 명품을 주로 보면서 안목을 키워야 한다. 가짜나 수준이 낮은 작품을 먼저 보게 되면 안목을 회복하기가 어려워진다. 그래서 권위 있는 박물관이나 미술관을 자주 찾아야 한다. 박물관ㆍ미술관의 소장품 도록도 즐겨 보아야 한다. 기본적으로 발품을 팔고 시간을 들여야 한다는 말이다.

문화재에 익숙해지면 경매장을 찾아보는 것도 유익하다. 전시 중인 출품작들을 보고 나름대로 가격을 매겨본 뒤 낙찰가와 비교해보면 가격에 대한 감을 갖게 될 것이다. 고미술 화랑을 찾아가 고미술상에게 이런저런 얘기를 들으며 친분을 쌓아 진심 어린 조언을 듣도록 관계를 형성하는 것도 중요하다.

자신의 취향을 찾아내라

고미술품과 문화재를 자꾸 보면 마음이 끌리는 장르가 생긴다. 전문가들은 가능하면 자신의 취향에 맞게 테마를 정해 한 점, 두 점 수집하는 것

이 무난하다고 조언한다.

도자기의 경우, 청자나 백자에도 그 종류가 많기 때문에 상감으로 무늬를 새긴 상감청자나 무늬가 없는 순청자 또는 병이나 연적 등 관심이 가는 하나의 대상을 정해 그 분야를 먼저 수집하는 것이 안목과 애정을 키우는 데 효과적이다. 처음에 도자기 한 점만 집에 사다놓으면 좀 썰렁해 보일 수도 있지만 두어 점씩 늘려가다보면 그 자체로 작은 박물관과 같은 분위기를 풍긴다. 귀동냥보다는 화랑을 찾아가서 직접 보고 만져보는 것이 중요하다. 한두 개 사서 집에다 놓고 들여다보며 쓰다듬다보면 애정과 안목이 생기게 된다.

첫 컬렉션은 100만 원 안팎으로

고미술 명품은 서울 강남의 아파트 한 채 값보다도 비싸다. 그렇다고 해서 지레 겁먹을 필요는 없다. 몇 만 원짜리도 많이 있고 100만~200만 원이면 괜찮은 것을 충분히 구입할 수 있다.

옛 그림에 관심이 있는 사람들은 100만~200만 원 정도로 19세기 말~20세기 초 근대기의 문인화, 사군자화, 화조화 소품을 구입하면 좋다. 근대기의 작품은 그 이전의 것에 비해 가격이 낮아 구매가 수월하다. 처음부터 무리하지 말고 근대 서화에 초점을 맞추는 것도 효과적인 방법이다. 서울 인사동의 고미술상들에 따르면, 필체가 좋은 김옥균의 명품도 300만 원 정도면 무난하게 살 수 있다고 한다.

고려청자와 조선 분청사기의 대접이나 필통은 수십만 원부터 100만~300만 원이면 어렵지 않게 구입할 수 있다. 서울의 종로구 인사동, 동대문구 답십리동의 고미술상을 들러보면서 자주 접해보아야 한다. 최근에

는 서울 종로구 가회동, 창덕궁 앞길에도 고미술 가게들이 들어서고 있다. 지방에도 곳곳에 숨겨진 고미술 거리들이 많다.

최근에는 고가구에 관심을 갖는 사람도 늘고 있다. 고가구도 한번 매료되면 빠져나오지 못하는 사람들이 의외로 많다. 우리가 현재 박물관 등에서 볼 수 있는 옛 고가구들은 조선시대의 것들이다. 그중에서도 조선시대 후기의 것들이 많다. 이 고가구들을 보면 조선시대 사람들이 얼마나 단정하고 반듯했는지 절로 느끼지 않을 수 없다. 더욱 좋은 것은 이들 전통 고가구들이 세련된 조형미와 높은 품격으로 어느 공간에도 잘 어울린다는 점이다. 고가구는 다른 고미술품에 비해 일상생활에서 사용할 수 있는 실용품이다. 그래서인지 시장에서 값이 올라도 이를 다시 내놓는 소장가들이 별로 없어 18세기 이전의 것은 귀한 편이다. 한 고미술상은 "경기가 좋지 않아 가격이 좀 떨어졌을 때, 그때가 오히려 고가구 구입의 적기"라고 귀띔하기도 한다.

너무 싼 것은 경계하라

싼 것이 무조건 좋은 것은 아니다. 마음이 끌리는 작품이 있을 때, 자신이 생각한 것보다 가격이 너무 싸면 일단 경계할 필요가 있다. 가짜일 가능성이 높기 때문이다. "보기에 좋은데 값이 싸면 무조건 포기하라"는 것이 정설이다. 또한 지나치게 값을 깎으려다 좋은 물건을 놓쳐 나중에 후회하는 우를 범하지 말라는 것도 관계자들의 공통된 조언이다. 간혹 수리한 것도 매력적일 수 있다. 가격도 저렴한데다 세월이 흐르면 수리한 흔적이 오히려 그 자체로 고풍스러운 분위기를 풍길 수 있기 때문이다. 그런데 요즘은 수리 기술이 하도 뛰어나 일반인의 눈으로 보면 수리를 했

는지 하지 않았는지 구분하기 어렵다.

가짜라는 의심이 가면 과감히 포기하라

고미술품 수집에서 가장 중요하면서 가장 어려운 일은 진위 확인이다.
전문가와 고미술상도 속아넘어가는 가짜들이 많이 나돌기 때문이다.
1990년대 이후 북한에서 만든 도자기와 불상이 중국을 통해 많이 들어왔
고 요즘에는 북한의 최근 가구가 들어와 고가구 행세를 하고 있다.

컬렉션 입문자가 가짜를 확인하는 것은 보통 일이 아니다. 따라서 명
품 감상을 통해 나름대로의 안목을 키운 뒤, 느낌이 좋지 않으면 아예 구
입하지 않는 게 좋다. 초보자의 경우 무리하지 말고 안전한 작품에 마음
을 주고 확실한 작품만 구입해야 한다. 예를 들어 초보자가 그림을 수집
할 때에는 누가 뭐라고 해도 낙관(작가의 도장이나 서명)이 없는 작품은 사
지 않는 것이 좋다.

사연을 찾아라

문화재에 사연이 담겨 있는지 잘 보라. 옛 문화재는 오랜 시간 사람들
의 손을 거쳐왔기 때문에 숱한 사연이 담겨 있을 법하니 이런저런 얘기에
귀를 기울여야 한다. 사연이 담겨 있을수록 그 가치도 올라가고 자연스레
값도 뛰어오른다. 추사 김정희의 「세한도」는 그 자체로 명품이긴 하지만
더 가치가 높은 것은 거기 얽힌 사연도 흥미를 돋우기 때문이다. 절해고
도 제주도에서 유배당해 있을 때 자신에게 책을 구해 보내준 제자 이상적
을 위해 그렸다는 사실, 일본으로 넘어가 잿더미가 될 뻔한 것을 열혈 청
년 손재형이 구해왔다는 사실……. 이런 사연이 있었기에 「세한도」는 더

욱 가치가 높아진 것이다. 작품 자체에 얽힌 사연, 이를 소장하고 있었던 컬렉터에 얽힌 사연 모두 다 흥밋거리가 되어 가치를 높인다.

현대미술

고미술과 마찬가지로 현대미술 컬렉션에서도 역시 기본 요건이 전제되어야 한다. 서두르지 말 것, 발품을 팔아 명품을 직접 감상하고 즐기면서 안목을 키울 것, 자신이 좋아하는 작가나 테마를 찾아내 수집을 시작할 것……

여기에 그치지 말고, 가능하면 그 작가의 절정기 때의 작품을 구입하면 좋다. 작품성은 물론이고 특히 미술사에서의 위상이 높기 때문이다. 또한 가능하면 희소성이 있는 스타일의 작품도 좋다. 세월이 흐르면 귀할수록 가치가 더 높아지고 값이 나가기 때문이다.

작품의 장래성에 주목하라

고미술은 오랜 세월이 흐르면서 그 가치에 대한 평가가 어느 정도 정립됐다고 볼 수 있다. 그러나 현대미술은 작가가 타계한 지 얼마 되지 않았거나 생존해 있는 작가의 작품들이어서 시간이 흐르면서 그 평가가 달라진다. 따라서 장래성이 높은 작품을 구입하는 것이 중요하다.

사람마다 견해가 모두 다르겠지만 장래성의 기준은 당연히 작품성이다. 물론 이 작품성이라는 것도 어찌 보면 대단히 주관적이고 그 기준도 다양하며 광범위하다. 이같은 작품성은 자신이 직접 감상하고 즐기고 공

부하면서 터득해야 할 것이다. 자신이 없는 초보자라면 믿을 만한 미술관의 도록이나 포스터에 실린 작품, 유명 미술관이 소장하고 있는 작가의 작품, 가격이 막 오르기 시작한 작품 등을 눈여겨보면서 이를 터득해나갈 수 있을 것이다.

현대미술의 경우, 유명 작가의 작품이 아니어도 좋다. 생존 작가 중에 꿈나무 발굴하듯, 재능 있고 가능성이 풍부한 젊은 작가들을 사랑하는 마음으로 컬렉션을 하는 것이 좋다. 젊은 작가들과 함께 해야 자신의 안목도 훈련되고 동시에 작가들에 대한 진정한 후원자 역할도 할 수 있다.

첫 컬렉션은 한 달치 월급으로

현대미술 경매 전문가들은 "첫 컬렉션은 보통 샐러리맨의 한 달치 월급 수준에서 시작하라"고 한다. 동서양 미술시장의 역사를 살펴보면 대부분의 거장들이 미술시장에서 막 인정받기 시작할 무렵의 보통 사이즈 작품 한 점 값이 당대 평범한 봉급생활자의 한 달 월급 수준이었다고 한다. 구입 금액이 너무 크면 짐이 되고 너무 적으면 진지해지지 않는다. 최근 들어 인기를 끌고 있는 사진도 사정은 비슷하다.

컬렉션과 관련해 이런저런 얘기를 했지만 가장 중요한 것은 역시 안목이다. 고미술 문화재든 현대미술이든 발품을 팔며 명품을 보고 스스로 감식안을 키워야 한다는 말이다. 그러기 위해서는 즐길 줄 알아야 한다. 단기간에 차액으로 돈을 벌겠다는 생각도 버려야 한다. 결국 좋은 컬렉션은 문화재와 미술을 사랑하는 데서 나오는 것이다.

제2부 컬렉션의 시작

1) 황정연, 「조선시대 궁중 서화수장처에 대한 연구」, 『서지학연구』 32집, 한국서지학
 회, 2005 참조.
2) 匪懈堂雅愛古畵 且通其法 聞人有藏 兼價取之 窮搜積歲 多至數百軸 唐宋古物 雖
 敗絹殘牒 靡不收玩. 김안로, 『희락당고希樂堂稿』 권8, 진홍섭 엮음, 『한국미술사자료
 집성』 2, 일지사, 1991, 466쪽에서 재인용.
3) 안휘준, 「규장각 소장 회화의 내용과 성격」, 『한국문화』 10, 서울대 한국문화연구소,
 1989, 311~313쪽.

제3부 컬렉션과 조선 후기 문화르네상스

1) 진준현, 『단원 김홍도 연구』, 일지사, 1999, 420~421, 677쪽.
2) 오주석, 『단원 김홍도』, 열화당, 1998, 64~66쪽 ; 유홍준, 『화인열전』 2, 역사비평
 사, 2001, 282~284쪽 ; 유홍준·이태호 엮음, 『유희삼매遊戲三昧—선비의 예술과 선
 비 취미』, 학고재, 2003, 174쪽 ; 이태호, 『조선 후기 회화의 사실정신』, 학고재,
 1996, 219~220쪽 참조.
3) 장진성, 「조선 후기 고동서화古董書畵 수집 열기의 성격—김홍도의 「포의풍류도」와
 「사인초상」에 대한 검토」, 『미술사와 시각문화』 3, 미술사와 시각문화학회, 2004,
 154~201쪽.
4) 이하곤, 「서전敍傳」, 『두타초頭陀草』 : 강명관, 「조선 후기 서적의 수입·유통과 장서
 가의 출현」, 『조선시대 문학예술의 생성공간』, 소명출판, 1999, 264쪽에서 재인용.
5) 박효은, 「18세기 조선 문인들의 회화 수집 활동과 화단」, 『미술사학 연구』 233·234
 합본호, 한국미술사학회, 2002, 160~163쪽 참조.
6) 강명관, 앞의 글, 268쪽.
7) 홍한주, 「장서가藏書家」, 『지수염필智水拈筆』.
8) 정민, 『18세기 조선지식인의 발견』, 휴머니스트, 2007, 42~43쪽.
9) 강명관, 앞의 글, 267쪽.

10) 박제가, 『북학의北學議』.

11) 이에 대해서는 강명관, 「조선 후기 경화세족의 고동서화 취미」, 『조선시대 문학예술의 생성공간』 참조.

12) 남공철, 「호조참판원공묘지명戶曹參判元公墓誌銘」, 『금릉집』.

13) 解下錦 換古甆 焚香 茗禦寒飢 茅廬夜雪埋三尺 遺隣家饗早炊. 조수삼, 『추재기이秋載紀異』, 허경진 옮김, 서해문집, 2008, 82~83쪽.

14) 이우복, 『옛 그림의 마음씨』, 학고재, 2006, 140쪽.

15) 조희룡, 『호산외기壺山外記』, 실시학사 고전문학연구회 옮김, 한길사, 1999, 75쪽.

16) 허련, 『소치실록小痴實錄』, 김영호 편역, 서문당, 1976, 145~146쪽.

17) 성혜영, 「고람 전기田琦의 회화와 서예」, 홍익대 대학원 미술사학과 석사학위논문, 1994, 19~37쪽 ; 성혜영, 「19세기 중인문화와 고람 전기田琦(1825~54)의 작품세계」, 『미술사연구』 14호, 미술사연구회, 2000, 137~174쪽 참조.

18) 日中橋柱掛丹靑 累幅長絹可帳屛 最有近來高院手 多耽俗畵妙如生. 강이천, 「한경사漢京詞」, 『중암고重菴稿』. 이에 대해서는 방현아, 「중암 강이천의 한경사 연구」, 성균관대 대학원 한문학과 석사학위논문, 1994 참조.

19) 한산거사, 『한양가』.

20) 김지혜, 「허주 이징李澄의 생애와 산수화 연구」, 『미술사학연구』 207호, 한국미술사연구회, 1995, 15쪽.

21) 紫陽朱夫子筆法 雖規模阿瞞 而結構精密 氣象嚴重 殆有出藍之美 此帖用筆似淸媚 己非紫陽本色 且紙色不古甚薄劣 亦非宋紙 其僞 筆無疑 東人敬慕紫陽之故 獲基一字 寶若拱璧 中州人多作摹本 輒售以重價 余所見前後甚多 大抵如此 殊可笑也. 이하곤, 「제자양주부자서첩후題紫陽朱夫子書帖後」, 『두타초頭陀草』: 황정연, 『조선시대 서화수장 연구』, 한국학중앙연구원 박사학위논문, 2007, 267~268쪽에서 재인용.

22) 조수삼, 『추재기이秋齋紀異』.

23) 故嘗以爲畵之者爲畜之者役 畜之者爲嘗之者 惜. 조귀명, 「제이안산병연소장화첩題李安山秉淵所藏畵帖」, 『동계집東谿集』.

24) 강명관, 「조선 후기 서적의 수입 · 유통과 장서가의 출현」, 『조선시대 문학예술의 생성공간』, 298쪽에서 재인용.

25) 성해응에 대해서는 황정연, 앞의 글, 439~440쪽 참조.

26) 신위, 『경수당집警修堂集』 권20 : 홍선표, 「조선 말기 여항 문인들의 회화 활동과 창

작 성향」, 『조선시대 회화사론』, 문예출판사, 1999, 332쪽에서 재인용.

27) 홍선표, 앞의 책, 331쪽.

28) 忠惠築生玆華閟獻○燗脫略繩檢趍迂僻 詭恀嗜好膏肓好癖古器書畵筆硯墨 弗傳頓
悟能透得辨別眞贗無毫錯 貧或絶煙空四壁金石緗素作昕昔 奇物到手輒傾囊朋儕背
指親媟譃……齡去死如紙䵷骨○可朽心 難極碎瑣生卒並兎角 不道名字應吾識 上古
子 自銘. 안대회, 『선비답게 산다는 것』, 푸른역사, 2007, 80쪽에서 재인용.

29) 이완우, 「원교 이광사의 서론書論」, 『간송문화』 38호, 한국민족미술연구소, 1990 참조.

30) 안대회, 앞의 책, 74쪽에서 재인용.

31) 我詩君畵換相看 輕重何言論家問 詩出肝腸畵揮手 不知誰易更誰難. 오주석, 『옛 그
림 읽기의 즐거움』, 솔, 1999, 218~219쪽에서 재인용.

32) 川李公嗜畵甚 與河陽縣監鄭君散遊 鄭君散爲畵 李公得古畵 必問於鄭君 鄭君曰散
然後畜之 故李公不知畵而得好畵最多 余所見 障子五十餘軸 帖數卷 而畵家之能事
盡在 斯矣. 남유용, 「제백씨어부도소사후題伯氏漁父圖小詞後」, 『뇌연집雷淵集』, 13
권 : 강명관, 앞의 책, 296쪽에서 재인용.

33) 박효은, 앞의 글, 156쪽.

34) 박효은, 「17~19세기 조선화단과 미술시장의 다원성」, 『근대미술연구』, 국립현대미
술관, 2006, 128쪽 참조 : 강관식, 「겸재 정선의 신분과 이력 1」, 『초상, 그 이미지와
담론』, 미술사학연구회 2006년도 봄 정기학술대회, 2006 참조.

35) 박효은, 「조선 후기 문인들의 회화 수집 활동 연구」, 홍익대 대학원 미술사학과 석
사학위논문, 1999, 148~150쪽.

36) 박효은, 「김광국의 『석농화원』과 18세기 후반 조선화단」, 『유희삼매—선비의 예술
과 선비 취미』 참조.

37) 황정연, 「석농 김광국(1727~97)의 생애와 서화 수장 활동」, 『미술사학연구』 235,
한국미술사학회, 2002 참조.

38) 박효은, 앞의 글, 참조.

39) 東人之畵 皆囿乎華人軌範中 唯寫梅之法 獨闢一境 毋論工拙 差强人意 甲辰春日
翠雲山房 題滄江墨梅 金光國. 박효은, 앞의 글, 141쪽에서 재인용.

40) 이태호, 「석농 김광국 구장 유럽의 동판화를 통해본 18세기 지식인들의 이국취미」,
『유희삼매—선비의 예술과 선비 취미』 참조.

41) 박효은, 앞의 글, 138쪽.

미주 315

42) 이원복, 「『화원별집』고」, 『미술사학연구』 215, 한국미술사학회, 1997, 60쪽.

43) 이원복, 앞의 글, 61쪽.

44) 이순미, 「담졸澹拙 강희언의 회화 연구」, 『미술사연구』 12, 미술사연구회, 1998 참조.

45) 이예성, 『현재 심사정 회화 연구』, 일지사, 2000, 39쪽 참조.

46) 一自觀我齋之倡作俗畵 世之舐筆而和墨者 擧皆倣焉……所作比觀我 雖雅俗之別 不翅翅壤.

47) 崔之舐筆 殆將七十年 畵法頗爲贍濃 然終不能脫去北宗習氣 可惜.

48) 황정연, 앞의 글 참조.

49) 황정연, 『조선시대 서화 수장 연구』, 380~381쪽 참조.

50) 亦梅兼以畵梅名 人與梅花一樣淸 書妙眞行王逸少 家叢金石趙明誠 卽看詞翰雄東海 應喜文章盛北京. 오세창, 『근역서화징槿域書畵徵』, 시공사, 1998.

51) 오세창, 앞의 책.

52) 오세창, 앞의 책.

53) 성혜영, 「고람 전기田琦의 회화와 서예」, 31~37쪽 참조.

54) 俯要北山折枝 當力圖早就 而此人畵筆之神捷 固無遷延之憂耳……北山畵屛昨才推來 荒筆題之 恐不足供高感 是歎是悚. 『전기척독집첩田琦尺牘集帖』: 성혜영, 앞의 글, 32쪽에서 재인용.

55) 전기, 『두당척소杜堂尺素』(임창순 해제).

56) 홍선표, 앞의 책, 333쪽 참조.

57) 박효은, 「18세기 조선 문인들의 회화 수집 활동과 화단」 참조.

58) 정민, 앞의 책, 43쪽.

제4부 컬렉션과 민족문화의 수호

1) 경성미술구락부에 대해서는 佐佐木兆治, 『京城美術俱樂部創業二十年記念誌―朝鮮古美術業界二十年の回顧』, 경성미술구락부, 1942 ; 김상엽, 「한국 근대의 골동시장과 경성미술구락부」, 『동양고전연구』 19, 동양고전학회, 2003 참조.

2) 박병래, 『백자에의 향수』, 심설당, 1980, 76~77쪽.

3) 佐佐木兆治, 앞의 책 참조.

4) 이구열, 『한국문화재수난사』, 돌베개, 1996, 70쪽 참조.

5) 박계리, 「조선총독부박물관 서화컬렉션과 수집가들」, 『근대미술연구』, 국립현대미술

관, 2006, 189쪽.

6) 고희동, 「투견도에 대하여」, 『신동아』 1931년 12월호 참조.

7) 최석영, 『한국 근대의 박람회 박물관』, 서경문화사, 2001 참조.

8) 국성하, 『우리 박물관의 역사와 교육』, 혜안, 2007, 148쪽.

9) 박계리, 앞의 글, 175쪽.

10) 『고고미술』 47 · 48호, 고고미술동인회, 1964년 6 · 7월 참조.

11) 정규홍, 『유랑의 문화재』, 학연문화사, 2009, 167쪽 참조.

12) 황정수, 「미술품의 기록과 전승에 관한 소론」, 『경매된 서화』, 시공아트, 2005, 609
 ~610쪽 참조. ·

13) 한용운, 「고서화의 3일」, 『매일신보』 1916년 12월 6, 7, 13, 14, 15일자.

14) 한용운, 앞의 글, 1916년 12월 6일자.

15) 한용운, 앞의 글, 1916년 12월 7일자.

16) 한용운, 앞의 글, 1916년 12월 13일자.

17) 한용운, 앞의 글, 1916년 12월 15일자.

18) 『매일신보』 1915년 1월 13일자.

19) 진준현, 「근역서휘 · 근역화휘에 대하여」, 『근역서휘 · 근역화휘 명품선』, 돌베개,
 2002, 137~142쪽.

20) 阮翁尺紙也涎矕 京北京東轉轉餘 人事百年眞夢幻 悲歡得失問何如. 국립중앙박물
 관 엮음, 『추사 김정희―학예일치의 경지』, 통천문화사, 2006, 396~397쪽 해석
 인용.

21) 국립중앙박물관 엮음, 앞의 책, 397~398쪽 해석 인용.

22) 국립중앙박물관 엮음, 『동아일보』 1940년 5월 1일자.

23) 박지원, 『연암집』 상, 돌베개, 2007, 5쪽.

24) 『동아일보』 1940년 5월 1일자.

25) 『동아일보』 1931년 4월 10일자.

제5부 컬렉션의 현대화

1) 김재원, 『경복궁 야화』, 탐구당, 1991, 62~93쪽 참조.

2) 김재원, 앞의 책, 77쪽.

3) 박병래, 『백자에의 향수』, 심설당, 1980 참조.

4) 『문화의 향기 30년』, 삼성미술문화재단, 1995, 236~237쪽.

제6부 컬렉션의 기증

1) 박병래, 『백자에의 향수』, 심설당, 1980, 3쪽.

2) 박병래, 앞의 책, 12~13쪽 참조.

3) 박병래, 앞의 책, 12쪽.

4) 박병래, 앞의 책, 16쪽.

5) 정양모, 「수정선생 수집문화재」, 『수정선생 수집문화재』, 국립중앙박물관, 1988.

6) 정양모, 앞의 글.

7) 정양모, 「고 동원 이홍근 선생 수집문화재 인수작업」, 『박물관 신문』 114호, 국립중앙박물관, 1981. 2.

8) 김용두, 「문화재를 고국에 기증하면서」, 『김용두옹 기증문화재』, 국립진주박물관, 1997, 5쪽.

참고문헌

강명관, 『조선시대 문학예술의 생성공간』, 소명출판, 1999.

국성하, 『우리 박물관의 역사와 교육』, 혜안, 2007.

권영필·강우방·민병훈, 『국립중앙박물관 소장 중앙아시아 유물에 대한 종합적 연구』, 학술진흥재단 연구비 보고서, 2000. 8.

김상엽, 「한국근대의 골동시장과 경성미술구락부」, 『동양고전연구』 19, 동양고전학회, 2003.

_____, 「일제시대 경매도록 수록고서화의 의의」, 『동양고전연구』 23, 동양고전학회, 2005.

_____, 「일제강점기의 고미술품 유통과 경매」, 『근대미술연구』, 국립현대미술관, 2006.

_____, 「조선명보전람회와 『조선명도전람회도록』」, 『미술사논단』 25, 한국미술사연구소, 2007.

민병훈, 「국립중앙박물관 소장 중앙아시아 유물(大谷 컬렉션)의 소장 경위 및 연구 현황」, 『중앙아시아 연구』 5호, 중앙아시아학회, 2000.

_____, 「국립중앙박물관 소장 중앙아시아 유물의 소장 경위 및 전시 조사연구 현황」, 『국립중앙박물관 소장 서역미술』, 국립중앙박물관, 2003.

박계리, 「타자로서의 이왕가박물관과 전통관」, 『미술사학연구』 240, 한국미술사학회, 2003.

_____, 「조선총독부 박물관 서화컬렉션과 수집가들」, 『근대미술연구』, 국립현대미술관, 2006.

_____, 『20세기 한국 회화에서의 전통론』, 이화여대 대학원 미술사학과 박사학위논문, 2006.

박병래, 『백자에의 향수』, 심설당, 1980.

박효은, 「조선 후기 문인들의 회화 수집 활동 연구」, 홍익대 대학원 석사학위논문, 1999.

_____, 「18세기 조선 문인들의 회화 수집 활동과 화단」, 『미술사학연구』 233·234 합본호, 한국미술사학회, 2002.

_____, 「김광국의 『석농화원』과 18세기 후반 조선 화단」, 『유희삼매遊戲三昧—선비의

예술과 선비 취미」, 학고재, 2003.

_____, 「17~19세기 조선화단과 미술시장의 다원성」, 『근대미술연구』, 국립현대미술관, 2006.

방현아, 「중암重菴 강이천姜彝天(1769~1801)의 『한경사漢京詞』 연구」, 성균관대 대학원 한문학과 석사학위논문, 1994.

안대회, 『선비답게 산다는 것』, 푸른역사, 2007.

오봉빈, 「사업에 쓰고 싶다는 박영철씨」, 『삼천리』 1935년 9월호.

_____, 「서화골동의 수장가—박창훈씨 소장품 매각을 機로」, 『동아일보』 1940년 5월 1일자.

오세창, 『근역서화징槿域書畵徵』.

유복렬, 『한국회화대관』, 문교원, 1969.

李秉昌, 『韓國美術蒐選』, 東京大出版會, 1978.

이영섭, 「내가 걸어온 고미술계 30년」, 『월간문화재』 1973년 1월호~1974년 11월호, 월간문화재사.

이원복, 「『화원별집』고」, 『미술사학연구』 215, 한국미술사학회, 1997.

_____, 「간송 전형필과 그의 수집 문화재」, 『근대미술연구』, 국립현대미술관, 2006.

정규민, 『18세기 조선 지식인의 발견』, 휴머니스트, 2007.

정규홍, 『유랑의 문화재』, 학연문화사, 2009.

정준모, 「컬렉터와 컬렉션의 역사와 현황」, 『월간미술』, 2002년 11월호.

최규열, 『한국근대미술의 역사』, 열화당, 1998.

한영대, 『조선미의 탐구자들』, 학고재, 1997.

홍선표, 『조선시대 회화사론』, 문예출판사, 1999.

황정연, 「석농 김광국의 생애와 서화수장 활동」, 『미술사학연구』 235, 한국미술사학회, 2002.

_____, 「조선시대 궁중 서화수장처에 대한 연구」, 『서지학연구』 32집, 한국서지학회, 2005.

_____, 『조선시대 서화수장 연구』, 한국학중앙연구원 박사논문, 2007.

佐藤昭夫, 「오구라 컬렉션에 대하여」, 『오구라 컬렉션』, 국립문화재연구소, 2005.

佐佐木治兆, 『京城美術俱樂部創業二十年記念誌—朝鮮古美術業界二十年の回顧』, 京城美術俱樂部, 1942.

* 도록은 생략.